電影館 115

遠流出版公司

出版緣起

看電影可以有多種方式。

但也一直要等到今日，這句話在台灣才顯得有意義。

一方面，比較寬鬆的文化管制局面加上錄影機之類的技術條件，使台灣能夠看到的電影大大地增加了，我們因而接觸到不同創作概念的諸種電影。

另一方面，其他學科知識對電影的解釋介入，使我們慢慢學會用各種不同眼光來觀察電影的各個層面。

再一方面，台灣本身的電影創作也起了重大的實踐突破，我們似乎有機會發展一組從台灣經驗出發的電影觀點。

在這些變化當中，台灣已經開始試著複雜地來「看」電影，包括電影之內（如形式、內容），電影之間（如技術、歷史），電影之外（如市場、政治）。

我們開始討論（雖然其他國家可能早就討論了，但我們有意識地談却不算久），電影是藝術（前衛的與反動的），電影是文化（原創的與庸劣的），電影是工業（技術的與經濟的），電影是商業（發財的與賠錢的），電影是政治（控制的與革命的）……。

鏡頭看著世界，我們看著鏡頭，結果就構成了一個新的「觀看世界」。

正是因爲電影本身的豐富面向，使它自己從觀看者成爲被觀看、

被研究的對象，當它被研究、被思索的時候，「文字」的機會就來了，電影的書就出現了。

《電影館》叢書的編輯出版，就是想加速台灣對電影本質的探討與思索。我們希望通過多元的電影書籍出版，使看電影的多種方法具體呈現。

我們不打算成為某一種電影理論的服膺者或推廣者。我們希望能同時注意各種電影理論、電影現象、電影作品，和電影歷史，我們的目標是促成更多的對話或辯論，無意得到立即的統一結論。

就像電影作品在電影館裡呈現千彩萬色的多方面貌那樣，我們希望思索電影的《電影館》也是一樣。

王榮文

實用電影編劇技巧

Screenplay: The Foundations of Screenwriting

Syd Field ◎ 著
曾西霸 ◎ 譯

目　次

致讀者：

　　我的工作……就是讓你們聽到，讓你們感覺——最重要的是，讓你們**看見**，如此而己，而這也就是一切了。

<div align="right">

——約瑟夫・康拉德（Joseph Conrad）

《黑水仙》（*The Nigger of the Narcissus*）前言

</div>

譯　序

曾西霸

　　從我開始在學校擔任電影編劇的課程以來，優良合適的教材一直是我苦苦尋找的。十幾年前我先部分選用大陸時期洪深的《電影戲劇的編劇方法》，但整體而言洪深的立論太戲劇傳統了些，似未捕捉到電影的特質；同一時期也用了由政工幹校譯印的路易斯‧郝爾曼（Lewis Herman）之《實用電影編劇學》（*Screen Playwriting*），此書固已集中討論電影劇本寫作問題，但寫法過於細瑣（全書多達九十五個小節），又談太多與編劇無關的分鏡頭技術，尤其成書年代過早，書中引述的片例難以印證、獲取共鳴，因而亦不合適。後來我甚至想全盤照搬北京電影學院的教科書《電影劇作概論》，因為這本書面世年代最近（一九八五年出版），章節編排也頗理想，但舉證的片例又以蘇聯電影與大陸電影為大宗，如此運用起來又不免彆扭。直到許多年前一個偶然的機會，我在進口西書店讀到Syd Field的這本《實用電影編劇技巧》（*Screenplay*），那種興奮的心情真可用「相見恨晚」來加以形容，因為這的確是實用性極高的入門書籍，很少作者會對電影劇本的寫作，從基本構想到完成劇本，進行如此詳盡的創作重點提示，是故引發了我翻譯此書的念頭。

　　我的英文程度不佳，但是翻譯《實用電影編劇技巧》却是相當愉快的經驗，主要原因有兩個：第一是原作者對電影劇本的見解，與我個人十餘年來在影劇科系教電影劇本寫作的心得不是相左就是相同，

相左的地方總能開拓見解的視野，或讓我重新冷靜細密思考；相同的地方則堅定信念，繼續廣爲流傳。第二是書中所列舉的電影以及人物（包括編劇和演員），都顯得無比的親切，因爲該書引述的作品以六〇年代與七〇年代爲主，六〇年代是我電影啓蒙的年代，七〇年代則已進入我專業研究的年代，每見書中所述狀況彷彿和舊友重逢一樣，絕大多數均能明確地掌握瞭解，這種譯者和原作者時代吻合的方便，也間接促成我再加註解的決定，「譯註」至少有雙重作用：對熟悉這些影片、人物的讀友，可免回憶或翻查的麻煩；對完全不知情的新一代讀友做概略性的介紹，從而知其所指爲何，並便於租借錄影帶參考。

純就編劇理論的層次來看，Field的成就嚴格說來未必極佳，約翰‧勞遜（John H. Lawson）在其《戲劇與電影的劇作理論與技巧》（*Theory and Technique of Playwriting and Screenwriting*）所表現的理論架構，顯然就不是Field所能企及的。但是Field却有著極爲豐富的閱讀、修改、研究電影劇本的經驗，如果我們同意一切編劇理論的目的，終究還是要運用到創作之上，那麼Field擁有的經驗就變得難能可貴，從這樣的觀點來加以衡量，本書至少表現了以下幾個特色：

一、介紹電影劇本寫作的關鍵性重要術語，定義下得十分扼要清晰，例如電影劇本的最小單元「場面」（scene）定義爲：「是發生事情的所在——某些特殊的事情發生了；是一個動作的特殊單位——是你講故事的地方。」（第十章）更大於「場面」的「段落」（sequence）定義爲：「用單一的想法把一系列的場面聯結在一起。」（第八章）而在線狀結構中推動劇情的「轉折點」（plot point）則定義爲：「一個事件或事變，它鈎住故事，並把它引至另一個方向。」（第九章），初學者可以迅速建立對諸如此類電影劇本元素的認知。

二、Field所提兩項動筆之前的建議相當發人深省。其一是要虛擬

劇本中人物的小傳（也就是假定形成這個人物的原因），寧可備而不用，不要有用卻疏忽了，唯有如此才能使筆下人物立體且真實；其二是針對素材，必定要進行調查研究，從閱讀資料到訪談，均有其價值，瞭解得越多，會使電影世界越顯得可信。從事電影劇本創作的朋友，若能接納這兩項建議，不在準備充分前貿然動筆，我想國語電影不會像目前這般「失真」而被觀眾詬病唾棄，相反的，國語電影的整體成績，可能會因為劇作者態度的改變而大獲提升。

三、電影的本質是映象，因此電影劇本寫作的力求「視覺化」便為第一要務，本書除了開宗明義強調電影劇本是「用畫面講述的故事」而外，在「視覺化」處理的手法方面，也有些實際有效的提示：從「背景」下手，多設想幾個可能運用的背景，再在背景裏尋找非語言的、卻能幫助劇情推展的元素。（例如《我的左腳》My Left Foot這部英國電影，為了表現殘障的男主角不肯屈服的堅毅個性，劇作家安排了生日聚會做為「背景」，再從生日聚會中的元素——蛋糕去做文章，從而表現男主角因歪嘴吹不熄蛋糕上的最後一根蠟燭，他竟湊上前去用嘴「咬」熄那根蠟燭！這就是所謂的「視覺化」處理。）這種先行多重設計、再行評估效果優劣、才做最後定案的進程，也發展出Field在本書中最具價值的一句名言：「每個創作性的決定，都來自選擇，而不是出於必然！」

四、一反傳統的編劇論調，本書並未把「對話」獨立出來討論，僅僅把對話視為「人物的機能」之一，意指只要劇作者把人物鏤刻得非常細膩深入，當他的職業、年齡、教育背景、身分地位、基本性格都塑造得非常明確的時候，對話應該會從人物的身上流出來，這是何等驚人的創見，我逐章翻譯的過程中，霍然領悟到書中連用三章來探討「人物」、「構成人物」、「創造人物」是有其道理的，因為只要重視

你的人物，一旦徹底、真切地瞭解了你的人物，對話的問題確實是自然能夠迎刃而解的。

五、憑藉著自身寫作的經驗，Field在從原理原則過渡到「真正寫作」的部分，特別下了許多的工夫；例如要寫電影劇本的分場大綱時，如何使用卡片來幫忙處置個別場面，又例如假使碰到必須與別人「合作」的情況，如何制定合作的規則，採取什麼態度來進行最為有利，書中都有很好的建議；甚至電影劇本的「初稿」寫好了，找什麼樣的人來批評，才會得到出於真誠的意見，Field都提供了非常有效的方法，這種劍及履及的「務實」作風，使本書連續出現罕見的「搭建電影劇本」、「寫電影劇本」、「論合作」、「劇本寫完以後」等四章，因而得以突破許多編劇書籍「徒託空言」的窘境，「實用」二字果真當之無愧。

當然本書也絕非完美無缺的，我認為最大的問題出現在Field過分迷信他的「三段說」，他堅信「佈局→抗衡→結局」的故事性線狀結構，不但是好萊塢古典編劇的應用範例，甚至所有的優秀電影都不脫這個模式。其實Field的說法，恐怕只能應驗在一般的商業電影，特別是第二次世界大戰以後，新電影、新小說、反戲劇的潮流陸續出現，有太多公認的優秀電影劇本，就未必符合那個三段式的應用範例了，美國電影如《大國民》（Citizen Kane）、《二○○一年：太空漫遊》（2001: A Space Odyssey）、《二十二支隊》（Catch 22）、《爵士春秋》（All That Jazz）、《大寒》（The Big Chill），哪來的三幕劇結構？哪來的第一、二幕臨結束的轉折點？更不要談與美國電影大異其趣的歐陸電影，例如高達（Jean-Luc Godard）、雷奈（Alain Resnais）、柏格曼（Ingmar Bergman）、費里尼（Federico Fellini）、安哲羅普洛斯（Theo Angelopoulos）等人的大多數電影了。我們因此有必要釐清

確認Field的應用範例是重要模式，而非唯一的模式。其次，不論是從技術或藝術的角度來加以觀察，電影史的發展都是相當複雜多變的。準此在本書第九章，為了讚美《第三類接觸》（Close Encounters of the Third Kind）承續傳統、復能更上層樓的「開創性」編劇手法，Field企圖用超小篇幅的一百來字談論美國電影的變化時，就暴露出過於「簡化」影史的毛病，再不就是昧於電影史的變遷，無法提綱挈領地陳述電影歷史，在這種情況下藏拙不談可能是更明智的策略。另外還有一個「非戰之罪」的無可奈何，本書增訂版在一九八二年印行，因此書中大量引用的六〇與七〇年代的電影，已經真是相當接近現代的電影了，我個人的影齡也全都能趕上，但是距今十幾二十年以上的電影，即便對目前三十歲的讀友來說，都會變成「白頭宮女話天寶遺事」般的遙不可及，何況還有些更年輕的讀友，在此我們必得承認電影的「世代」（generation）何其短暫，每個人只要相差五～十歲，可能就有彼此截然不同的「當代電影」，有時連尋找「交集」都相當困難。面臨這種實際上的難題，本書引述電影的局限性又浮現出來了（當然我太晚才接觸到這本書也是主因，所以我說是「非戰之罪」），所幸書中提及的大多數電影，在資訊管道發達的今天，只要你有心去搜尋，也並不費事，既然大家都喜愛電影，那就只好再多辛苦一回。

最後我還想在此特別向讀友報告本書面世的複雜過程，有一大部分原因緣於個人英文造詣粗淺，譯期不免拖得很長，這段期間每當讀到討論翻譯的書籍或文章提及「硬譯」、「死譯」的字眼，都會把我這個舊制師範畢業（入學不考英文，在學三年不開英文課），而且不曾留洋的人嚇得心驚膽跳，生怕自己犯下太多那樣的謬誤，無法達到力求譯文清明可解的地步；再者全書翻譯完畢以後，又擔心前後譯文未能統一，又花了好長的時間去核對歸整；所以從着手開始翻譯到得以付

印出版，先後經歷了個人生平的第一次住院（因肝炎住院三週），我參與評審的新聞局優良電影劇本徵選，獎金也從十五萬元提高到三十萬元，又經過一、兩年的試用期，在我任教的學校以及文建會、導演協會舉辦的編劇研究班，我確然可以從學生（學員）的吸收與反應的過程中，知道了本書的效果堪稱良好；拖到最後更面臨了中美智慧財產權的談判，遠流出版公司為了本書，花了不少的時間、心力和金錢去向美商洽談版權……此中的變化如今回顧，難免興起一番感慨，也要謝謝遠流出版公司支持電影編劇專書的美意。

日本名導演今村昌平（《日本昆蟲記》、《楢山節考》、《鰻魚》）訪台時曾經公開表示：「當劇本寫完時，一部電影已經完成了十之六、七，我所從事的不過是剩下來的十之三、四。」（大意如此）謙沖的今村昌平再度肯定「電影劇本是電影的靈魂」這個看法；確實如此，寫出優秀的電影劇本是許多人夢寐以求的，如何迅速地找到寫作好劇本的竅門？如何寫出「人人心中所想，人人筆下所無」的精采成品？我深信《實用電影編劇技巧》這本專業書籍，可以給有志有意的朋友良好的啟發，讓你很快學到最重要的基本功夫，但願透過我的譯註，能夠帶你進入一片美妙的新天地！

引言

本書的源起

做爲大衛‧L‧沃爾柏製片公司（David L. Wolper Productions）的編劇兼製片，一個自由電影編劇，以及新藝莫比爾製片系統（Cinemobile Systems）的故事部門主管，我花費了好幾年時間撰寫並閱讀電影劇本。單是在新藝莫比爾公司的兩年多時間裏，我就讀了兩千多部電影劇本，並寫出故事大綱；我只選了四十部提交給我們的投資人，當做可供攝製電影的參考。

爲什麼會這麼少呢？因爲我所讀到的電影劇本中，有百分之九十九都沒有好到足可爲之投資一百萬美元以上的程度。換言之，在我所讀到的一百部劇本中，只有一部是好到可以考慮拍成電影的。而在新藝莫比爾公司，我們的工作就是拍電影，單在一年之內，我們就直接參與大約一百十九部電影的製作，從《教父》（The Godfather）到《猛虎過山》（Jeremiah Johnson）、《激流四勇士》（Deliverance）都在裏邊。

新藝莫比爾公司製片系統爲電影製作者提供外景拍攝的服務，並在世界各地設有辦事處，光是在洛杉磯一地，就有二十二輛專爲電影與電視服務的車輛，每輛車的大小都相當於灰狗巴士，它同時是一間安裝在輪子上的、緊湊的、活動的「製片廠」，它能夠提供拍攝電影所需的各項設備，包括全部的燈光、發電機、攝影機、鏡頭，還有一名

經過特殊訓練的司機，能將外景拍攝時出現的狀況解決掉九成的司機，它裝有大量的設備，可以做到只要演員和工作人員一上車就可立即去拍電影的地步。

只要我的老板——佛奧德‧謝德（Fouad Said），他也是新藝莫比爾公司的創始人——決定親自拍攝電影時，他就能在短短的幾個星期裏籌措到一千萬元左右的資金，而且幾乎所有好萊塢的人都馬上會送劇本來給他，從電影明星到導演，從片廠到製片人，從認識的到不認識的，會送進來好幾千個電影劇本。

也就在那時，我有幸得到閱讀這些劇本、評定其品質、成本和大致預算的機會。經常有人提醒我，我的工作就是爲我們三個主要投資者「找材料」。這三個投資者是：聯美院線（United Artists Theatre Group）、總部設在倫敦的赫姆達爾影片發行公司（Hemdale Film Distribution Company）和新藝莫比爾公司前身的塔福特廣播公司（Taft Broadcasting Company）。

我因而開始閱讀電影劇本，我原是一名電影劇作家，在從事七年多的自由寫作、獲得一個迫切需要的假期之後，在新藝莫比爾公司的工作，使我對電影劇本的寫作有了全新的認識。這是一個難得的機會，一種難以應對的挑戰，也是一次生動的學習經驗。

究竟是什麼使我認定這四十部電影劇本比別的劇本更值得推薦呢？當時我沒有答案，但是我針對這個問題想了很久。

我的閱讀經驗使我有能力進行判斷和評價，從而形成意見：這是一個好的電影劇本，這是一個不好的電影劇本。做爲一個電影劇作家，我想找出究竟是什麼使我推薦的四十部電影劇本，比其他交來的一千九百六十部劇本要好些。

就在此時，我得到在好萊塢的謝伍德‧歐克斯（Sherwood Oaks）

實驗學院教授一個編劇班的機會，這所學院是由專業人員負責教學的專業學校，有保羅•紐曼（Paul Newman）、達斯汀•霍夫曼（Dustin Hoffman）、露西•鮑兒（Lucille Ball）開設的表演班，有湯尼•比爾（Tony Bill）開設的製片班，有馬丁•史柯西斯（Matin Scorsese）、勞勃•阿特曼（Robert Altwan）或亞倫•帕庫拉（Alan Pakula）開設的導演班，還有兩位世界最優秀的電影攝影師威廉•福拉克（William Fraker）和約翰•阿隆佐（John Alonzo）合開的攝影班。在這所學院裏，專業的製片經理、攝影機操作員、剪接師、編劇、導演和製片人共聚一堂，傳授他們各自的專長，這是國內最獨特的一所電影學校。

我以前從來沒教過電影編劇班，因此我就必須挖掘我的寫作經驗與閱讀經驗，來發展我的基本教材。

我不斷地問自己：什麼才是好的電影劇本？很快地我開始有了一些答案，好的電影劇本你一看到就會知道的──從第一頁就能明顯地看得出來：風格、用字遣詞、故事的架構、戲劇性情境的捕捉、主要人物的介紹、劇本的基本前提或問題──它們全在劇本的頭幾頁表現出來了。《唐人街》（Chinatown）、《英雄不流淚》（Three Days of the Condor）、《大陰謀》（All The President's Men）都是完美的例證。

我很快就認識到：電影劇本是用畫面講述的故事。它恰似一個名詞，電影劇本是關於一個人或幾個人，在一個地方或幾個地方，去做他/她的「事情」。我明白了電影劇本在形式方面，具有某些共同的基本概念成分。

這些元素是在由開端、中段和結尾組成的特定結構中，得到戲劇性的表現，當我重新檢驗送給出資人的四十部電影劇本──包括《黑獅震雄風》（The Wind and the Lion）、《再見愛麗絲》（Alice Doesn't

Live Here Anymore)以及一些別的——我發現不論它們是用哪種電影手法拍出來，它們都具備這些基本概念，每一部電影劇本裏都有這些成分。

我就用這個概念來教電影劇本寫作，只要學生瞭解典型的電影劇本是什麼樣子，他就能以此作爲指南或藍圖。

如今我教這個電影編劇班已經好幾年了，這個方法對於電影劇本的寫作很有效且具實驗性，我的教材已經被一千多個電影編劇學生據以發展和系統化了，是他們促使我寫這本書的。

我的學生中有少數幾個已經功成名就：其中一個與《刺激》（The Sting）、《計程車司機》（Taxi Driver）的聯合製片湯尼・比爾合作；另一個把他名爲《摩天輪大血案》（Rollercoaster）的電影劇本初稿賣給環球片廠（Universal Studios）；還有一個寫了《紅寶石》（Ruby），而且最近還賣了本電影書給一家大出版社；還有些人也已被製片人禮聘去寫電影劇本。

其他人還沒有這麼成功，有些人有才華，有些人則沒有，才華是天賦的，有就有，沒有就是沒有。

許多人在上編劇班前已經形成一種寫作風格，他們當中的一些人不得不改掉自己的寫作習慣，此舉就像一個網球教練爲某人糾正一個不正確的揮拍動作，或一個游泳教練改正一個人的划水動作，寫作就像打網球或學游泳，是一個體驗的過程，因此之故，我從一般的概念出發，然後進到電影劇本寫作的特殊問題。

此一教材是爲所有的人設計的：爲那些以前沒有任何寫作經驗的人，同樣也爲那些在寫作方面不大成功、尚需考慮自己基本寫作方法的人，小說家、劇作家、雜誌編輯、家庭主婦、生意人、醫生、演員、電影剪接師、廣告片導演、秘書、廣告行政人員、大學教授……等，

全都上過這個班並從中獲益。

本書的目的是能使讀者坐下來，並居於有選擇、有信心、有把握的地位，來編寫一個電影劇本；他可以完全有把握地知道自己在做什麼，因為寫作中最困難的事就是知道要寫什麼。

當你讀完本書之後，你會明確地知道寫一個電影劇本是要做什麼，至於你要寫或不寫，那就由你自己決定了。

寫作完全是個人的事──你做或不做均請自便。

第一章　什麼是電影劇本

本章介紹戲劇性結構的應用範例

什麼是電影劇本？

是一部電影的指南或大綱嗎？是藍圖嗎？是圖表嗎？是一系列通過對話和描述所敍述的場面嗎？是一連串在紙上的意象嗎？或是一些理念的集合？或是夢中的景緻？

什麼是電影劇本呢？

電影劇本就是用畫面講述的故事。

它恰似一個名詞——關於一個人或幾個人，在一個地方或幾個地方，去做他/她的「事情」。所有的電影劇本都在執行這一個基本前提。

電影是把基本故事骨幹加以戲劇化的視覺媒介，如同所有的故事一樣，它有一個明確的開端、中段和結尾。如果我們將一個電影劇本像圖畫那樣掛在牆上加以檢驗，那麼它看起來就像下面這個圖表：

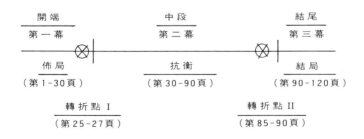

所有的電影劇本都包含這個基本的線狀結構。

這個電影劇本的模式稱爲應用範例（paradigm）。它是一個模範、一個原型，一個概念的腹案。

舉例來說，桌子的應用範例，是一個平面加上（通常是）四隻腳，在這個應用範例之內，我們可以做方桌、長桌、圓桌、高桌、矮桌、矩型桌子，或是可以調整的桌子……等。在這個應用範例之內，桌子可以是我們需要的任何形式——總之都是一個平面加上（通常是）四隻腳。

這個應用範例是相當穩固的。

前面那個圖表，就是電影劇本的應用範例。

我們把它分解如下：

第一幕，或稱開端

一個標準的電影劇本，長度大約是一百二十頁稿紙，或兩小時的時間，不管你的劇本全是對話，全是動作，或者是兩者混用，都可以用一分鐘一頁來計算。（譯註1）

規矩是固定的——電影劇本中的一頁等於銀幕時間一分鐘。開端是第一幕，可看成是佈局的部分，這是因爲你大約要用三十頁的稿紙，去爲你的故事佈局。如果你去看電影，通常會自覺地或不自覺地做出決定：你是「喜歡」或者「不喜歡」這部電影。下次再看電影，留意一下自己需要多少時間，做出是否喜歡這部電影的決定，大抵而言是十分鐘左右，也就是你寫的劇本的頭十頁，就必須立刻吸引住你的讀者。

你大約有十頁左右的篇幅讓你的讀者明白你的**主要人物是誰**，故事的前提是**什麼**，故事的戲劇性情境又是**什麼**。舉例來說，在《唐人

街》（譯註2）這部電影裏，第一頁讓我們知道傑克‧吉德（Jack Gittes，傑克‧尼柯遜 Jack Nicholson 飾）（譯註3）是「信用調查」的廉價私家偵探。在第五頁我們認識了一位毛瑞太太（Mrs. Mulwray，戴安娜‧賴德 Diane Ladd飾），她要僱用傑克‧吉德去調查「我的丈夫和誰正在亂搞」，這正是這部電影劇本的主要問題，而且提供了一股導至結局的戲劇動力。

在第一幕結尾處要有一個**轉折點**（plot point），轉折點就是一個事變或事件，它鉤住故事，並把它引至另一個方向，此一事件通常出現在第二十五頁到二十七頁之間。在《唐人街》裏，當報紙刊載毛瑞先生在其「金屋」被人逮個正著的消息之後，眞正的毛瑞太太（費‧唐娜薇 Faye Dunaway飾）（譯註4）和她的律師來到事務所，恐嚇說要提出訴訟。如果她是眞正的毛瑞太太，那麼原先是誰僱用了傑克‧尼柯遜呢？又是誰僱用冒牌的毛瑞太太呢？又是爲了什麼呢？這個事件就把故事引至另一個方向：傑克‧尼柯遜做爲事件的倖存者，他必須弄清楚是誰在擺佈他，並且知道原因是什麼。

第二幕，或稱抗衡

第二幕包含了你的故事的主體部分，它位於電影劇本的第三十頁到九十頁之間，它之所以被稱爲電影劇本的抗衡（confrontation）部分，是因爲一切戲劇的基礎都是衝突（conflict），當你確定了劇中人物的需求，也就是找出他在劇本裏想要追求什麼，他的目標是什麼，你就可以爲這個需求設置阻礙（obstacles），這樣就產生了衝突。在《唐人街》這個偵探故事裏，第二幕處理的就是傑克‧尼柯遜與一些勢力發生了衝突，這些勢力不願意讓他調查出誰應對毛瑞的謀殺案負責，傑克‧尼柯遜所需要克服的阻礙，支配了這個故事的戲劇性動作

（dramatic action）。

第二幕結尾處的轉折點通常在第八十五頁到九十頁之間。《唐人街》第二幕結尾的轉折點就是：傑克•尼柯遜在毛瑞被謀殺的水池中找到一副眼鏡，並且認定這副眼鏡要不就是毛瑞的，要不就是兇手的，這個轉折點把故事引至結局的部分。

第三幕，或稱結局

第三幕通常位於第九十頁到一百二十頁之間，它是故事的結局（resolution）。整個事件如何結束的？主要人物怎麼樣了？他是活著還是死了？成功還是失敗？……等等，一個強而有力的結尾，可以解決故事中的諸多問題，進而使一切變得可以理解而且完整；那種模稜兩可、結尾含糊曖昧的時代已經過去了。

所有的電影劇本都在執行這個基本的線狀結構。

戲劇性結構可以界定爲：**一系列相互關聯的事情、插曲或事件做線狀安排，最後導至一個戲劇性的結尾。**（譯註5）

你如何安排這些結構組成部分，決定了你的電影形式，以《安妮•霍爾》（Annie Hall）（譯註6）爲例，它是一個倒敘的故事，它還是有明確的開端、中段和結尾，《去年在馬倫巴》（Last Year at Marienbad）（譯註7）也是這樣，《大國民》（Citizen Kane）（譯註8）、《廣島之戀》（Hiroshima, Mon Amour）（譯註9）和《午夜牛郎》（Midnight Cowboy）（譯註10）也都是如此。

所以這個應用範例是有效的。

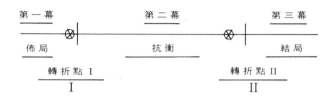

這是一個模範，一個原型，一個概念的腹案，執行良好的電影劇本看來都該如此。它表現了關於電影劇本結構的綜觀，如果你弄清楚電影劇本應該像什麼樣子，你就可以輕而易舉地把你的故事「倒」進去。

所有好電影的劇本都符合這個應用範例嗎？

答案是肯定的。

但也可不必相信我的話，你只管把它當做一件工具，去加以懷疑、檢驗和思考。

有些人會不相信這種模式。可能不相信會有什麼開端、中段和結尾；你可能會說：藝術和生活一樣，它不過是在某些巨大的中間部分，偶然發生的幾個個人之「重要時刻」，並沒有什麼開端，也沒有什麼結尾。它正如克特·馮涅格特（Kurt Vonnegut）所稱，是「一系列偶然的時刻」，用隨便的形式將之連結在一起。

我不同意這種看法。

一個人的誕生、生活、死亡，不也是開端、中段和結尾嗎？

想一想偉大文明的興起和衰亡——埃及、希臘以及羅馬帝國，都是從一個小小的城邦萌芽，發展到權力鼎盛時期，然後衰亡。

想一想星星的出現與消失，或者宇宙的開端，根據現在大多數科學家都已認同的「大一統」理論，如果宇宙有其開端的話，那豈不應

該也有個結尾？

想一想我們身體的細胞吧！它們從補給、恢復到再生，需要多少時間呢？七年——在七年的周期內，我們身體中的一些細胞要死亡，別的細胞要生殖、活動、死亡，然後再生。

再想一想擔任新工作的第一天，認識新朋友，承擔新職責，直到你決定離職、退休或者被開除，你都待在那裏。

電影劇本也沒兩樣，它們有明確的開端、中段和結尾。

這就是戲劇性結構的基礎。

如果你不相信這個應用範例的話，那麼再檢查一遍，設法證明我錯了，到電影院去看幾部電影，確定一下它們符不符合這個應用範例。

如果你對寫電影劇本有興趣，你就應該一直這樣做，你看的每一部電影都會成為你的學習過程，擴張你理解電影的能力。

你還應該竭盡所能地閱讀電影劇本，以便明瞭形式和結構。很多電影劇本已經印成了書，在書店便可買到，或者去訂購；也有一些已經絕版，那你可以翻找一下自己的藏書，或者到大學戲劇藝術類的圖書館，看看有沒有那些電影劇本。（譯註11）

我讓我的學生們閱讀、研究電影劇本，像《唐人街》、《螢光幕後》（Network）（譯註12）、《洛基》（Rocky）（譯註13）、《英雄不流淚》（譯註14）、《江湖浪子》（The Hustler，譯註15，選自現已絕版的勞勃·羅森譯註16，Robert Rossen 之《三個電影劇本》*Three Screenplays* 平裝本）、《安妮·爾霍》、《哈洛與茂德》（Harold and Maude）（譯註17）……等，這些電影劇本都是絕佳的教材，如果實在找不到，那就讀一下你所能找到的任何電影劇本，讀得越多越好。

應用範例是有效的。

它是所有好電影劇本的基礎。

習題：到電影院去看電影，當戲院暗下來影片開始後，問自己究竟需要多少時間，才能做出「喜歡」或「不喜歡」這部電影的決定，留意你做出決定的時刻，然後看看手錶，記下時間。

　　如果你發現一部你真正喜歡的電影，回頭再重看一遍。看看這部電影是否符合我們所說的應用範例，試試看自己能否分解出各個部分，找出開端、中段和結尾。然後記下故事如何佈局；你要多久才知道這部電影講的是什麼；你是被這部電影吸引下去，或者只是被故事硬拖著走。最後再找出第一幕與第二幕結尾處的轉折點，看看它們如何導至結局。

譯註
1. 以中文寫作的電影劇本來談，一個電影劇本的長度，大約需要七十至八十張的六百字稿紙（武俠或動作戲甚至可再減二、三十張），預定演出的時間也只有九十分鐘到一百分鐘，因此跟本書所稱的一分鐘一頁稿紙略有出入，需要稍微再換算一下。
2. 《唐人街》是1974年出品的美國電影，片長131分鐘，由羅曼・波蘭斯基（Roman Polanski）導演；編劇勞勃・托溫（Robert Towne）贏得一座奧斯卡最佳編劇金像獎，主要演員有傑克・尼柯遜、費・唐娜薇、約翰・赫斯頓（John Huston）等人。本書引述這部電影極多，可租一錄影帶對照收看。
3. 傑克・尼柯遜，1937年生於新澤西州，拍B級片出身，《逍遙騎士》（Easy Rider, 1969，又譯《迷幻車手》）奠定光彩且長久的演藝生涯之基礎，先後被提名奧斯卡最佳男主角的影片即有《浪蕩子》（Five Easy Pieces, 1970）、《最後指令》（The Last Detail, 1973）、《唐人街》、《飛越杜鵑窩》（One Flew Over the Cuckoo's Nest, 1975，本片得金像獎最佳男主角）、《現代教父》（Prizzi's Honor, 1985）、《紫苑草》（Ironwood, 1987）等六次，其他由他擔綱主演的電影很多，是八〇年代最重要的男演員之一。
4. 費・唐娜薇，1941年生於美國，她的冷艷是獨步影壇的特色，演技寬廣能勝任各種不同角色，代表作有《我倆沒有明天》（Bonnie and Clyde, 1967）、《小巨人》（Little Big Man, 1970）、《唐人街》、《英雄不流淚》、《螢光幕後》、《天涯赤子心》（The Champ, 1979）……等。
5. 原文用的三個名詞是 incident（意外事件、偶發事件），episode（插話、插曲、

插曲式的事件）和 event（事件、大事件、場合），中文不易區別，特請讀者覆按。

6. 《安妮・霍爾》是1977年出品的美國電影，由伍迪・艾倫（Woody Allen）導演，伍迪・艾倫與馬歇爾・布瑞克曼（Marshall Brickman）合編劇本，伍迪・艾倫與戴安・基頓（Diane Keaton）合演，是伍氏個人風格非常濃厚的喜劇，本片得到奧斯卡最佳影片、最佳導演、最佳編劇、最佳女主角四項金像獎。

7. 《去年在馬倫巴》是1961年由法國與義大利合作的電影，由法國的亞倫・雷奈（Alain Resnais）導演，亞倫・羅勃・格萊葉（Alain Robbe-Grillet）根據其原著改編劇本，真實與想像間的交錯、巴洛克的構圖等均具先鋒色彩，得到當年威尼斯影展金獅獎。

8. 《大國民》是1941年出品的美國電影，也是導演奧森・威爾斯（Orson Welles）的驚世之作，劇本由威爾斯與霍曼・孟基維滋（Herman J. Mankiewicz）合寫，威爾斯與約瑟夫・考登（Joseph Cotten）主演，本片在變焦景深方面的革命性創舉，使之成為電影藝術史上不可不談的經典作品，有不少專書討論這部電影。

9. 《廣島之戀》是1959年由法國和日本合資拍攝的電影，由瑪格麗特・杜哈（Marguerite Duras）編劇、亞倫・雷奈導演，艾瑪紐・麗娃（Emmanuelle Riva）和岡田英次主演，全片以意識流的手法處理而見稱。

10. 《午夜牛郎》是1969年出品的美國電影，劇本出自瓦杜・撒爾特（Waldo Salt）之手，導演是英籍的約翰・史勒辛格（John Schlesinger），編導各得一座奧斯卡金像獎，低調寫實的風格，也讓兩位男主角強・沃特（Jon Voight）與達斯汀・霍夫曼的演技收紅花綠葉之效。

11. 國內已正式印行的電影劇本有《秋決》（張永祥編劇／志文出版社）、《法網追蹤》（劉藝編劇／皇冠雜誌社）、《嫁妝一牛車》（王禎和編劇／遠景出版社）、《戀戀風塵》（吳念真／朱天文編劇／遠流出版公司）、《悲情城市》（吳念真／朱天文編劇／遠流出版公司）。另外行政院新聞局的優良電影劇本入選作品，一般民眾亦可去信函索。

12. 《螢光幕後》是1976年出品的美國電影，由派迪・柴耶夫斯基（Paddy Chayefsky）編劇，薛尼・盧梅（Sidney Lumet）導演，彼得・芬治（Peter Finch）、威廉・荷頓（William Holden）、費・唐娜薇、勞勃・杜瓦（Robert Duvall）等人合演，對電視體制與人性有深刻的批判，柴耶夫斯基得奧斯卡最佳劇本金像獎，芬治與唐娜薇分獲最佳男女主角金像獎。本書第八章對此片有深入的討論。

13. 《洛基》是1976年出品的美國電影，由當時藉藉無名的席維斯・史特龍（Sylvester Stallone）編劇兼主演，導演是約翰・艾維遜（John G. Avldsen），一部勵志電影得到奧斯卡的最佳影片、導演、男主角三項金像獎，也把史特龍推上巨星的寶座。

14. 《英雄不流淚》是1975年出品的美國電影，片長118分鐘，劇本由小勞倫佐・山姆波（Lorenzo Semple Jr.）與大衛・雷菲爾（David Rayfiel）合編，導演是

薛尼‧波拉克（Sidney Pollack），勞勃‧瑞福（Robert Redford）、費‧唐娜薇、克里夫‧勞勃遜（Cliff Robertson）麥斯‧馮‧席度（Max von Sydow）等人合演。本書引述這部電影不少，最好先設法看過本片，較能有深入瞭解。

15. 《江湖浪子》是1961年出品的美國電影，編劇、導演同為勞勃‧羅森（Robert Rossen），主要演員有保羅‧紐曼、傑基‧葛立森（Jackie Gleason）、喬治‧史考特（George C.Scott）等人，均獲奧斯卡男演員提名。

16. 勞勃‧羅森（1908—1966）是美國知名的編劇、導演、製片人，他抱持社會理想主義，在四〇年代支持獨立製片，1949年的《一代奸雄》(All the King's Men) 達到頂峰，是好萊塢清共活動中的重要人物。《江湖浪子》為其另一代表作。

17. 《哈洛與茂德》是1971年出品的美國電影，柯林‧希金斯（Colin Higgins）編劇，哈爾‧艾須比（Hal Ashby）導演，由巴德‧柯特（Bud Cort）與魯斯‧戈登（Ruth Gordon）合演。

第二章　主要題材

本章探討主要題材的性質

你的電影劇本的**主要題材**是什麼？

它到底講些什麼？

記住，電影劇本恰似一個名詞——關於一個人或幾個人，在一個地方或幾個地方，去做他/她的「事情」。這個人就是主要人物（main character），而他/她做的「事情」就是動作（action）。當我們談論一部電影的主要題材時，其實我們談的就是動作和人物。（譯註1）

動作就是發生了什麼事情；而人物就是誰碰到這件事情。每個電影劇本都把動作和人物予以戲劇化。你必須弄清楚你的影片講的是誰，以及他/她碰到了什麼樣的事情，這是寫作的基本概念。

假設你想寫三個傢伙搶劫蔡斯·曼哈頓銀行，你就應該把它戲劇化地表現出來，也就是說你的焦點應集中在——人物，三個傢伙；動作，搶劫蔡斯·曼哈頓銀行——之上。

每個電影劇本都有個主要題材，以《我倆沒有明天》（Bonnie and Clyde）（譯註2）為例，它講的是美國經濟大恐慌時期，克萊·巴羅（Clyde Barrow）幫搶劫中西部地區的銀行，以及他們終於落網的故事。動作和人物是使你的一般性想法成為特殊的戲劇化前提的要素，同時也會變成你電影劇本的起點。

每個故事都有明確的開端、中段和結尾，在《我倆沒有明天》裏，

開端使邦妮與克萊的相遇以及他們的結夥同行非常戲劇化；中段敍述他們連續搶劫幾家銀行，警察正在追捕他們；在結尾的地方，他們被社會力量所制服並且被殺。這裡有佈局，有抗衡，有結局。

當你能夠通過動作和人物，用簡單的幾句話清楚說明主要題材時，你就可以擴張到形式和結構的部分了。也許你要用好幾頁的篇幅來寫你的故事，無法一下子抓住基本要點，也無法把一個複雜的故事簡約成一、兩句話，這也沒什麼好操心的，只要堅持做下去，你漸漸就能明確、清楚地說出自己故事的想法。

這是你的責任，如果連你都不知道自己的故事在說些什麼，誰會知道呢？讀者嗎？觀眾嗎？如果連你自己都不知道自己要寫的是什麼，怎能期望別人知道呢？編劇在決定如何把故事戲劇化時，就是反覆進行選擇和實踐責任。——這兩個名詞會在本書中經常出現。每個創造性的決定都來自選擇，而不是出於必然，你的主人翁走出一家銀行，這是一個故事，如果他跑出一家銀行，那是另外一個故事。

有些人已有一些想法，準備把它寫進電影劇本裏；也有些人沒有。你怎樣去尋找主要題材呢？

報紙或電視新聞所提供的構想，或者你的親朋所遭遇的一些偶發事件，都可能成為一部電影的主要題材，《熱天午後》（Dog Day Afternoon）（譯註3）在拍成電影之前不過是報上的一篇文章。當你在尋找主要題材時，那個主要題材也在找你，你會某地某時、也許就在你最不經意的時刻發現了它。至於要不要著手處理這個主要題材，完全悉聽尊便！《唐人街》就是根據以前的報紙，所找到的一件洛杉磯爭水醜聞發展而成的，《洗髮精》（Shampoo）（譯註4）是由一位著名的好萊塢髮型設計師所遇到的事件發展而成的，《計程車司機》（譯註5）是關於在紐約開計程車的那種孤獨感的故事，而《我倆沒有明天》、《虎豹小霸

王》（Butch Cassidy and the Sundance Kid）（譯註6）、《大陰謀》（All The President's Men）（譯註7）都是由眞人實事發展而成的。你的主要題材會找到你的，只要給自己機會去尋找它，這簡單極了！要相信自己，開始去尋找一個動作和一個人物！

當你能夠通過動作和人物，簡潔地表達你的想法時，當你能夠像名詞般來表示它，說淸楚你的故事是這個人在這個地方做了他/她的這件事情，那你其實已經展開你的電影劇本的準備工作了。

下一步是擴張你的主要題材，讓你的動作長出血肉，把焦點對準你的人物，這樣就擴展了故事線，並且突出了細節，盡量去搜集素材，這對你是非常有益的。

有人懷疑調查研究的價值與必要，依我的看法，進行調查研究是絕對必要的，所有的寫作都必須要有調查研究，而調查研究意指搜集情報，請牢記：寫作最難的地方在於知道要寫些什麼。

透過調查研究——不論是從書籍、雜誌或報紙這種文字來源，還是進行個人訪談——你都能獲得情報。你所搜集的這些情報，使你能從選擇和責任的角度去加以處理，你可以從你搜集的材料中，選擇一部分使用，或完全使用，或完全不用，都無所謂，但要取決於你的故事，不用它們是因爲沒有選擇的價值，或者它們始終與你的故事背道而馳。

有不少人在腦海裏只有個模糊不淸、半生不熟的構想就開始動筆寫作了，結果往往大約寫到三十頁左右就無以爲繼，不知道接下去該寫些什麼，或者該往哪裏發展，於是便生氣、不知所措，甚或灰心喪志，最後只好放棄了事。

如有必要或有可能進行個人訪談的話，你會意外地發現，大多數的人是十分樂意盡力來幫助你的，他們時常會放下身邊的工作，去幫

你找到準確的情報。個人訪談的另一個好處，是能提供比任何書籍、報紙和雜誌更直接和更自然的觀點，個人訪談是僅次於個人親身體驗的第二件好事，請切記：你知道的越多，你所能傳達的也就越多，而且當你決定創作時，請你一定要站在選擇和責任的角度上去處理。

最近我有機會寫一個關於克雷格・布列洛夫（Craig Breed love）的故事。他曾是地面最高速度的世界紀錄創造者和保持者，他也是第一個在陸地上先後以每小時四百英里、五百英里和六百英里之速度行駛的人，克雷格曾經發明一輛火箭汽車，他以每小時四百英里的高速跑了四分之一英里的路程，這個火箭系統正是載送太空人登陸月球的那個火箭系統。

這是個關於一個人駕駛火箭船、打破世界水面速度紀錄的故事，但是火箭船事實上並不存在，至少截至目前為止並不存在，於是我必須為這個題材進行各式各樣的調查研究，例如：水面最高速度是多少？怎樣才能打破這個紀錄？靠火箭船能夠打破這個紀錄嗎？如何正式測定船的時速呢？在水面上一艘船能超過每小時四百英里的高速嗎？……等等，透過訪談，我了解了火箭系統、水面最高速以及如何設計和建造一艘比賽用的飛艇等，而且從訪談中產生了一個動作和一個人物，以及把事實和虛構融和成一條戲劇性故事線的方法。

這條規則再重複一遍：你知道的越多，你所能傳達的也越多。

調查研究是電影劇本寫作的必要工作，只要你選擇了一個主要題材，並能以一、兩句話扼要地表達出來時，你就可以開始進行初步的調查研究了，決定一下你應該到什麼地方去拓展有關的主要題材之知識，《計程車司機》的作者保羅・許瑞德（Paul Schrader）（譯註8）曾想寫一部事情發生在火車上的電影，所以他特地從洛杉磯乘火車到紐約，當他走下火車時，卻發現一無所獲，這倒無妨，另選一個主要

題材就是了，許瑞德接著寫出了《迷情記》（Obsession）（譯註9），而先前寫了《哈洛與茂德》的柯林‧希金斯（Colin Higgins）（譯註10）却寫出了一部故事發生在火車上的電影：《銀線號大血案》（Silver Streak）（譯註11）。李察‧布魯克斯（Richard Brooks）（譯註12）在寫《咬緊子彈》（Bite the Bullet）之前，曾用了整整八個月的時間進行調查研究，在這期間他沒有在稿紙上寫下任何一個字，他寫《四虎將》（Professionals）和《冷血》（In Cold Blood）時也是如此，儘管後者是根據楚門‧卡波堤（Truman Capote）的一本研究深入的原著所改編的，仍然不例外。《午夜牛郎》的編劇瓦杜‧撒爾特（Waldo Salt）（譯註13）為珍‧芳達（Jane Fonda）（譯註14）寫了一部名為《返鄉》（Coming Home）（譯註15）的電影劇本，他的調查研究包括與二十六名以上在越戰中受傷而癱瘓的退伍軍人進行訪談，全部訪談的錄音長達兩百小時。

舉例來說，如果你想寫一個自行車選手的故事，你就要考慮他是個什麼樣的選手？是短程速度競賽的呢？還是長距離馬拉松賽的呢？在什麼地方舉行自行車比賽？你想把你的故事安排在什麼地方？在哪個城市？有沒有其他不同形式的比賽或循環賽？都有些什麼樣的協會和俱樂部？每年有多少次比賽？國際性的比賽情況又如何？這樣的比賽與你的故事有關嗎？人物是誰？他們都騎些什麼樣的自行車？怎樣才能成為自行車選手……等等，這些問題都需要在你著手動筆以前找到答案。

調查研究會給你一些主意，使你對人物、情境和地點有所認識，它還可以給你某一程度的信心，從而使你始終能超越你的主要題材，得以從選擇的角度，而不是強求或無知的角度去處理它。

請先從主要題材開始，當你想到主要題材時，要想到動作和人物，

如果我們畫個圖表來表示，它看來該像這樣：

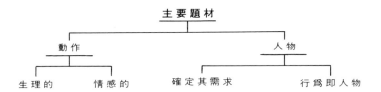

表中列出了兩種動作：生理的動作和情感的動作。生理的動作，如《熱天午後》的搶劫銀行、《警網鐵金剛》（Bullitt）（譯註16）或《霹靂神探》（The French Connection）（譯註17）中的汽車追逐、《滾球大戰》（Rollerball）（譯註18）中的賽跑、競賽或球賽……等；情感的動作則指在故事中發生於劇中人內心的動作，像《愛的故事》（Love Story）（譯註19）、《再見愛麗絲》（譯註20）和安東尼奧尼（Michelangelo Antonioni）（譯註21）的關於分崩離析婚姻的傑作《夜》（La Notte）（譯註22）等片，都是以情感的動作爲其戲劇中心，大多數的電影兼有上述這兩種動作。

《唐人街》就創造了生理的動作與情感的動作間的微妙平衡關係，當傑克・尼柯遜揭發爭水醜聞時，此舉對他與費・唐娜薇的感情是很有關連的。

在《計程車司機》裏，保羅・許瑞德試圖把孤獨感戲劇化，所以他選擇一個計程車司機做爲他的銀幕形象。計程車就像茫茫大海中的一條小船，從一個港口到另一個港口，走了一程又一程。在他的電影劇本中，計程車變成戲劇性的隱喻，它毫無情感的牽掛，毫無根源，毫無關連地在城市中游走，是一個孤立的存在物。

你要自問究竟要寫的是哪一類的故事，是一部戶外冒險的動作片，還是一部關於人際關係或情感的故事？當你決定預計要寫的是哪一種動作之後，就可以進而考慮劇中的人物了。

首先，要確定你的人物的需求，你的人物想要什麼？他的需求是什麼？是什麼使他走向你的故事的結局？在《唐人街》裏，傑克‧尼柯遜的需求是要弄清楚究竟是誰在擺佈他，以及爲什麼。在《英雄不流淚》裏，勞勃‧瑞福（Robert Redford）（譯註23）的需求是要知道是誰想殺他，以及爲什麼。你必須確定你的人物的需求，也就是什麼是他想要的？

艾爾‧帕西諾（Al Pacino）（譯註24）在《熱天午後》裏搶銀行，爲的是要有一筆錢好爲他的男性戀人做變性手術，這就是他的需求。如果你的人物想要發明一套方法，在賭城拉斯‧維加斯的桌上獲勝的話，那麼他需要贏多少錢才能證實他的方法是有效的呢？你劇中人物的需求給你的故事提供了目標、目的和結尾。而你的人物是如何達到或沒有達到那個目標，則成爲你故事的動作。

一切戲劇都是衝突。如果你已經清楚自己人物的需求，接著就可以製造一些阻止實現需求的阻礙。他如何克服這些阻礙就成了你的故事。衝突、掙扎、克服阻礙，這就是一切戲劇的基本成分，即使喜劇亦復如此。編劇的責任就是創造足夠的衝突，使你的觀眾或讀者發生興趣，故事始終要不停地向前推動，朝它的結局而去。

上述就是你對主要題材應該瞭解的一切，如果你已經清楚了自己電影劇本中的動作和人物，你就可以爲你的人物確定需求，然後製造種種妨礙實現需求的阻礙。

三個傢伙搶劫蔡斯‧曼哈頓銀行的戲劇性需求是直接與他們搶銀行的動作有關連的，此一需求的阻礙就形成了衝突——像銀行裏各式

各樣的警報系統、保險庫、門鎖，以及他們逃跑時要克服的安全措施……等等（沒人去搶銀行而希望自己被抓的！）。人物要計劃該如何下手，這意味著在他們開始搶劫之前，需要廣泛的觀察和研究，準備一個精細周密的行動計劃，像邦妮和克萊那樣單純地「隨便闖入」去搶銀行的方式已經完全過時了。

《午夜牛郎》裏的強·沃特（Jon Voight）(譯註25)到紐約是想和女人廝混，這就是他的需求，也是他的夢想！就他個人來說，他以為會在這個過程中得到很多錢，同時滿足很多女人。

他旋即面臨的阻礙是什麼呢？他被達斯汀·霍夫曼(譯註26)排擠掉了，錢全花光了，既沒有朋友又沒有工作，而紐約的女人則根本無視於他的存在，一切都是夢！他的需求和紐約的冷酷現實產生了抵觸，這就是衝突！

沒有衝突就沒有戲劇，沒有需求就沒有人物，沒有人物也就沒有動作。作家費滋傑羅（F. Scott Fitzgerald）也在其作品《最後大亨》（*The Last Tycoon*）(譯註27)中寫道：「行為就是人物！」他是一個什麼樣的人物，取決於他的行為而不是他的言談！

當你開始探索主要題材時，你會發現你電影劇本中的所有事情都是相關的，沒有一件是事有湊巧而納入的，或者只因為它機智可愛而被納入的，莎士比亞（William Shakespeare）曾說：「一隻麻雀的跌落都有特殊的天意。」而宇宙的自然法則是「每一個作用力都有一個力量相等、方向相反的反作用力。」此一法則也適用於你的故事，這就是你電影劇本的主要題材。

瞭解你的主要題材！

習題：找出你預定要在電影劇本中處理的一個主要題材，然後通

過動作和人物，用簡短的幾句話把它寫出來。

譯註

1. 作者此間的 subject 極易與一般劇本寫作所謂的「主題」、「主旨」、「題旨」、「中心思想」產生混淆，其實它指的是構成劇本的主體部分，再將之簡約。清朝戲劇家兼戲劇理論家李漁（笠翁）在其《閒情偶寄》中，論及結構時有「立主腦」一說：「一本戲中有無數人名，究竟俱屬陪賓，原其初心，止爲一人而設。即此一人之身，自始至終，離合悲歡，中具無限情由，無窮關目，究竟俱屬衍文，原其初心，又止爲一事而設。此一人一事，即作傳奇之主腦也。」如《西廂記》的主腦就是「張君瑞白馬解圍」，《琵琶記》的主腦在於「蔡伯喈重婚牛府」，李漁的「主腦」與本書作者本意契合而可替代，故爲免混淆，特譯爲「主要題材」，以求有別於「主題」。

2. 《我倆沒有明天》是1967年出品的美國電影，由亞瑟‧潘（Arthur Penn）導演，劇本由勞勃‧班頓（Robert Benton）和大衛‧紐曼（David Newman）合寫，是開警匪片新風格的重要電影，也樹立亞瑟‧潘「暴力美學」的令譽。

3. 《熱天午後》是1975年的美國電影，片長130分鐘，由薛尼‧盧梅導演，劇本由法蘭克‧皮亞遜（Frank Pierson）根據派屈克‧曼（Patrick Mann）的原著改編，皮亞遜因這部同性戀電影得到奧斯卡最佳編劇金像獎，本片的主要演員是艾爾‧帕西諾。

4. 《洗髮精》是1975年出品的美國電影，由哈爾‧艾須比導演，劇本由勞勃‧托溫與華倫‧比提（Warren Beatty）合寫，華倫‧比提、茱莉‧克麗絲蒂（Julie Christie）、李‧葛蘭（Lee Grant）、歌蒂‧韓（Goldie Hawn）……等人主演。

5. 《計程車司機》是1976年出品的美國電影，由馬丁‧史柯西斯（Martin Scorsese）導演，是他的重要代表作，劇本出自保羅‧許瑞德之手，男主角勞勃‧狄‧尼洛（Robert De Niro）有令人難忘的演出，名電影評論家史丹利‧考夫曼（Stanley Kauffman）在其影評中，特地提到他「不懷疑素材的眞實性」。

6. 《虎豹小霸王》1969年出品的美國電影，由喬治‧洛‧希爾（George Roy Hill）導演，威廉‧高曼（William Goldman）編劇，由保羅‧紐曼、勞勃‧瑞福、凱薩琳‧羅絲（Katharine Ross）主演，威廉‧高曼因本片得奧斯卡最佳編劇金像獎。

7. 《大陰謀》是1976年出品的美國電影，導演是亞倫‧帕庫拉，由勞勃‧瑞福與達斯汀‧霍夫曼合演，威廉‧高曼以本片得奧斯卡最佳編劇金像獎。

8. 保羅‧許瑞德，是1946年生於美國的導演、編劇，他曾在加州大學洛杉磯分校電影研究所畢業後寫影評、出版有關小津安二郎、布烈松、德萊葉的導演研究專書（1972），其重要作品依序爲《迷情記》（編劇）、《計程車司機》（編劇）、《美國舞男》（American Gigolo, 1980，編劇、導演）、《豹人》（Cat People, 1982，導演）、《三島由紀夫傳》（Mishima, 1985，編劇、導演）、《蚊子海岸》（The Mosquito Coast, 1986，編劇）、《基督最後的誘惑》（The Last Tempta-

tion of Christ, 1988，編劇）等。

9. 《迷情記》是1976年出品的美國電影，日後以模仿希區考克（Alfred Hitchcock）見稱的導演布萊恩‧狄‧帕瑪（Brain De Palma）前期作品，是由克里夫‧勞勃遜與吉妮薇芙‧普嬌（Geneviève Bujold）合演的奇情電影。

10. 柯林‧希金斯（1941—1988）曾在美、法兩地接受電影教育，1971年為哈爾‧艾須比寫下著名的黑色喜劇《哈洛與茂德》，1976年寫了《銀線號大血案》，隨後編而優則導，拍攝《小迷糊鬧七關》（Foul Play, 1978，兼編劇）、《九點到五點》（9 to 5, 1980，兼編劇）、《花飛滿城春》（The Best Little Whorehouse in Texas, 1982）等片。

11. 《銀線號大血案》是1976年出品的美國電影，由亞瑟‧希勒（Arthur Hiller）導演，金‧懷德（Gene Wilder）與姬兒‧克萊寶（Jill Clayburgh）合演，本書第十章對此片有較詳細的討論。

12. 李察‧布魯克斯是美國籍的導演兼編劇，生於1912年，寫過不少小說，在五〇年代即已執導電影，其重要作品有《魂斷巴黎》（The Last Time I Saw Paris，1954，編劇、導演）、《手足情仇》（The Brothers Karamazov, 1958，導演）、《朱門巧婦》（Cat on a Hot Tin Roof, 1958，編劇、導演）、《孽海癡魂》（Elmer Gantry, 1960，導演）、《冷血》（In Cold Blood, 1967導演）、《咬緊子彈》（Bite the Bullet, 1975，編劇、導演）、《慾海花》（Looking for Mr. Goodbar, 1977，導演）、《拆穿西洋鏡》（The Man with the Deady Lens, 1982）等。

13. 瓦杜‧撒爾特（1914—1987），出生在芝加哥的編劇家，三〇年代末期開始在好萊塢編劇，重要作品有《午夜牛郎》、《衝突》（Serpico, 1973）、《蝗蟲之日》（The Day of the Locast, 1975）、《返鄉》，其中《午夜牛郎》與《返鄉》兩度贏得奧斯卡最佳編劇金像獎。

14. 珍‧芳達，1937年生於紐約市，其父亨利‧方達（Henry Fonda）與其弟彼德‧方達（Peter Fonda）亦為知名演員，堪稱電影演藝世家，她自身的轉變也很有趣，從性感女星變成演技派，近年更熱衷婦女解放運動，其代表作有《狼城脂粉俠》（Cat Ballou, 1965）、《上空英雌》（Barbarella, 1968）、《孤注一擲》（They Shoot Horses, Don't They?, 1969）、《柳巷芳草》（Klute, 1971）、《傀儡家庭》（A Doll's House, 1973）、《返鄉》、《茱莉亞》（Julia）、《大特寫》（The China Syndome, 1979）、《清晨以後》（Morning After, 1986）……等。

15. 《返鄉》是1978年出品的美國電影，由哈爾‧艾須比導演，珍‧芳達與強‧沃特、布魯斯‧狄恩（Bruce Dean）合演，片長128分鐘。

16. 《警網鐵金剛》是1968年出品的美國電影，由亞倫‧楚斯特曼（Alan Trustman）和哈利‧克連納（Harry Kleiner）聯合編劇，彼德‧葉茲（Peter Yates）導演，史蒂夫‧麥昆（Steve McQueen）與賈桂琳‧貝西（Jacqueline Bisset）主演，公認是六〇年代最有活力、風格的警匪片傑作之一。

17. 《霹靂神探》是1971年出品的美國警匪片，得到當年的奧斯卡最佳影片、最佳編劇、最佳導演、最佳男主角金像獎，由恩涅斯特‧提帝曼（Ernest Tidyman）

編劇，威廉‧佛烈金（William Friedkin）導演，金‧哈克曼（Gene Hackman）、洛‧史奈德（Roy Schneider）、佛南度‧雷（Fernando Ray）合演，該片中的汽車追逐幾乎已成影史上的經典場面。

18. 《滾球大戰》是1975年出品，長達139分鐘的美國電影，預言二十一世紀人類的混亂、殘忍、無紀律，由諾曼‧傑威遜（Norman Jewison）導演，威廉‧哈里遜（William Harrison）編劇，詹姆斯‧肯恩（James Caan）、約翰‧豪斯曼（John Houseman）、雷夫‧李察遜（Ralph Richardson）等人合演。

19. 《愛的故事》是1970年出品的美國電影，當年極為賣座，主題曲風靡一時，評論卻不佳，由艾立克‧西格（Eric Segal）編劇，亞瑟‧希勒導演，男女主角雷恩‧歐尼爾（Ryan O'Neal）與艾麗‧麥克勞（Ali MacGraw）皆因本片而紅得發紫。

20. 《再見愛麗絲》是1975年出品的美國電影，被讚譽為女性電影的重要作品，由馬丁‧史柯西斯導演，勞勃‧吉契爾（Robert Getchell）編劇，飾演愛麗絲的艾倫‧鮑絲汀（Ellen Burstyn）得到奧斯卡最佳女主角金像獎，其他的合演者尚有克里斯‧克里斯多佛遜（Kris Kristofferson）、戴安娜‧賴德（Diane Ladd）、茱蒂‧佛斯特（Jodie Foster）等人。

21. 安東尼奧尼是義大利的著名導演，1912年生，早年曾拍十六厘米實驗電影、寫影評，又拍紀錄片《波河的人們》（Gente del Po, 1943—47）《中國》（Chung Kuo, 1972），成為新寫實主義的大師，代表作有《女友》（Le Amiche / The Girl Friends, 1956）、《情事》（L'Avventura, 1959）、《夜》、《慾海含羞花》（L'Eclisse / Eclipse , 1962）《紅色沙漠》（Deserto Rosso / The Red Desert, 1964）、《春光乍洩》（Blow - Up, 1966），上述幾部電影都在歐陸的坎城、威尼斯、柏林等影展得過重要獎項。

22. 《夜》是1961年由義大利與法國合作的電影，安東尼奧尼不但擔任導演同時參與編劇工作，與晏尼歐‧佛拉諾（Ennio Flaiano）、東尼歐‧古葉拉（Tonio Guerra）合寫本片之劇本，法國的珍妮‧摩露（Jeanne Moreau）與義大利的馬斯楚安尼（Marcello Mastroianni）、蒙妮卡‧維蒂（Monica Vitti）合演本片。

23. 勞勃‧瑞福，1937年生於美國加州，是六〇年代後期崛起的男演員，先後主演過《蓬門碧玉紅顏淚》（This Property is Condemned, 1966）、《虎豹小霸王》、《往日情懷》（The Way We Were, 1973）、《刺激》（The Sting, 1973）、《大亨小傳》、《英雄不流淚》、《大陰謀》、《黑獄風雲》（Brubaker, 1979）、《遠離非洲》（Out of Africa, 1985）等片，一九八〇年改執導演筒拍《凡夫俗子》（Ordinary People），即得奧斯卡最佳導演金像獎，近期的導演作品是《荳田戰役》（The Milagro Beanfield War, 1988）等。

24. 艾爾‧帕西諾，1940年出生在紐約的美國演員，曾在李氏表演工作室受訓，參加外百老匯及百老匯舞台劇演出，並獲東尼獎，1972年的《教父》使他一炮而紅，其他代表作尚有《衝突》（Serpico, 1973）、《教父續集》（The Godfather, Part II，1974）、《熱天午後》、《義勇急先鋒》（And Justice for All, 1979）、

《疤面煞星》（Scarface, 1983）、《革命》（Revolution, 1985）等。

25. 強・沃特，1938年生的美國男演員，由舞台、電視再進入電影界，《午夜牛郎》受注目後，迭有佳作問世，如《二十二支隊》（Catch 22, 1969）、《激流四勇士》（1972）、《天涯赤子心》、《滅》（The Runaway Train, 1985）……等，1978年的《返鄉》並贏得奧斯卡最佳男主角金像獎。

26. 達斯汀・霍夫曼是反好萊塢英雄形象的男演員，相貌不揚卻演技精湛，1937年生於洛杉磯，其代表作有《畢業生》（The Graduate, 1967）、《午夜牛郎》、《小巨人》、《大丈夫》（Straw Dogs, 1971，又譯《我不是弱者》）、《惡魔島》（Papillon, 1973）、《藍尼》（Lenny, 1974）、《克拉瑪對克拉瑪》（Kramer vs. Kramer, 1979）、《窈窕淑男》（Tootsie, 1982）、《推銷員之死》（Death of a Salesman, 1985）、《雨人》（Rain Man, 1988）……等，其中《克拉瑪對克拉瑪》與《雨人》兩度贏得奧斯卡最佳男主角金像獎。

27. 《最後大亨》搬上銀幕是1976年，該片的堅強陣容是哈洛・品特（Harold Pinter）編劇，伊力・卡山（Elia Kazan）導演，勞勃・狄・尼洛、勞勃・米契（Robert Mitchum）、傑克・尼柯遜、珍妮・摩露等人主演，片長124分鐘，結果惡評如潮，《紐約客》（*The New Yorker*）雜誌說：「缺乏生氣到像是沒了吸血鬼的僵屍電影。」

第三章　人物

本章討論人物的創造

你怎樣創造人物？

什麼是人物？怎樣決定你的人物是開汽車，還是騎腳踏車？怎樣建立你的人物及其動作與你所講的故事間的關係？

人物是你的電影劇本的根基，它是你的故事的心臟、靈魂和神經系統。在動筆之前，你務必瞭解你的人物。

請瞭解你的人物！

你的主要人物是誰？你講的是誰的故事？如果你要講的是三個傢伙搶劫蔡斯・曼哈頓銀行的故事，那麼這三個傢伙之中哪一個是主要人物呢？你必須選擇一個人物來做主要人物。

在《虎豹小霸王》裏，誰是主要人物呢？布契・凱西迪（Butch Cassidy）應該是主要人物，他是決定事情的人，在電影裏布契有一大段台詞，向山丹小子（Sundance Kid）吹噓自己過往的行徑。這時勞勃・瑞福（飾演山丹小子）只是一言不發地看著保羅・紐曼（譯註1）（飾演布契），然後就走開了。紐曼喃喃自語：「只有我有眼光，世界上其他人都短視！」確實如此，在電影劇本中，布契・凱西迪的確是主要人物，他是擬訂計劃、採取行動的人。由布契帶頭，山丹小子跟隨，是布契決定到南美去的，他知道他們逍遙法外的日子所剩無幾，不論是要逃避法律或死亡，他們都必須出走，他說服了山丹小子和艾塔・普萊

斯（Etta Place）和他一起出走。山丹小子是重要人物，但不是主要人物，只要確定了主要人物，你就可以試用各種方式去創造一個有血有肉的主體人物。

有許多不同的途徑可以刻劃人物性格，而且都切實有效，但是你必須爲自己選擇一種最好的方式。下面簡要介紹的方法，可供你在發展人物時選擇使用——你可以使用這種方法，也可以不用。

首先確定你的主要人物，然後把他/她的生活區分爲兩個基本範疇：內在的生活與外在的生活。內在的生活指的是從人物出生到影片開始這一段時間內發生的，這是形成人物性格的過程；外在的生活則是指人物從影片開始到故事結束這一段時間內發生的，這是揭露人物性格的過程。(譯註2)

電影是一種視覺媒介，你必須找到途徑視覺化地呈現人物的衝突，你不可能去呈現那些你不知道的事情。

因此，瞭解你的人物和把人物呈現在紙上是有區別的。

把它加以圖解，看來是這樣的：

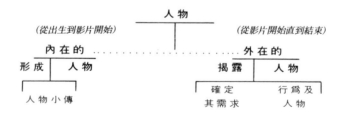

要從內在的生活開始，你的人物是男的還是女的？假設是個男的，那麼在故事開始時他多大年紀？住在什麼地方？住在都市還是鄉

村？然後——他出生在哪裏？他是獨生子，或者還有其他兄弟姊妹？他過的是什麼樣的童年？快樂還是悲傷？他與父母間的關係如何？他又是個什麼樣的孩子，是性格開朗、外向的，還是認真、內向的呢？

如果你用出生做起點來系統化地陳述你的人物，你就可以看到一個有血有肉的人物逐漸形成。接著要追溯他的學生生活，直到進入大學，然後再問一個問題，他是結婚了，還是單身、喪偶、分居或離婚呢？如果他已經結婚，那麼他究竟結婚多久？是和誰結婚？是青梅竹馬的戀人？還是萍水相逢呢？是經過長時間戀愛？還是沒有戀愛過的？

寫作需要具備不斷自我質詢、並且尋找答案的能力。這就是我把發展人物稱為創造性研究工作的理由，因為你實際上是在提出一些問題並尋找答案。

只要你經由人物小傳確立了人物的內在的生活，你就可以進入人物的外在部分了。

人物的外在部分的發生是從電影劇本開始以迄最後的演出，細究各種人物中的種種關係是很重要的。

他們是誰以及他們是幹什麼的？他們的生活或生活方式，是幸福的還是不幸的呢？他們是否希望自己的生活有所改變？希望從事另一種工作，有另一個妻子，或者希望自己能夠是別人呢？

怎樣把你的人物呈現在紙上呢？

首先，要分別處理他們生活的各個部分，你必須通過人物與其他人或事的關係來創造人物，所有的戲劇性人物都在三個方面相互作用：

一、在達成他們的戲劇性需求過程中所經歷的衝突。例如他們需

要錢買搶劫蔡斯‧曼哈頓銀行所需的槍械，他們怎樣得到這筆錢呢？是靠偷竊、搶劫路人或是打劫商店呢？

二、他們與其他人物間的互動，不是敵對的，就是友好的，再不就是冷漠的，請記住：戲劇就是衝突！著名的法國電影導演尚‧雷諾（Jean Renoir）（譯註3）曾經告訴過我，描寫一個雜碎比描寫一個好人更具戲劇性效果，這話值得我們深思。

三、他們與內在自我的互動，我們的主人翁要克服自己害怕坐牢的恐懼，才能成功地進行搶劫；這時恐懼就是一種情緒因素，必須把它明確地提出來，以便加以克服，凡是曾經成為這種情緒的「受害者」，都知道恐懼是什麼滋味。

怎樣使你的人物顯得真實而又立體多面呢？

首先，把你人物的生活分為三個基本組成部分——職業的（professional）生活部分、個人的（personal）生活部分、私生活的（private）生活部分（譯註4）。

職業的生活部分：你的人物是以什麼為生呢？他在哪兒工作？他是銀行的副理？或是建築工人？是流浪漢？科學家？還是皮條客？……等等，他/她是幹什麼的？

如果你的人物是上班族，那麼他在辦公室裏是什麼職務？他與同事間關係如何？他們相處融洽和諧嗎？彼此互相信任、互相幫助嗎？下班後大家仍有來往嗎？他與老闆相處得又如何呢？是關係良好呢？還是因為工作上的問題，或者嫌薪資太少而有所怨恨呢？如果你能確定並挖掘出主要人物與他生活中其他人物的關係，那你就是在創造人物性格和觀點了，而這正是塑造人物的起點。

個人的生活部分：你的人物是單身獨居、喪偶、還是結了婚的？

是分居還是離婚的？如果是已婚，那麼結婚對象是誰？在什麼時候結的婚？他們的婚姻關係如何？他們喜歡社交還是深居簡出呢？是有很多朋友和社交活動、還是朋友極少呢？他們的婚姻關係是穩固的呢？還是主人翁正在蠢蠢欲動，甚或已經有了婚外情呢？如果他依然是個王老五，那麼他的單身生活如何？他離婚了嗎？一個離婚的人身上，必定有不少飽含戲劇性的東西。當你對自己的人物產生疑惑時，那就看看你自己的生活，問一下你自己：如果你在那樣情況下，設身處境的你會怎樣應變？如此跳進去做劇中人，就能界定你的主人翁的人際關係。

私生活的生活部分：當你的人物獨處時，他/她都做些什麼？是看看電視，還是喜歡運動而去慢跑、騎腳踏車呢？他養寵物嗎？是哪一種寵物呢？他是集郵呢？還是有其他的愛好呢？簡言之：這包含了所有人物生活中獨處時刻的一切生活！

你的人物需求是什麼？在你的電影劇本中他/她追求什麼？要確定你的人物需求。如果你的故事講的是參加印第安納波利斯（Indiana-polis）五百公里汽車賽的選手，那麼他所追求的就是想贏這場比賽，這就是他的需求。華倫‧比提（Warren Beatty）（譯註5）在《洗髮精》中的需求是希望自己開一家美容院，此一需求在整個劇本中推動了他的動作。在《洛基》裏，洛基的需求就是要和阿波羅‧克萊（Apollo Creed）打完十五個回合時自己還能挺立不倒。

只要你確定了人物的需求，你就能夠對這些需求設置障礙，戲劇就是衝突。你必須先弄清楚你的人物需求，然後才能針對需求去設置障礙。此舉賦予你的故事一種戲劇張力（dramatic tension），這種戲劇張力往往是初學者的劇本中所欠缺的。

如果我們把人物的觀念加以圖解，應如下圖：

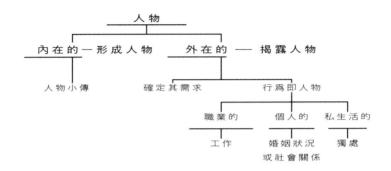

人物的實質是行為，你的人物實際上就是他的所作所為。電影是一種視覺媒介，編劇的任務就是選擇一個視覺形象或畫面，用影像化的方式使他的人物戲劇化。你可以把一個對話場面安排在又熱又小的旅館房間裏，也可以把它安排在海灘上；前者在視覺上是封閉的，而後者是開放和動態的。這是你的故事，所以由你自己來選擇。

請記住：電影劇本是用畫面講述的故事，這就像洛·史都華（Rod Stewart）唱的那樣：「……每一張畫面都在講一個故事」，種種畫面和影像都顯示了人物的各個面向。在勞勃·羅森的經典作《江湖浪子》裏，肉體的殘缺正象徵著人物的某一面向。由匹柏·勞瑞（Piper Laurie）飾演的女孩是個瘸子，走起路來一跛一跛的；她在情感上也是個瘸子：她酗酒，沒有生活的目標或目的。導演在視覺上利用她肉體方面的殘缺來襯托出精神方面的特點。

山姆·畢京柏（Sam Peckinpah）（譯註6)的《日落黃沙》(The Wild Bunch)（譯註7）也是如此處理，由威廉·荷頓（William Holden）（譯註8）飾演的人物走起路來一跛一跛的，那是他多年前一次搶劫未遂的後果。這代表了荷頓某一方面的特質，顯示出他是一個「在變化中的

土地上的不變之人」，他是個晚生了十年、不合時宜的人，這是畢京柏鍾愛的主題之一。在《唐人街》裏，尼柯遜鼻子被割傷，是因為他做為一個偵探，是個太過喜歡東聞西嗅的人。

肉體上的殘缺——做為人物刻劃的一個面向——是歷史悠久的戲劇成規，可以想到《李察三世》（Richard III）（譯註9）中的李察，或者是尤金‧奧尼爾（Eugene O'Neill）（譯註10）和易卜生（Henrik Ibsen）（譯註11）的戲劇中，那些患有肺結核或性病而遭到打擊的人物。

從創作人物小傳開始形塑你的人物，然後再通過他們的行為和合理的生理特徵，來揭露你的人物！

行為就是人物！

對話又是什麼呢？

對話是人物的一種機能。如果你瞭解你的人物，對話就很容易隨著故事的發展而流了出來。但是很多人為對話而焦急，老擔心對話會笨拙和造作，這有可能，那又怎樣呢？寫對話也是一個學習過程，是一種協調的行為，你寫得越多就顯得越容易，在你第一稿的頭六十頁中容易出現彆腳的對話，這倒無所謂，不值得擔心，寫到後六十頁就會順暢並發生作用了。你寫得越多就顯得越容易，這時你可以再回過頭，把你電影劇本中前半段的對話修飾順暢。

對話的功能是什麼？

對話是和你的人物需求、希望與夢想有關的。

對話應當發生什麼樣的效用呢？

對話必須把你故事的情報或事實傳達給觀眾，它必須推動故事向前發展，它必須揭露人物，它必須展現人物之間和人物自我的衝突，以及人物的情感狀況和個性的獨特之處，所以說，對話來自人物。（譯

註12)

請瞭解你的人物！

習題：確定一個動作與人物的主要題材，選擇你的主要人物並挑選二到三個重要人物。寫出三到十頁的人物小傳，如有必要也可以再多寫幾頁，從人物出生一直寫到現在，直到你的故事開始為止，如果你願意的話，這也適用於寫過去生活的劇本。

在整個電影劇本中，分別根據三Ｐ（也就是文中所述的職業的、個人的和私生活的三個生活部分）來創造你主要人物的種種關係，多想想你的人物。

譯註

1. 保羅‧紐曼，演員、導演、製片人，1925年生於美國克利夫蘭，是六〇年代與七〇年代初期的銀幕偶像，重要作品有《朱門巧婦》、《江湖浪子》、《原野鐵漢》（Hud, 1963）、《鐵窗喋血》（Cool Hand Luke, 1967）、《巧婦怨》（Rachel Rachel, 1968，導演、製片）、《虎豹小霸王》、《永不讓步》（Sometimes a Great Nation/ Never Give an Inch, 1971，導演）、《雛鳳吟》（The Effect of Gamma Rays on Man-in-the-Moon Marigolds, 1972，導演、製片）、《刺激》、《惡意的缺席》（Absence of Malice, 1980）、《大審判》（The Verdict, 1982）、《金錢本色》（The Color of Money, 1986）、《玻璃動物園》（The Glass Menagerie, 1987，導演）……等。

2. 形成人物與呈現人物的兩段過程是本書提示的重要創見之一，人物的內在的部分可能會——也可能不會在外在的部分被帶了出來，但不論如何編劇必須能夠掌握、瞭解形成人物的情況，否則影片所見部分的人物每每流於平板，這也是後面幾章提到劇本寫作何以要花費長時間的一個原因。

3. 尚‧雷諾（1894—1979）的卓越的人生觀，以及自然主義的導演手法，都促成他在影史上的崇高地位，他個人及其代表作《大幻影》（The Grand Illusion, 1937）、《遊戲規則》（Rules of the Game, 1939）數十年均經常入選世界十大導演與世界十大名片中，重要性於此可見一斑。

4. 因為「職業的」、「個人的」、「私生活的」三個單字，均以P字開頭，所以合稱「三P」。

5. 華倫‧比提，1937年出生的美國演員、導演、製片，代表作有《天涯何處無芳

草》（Splendor in the Grass,1961）、《我倆沒有明天》（演出兼製片）、《花村》（McCabe and Mrs Miller, 1971）、《洗髮精》（演出兼製片）、《上錯天堂投錯胎》（Haven Can Wait , 1977，演出，兼聯合編劇、聯合導演、聯合製片），1981年的《烽火赤焰萬里情》（Reds）終於把他推上奧斯卡最佳導演寶座。

6. 山姆‧畢京柏，1925年生的美國導演、編劇，出身南加大戲劇碩士，五〇年代中期投入舞台、電視、電影三界，1965年以《鄧迪少校》（Major Dundee, 導演兼聯合編劇）聲譽鵲起，《日落黃沙》改寫西部片新頁，地位更趨確定，其他作品有《大丈夫》、《亡命大煞星》（The Getaway, 1972）、《鐵十字勳章》（Cross of Iron, 1977）、《大車隊》（Convoy, 1978）等，1984年去逝，最後一部作品是《周末大行動》（The Osterman Weekend, 1984）。

7. 《日落黃沙》是1969年出品的美國電影，片長145分鐘，山姆‧畢京柏導演，劇本由華隆‧格林（Walon Green）與畢京柏合寫，威廉‧荷頓、恩尼斯‧鮑寧（Ernest Borgnine）、勞勃‧雷恩（Robert Ryne）、班‧強生（Ben Johnson）等人合演，是反英雄、暴力傾向激烈的西部片，影評說「我們看著的是無盡的暴力，卻以之提醒我們暴力是不好的。」

8. 威廉‧荷頓（1918—1981），美國資深演員，1939年以《天之驕子》（Golden Boy）走紅，爾後主演過《紅樓金粉》（Sunset Boulevard, 1950）、《戰地軍魂》（Stalag 17, 1953）、《野宴》（Picnic, 1955）、《鄉下姑娘》（The Country Girl, 1955）、《桂河大橋》（The Bridge on The River Kwai, 1957）、《日落黃沙》、《螢光幕後》等，他曾以《戰地軍魂》得到奧斯卡最佳男主角金像獎。

9. 《李察三世》原為莎士比亞著名的歷史劇之一，1955年英國的勞倫斯‧奧立佛（Laurence Olivier）曾自導、自演了同名的電影，極獲好評。

10. 尤金‧奧尼爾（1888-1953）是美國最偉大、最有才華的劇作家，曾於1936年得到諾貝爾文學獎，他的重要戲劇作品有《瓊斯皇帝》（Emperor Jones, 1920）、《榆樹下的慾望》（Desire Under the Elms, 1924）、《大神布朗》（The Great God Brown, 1926）、《奇異的插曲》（Strange Interlude, 1928）、《素娥怨》（Mourning Becomes Electra, 1931），《長夜漫漫路迢迢》（Long Day's Journey into Night, 1957）在他死後出版，再得普立茲戲劇獎。

11. 易卜生（1828-1906）是現代戲劇的開山始祖，挪威籍的劇作家、詩人，突破傳統，寫作多部傳世的「社會問題劇」，技巧卓越、發人深省，計有《社會棟樑》（The Pillars of Society, 1877）、《傀儡家庭》、《群鬼》（Ghosts, 1882）、《國民公敵》（An Enemy of the People, 1883）、《野鴨》（Wild Duck, 1884）、《海妲傳》（Hedda Gabler, 1890）、《建築師》（The Master Builder, 1892，又譯《大匠》）……等，對後世全世界的戲劇發展影響至深。

12. 坊間習見的編劇書，總按傳統方法把「對話」獨立成一章或一個單元來研討，本書突破性地將它附屬於「人物」來討論，認為對話是人物的一種機能，實在是值得讚揚的創見，因此根據筆者教學經驗，劇本寫作過程最難以討論的正是對話，一來是對話寫作的虛擬口氣，容易受限於劇作者的教養與經驗，不是光

靠教學給予的概念就有作用的；二來不客氣說來，「對話」部分最亟需建立的認識，僅止於對話的作用，那麼在本章和第十四章作者曾經兩度提示，至於引述「對話」的範例實在太佔篇幅，有勞讀者自行設法。

第四章　構成人物

本章詳論構成人物的過程

　　我們已經談到透過人物小傳和分別從三方面來研究人物關係，因此對人物的創造已略具基礎。

　　現在該怎麼辦呢？

　　怎樣才能把對一個人物的凌亂想法，變成一個活生生、有血有肉的人物呢？怎樣才能把他變成你能與之結爲一體的人物？

　　你怎樣賦予你的人物生命嗎？怎樣構成你的人物呢？

　　這是有史以來的詩人、哲學家、作家、藝術家、科學家和傳教士反覆思考的問題，至今還沒有答案，它是創作過程之所以具神秘感和魔力的一個重要因素。

　　關鍵字是「過程」（process），一定有方法可以做得到。

　　首先要創造人物的背景（context），然後把內容（content）注入其中。背景和內容——這些抽象的原則是你創作過程中珍貴的工具，它們構成爾後書中經常用到的一個概念。

　　這就是背景：

　　我們以一個空杯子爲例，向杯子裏看，杯子裏是一個空間，這個空間裏盛著咖啡、茶、牛奶、水、熱巧克力、啤酒或其他液體，上述各種液體就是杯子的內容。

　　這個杯子盛著咖啡，杯子裏盛咖啡的空間就是背景。

保持那個想像，我們進行起來概念就會清楚了。

讓我們透過背景來探討構成人物的過程吧！

首先——確定你的人物的**需求**。

在你的電影劇本中，你的人物想要達到什麼目的，或者得到什麼東西呢？

想要一百萬元？搶劫蔡斯•曼哈頓銀行嗎？要打破水上競速紀錄嗎？要像強•沃特那樣到紐約去做「午夜牛郎」嗎？要像「安妮•霍爾」那樣維繫關係呢？還是要像《再見愛麗絲》裏的愛麗絲那樣，去實現到加州當一名歌手的終生夢想？或者是要像李察•德瑞福斯（Richard Dreyfuss）（譯註1）在《第三類接觸》（Close Encounters of the Third Kind）（譯註2）裏那樣，去弄清楚「究竟發生了什麼事」呢？……這些全都是人物的需求。

問問你自己——你的人物的**需求**是什麼？

然後寫人物小傳，就像前面建議的，你寫上三到十頁，如果願意多寫些也無妨，弄清你的人物是誰。為了使畫面清晰，你可能會從人物的祖父寫起，別管寫了幾張稿紙，你所展開的這個過程，在創作的準備階段中還要繼續成長和擴張。人物小傳是為你自己寫的，根本不包括在劇本之中，它只是個用來創造人物的工具。

完成人物小傳之後，就可以進入人物的外在生活部分了，你要從人物生活的職業的、個人的和私生活的因素分別加以考慮。

這就是起點——背景。

現在讓我們來探討**什麼是人物**的問題。

什麼是人物呢？

人都有些什麼共同之處？你我都是一樣的，我們都有同樣的需求，同樣的想望，同樣的恐懼和不安全感；我們都希望被愛，希望討

人喜歡，希望成功、快樂和健康。皮膚底下的我們全都是一樣的，某種東西使我們結合在一起。

那又是什麼東西使我們有所區別的呢？

使我們與他人有所區別的是**觀點**（point of view）——我們怎麼看待這個世界，每個人都有自己的觀點。

人物就是觀點——也就我們看待世界的方式，這是一種背景。

你的人物可以是為人父母的，因此表現了「做父母」的觀點，他/她可以是一個學生，那就會用「學生的」觀點來看待世界。你的人物可以是政治活動者，就像《茱莉亞》（Julia）（譯註3）裏的凡妮莎‧蕾格瑞芙（Vanessa Redgrave）（譯註4），那是她的觀點，她為之獻身。家庭主婦有她特殊的觀點，罪犯、恐怖分子、警察、醫生、律師、富人、窮人、婦女、自由或不自由的——全都會表現出個人且獨特的觀點。

你的人物的觀點是什麼呢？

你的人物是自由黨人還是保守黨人？他/她是環境論者呢？還是人道主義者？或是種族主義者？是相信命運、氣數或占星術的人呢？還是相信醫生、律師、《華爾街日報》（*Wall Street Journal*）、《紐約時報》（*The New York Times*）的人呢？還者是《時代雜誌》（*Time*）、《人物》（*People*）和《新聞周刊》（*Newsweek*）的信徒呢？

你的人物對他的工作有什麼觀點呢？對婚姻呢？他喜歡音樂嗎？如果喜歡，喜歡的又是哪一種音樂呢？這些因素都成為你的人物的獨特和有機的組成部分。

我們都具有某種觀點——要確認你的人物具有獨特且個人的觀點，你創造了背景，內容就隨之而來了。

舉例來說，你的人物的觀點可能認為不加限制地捕殺鯨魚和海豚是有違道德的，他通過捐贈、提供志願服務、參加會議、參加示威請

願，穿印有「救救鯨魚和海豚」字樣的Ｔ恤等活動，來支持這種觀點。鯨魚和海豚是地球上智力水準最高的兩種動物，有些科學家推測牠們可能「比人類更聰明」，科學資料證明海豚從未傷害或攻擊過人類，還有許多關於海豚保護第二次大戰中落海的飛行員和水兵免爲鯊魚攻擊的故事，因此一定要設法解救這些聰明的生物，例如，你的人物可能會以拒買鮪魚來抗議漁民濫捕鯨魚和海豚。

尋找途徑以使你的人物能以行動來支持他們自己的觀點，並使之戲劇化。

另外人物還是什麼呢？

人物還是一種**態度**（attitude）──這也是*背景*──是一種顯露人物意見的行動和情感方式。人物的態度是高傲的？還是卑下的？是正派人物？還是反派人物？是樂觀的還是悲觀的？對生活和工作熱情有勁，還是悶悶不樂呢？

戲劇就是衝突，切記──你越能清楚地確定人物的需求，就越容易給這些需求設置阻礙，如此就產生了衝突，這對你創作具有張力且富戲劇性的故事線很有幫助。

這在喜劇裏也是一條有效的規律，尼爾・賽門（Neil Simon）（譯註5）的人物通常都具有一個能激發矛盾的簡單需求。在《再見女郎》（The Goodbye Girl）（譯註6）裏，李察・德瑞福斯扮演一個從芝加哥來的演員，他從朋友手中轉租了紐約的公寓套房，當他到那裏時，發現房間被朋友原來的房客（瑪莎・梅遜Marsha Mason飾）（譯註7），和她年輕的女兒（昆・康敏斯Quinn Cummings飾）給霸佔了，他想住進去，但她就是不搬，且聲稱這間套房是她的，而目前佔住的人在法律上是十拿九穩的有利，這個基於雙方都自認爲對的態度所引的衝突，正是他倆關係的開端。

《金屋淚》（Adam's Rid）（譯註8）則是另一種情況。在嘉遜・卡寧（Garson Kanin）（譯註9）和魯斯・戈登（Ruth Gordon）（譯註10）合寫的這個劇本裏，史賓塞・屈賽（Spencer Tracy）（譯註11）和凱薩琳・赫本（Katharine Hepburn）（譯註12）飾演兩個律師——他們是夫妻——在法庭上互相纏鬧。屈賽起訴一個被控向丈夫開槍的女人（茱蒂・賀麗黛Judy Holliday飾），而赫本則爲她辯護。這是一個處理男女「權利平等」此一基本問題的出色喜劇情境，這部影片攝於一九四九年，它預示了女權運動的奮鬥，至今仍是一部美國喜劇的經典電影。

確定人物的需求，然後針對此一需求設置阻礙。

你對你的人物知道得越多，在故事結構中創造立體的人物也就越容易。

人物還是什麼呢？

人物還是**個性**（personality）。每個人物都從視覺上顯示出一種個性，你的人物是振奮的、快樂的、爽朗的、機智的或外向的？還是嚴肅的？害羞的？孤獨的？是舉止迷人？還是粗魯、邋遢、乖戾、呆頭呆腦或缺乏幽默感？

你的人物具有什麼樣的個性？

她是爲人冷淡的、窮兇惡極的，還是頑皮的？這些全都是人物的個性特徵，全都能反映人物。

人物同時還是**行爲**（behavior）。人物的實質就是行爲——什麼樣的人做什麼樣的事。

行爲是動作。比如說一個人從勞斯萊斯車中走出來，鎖上車後穿過馬路，他看到路邊水溝裏有一個銅板——他怎麼辦呢？如果他四下看看，一見沒人就彎下腰去拾起那個銅板，這個行爲向你顯露了這個人物的一些性格；如果他四下一望，一見有人在看他，就沒有拾起那

個銅板，這也向你顯露了這個人物的一些性格，他的行為把人物性格戲劇化了。

如果你是在一個戲劇情境中建立你的人物行為，就可讓讀者或觀眾深入審視自己的生活。

行為會告訴你很多東西。我的一個朋友要飛到紐約去面談一個工作，她成行與否的心情是很複雜的，因為這次面談的是她很想要的既有地位薪資又高的工作，可是她拿不定主意是否要搬到紐約去，她跟這些難題戰鬥了一個多星期，最後還是決定去了，她收拾行裝開車到機場去，可是當她把車停在機場時，她「一不小心」把鑰匙鎖在車裏——而馬達還開著！這是行為動作顯露人物的一個完美範例，這件事說明了她內心始終清楚的一件事——她根本就不想去紐約！

像這樣的一個場面，可以說明人物的許多東西。

你的人物很容易動怒嗎？他是像馬龍‧白蘭度（Marlon Brando）（譯註13）在《慾望街車》（A Streetcar Named Desire）（譯註14）裏那樣生起氣來就亂扔東西呢？還是像他在《教父》（譯註15）裏那樣雖然怒火中燒，卻只是陰險地冷笑，並不表露呢？你的人物赴約總是遲到、早到還是準時呢？你的人物對權威的反應是像伍迪‧艾倫（Woody Allen）（譯註16）在《安妮‧霍爾》裏那樣，當著交通警察的面撕毀駕駛執照？建立在獨特的性格特徵之上的每一個動作和言詞，都可以擴張我們對你的人物的認識和理解。

如果你的劇本寫到某個地方，不知道你的人物在這種情境下會怎麼做的話，那就到自己的生活中去找吧！看你在類似的情況下會怎麼辦，你本身就是最好的材料來源。好好練習，你既然能提出問題，就能解決問題。

我們的日常生活也是這樣的。

一切取決於你對人物的瞭解，在劇情發展過程中，你的人物想達到什麼目的？是什麼力量驅使他去達到目的？或者沒有達到？在你的故事中，他的需求或目的是什麼？爲什麼他會在那裏？他要得到什麼？讀者或觀眾對你的人物感覺如何？這是你身爲作家的任務——在眞實的環境中創造眞實的人物。

人物還是什麼呢？

人物還是我所謂的**展現**（revelation）。在故事進行中我們瞭解到人物的一些事情，例如在《英雄不流淚》裏，勞勃‧瑞福到鄰近的餐館去爲大家帶午飯，我們知道他聰明，是個「收集了世界上最全的一套退稿信」的作家，然後我們戲劇性地跟進到他必須適應的新狀況，這新狀況是有人要殺他，而他不知道是誰和爲什麼。小勞倫佐‧仙姆波（Lorenzo Semple, Jr.）和大衛‧雷菲爾（David Rayfiel）緊湊的劇本，向我們展現了勞勃‧瑞福這個人物的某些東西。

編劇的職責是把人物不同的面貌展現給讀者和觀眾，我們必須對你的人物有所瞭解。在劇情進展中，人物往往和觀眾同時瞭解了他在故事中的困境，在這種情形下，人物就和觀眾一起尋找那個支持戲劇動作的轉折點。

同一性（identification）也是人物的一面，有人告訴你說：「我認識一個像你筆下那樣的人」，這種識別因素是作家所能得到的最大讚譽。

行爲即人物——一個人的行爲，而不是他的言談，決定了他是一個什麼樣的人。

上述所有的性格特徵——觀點、個性、態度和行爲——在構成人物的過程中都是相互關聯且重疊的。這樣你就有了選擇的餘地，你可以選用這些性格特徵的全部或局部，也可以完全不用，但是知道了它

們是什麼，你就能得心應手地掌握構成人物的過程。

這一切都源自人物小傳，從人物的過去可以得出觀點、個性、態度、行為、需求和目的。

在寫作過程中，寫到二十頁到五十頁稿紙，你才會發現人物開始向你說話，告訴你他們想做和想說的，只要你和他們有了接觸，建立起關係，他們便可駕馭了，讓他們做他們想做的事，要相信你有能力在「紙上作業」階段選擇動作和方向。

有時你的人物可能改變故事線，而你也可能不知道是否該讓他們繼續做下去，那你就讓他們做下去，看看會發生什麼事，最糟也不過是你花幾天的時間知道自己犯了錯誤，犯錯也是很重要的，出事、犯錯也會帶來意外的收穫，如果犯了錯，只要重寫那個部分，故事就會回到正軌。

有個學生來找我，告訴我他正在寫一齣戲，這齣戲要有不幸的「悲劇性」結尾，但在第三幕開始的時候，他的人物開始變得「滑稽」了起來，成串的笑話開始出現，結局也變得滑稽、不嚴肅了。每當他坐下來寫的時候，幽默不停地湧現，他無法制止，變得灰心喪氣，最後因失望而放棄了。

他幾乎是來找我認錯的，他很誠實地說他不知該怎麼辦才好，我建議他坐下來再寫，就讓文字和對話順其自然地寫出來，如果是滑稽的，就讓它滑稽好了，一路寫下去，把第三幕寫完，那麼他就能看到寫出來的結果；如果它始終是滑稽的，而他又不喜歡，了不起把它存檔，然後再回過頭來按照他原先的想法重寫第三幕就是了。

他照辦了，果然有效，他扔掉了第三幕的喜劇方案，然後按他原計劃寫得嚴肅，這個喜劇是他不得不寫的，但又是不得不擺脫的，這是他逃避「完成」劇本的一種方式。作家常常在一部作品接近完成時，

堅持寫下去而沒有寫完，完成之後你還有什麼可幹的呢？你是否讀過一本書而不願讀完它呢？我們都曾有過，只要承認它是一種自然現象，不必爲此操心。

如果你遇到這種情況，那你怎麼想就怎樣寫，看看結果如何，寫作總像冒險般的，你很難知道結果如何，最糟也不過是你再花幾天時間改寫那些行不通的東西！

只是不要指望你的人物從第一頁就開始和你說話，那是不可能的。如果你在創造人物之前做過研究，並且**瞭解你的人物**，你總會經歷到某些阻力，必須突破後才去接觸你的人物。

你的全部工作、調查研究、準備和思考時間的最後結果，必然是一些眞實、生動、可信的人物，也就是眞實環境中的眞實人物。

這就是我們共同追求的。

習題：寫出你的人物小傳，爲你的主要人物和三個重要人物設計一種獨特的觀點，創造出一種態度，考慮能呈現人物的行爲或個性特徵，考慮背景和內容，以後幾章你還會再碰上這些的。

譯註：
1. 李察・德瑞福斯，1948年生於紐約布魯克林，是七〇年代嶄露頭角的男演員，重要作品有《美國風情畫》（American Graffiti，1973）、《大白鯊》（Jaws）、《第三類接觸》、《再見女郎》、《爵士春秋》（All That Jazz，1978）、《我要求審判》（Nuts，1987）、《緊急盯梢令》（Stakeout，1987）等。
2. 《第三類接觸》是1977年出品的美國電影，由史蒂芬・史匹柏（Steven Spielberg）編劇、導演，李察・德瑞福斯、楚浮（François Trauffaut）、梅林達・德倫（Melinda Dillon）等人合演，是科幻電影的代表作之一，也是影史上最賣座的前幾名電影，片長達135分鐘，八〇年代出現過片長較短的「精修版」，本書第九章對此片有較詳盡的討論。
3. 《茱莉亞》是1977年出品的美國電影，由資深導演佛烈・辛尼曼（Fred Zin-

nemann）導演，劇本是艾爾文‧撒金特（Alvin Sargent）根據莉莉安‧海曼（Lillian Hellman）的原著改編，主要演員有珍‧芳達、凡妮莎‧蕾格瑞芙、傑森‧羅巴茲（Jason Robards）、麥斯米倫‧雪兒（Maximilian Schell），得到當年度奧斯卡最佳編劇、最佳男、女配角三項金像獎。

4. 凡妮莎‧蕾格瑞芙，1937年生於倫敦的英國女演員，六〇年代演了不少戲劇，是經常跨國演出的演技派，她鮮明的政治立場更是一絕，連奧斯卡頒獎晚會她都大談政治，重要作品有《摩根》（Morgan, 1966）、《春光乍洩》、《鳳宮劫美錄》（Camelot，1967）、《絕代佳人》（Isadora，1968，又譯《鄧肯傳》）、《海鷗》（The Sea Gull，1968）、《英宮恨》（Mary Queen of Scots，1971）、《茱莉亞》、《魂斷夢醒》（Yanks，1979）、《波士頓人》（The Bostonians，1984）……等。

5. 尼爾‧賽門，1927年出生，紐約大學畢業的喜劇作家，早期活躍於舞台。其妻是著名女演員瑪莎‧梅遜，他亦專為她寫了不少電影劇本。其代表作有《裸足佳偶》（Barefoot in the Park，1967）、《單身公寓》（The Odd Couple，1968）、《生命的旋律》（Sweet Charity，1969）、《陽光小子》（Sunshine Boy，1975）、《怪宴》（Murder by Death，1976）、《再見女郎》、《加州套房》（California Suite，1978）、《第二章》（Chapter Two，1979）、《甜酸苦辣母女會》（Only When I Laugh，1981）、《歌聲柔情》（The Slugger's Wife，1988）等。

6. 《再見女郎》是1977年出品的美國電影，由尼爾‧賽門編劇，哈伯‧羅斯（Herbert Ross）導演，李察‧德瑞福斯、瑪莎‧梅遜主演，尼爾‧賽門再展他的生活喜劇之長才，德瑞福斯也因本片的演出登上奧斯卡影帝的寶座。

7. 瑪莎‧梅遜，1942年生於美國聖路易市，七〇年代初期即已走紅百老匯，代表作有《吧女生涯原是夢》（Cinderella Liberty，1973）、《再見女郎》、《第二章》、《甜酸苦辣母女會》等。

8. 《金屋淚》是1949年出品的美國電影，導演是喬治‧庫克（George Cukor）、編劇由嘉遜‧卡寧和魯斯‧戈登夫妻檔合作，由史賓塞‧屈賽與凱薩琳‧赫本這對「銀幕情侶」合演。

9. 嘉遜‧卡寧是美國資深的導演、編劇、作家，生於1912年，三〇年代即已出任導演，其編導作品已鮮為人知，反而是他與屈賽、赫本的深厚情誼，讓他在一九七一年寫下一本名叫《銀漢雙星》（Tracy and Hepburn，又譯《屈賽與赫本》的暢銷書）。

10. 魯斯‧戈登（1896—1985）是生於美國麻省的女演員兼劇作家，從1915年便已演出《茶花女》（Camille），1968年以《失嬰記》（Rosemary's Baby）得奧斯卡最佳女配角金像獎，直到1978年還參加《永不低頭》（Every Which Way But Loose）的演出，足見其表演生命之長久，編劇作品反而已為人遺忘。

11. 史賓塞‧屈賽（1900—1967）在三〇年代投身短片拍攝，成為典型美國男性形象的重要代表人物，誠實、堅毅、沉著為其特質，他主演的電影多達數十部，問鼎奧斯卡的即有下列幾部：得獎的是《怒海餘生》（Captains Courageous，1937）和《孤兒樂園》（Boys Town，1938）；提名的是《火燒舊金山》（San

Francisco，1936)、《岳父大人》(Father of the Bride，1950)、《黑岩喋血記》
(Bad Day at Black Rock，1955)、《老人與海》(The Old Man and the Sea，
1958)、《天下父母心》(Inherit the Wind，1960)、《紐倫堡大審》(Judgement
at Nuremberg，1961)、和《誰來晚餐》(Guess Who's Coming to Dinner，
1967)。

12. 凱薩琳·赫本，1907年生於康乃狄克州的「影壇長青樹」，氣質特殊，性格強烈，
她的第三部電影《艷陽天》(Morning Glory，1933) 便獲奧斯卡最佳女主角金
像獎，《誰來晚餐》和《冬之獅》(The Lion in Winter，1968) 亦得最佳女主
角金像獎，打破奧斯卡的最高紀錄，其他獲得提名的尚有《愛麗絲·亞當斯》
(Alice Adams，1935)、《費城故事》(The Philadelphia Story，1940)、《小
姑獨處》(Woman of the Year，1942)、《非洲皇后》(The African Queen，
1951)、《夏日時光》(Summertime，1955)、《雨緣》(The Rainmaker，1956)、
《夏日癡魂》(Suddenly Last Summer，1959)、《長夜漫漫路迢迢》、《金池塘》
(On Golden Pond，1981)，七〇年代以後重返她所鍾愛的舞台，絕少在銀幕
露面。

13. 馬龍·白蘭度，1924年生於美國內布拉斯加州，前往紐約學習演技，1947年參
加舞台劇《慾望街車》的演出，他的生活化表演立刻贏得廣大群眾的歡迎，一
九五一年《慾望街車》搬上銀幕，從此連續四年皆榮獲奧斯卡最佳男主角提名：
《薩巴達傳》(Viva Zapata!，1952)、《凱撒大帝》(Julius Caesar，1953)、《岸
上風雲》(On the Waterfront，1954)，《岸》片得到最佳男主角金像獎，1972
年他再以《教父》得另一座最佳男主角金像獎，他的其他代表作尚有《櫻花戀》
(Sayonara，1957)、《叛艦喋血記》(Mutiny on the Bounty，1962)、《巴黎
最後的探戈》(The Last Tango in Paris，1972)、《大峽谷》(The Missouri
Breaks，1976)、《現代啟示錄》(Apocalypse Now, 1979) 等。

14. 《慾望街車》是1951年出品的美國電影，由劇作家田納西·威廉斯 (Tennessee
Williams) 親自改編他的舞台劇，伊力·卡山導演，馬龍·白蘭度、費雯·麗
(Vivien Leigh) 主演，以上人員全部得到奧斯卡的提名，外帶「最佳影片」
的提名，儘管最後影片敗給《花都舞影》(An American in Paris)，但本片無
疑是內涵深刻、水準整齊的傑作。

15. 《教父》是1972年出品的美國電影，片長175分鐘，得到當年的奧斯卡最佳影
片金像獎，劇本由原小說作家馬里歐·普佐 (Mario Puzo) 和本片導演法蘭西
斯·福特·柯波拉 (Francis Ford Coppola) 合寫，也得到奧斯卡最佳編劇金像
獎，聯合主演本片的馬龍·白蘭度、艾爾·帕西諾、勞勃·杜瓦、詹姆斯·肯恩，
都成為七、八〇年代的重要演員。

16. 伍迪·艾倫是一個能編、能導、能演的影壇怪傑，1935年出生於紐約的布魯克
林，他的諷刺喜劇令人絕倒，幾乎混合了眾多喜劇先進的長處，故能叫好又叫
座，他的個人才能一腳踢的情況也殊少見，其重要作品如下：《傻瓜入獄記》
(又譯《拿了錢就跑》，Take the Money and Run，1969，編、導、演)、《呆

頭鵝》（Play It Again, Sam，1972，編、演）、《傻瓜大鬧科學城》（Sleeper，1973，編、導、演）、《愛與死》（Love and Death，1975，編、導、演）、《安妮·霍爾》（編、導、演）、《我心深處》（Interiors，1978，編、導）、《星塵往事》（Stardust Memory，1980，編、導、演）、《百老匯的丹尼羅斯》（Broadway Danny Rose，1984，編、導、演）、《開羅的紫玫瑰》（The Purple Rose of Cairo，1985，編、導）、《漢娜姐妹》（Hannah and Her Sisters，1986，編、導、演）、《那個時代》（Radio Days，1987，編、導、演）、《罪與愆》（Crimes and Misdemeanors，1989，編、導、演）……等，無疑是現代電影重要的靈魂人物之一。

第五章　創造人物

如何創造人物、展開故事

處理電影劇本的方法有兩種，一種是先有某一想法，然後去創造適合這種想法的人物。「三個傢伙打算搶劫蔡斯·曼哈頓銀行」就是這種例子，你先有個想法，然後把人物「倒」進去；《洛基》講的是一個潦倒落魄的拳手得到和世界重量級拳擊冠軍比賽的機會；《熱天午後》講的是一個男人為了變性手術去搶銀行；《競賽》（The Run）講的是一個人想打破水上競速紀錄。

你創造人物去配合你的想法。

處理電影劇本的另一種方法是先創造一個人物，從人物身上再產生需求、動作和故事，《再見愛麗絲》裏的愛麗絲就是這種例子。珍·芳達想到一個在某一情境中的人物，於是把它講給合夥人聽，從而創造了《返鄉》。亞瑟·勞倫茲（Arthur Laurents）（譯註1）的《轉捩點》（The Turning Point，又譯《舞影淚痕》）（譯註2）是從兩個人物（分由莎莉·麥克琳Shirley　MacLaine（譯註3）和安妮·班克勞馥Anne Bancroft（譯註4）飾演）中產生出來的。創造出人物，你就能創造故事。

在謝伍德·歐克斯實驗學院裏，我最喜歡的編劇課程之一就是「人物創造」。我們設計一個人物，男的或女的，為劇本提供一個構想，每個人都得參與，提出想法和建議，這樣就逐漸形成了一個人物，接下

來再開始構成一個故事，大約花一、兩個小時，通常總能弄出一個紮實的人物，有時甚至是一個很好的電影構想。

我們過得很愉快，這種做法讓我們開始一個把創作經驗的零星片斷加以條理化的過程。創造人物是一個過程，在完成此一過程並獲得體驗之前，你就像一個在大霧中亂撞的瞎子。

要怎樣創造人物呢？我們從頭開始，我提出一系列問題由同學們回答，然後用這些答案來形塑人物。如此，從這個人物就能產生一個故事。

有時候進行得極好，我們弄出一個有趣的人物和一個不錯電影的戲劇前提，有時候却行不通。但是從有限的時間和班上同學的狀況來看，實在也算不壞了。

下面是進行得比較順利的一堂課的簡要實況，從一般的問題到特定的問題，從背景到內容，你一面看一面也可用另外的答案加以代替，從而形成自己的故事。

「大家來參與這個創造人物的練習，」我對班上同學說：「我問問題，你們提出答案。」

他們笑吟吟地同意了。

「好，」我說：「那我們從哪兒開始？」

「波士頓！」喬在教室最後一排大聲喊道。

「波士頓？」

「對，」他說：「他是波士頓人！」

「不要！」幾個女生喊著：「她是波士頓人！」

「我無所謂。」我問大家這樣是否可以，他們都同意。

「好。」我們的主角是一個波士頓的女人，這就是我們的起點。

「她多大年紀？」我問。

「二十四歲。」有幾個人同意。

「不，」我接著說明了當你寫電影劇本時，你是在為某個人寫，為某個明星寫，這個人應當是「銀行肯投資的」，像是費•唐娜薇、珍•芳達、黛安•基頓（Diane Keaton）（譯註5）、拉蔻兒•薇芝（Raquel Welch）（譯註6）、甘蒂絲•柏根（Candice Bergen）（譯註7）、米亞•法蘿（Mia Farrow）（譯註8）、莎莉•麥克琳或姬兒•克萊寶（Jill Clayburgh）（譯註9）。

我們最後決定她是二十好幾——二十七或二十八歲吧！我們不想弄得太確定；如果我們為珍•芳達寫的話，黛安•基頓就會拒絕它的。

我們繼續進行：「她叫什麼名字？」

「莎拉」這個名字從我腦際躍出，我們就用了它。

「莎拉姓什麼？」

我決定用莎拉•唐珊德，不過是個姓名嘛！

二十七歲的波士頓女人莎拉•唐珊德就成了我們的出發點，她就是我們的題目。

然後我們創造背景。

讓我們來設想莎拉的個人歷史。為了簡明起見，我對所提的問題只要一個答案，班上同學提出了好些答案，我只選用一個。你可以完全不同意我們的答案，決定你自己的答案，創造你自己的人物和你自己的故事。

「她的父母呢？」我問：「她父親是誰？」

我們決定他是個醫生。

她母親呢？

她是醫生的妻子。

她父親叫什麼名字。

里昂尼‧唐珊德。

他的個人背景如何？

我們圍繞著這些問題提出了許多構想，最後是這樣決定的：里昂尼‧唐珊德屬於波士頓上層社會的人士，他富裕、精明、思想保守。第二次世界大戰期間，他中斷了在波士頓大學醫學院的學業去服了兩年役，戰後回家結婚，並完成了醫學院的學業。

莎拉的母親又怎麼樣呢？在她成為醫生妻子之前，她是幹什麼的？

是個教師。「她的名字叫伊莉莎白。」有人這樣說。好！伊莉莎白在認識里昂尼時可能已經在教書了，在里昂尼唸醫學院期間，她依然在小學教書。他開始行醫後，她就不再教書而當起家庭主婦了。

「莎拉的父母什麼時候結婚的？」我又問。

如果莎拉現在二十好幾的話，那她的父母一定是在戰後結的婚——在四〇年代末期，他們已經結婚將近三十年了。

「你怎麼算出來的？」有人問起來。

「減法呀！」我回答。

父母親的關係怎樣？

是穩固的，也可能是例行公事一般的。不管有沒有用，我又補充說明，沙拉的母親屬魔羯座，她的父親則屬天秤座。

莎拉是什麼時候出生的？

一九五四年四月，屬牡羊座。她有沒有兄弟姊妹呢？沒有，她是個獨生女。

切記：這就是一個過程。每個問題都有好些個答案，如果你不同意這些答案就換掉，創造出你自己的人物。

她的童年怎樣？

很孤獨的，她希望有兄弟姊妹，大部分時間是一人獨處，可能到十幾歲都和母親保持良好的關係，然後就像一般情況那樣，父母和孩子的關係變得一團糟了。

莎拉和父親的關係又如何呢？

很好，但有些彆扭，也許父親始終想要個兒子，爲了取悅父親，莎拉變成了個男性化的女孩。

這當然使她母親反感，也許莎拉是想取悅父親，贏得他的愛。當個男性化的女孩解決了這個問題，但是卻製造了另一個和母親作對的問題，這以後反應在她和男人的關係中。

莎拉的家庭像所有的家庭一樣，但我們爲戲劇性的目的，盡可能多描繪出衝突的細節。

我們開始捕捉唐珊德家庭的動力，到此爲止還沒有太多的爭議，我們就繼續探討莎拉・唐珊德的背景。

我指出：很多年輕女子終其一生都在尋找父親的形象。用這個做爲人物的基礎是很有趣的，就像很多男子也在他們所認識的女人中尋找他們的母親那樣。並不是說一定都如此，不過確實發生過，讓我們留意記住這一點，說不定能有效地加以利用。

關於這個問題討論得很多。我解釋道，在創造人物時，必須條列人物的細節，這樣才能決定是否選用，我告訴班上同學，這種練習是建立在「嘗試錯誤」之上的，我們要用那些有用的，而刪掉那些沒用的。

她的母親可能用盡各種方式來教導她，而且無疑地要她當心男人。她可能會告訴女兒：「你千萬別相信男人，他們只在追求一樣東西——妳的肉體，他們不喜歡太精明的女人。」等等云云。莎拉母親的說詞，你們有一部分人可能認爲是正確的，也有人不以爲然，用你

自己的經驗去創造人物。

也許莎拉表示小時候想像父親一樣當個醫生，但她母親反對，提醒她：「年輕女孩，尤其是波士頓的年輕女孩是不當醫生的，當個社會工作者、教師、護士、秘書或家庭主婦都行。」五〇年代和六〇年代初期，是這樣沒錯吧？

我們接著看看，莎拉的高中生活怎樣呢？

她活動力強，喜愛社交而且調皮。她不必很用功就能得到好成績，而且交了很多朋友，還是個反對學校種種限制政策的領袖人物。

多數年輕人都會叛逆，莎拉也不例外，她中學畢業後，決定上拉德克利夫大學，這使母親很高興。但她主修政治，卻讓母親不安。莎拉對社會活動很積極，她和一個學政治學的研究生交往，參加了六〇年代的靜坐和抗議活動，基於叛逆的天性，她這些行動變成她性格的一部分——觀點、態度。

從拉德克利夫大學畢業，拿到政治學的學位。

現在怎麼樣呢？

她搬到紐約去，以便找工作。父親支持她，並且同意她的行為；母親可不了，她很不安，莎拉並沒有像母親期望的那樣去做——像「一個波士頓的正派女人」那樣結婚、定居。

要記住，戲劇就是衝突。我說明母女間的關係在劇本中可能有用，也可能沒用，在我們做決定之前，先看它是否有效，作家總是從選擇和責任的角度來進行工作的。

莎拉前往紐約是我們創造人物的一個重要的十字路口，截至目前為止，我們一直把焦點集中在莎拉・唐珊德的背景上，現在，我們要創造內容了。

讓我們來確定作用於莎拉的外在的力量吧！圖解如下：

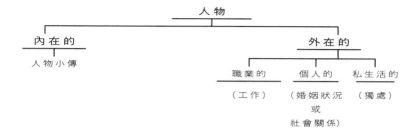

　莎拉於一九七二年春天來到紐約市,她做了什麼呢?

　她找到一間公寓,她父親瞞著母親每月寄些錢給她。莎拉雖能自食其力,卻也寧願如此,然後呢?

　她找到了工作,找到什麼樣的工作呢?

　讓我們來討論一下。我們基本上已經瞭解莎拉是哪種人,她出身中上階層、獨立、有自由精神而叛逆。她是第一次獨立生活並喜歡這種生活,她投身到這種生活之中。

　讓我們來探討影響到莎拉的外在力量吧!

　一九七二年的紐約。

　尼克森(Nixon)當政,越戰方興未艾,國家處於緊張、疲乏的狀態中。尼克森到中國大陸訪問,麥高文(McGovern)在總統初選中佔優勢並有希望當選,喬治‧華萊士(George Wallace)在一個購物中心遇刺,《教父》正上映中。

　什麼樣的工作能夠戲劇性地「適合」於莎拉呢?

　一個在紐約麥高文競選總部裏的工作。這是個需要討論的重點。我們進行了討論。最後我解釋道,這項工作能滿足莎拉叛逆的天性,這反映出她離家後獨立邁出的第一步,這符合她那積極的政治態度,

並涉及她在大學主修政治的背景，這也使她父母有理由反對，兩個人都反對。我們在尋找衝突，對吧？

從現在開始，通過一個嘗試錯誤的過程，我們要開始尋找主要題材，或戲劇性的前提，也就是把莎拉帶入產生戲劇性動作的特定方向上去的某些東西。要記住：劇本的**主要題材**是動作和人物，我們已經有了人物，現在該去找動作了。

這是一個百發不中的創作過程。我們提出了一些想法，加以修改，重新安排，也犯錯誤。剛說過的事，立刻又推翻，但不必擔心，我們在尋找一個特定的結果——一個故事，我們必須使自己「找到」它。

一九七二年的紐約，正逢一個大選年度。莎拉・唐珊德是一個為麥高文競選活動工作的僱員，她的父母會投誰的票呢？

莎拉在競選工作的經驗中對政治有什麼領悟呢？

政治未必是乾淨和理想化的，可能莎拉發現有人在從事非法的活動——她會有所行動嗎？

我提出建議：也許發生了一件什麼事，造成一場重大的政治事件，也許是她的一個男朋友為抵制徵兵跑到加拿大去了，也可能因而捲入支援抵制徵兵者回國的運動。

要記住：我們是在塑造一個人物，創造背景和內容，尋找一個即將出現的故事。創造出一個人物來，故事也會接著產生。

有人說，莎拉父親的觀點與她不同——他認為抵制徵兵是對國家的背叛，應該槍斃；莎拉則站在相反的立場與他爭論：她認為越戰是個錯誤，既不道德又違法，對此應該負責的是那些政客，他們才應該捉來槍斃！

忽然，教室裏發生了一件驚人的事，空氣變得緊張而沉重，全班五十個人對幾年前發生的事所持的態度和觀點變得兩極化了。我發現

這場創傷還沒有痊癒。我們就越戰的衝擊問題討論了幾分鐘，決定戰爭既已結束，就把它埋葬了吧！

然後有人喊了起來：「水門事件！」當然啦！一九七二年六月，這不是一件會影響莎拉的戲劇性事件嗎？

對！莎拉會感到激奮；這是一件會產生或激起戲劇性反應的事件，這是我們還沒有創作出來或者講出來的，也就是尚未確定的故事中的一個很具潛力的「鈎子」。要記住：這是一個創作過程，混亂和矛盾自是其中的一部分。

兩年半以後，尼克森下台，戰爭也差不多過去了，關於大赦問題的爭論達到頂峯。莎拉由於捲入了政治活動，親眼看到和親身經歷過的事件，將會引導她做出戲劇性的解決方式，這些當然現在還不清楚。

有個學生提出，莎拉可能會捲入要求完全赦免抵制徵兵者回國的運動。我們都察覺到，莎拉是個以政治爲動力的人，我的問題是「這管用嗎？」答案是肯定的。

我問，這會促使莎拉進法學院、當律師嗎？

人人都有反應，我們對此做了不少討論，班裏有些人認爲這沒用，它們牽連不上。沒關係，我們是在寫電影劇本，我們需要一個超越眞實生活的人物，我可以想像得到珍・芳達、費・唐娜薇、莎莉・麥克琳、凡妮莎・蕾格瑞芙、瑪莎・梅遜、姬兒・克萊寶或黛安・基頓扮演女律師的角色，套句陳腔濫調：「商業片嘛！」不管這是什麼意思。

在新藝莫比爾製片廠時，我的老板佛奧德・謝德對劇本所提的第一個問題是：「什麼樣的故事？」第二個問題是：「由誰來演？」而我的答案總是一樣：保羅・紐曼、史蒂夫・麥昆（Steven McQueen）（譯註10）、克林・伊斯威特（Clint Eastwood）（譯註11）、傑克・尼柯遜、達斯汀・霍夫曼、勞勃・瑞福等人，這樣他就滿意了。你的電影劇本不是

用來糊牆的，我希望你的電影劇本是能賣的！

你可以同意或不同意把一個波士頓女律師做為影片的主人翁，我唯一的意見是它管用！

對我來講，莎拉進法學院有特殊的理由──幫忙改變政治體制！

女律師是一個具戲劇性的上好選擇。當律師是否符合她的性格呢？是的，讓我們沿著這條線索走走看，看會發生什麼事。

如果莎拉當上律師，那就有一些事情可能發生，一個能夠激發出故事萌芽的事件或事變。同學們開始提出各種建議，有人說，莎拉可以研究軍法來幫助抵制徵兵者；另一個人則提出，她可以在貧民救濟法部門工作，或者是商事法、海事法或勞工關係等，做為一個律師能夠提供大幅度的戲劇可能性。

有個來自波士頓的女士提出，莎拉可以捲入有關公共汽車的事件，這是個很好的主意！我們在尋找一種戲劇性的前提，能夠激發出創作反應的一個「鈎子」。

真正的重要事件卻在這時產生了──有人說他聽到一個核能發電廠的新聞故事。這就對了！我發現這就是我們要尋找的「鈎子」，中了頭彩了！莎拉可能捲入一場關於核能發電廠的糾紛，可能是關於安全防護問題，或是缺乏安全防護，或者是建廠地點問題，或是幕後的政治勢力問題。我說，這就是我們苦苦尋找的──一個令人振奮、具有話題性的故事，一個「鈎子」或是故事主線的「竅門」，我只要讓莎拉成為一個律師。

所有的人都同意了。我們現在接著擴展那些對莎拉發生作用的外在力量，並且開始形成我們的故事。

假設我們的前提是讓莎拉・唐珊德捲入一場反對核能發電廠設廠的運動，可能是她經過一番調查，發現某個核能發電廠不安全。政治

就是政治，或許某個政治家不管安全與否，極力支持發電廠的建設，就像絲克伍（Karen Silkwood）事件（譯註12）那樣……，有人做了這樣的建議，很好。

這就成了我們故事的「鈎子」或戲劇前提。（如果你不同意，那就找你自己的鈎子吧！）現在，我們必須創造特點、細節和內容了；如此，我們就會有電影劇本的**主要題材**──動作和人物了。

電影劇本將焦點集中在核能發電廠的主要題材上，這個主要題材在今後的十年裏將會成為美國、甚至是全世界的重大的政治爭論問題。

至於故事如何呢？

最近在加州的普里森敦（Pleasanton），官方關閉了一座核能發電廠，因為他們發現這個廠座落在一條大地層斷裂帶上，一個距離地震中心不到兩百英尺的地方。你能想像如果地震毀了核能發電廠的情景嗎？費心去想一想吧！

現在，讓我們來設想一種對立的觀點，莎拉的父親對核能發電廠會說些什麼？「要讓核能發電廠為我們服務，」他可能會說：「我們在能源危機中要想得遠些，要發展一種未來的能源，這就是核能。只要促成國會和原子能委員會確定它們的安全標準，建立規則和指導方針就行了。」但是正如你我所知，那些決定未必是建立於現實的基礎上，而是出於政治的需要。

事情可能是莎拉在偶然的情況下發現的──一座核能發電廠不安全的情況，可能直接關係到政治利益，現在必須發生一件事來創造戲劇性的情境。

有人提議，讓核能發電廠的人受到放射性污染，這件案子交到莎拉的法律事務所，莎拉就這樣捲入了這件案子。

這是個極好的建議！它成了我們一直在尋找的故事線；在這個故事中，一個工人受到放射性污染，案子提到莎拉的事務所，她受理了這件案子。劇本第一幕結尾的轉折點就是：當莎拉發現工人受到的污染、致命的疾病是由於安全措施不夠造成的時候，她不顧威脅和阻礙，決心為此採取行動。

第一幕是佈局（setup）——我們可以從這個工人受污染開始。這是一個極富映象衝擊力的段落，這個工人在工作崗位上倒下，人們把他抬出核電廠，一輛救護車呼嘯著穿過波士頓的街道，工人們集合抗議；工會領袖開會決定起訴，保護工人免於在不安全的核電廠中工作。

根據這種情況和設計，莎拉被指定受理這件案子，工會領袖不同意——因為她是個女人，官方拒絕她介入此事，但她竭盡所能去瞭解這個核電廠，弄清不安全的情況。有人向她的窗戶丟磚塊，顯然這是威脅！法律事務所愛莫能助，她找到政界人士幫忙，但他們對這個問題躲躲閃閃，說受到污染是工人的錯。

新聞界開始四處打聽，她知道了在核能發電廠管理和安全標準之間有一種「政治關連」，也許有人說他們發現有些鑄燃料下落不明。

這是第一幕結尾的轉折點。

第二幕是抗衡（confrontation）。莎拉在她的調查過程中遇到一個接一個的阻礙，過多的阻礙使她懷疑到某些政治上的蓄意掩蓋，她再也不能迴避了。我們還需要一點「愛情」——也許她和一個剛離婚、帶著兩個孩子的律師好起來了，他們之間的關係變得有些緊張，他認為她「瘋了」、「有偏執狂」、「想入非非」，他們無法在這種緊張狀態下共處。

她會經歷一些來自事務所同事的衝突與阻力，也許有人會告訴

她，如果她仍堅持調查就會被踢出這件案子。她的父母也不支持她，如此她在家裏也有衝突。唯一支持和幫助她的是在核能發電廠工作的那些人，他們希望莎拉成功，公開揭發不安全的工作情況。我們可以加入新聞界，安排一個認爲莎拉應該繼續調查的新聞記者，他想從中弄出一條新聞，也許他們之間還有些羅曼史。

第二幕結尾的轉折點是什麼呢？要記住：它必須是一個能「鉤」住故事並把它引至另一個方向的事變或事件。

可能記者拿給她某些「證據」，表明是一種政治循私，而不少官員涉嫌，她拿到證據了——然後會怎麼樣呢？

第三幕是結局（resolution）。莎拉在核電廠工人和新聞界的協助下，公開揭發了政府在安全標準的規定上的政治循私。

在建立新的安全標準之前，這個核電廠暫時關閉，人們祝賀莎拉的堅持、勇氣和勝利。

換句話講，我們有個「昂揚向上」的結尾，我們的「女英雄」勝利了！

結尾有各種不同的種類：在「昂揚向上」（up）的結尾中，凡事順利，每個人都過著幸福快樂的日子，就像在《上錯天堂投錯胎》（Heaven Can Wait）（譯註13）、《洛基》、《星際大戰》（Star Wars）（譯註14）或《轉捩點》等片裏所見那樣。「悲傷的」或「曖昧的」結尾，則「取決於觀眾」的設想，就像《浪蕩子》（Five Easy Pieces）（譯註15）、《不結婚的女人》（An Unmarried Woman）（譯註16）或《拳頭大風暴》（F.I.S.T.）（譯註17）等片裏所見那樣。在「消沉」（down）的結尾裏，所有的人都死光了，就像《日落黃沙》、《虎豹小霸王》、《我倆沒有明天》、《橫衝直撞大逃亡》（The Sugarland Express，又譯《小迷糊大逃亡》）（譯註18）等片裡所見那樣。

如果你不知道該怎樣結束你的故事，就考慮弄個「昂揚向上」的結尾。應該有些比讓你的人物被捕捉、被槍擊、被逮住、死亡或被謀殺更好的結局。在六〇年代我們用「消沉」的結尾，七、八〇年代的觀眾又喜歡「昂揚向上」的結尾，只要看看《星際大戰》，它在很短的時間內，收益比歷史上任何影片都多，足見貪婪和恐懼這兩樣東西控制著好萊塢。

把你的故事處理成「昂揚向上」的結尾！

我們給這個劇本取了個片名叫《防護措施》（Precaution）！

我們的故事是這樣的：一個波士頓女律師發現有個核能發電廠的工作情況不安全，她不顧政治上的壓力和對她生命的威脅，成功地向社會大眾揭發了真相，結果這個核能發電廠暫時關閉，以進行修復到合乎安全的標準。

這還不壞——想想看，我們只用了不到一個鐘頭的時間，就創作了一個人物和一個具有強烈戲劇前提的故事！

我們有令人感興味的主要人物——莎拉・唐珊德；有動作——揭發一件醜聞。我們有開端、第一幕結尾的轉折點、第二幕的潛在衝突、第二幕結尾的轉折點，以及一個戲劇性的結局。

你可能不同意或不喜歡這個構想——這個練習的目的只是通過這種過程告訴大家，怎樣在創造一個人物的時候，產生一個戲劇性動作，從而形成一個故事。

就像我們前面講的那樣，有兩種處理電影劇本的方法：先產生一個想法，然後把人物「倒」進去；或者創造一個人物，再讓故事從人物中產生出來。我們剛才所採用的就是第二種處理方法，一切都是從「一個波士頓的年輕女人」衍生出來的。

習題：試著做一遍，看看結果如何。

譯註：

1. 亞瑟・勞倫茲，1918年生於紐約的資深劇作家，舞台劇和電影劇本皆有重大成就，他的重要舞台劇有《西城故事》（West Side Story）、《玫瑰舞后》（Gypsy），均曾因轟動而搬上銀幕；他的重要電影劇本有《毒龍潭》（The Snake Pit，1948，又譯《蛇穴》）、《奪魂索》（Rope，1948）、《真假公主》（Anastasia，1956）、《往日情懷》、《轉振點》……等。

2. 《轉振點》是1977年出品的美國電影，舞蹈明星選擇事業與家庭的故事。由哈伯・羅斯（Herbert Ross）導演，亞瑟・勞倫茲編劇，莎莉・麥克琳與安妮・班克勞馥聯合主演，曾經得到奧斯卡的最佳影片、導演、編劇、女主角（二人同獲提名）等十一項獎項的提名，結果揭曉時全軍覆沒，是奧斯卡史上的最大輸家。

3. 莎莉・麥克琳，1934年出生的美國女演員，她是華倫・比提的姊姊，以其歌舞的才華轉入電影界，重要作品有《公寓春光》（The Apartment，1960）、《雙姝怨》（The Children's Hour/The Loudest Whisper，1962）、《愛瑪姑娘》（Irma La Douce，1963）、《七段情》（Woman Times Seven，1967）、《生命的旋律》、《轉振點》、《親密關係》（Terms of Endearment，1983）、《琴韻動我心》（Madame Sousatzka，1988）等。

4. 安妮・班克勞馥，1931年生於紐約，在六、七〇年代的女星中純以演技取勝的女星，其代表作如《熱淚心聲》（The Miracle Worker，1962，得奧斯卡最佳女主角金像獎）、《太太的苦悶》（The Punpkin Eater，1964）、《畢業生》、《轉振點》、《上帝的女兒》（Agnes of God，1985）等，無一不予人深刻難忘的印象。

5. 戴安・基頓，1946年生於洛杉磯的女演員，曾參加百老匯名劇《毛髮》（Hair）的演出，七〇年代開始走紅，她主演的重要電影有《愛與死》、《慾海花》、《安妮・霍爾》、《我心深處》（1978）、《曼哈頓》（Manhattan，1979）、《烽火赤焰萬里情》（1981）、《漢娜姊妹》（1986）、《芳心之罪》（Crimes of the Heart，1986）、《嬰兒炸彈》（Baby Bomb，1987），最近開始嘗試導演工作。

6. 拉蔻兒・薇芝是1940生於芝加哥的性感女星，在六〇年代與七〇年代，她的參與演出，確實是影片票房的某種保障。

7. 甘蒂絲・柏根，1946年生於好萊塢的女演員，她的父親是著名的腹語專家艾德嘉・柏根（Edgar Bergen），她在瑞士與美國兩地受教育，並有精湛的攝影專長，被認為是智慧型的女演員，三十幾歲才嫁給法國名導演路易・馬盧（Louis Malle），代表作有《聖保羅砲艇》（The Sand Pebbles，1966）、《藍衣騎兵隊》（Soldier Blue，1970）、《獵愛的人》（Carnal Knowledge，1971）、《愛的故事續集》（Oliver's Story，1978）、《不結婚的男人》（Starting Over，1979）、《瓊樓夢痕話當年》（Rich and Famous，1983）、《獨闖邁阿密》（Stick，1985）等。

8. 米亞‧法蘿是瘦骨嶙峋、氣質特異的美國女星，1945年生於洛杉磯，她是電影世家（父親是導演，母親是女演員）中七個小孩的老三，1966年嫁給影歌星法蘭克‧辛納屈（Frank Sinatra）轟動一時，她的代表作有《失嬰記》（1968）、《滄海孤女恨》(The Secret Ceremony，1968)、《與我同行》(Follow Me/The Public Eye，1972)、《大亨小傳》、《開羅紫玫瑰》（1985）、《漢娜姐妹》（1986）、《情懷九月天》（September，1987）、《罪與怨》（1989）等。

9. 姬兒‧克萊寶是1944年生於紐約的女演員，七〇年代是百老匯歌舞劇的知名演員，她主演的電影有《賊來晚餐》（Thief Who Came to Dinner，1973）、《一縷相思情》（Gable and Lombard，1976）、《銀線號大血案》、《不結婚的女人》、《月神》(La Luna，1979)、《不結婚的男人》(1979)、《女神也瘋狂》(First Monday in October，1981）等，其中《不結婚的女人》同時角逐坎城和奧斯卡的最佳女主角獎，最後得到坎城影展的肯定。

10. 史蒂夫‧麥昆（1930—1980）是票房紀錄非常良好的美國男演員，作者拿他來做商業片的男主角人選是絕對恰當的，但切記他可也是六、七〇年代片酬最高的男明星之一。他生於蒙他納州，代表作是《豪勇七蛟龍》（The Magnificant Seven，1960)、《第三集中營》（The Great Escape，1963)、《聖保羅炮艇》（1966)、《警網鐵金剛》（1968)、《惡魔島》（1973)、《火燒摩天樓》（The Towing Inferno，1974)、《亡命大捕頭》（The Hunter，1980）等。

11. 克林‧伊斯威特，1930年生於舊金山的美國演員、導演，1955年便已從影，但鮮為人知，十年後機緣巧遇到義大利拍了《荒野大鏢客》(A Fistful of Dollars，1964)，突然變成舉世皆紅的銀幕偶像，1971年又以《緊急追捕令》（Dirty Harry）的「髒哈利」警長形象緊緊捉住觀眾的心，八〇年代還參選當選過市長，可謂完全以形象取勝，其他代表作有《勇闖雷霆峰》（Where Eagles Dare，1969)、《迷霧追魂》（Play Misty For Me，1971，兼導演)、《逃亡大決鬥》（Outlaw Josie Wales，1976，兼導演)、《永不低頭》、《火狐狸》（Fire Fox，1982)、《義薄雲天》（City Heat，1984)、《蒼白騎士》（Pale Rider，1985）等。

12. 絲克伍事件在八〇年代真的搬上銀幕，片名就叫《絲克伍事件》（Silkwood，1983)，由梅莉‧史翠普（Meryl Streep）飾演追查真相正義凜然、鍥而不捨的絲克伍，但在她帶著資料往見《紐約時報》記者的半路上，卻永遠神秘失蹤了……。

13. 《上錯天堂投錯胎》曾經在1943年與1978年兩度搬上銀幕，此間所指顯係後者，該片由華倫‧比提自編、自導、自演，其他合演者尚有茱莉‧克麗絲蒂、詹姆斯‧梅遜（James Mason）、戴安‧卡儂（Dyan Cannon）等人，是標準大快人心的圓滿收場喜劇。

14. 《星際大戰》是1977年出品的美國電影，由當時的電影新人喬治‧魯卡斯（George Lucas）編劇、導演，哈里遜‧福特（Harrison Ford）、馬克‧漢密爾（Mark Hamill）、嘉莉‧費雪（Carrie Fisher）主演，《時代》雜誌稱之為「通俗藝術的偉大作品」，想像力豐富、節奏驚人、特技出神入化，外加本書作者所說的振

奮人心的「昂揚向上」結尾，使本片一發行立刻改寫影史的賣座紀錄，超越《亂世佳人》（Gone With the Wind）而勇奪冠軍。

15. 《浪蕩子》是1970年出品的美國電影，曾獲當年奧斯卡最佳影片金像獎的提名，由艾德林‧喬埃斯（Adrien Joyce）編劇，鮑勃‧拉菲遜（Bob Rafelson）導演，傑克‧尼柯遜主演。

16. 《不結婚的女人》是1977年出品的美國電影，片長124分鐘，由保羅‧莫索斯基（Paul Mauzusky）編劇、導演，姬兒‧克萊寶、亞倫‧貝茲（Allan Bates）合演，本片的結局戲是想要獨立自主的姬兒‧克萊寶，手裏扶持巨幅的油畫走上街頭，沒入街頭的人潮中，其下場如何，是取決於觀眾的設想。

17. 《拳頭大風暴》是1978年出品的美國電影，由諾曼‧傑威遜導演，喬‧伊斯特哈斯（Joe Eszterhas）與席維斯‧史特龍共同編劇，史特龍與洛‧史泰格（Rod Steiger）主演，影片想法師法《一代奸雄》和《岸上風雲》，卻因片子太長（145分鐘）及演員力有不逮，因而風評不佳。

18. 《橫衝直撞大逃亡》是1974年出品的美國電影，由哈爾‧巴伍德（Hal Barwood）與馬修‧羅賓斯（Matthew Robbins）聯合編劇，史蒂芬‧史匹柏導演，歌蒂‧韓、班‧強生、麥可‧謝克斯（Michael Sacks）主演，故事大要見於第六章，全片是喜趣的基調，但最後卻以悲劇收場。

第六章 結尾與開端
確立結尾與開端的重要性

問題：電影劇本如何開場最好？

讓你的人物正在工作？處於某種關係中？慢跑？獨自一人或和某人躺在床上？開車？打高爾夫球？在飛機場中？

截至目前，我們透過動作和人物，討論了電影劇本寫作的抽象原則。現在我們放下這些一般性的概念，進而討論電影劇本具體的基本組成部分。

讓我們先複習一下，我們開始時用的觀念是：電影劇本恰似一個名詞——關於一個人或幾個人，在一個地方或幾個地方，去做他/她的事情。每個電影劇本都有一個主要題材，一個電影劇本的主要題材取決於動作和人物；所謂動作，也就是發生了什麼事情；所謂人物，也就是誰遇到了這些事情。動作分兩種——生理的動作和情感的動作，就像汽車追逐和接吻。我們透過戲劇性的需求討論了人物，把人物的概念分成兩部分——內在的和外在的，也就是你的人物從誕生到影片結束的生活。我們談到了構成人物和創造人物，並且介紹了背景和內容等觀念。

現在該怎麼辦呢？接下去該怎麼走？會怎麼樣？請看這個應用範例：

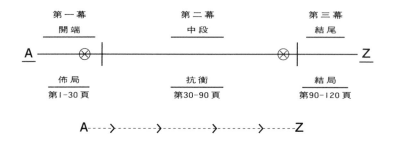

你看見了什麼？

方向（direction）——對！就是它！你的故事從 A 向前發展到 Z，從佈局發展到結局。記住電影劇本結構的定義是：一系列相互關聯的事情、插曲或事件做線狀安排，最後導至一個戲劇性的結尾。

這表示你的故事是從開端向前發展到結尾，你有十頁（十分鐘）的篇幅向你的觀眾或讀者介紹三件事：(1)你的主要人物是誰？(2)戲劇的前提是什麼——也就是故事講的是什麼？(3)戲劇的情境是什麼——也就是圍繞著你的故事的戲劇環境是什麼？

因此，電影劇本如何開場最好？

先知道你的結尾！

你故事的結尾是什麼？它是如何解決的？你的主角是死是活？結婚還是離婚？逃脫成功還是被捕？與阿波羅•克雷打完十五回合以後，是依然挺立或撲倒在地？你的電影劇本的結尾是什麼？

有許多人不相信動手寫劇本前需要一個結尾。我聽過多少次的爭議、研討和辯論，有人說：「我的人物會自己決定結尾。」或者說：「我的結尾會從我的故事中產生。」「到時候自然會知道我的結尾。」

鬼話！

那樣的結尾通常是行不通的，即使行得通，也不夠有力，往往會太過軟弱、造作、令人失望，不能成為感情的刺激物。讓我們回想一下《星際大戰》、《上錯天堂投錯胎》或《英雄不流淚》的結尾，它們是多麼強而有力，不拖泥帶水，徹底地解決問題。

結尾是你動手寫作之前必須弄清楚的第一件事。

為什麼？

你想想就會知道：你的故事總要向前發展——它沿著一條途徑、一個方向、一條線，從開端發展到結尾。方向就是發展的軌跡，也就是一路會碰到各種事情的途徑。

知道你的結尾！

你不需要知道具體的細節，但你必須知道結尾發生了什麼事。

我願以我個人生活的一段經歷為例來說明這一點。

在我生活中有一段時間，我不知道自己想要幹什麼或當什麼？我已經高中畢業，母親剛去世，父親則在幾年前就已身亡。這時我不想找什麼固定的工作，也不想上大學，我不知道我要什麼，因此我決定到處旅行。當時我大哥在聖路易的一家醫學院裏工作，我可以跟他住在一起，或者到科羅拉多州和紐約去找朋友。所以，有一天清晨，我鑽進我的小汽車，沿著六十六號高速公路一直向東而去。

我根本不知道我要去哪裏。到那兒算那兒，我喜歡這樣，我有過快樂時光，也有過慘淡歲月，但我喜歡這樣；我就像風中的雲朵，慢無目的地飄浮游蕩。

就這樣過了將近兩年。

有一天，當我開車穿越亞利桑納州的沙漠時，我發覺以前走過這條路，一切如故，但又有所不同。還是那荒涼沙漠中的那座山，但兩年已經過去了。就現實而言，我是漫無目的地走著，我花了兩年的時

間想讓自己向前走，然而我依舊沒有目的，沒有目標，沒有終點，沒有方向！我突然看到自己的未來——前途茫茫。

我猛然意識到時間的流逝，簡直就像是吃了迷幻藥後的反應，我知道我應該去「做」一些事情了。於是我停止游蕩，重回學校，這樣至少四年後可以得個學位，不管學位究竟有什麼意義！當然事情並沒有如意料發展——事實上根本不可能。

當你旅行時，你總會有個去處，有個目的地。如果我要去舊金山，那舊金山就是我的目的地，如何到那裏只是選擇問題，我可以搭飛機，也可以開車，乘巴士，坐火車，騎摩托車、腳踏車，騎馬，搭便車，甚至走路。

我可以選擇如何到那裏去。

同一原則也適用於你的電影劇本，你的劇本的結尾是什麼？你的故事是如何解決的？

好的電影一定能解決問題——不論是怎麼解決的，用什麼方法解決。好好想想這個問題。

請想一想下列電影的結局是什麼？《第三類接觸》、《我倆沒有明天》、《不結婚的女人》、《紅河劫》(Red River)、《慾海花》(Looking for Mr. Goodbar)、《週末的狂熱》(Saturday Night Fever)、《英雄不流淚》、《再見愛麗絲》、《虎豹小霸王》、《碧血金沙》（Treasure of the Sierra Madre)、《北非諜影》(Casablanca，又譯《卡薩布蘭加》、《鴛夢難溫》)（譯註1)、《安妮‧霍爾》、《再見女郎》、《返鄉》、《大白鯊》(Jaws)（譯註2)、《上錯天堂投錯胎》？

當你看到一部出色的電影時，你會發現，它有一個強而有力、直截了當的結尾，有一個明確的解決方法。

那種曖昧的結尾已經過時而自行消失了，它們在六〇年代末期消

失了。如今觀眾想要的是明確的結局，你的人物究竟脫逃了沒有？他們建立關係了沒有？那個「死星」毀滅了沒有？那場比賽贏了還是輸了？

你的電影劇本的結尾是什麼？

結尾，我指的意思就是解決。它是如何解決的？《唐人街》是個好的例子，這個電影劇本有三稿，有三個不同的結尾，兩種不同的解決方法。

《唐人街》的初稿比另外兩稿更浪漫一些，就像雷蒙・陳德勒（Raymond Chandler）（譯註3）的大多數故事所用的手法一樣，故事的開端和結尾都用傑克・吉德的畫外音。當艾維琳・毛瑞闖入傑克・吉德的生活以後，他就被這個屬於不同階級的女子迷住了；她富裕、世故而且美麗，於是他不由自主地墜入情網。故事將近結尾時，當她得知她的父親諾亞・克勞斯（約翰・赫斯頓 John Huston 飾）（譯註4），想僱用傑克去尋找她的女兒（同時也是妹妹）的消息後（譯註5），她猜測傑克會不顧一切地去找那個女孩，因此決定殺死她父親，她知道那是唯一可行的路，她打電話給克勞斯，要他單獨到聖・佩卓附近海岸一處無人的地方與她見面。克勞斯依約到達時正值大雨，當他沿著泥濘的道路尋找女兒時，艾維琳猛踩汽車的油門，企圖將他輾死，他勉強脫逃，奔向附近的沼澤地；艾維琳跳下汽車，拿著槍追他，她連開了好幾槍，他躲到一個上書「鮮餌」的廣告木牌後面，艾維琳看見他，向那個廣告牌連續射擊，鮮血隨著雨水流了一地，諾亞・克勞斯向後倒下死了！

一會兒工夫，吉德和阿斯凱巴副隊長趕到現場，然後電影切到現在的洛杉磯和聖・佛南度山谷的各種鏡頭，同時聽到吉德用畫外音告訴我們：艾維琳・毛瑞因殺父罪在監獄度過了四年，而她在這期間終於找到她的女兒（妹妹），平安地把她送回墨西哥；諾亞・克勞斯精心設計

的土地建設計劃終於獲利近三十億美元。這第一稿的結局是正義和秩序終於獲勝，諾亞・克勞斯是罪有應得，但洛杉磯市今天的這種樣子，仍應歸咎於當初爭水醜聞的貪污受賄。

這就是劇本第一稿。

這時，勞勃・伊文斯（Robert Evans）（譯註6）——《唐人街》的製片人（他也是《教父》和《愛的故事》的製片）請來了羅曼・波蘭斯基（Roman Polanski）（譯註7）擔任導演。波蘭斯基對《唐人街》有他自己的想法，他們討論後做了修改，最後弄得波蘭斯基和編劇勞勃・托溫（譯註8）之間的關係緊張而彆扭。他們在很多問題上意見相左，最大的歧見就是結尾，波蘭斯基希望的是諾亞・克勞斯沒被殺死，如此一來，第二稿就做了相當大的修改，少了些浪漫，動作經過修整更加緊湊，結局的焦點做了實質性的變動，第二稿已經非常接近最後的定稿。

諾亞・克勞斯並未因為謀殺、貪污受賄與亂倫罪而受到應有的懲罰；而他的女兒艾維琳・毛瑞卻成了為她父親罪惡付出代價的無辜受害者。托溫在《唐人街》中所持的觀點是：那些犯了謀殺、搶劫、強姦和放火這類罪行的人，都被關入監獄受到懲罰；但那些以整個社會為犯罪對象的人，卻往往受到褒獎，甚至以他的名字為街道之名，或者在市政廳內刻名紀念等等。洛杉磯實際上就是靠被稱為「強暴歐文斯溪谷」的爭水醜聞才能生存下來的，這正是這部電影的背景。

現在第二稿的結尾是：傑克・吉德計劃在唐人街與艾維琳・毛瑞見面，他已經安排好了讓柯利（勃特・楊 Burt Young 飾，開場中出現的那個男人）把她送到墨西哥，艾維琳的女兒（妹妹）正在一條船上等著他們。吉德已經發現克勞斯是那些謀殺與爭水醜聞的幕後策劃者，他當面指控克勞斯，於是克勞斯押著他一起來到唐人街，當他們到達時，克勞斯想扣住艾維琳，但是吉德設法制服了這個老頭。艾維琳向

她的汽車跑去，卻被阿斯凱巴攔住，吉德貿然採取行動向警察衝去，艾維琳趁著混亂之際駕車逃逸，警察開了槍，她頭部中彈身亡。

最後一場是諾亞‧克勞斯伏在艾維琳的屍體上痛哭流涕，而愕然的吉德則告訴阿斯凱巴，克勞斯是該對所有事情「負責」的人。

第三稿的結尾略加修飾以便突出托溫的觀點，但結局和第二稿一樣，吉德被帶到了唐人街，但阿斯凱巴早已到了那裏，以隱匿證據的罪名逮捕了這個私家偵探，給他戴上了手銬。當艾維琳和她的女兒（妹妹）到達時，克勞斯走向那年輕女孩，艾維琳要他走開，他不聽，於是她掏槍向他射擊，打中了他的手臂，然後她跳進自己的汽車，開車離去，這時警察洛契開了槍，艾維琳中彈身亡，子彈穿透了她的眼睛。（在希臘悲劇家索福克勒斯Sophocles所寫的《伊底帕斯王》Oedipus the King裏，當伊底帕斯知道自己與母親亂倫後，就弄瞎了自己的雙眼。）

克勞斯被艾維琳的死亡嚇呆了，他護住自己的孫女（女兒），悄悄地擁著她消失在黑暗中。

諾亞‧克勞斯完全躲過了一切：從謀殺、爭水醜聞到亂倫等罪行都變成與之無關。「你要殺人又不受懲罰，那你就必須有錢。」吉德在開場時就這樣告訴過柯利。

當你在稿紙上寫下第一個字之前，你的腦海裏必定要有一個清晰的結尾，它是背景，可以使結尾恰到好處。

這個原則也適用於食譜，當你炒菜時，你絕不會把所有東西一下子全倒在鍋裏，然後再看炒出來會是什麼菜；進廚房之前，你應該先想好要炒什麼菜。進了廚房後，你所要做的事就是炒它而已！

你的故事就像是一次旅行，結尾就是目的地，兩者互有關連。

凱特‧史蒂芬斯（Cat Stevens）在他的歌〈就坐〉（Sitting）中概

第六章 結尾與開端

九一

括了這一點：

> 生活就像重重門扇的迷宮，
>
> 每扇門都得往裏推才打得開。
>
> 朋友！你只管用力推門吧！
>
> 不管你怎樣走，
>
> 都可能繞回到開始的地方。

　　中國有句俗話說：「不能積跬步，無以致千里」，在很多哲學體系中，「結尾和開端」是互相連接的，像「陰」、「陽」兩個同心的半圓連在一起，永遠相對又永遠相合在一起。

　　結尾與開端是相關的，此一原則可適用於電影劇本，《洛基》就是個例子，影片開始時，洛基正與一個對手賽拳；而結尾的時候，他與阿波羅・克雷賽拳，爭奪世界重量級拳王的寶座。

　　在現實生活中，一件事的結尾通常正是另一件事的開端。比方說，你原是個單身漢，現在結婚了，你就結束了一種生活而開始了另一種生活；如果你已經結了婚，然後又離婚、分居或寡居，也吻合這個原則：你現在從與他人共同生活變成了單身生活了。所以結尾永遠是開端，而另一開端也就是另一個結尾。電影劇本中的每一件事都是相互關聯的，其情形一如現實生活。

　　如果你能在自己的電影劇本中找到說明這一點的途徑，那對你大有幫助。哈爾・巴伍德（Hal Barwood）和馬修・羅賓斯（Matthew Robbins）合編的《橫衝直撞大逃亡》，在這方面做得很好。

　　《橫衝直撞大逃亡》的開場是一條兩線道公路的交叉路口，一輛灰狗巴士在招呼站停車，歌蒂・韓（Goldie Hawn）（譯註9）下車沿著公路走去，這時演職員表出現。

故事繼續發展，她幫助丈夫從拘留所逃跑，然後把孩子從收養父母那裏誘拐出來，又押了一個公路警察做人質，而後被其他的警察追捕，最後她的丈夫被殺死。（正好有開端、中段和結尾，不是嗎？）

電影以槍戰做結束。攝影機搖到最後的鏡頭又是一條兩線道公路的交叉路口，電影以空曠的高速公路開始，又以空曠的高速公路結束。

《江湖浪子》以保羅·紐曼來到撞球場與明尼蘇達胖子賭博開始，然後以紐曼贏錢離開撞球場做結束，半自願地把自己逐出撞球世界，電影以賭博開始，又以賭博結束。

在《英雄不流淚》裏，勞勃·瑞福的第一句對白道出全片的戲劇前提：「賴普博士，你的袋子裏可有東西要給我？」這個問題的答案造成了好幾個人被謀殺慘死，連勞勃·瑞福也險些喪命。他發現「中央情報局」裏另有「中央情報局」，而且到影片結尾，他自己才明白，他的發現是解決全片的一個關鍵。

《英雄不流淚》由小勞倫佐·山姆波和大衛·雷菲爾根據詹姆斯·葛拉第（James Grady）的小說《禿鷹六日》（*Six Days of the Condor*）改編，可說是故事結局的傑出範例。由薛尼·波拉克（Sydney Pollack）（譯註10）導演的《英》片是部節奏明快、結構完美的懸疑電影，各方面的水準整齊──演技精湛，攝影極具效果，剪接緊湊而簡練，影片中沒有「廢戲」，這部電影成為我最喜愛的教學影片之一，它完全合於應用範例。

在這部電影的結尾，瑞福緊緊地追蹤那個神秘的李昂尼·亞特伍德──中央情報局的一個高級官員──但瑞福不知道他究竟是誰，也不知道他與那些謀殺案有何關聯。在「解決場面」裏，瑞福確定亞特伍德是主使謀殺的那個人，他還應該對中央情報局內建立秘密核心之事負責，這是因為「世界油田」之戰的緣故。正在這時，由地下情報機

構僱用的麥斯‧馮‧席度（Max von Sydow）出現了，事出突然地殺死亞特伍德，勞勃‧瑞福如今重新成為中央情報局的一員，使他終於鬆了一口氣，他還活著，「至少目前還活著」，馮‧席度提醒他說。

沒有交代不清的地方，一切都透過動作與人物，戲劇性地解決了；所有的問題都得到答案，故事也很完整。

電影作者在最後加了個「尾巴」，勞勃‧瑞福和克里夫‧勞勃遜(Cliff Robertson) 站在《紐約時報》大樓前，瑞福說如果他出了事，《紐約時報》會有整個故事的來龍去脈，但是勞勃遜反問說：「他們會報導嗎？」

真是個絕妙的問題。

淡出，結束。

「尾巴」並不是電影的結局；它只是簡要地說明戲劇性的觀點。電影說那是「我們的」政府，做為人民的我們有權知道政府內部在搞些什麼名堂。

我們必須行使這個權利。

結尾和開端是一枚銅板的兩面。

一定要仔細地選擇、架構、戲劇化你的結尾。如果你能夠把開端和結尾相聯的話，整部影片就能增加一個優美的電影化筆觸；開始是一條河流，結尾是一片海洋，從水到水；或者從高速公路開始，結束在高速公路，從日出到日落等等。有時可以做得到，有時不能，主要看效果如何？好的話就用，如果不好，那就丟了它吧！

當你知道了結尾，就可以有效地選擇開端。

你的電影劇本開端是什麼？如何開始？當你寫下**淡入**之後，你要寫些什麼？

如果你已經決定了結尾，你可以選擇能導引到影片結尾的事情或

事件。你可以讓你的主要人物在工作、遊戲、獨自一人或與別人在一起、做生意或休憩等，這部電影的第一場戲發生了什麼事？是在哪兒發生的？

電影劇本開場的方法有很多種：你可以像《星際大戰》那樣，用視覺上富刺激的動作戲「抓住」觀眾；或者你也可以創造個非常有趣的人物介紹，像勞勃‧托溫處理《洗髮精》的開場那樣：一間昏暗的臥室，發出兩人尋歡作樂的陣陣呻吟和尖叫聲——這時電話鈴響了，不但大聲而且不停地響著，打破了原先的氣氛，我們看到華提‧比提正和李‧葛蘭（Lee Grant）在床上，這下把這個人物的性格全顯露出來了。

莎士比亞是擅長處理開端的好手。他可以用動作戲開場，像《王子復仇記》（Hamlet）中鬼魂出沒在城牆上，或《馬克白》（Macbeth）中的三個女巫；他也可以用一段戲來描寫人物，像《李察三世》中的李察是個駝子，他正在為「這個令人難過的冬天」而悲哀，《李爾王》（King Lear）裏的李爾王則用世俗的角度，迫切地想知道哪個女兒最愛他；《羅密歐與茱麗葉》（Romeo and Juliet）開始前，先用了一段突然打破沉默的開場白，歌頌這一對「真誠的戀人」。

莎士比亞很瞭解他的觀眾：他們大多數是那些花便宜錢買站票的人，大都是窮人和被壓迫的人，喜歡開懷暢飲，當他們不喜歡舞台上的表演時，會大聲辱罵演員，所以他必須緊緊「抓住」他們的注意力，讓他們把目光集中在舞台的動作上。

開端可以講求視覺效果而令人興奮，能夠立刻抓住觀眾；也可以用緩慢的節奏和解說去塑造人物和情境。

你的故事決定了該選擇哪種開端。

《大陰謀》是以闖進水門大飯店做開端，這段戲既緊張又刺激；《第三類接觸》的開端則充滿了爆炸性和神秘氣氛，因為我們不知道

究竟是怎麼回事；《茱莉亞》則是氣氛凝重、深思式的鏡頭，說明女主角因追懷往事而難過；《不結婚的女人》開始是一場爭吵，從而顯露出姬兒‧克萊寶這個女人曾經有過的婚姻生活。

好好地選擇你的開端。你要用十頁左右的篇幅去抓住讀者或觀眾的注意力，如果你要像《洛基》那樣，用動作戲做為開場，那要一直寫上八頁，然後再來佈局故事。

至於什麼地方出現「演職員表」，這是件由電影決定，而不是由擔任編劇的你決定。決定在什麼地方出現演職員表是製作一部電影的最後一步，應該是由剪接師和導演來決定的；不論是用活動的蒙太奇組合，抑或簡單地在黑色背景上出現白字，都不是由你決定的，你如果想寫的話，只需寫上「演職員表開始」或「演職員表結束」就行了。寫你的劇本，不必為演職員表操心。

「最前面十頁」

你的電影劇本的最前面十頁是絕頂重要的，在這十頁之內，讀者會知道你的故事是否引人入勝，是否已經開始佈局，這正是讀者關切的所在。

當我在新藝莫比爾製片廠的編劇部門擔任主管時，看劇本的進度經常落後七十本左右。堆在我書桌上的劇本難得變少，每當我幾乎要趕完，又不知道從哪兒突然冒出一大堆劇本放在我面前——通常是從經紀人、製片人、導演、演員或製片廠來的。我看了太多無聊的爛劇本，所以我看不到十頁就知道這個劇本是否可用，我給作者留下三十頁的長度去佈局故事，如果做不到，我就另換一個劇本。我要看的劇本太多，不可能花時間去看沒用的劇本，我一天得看三個劇本，沒有時間指望劇作者做得更好一些，只看他佈局得好不好，如果不好，我

就把這個劇本扔進為退件準備的大垃圾桶裏。

「這就是演藝圈！」

不經過專門閱讀劇本的「讀者」(譯註11) 幫忙，沒有人能在好萊塢賣得出劇本，因為在好萊塢「沒有人讀劇本」；製片人是不看劇本的，只有專門閱讀劇本的「讀者」才看。在這個影城裏，有它精心設計的劇本過濾系統。每個人都告訴你，這個周末前他會把你的劇本看完，這句話實際上的意思是：他會把你的電影劇本交給某人，讓他在幾週內看一下你的劇本，他可能是一個專門閱讀劇本的「讀者」、秘書、接待人員、妻子、女朋友、助手……等等，如果這位「讀者」說她「喜歡」這個電影劇本，他就會再聽其他意見，或者瞄瞄你劇本的前幾頁，說明白點，就是前十頁。

你必須在最前面十頁抓住你的讀者的注意力，要如何做到這點呢？

我告訴編劇班裏的同學，要盡量多看電影。至少一個星期看兩部，而且要去電影院看。如果你做不到，最起碼還是要在電影院裏看一部，在電視上看一部。

對你來說，看電影是很重要的事，去看各式各樣的電影：好電影、壞電影、外國電影、老電影和新電影等等；你所看的每一部電影，都能讓你從中獲得經驗，如果認真地研究它，它會使你對電影劇本更為瞭解。看電影應該像參加工作會議一樣，要談，要討論，並且要看看它是否符合那個應用範例。(譯註12)

當你到電影院去看電影時，需要多久才能決定你是否喜歡這部電影？當光線漸減，電影開始上演時，注意一下你用多少時間就自覺或不自覺地做成決定：花錢去看這部電影是否值得？

不管你有沒有注意到，事實上你一定會做出這樣的決定。

你已經有了答案。

十分鐘。就在頭十分鐘之內，你就會對所看的電影做出決定，請檢驗一下對不對，下次你再看電影時注意一下，需要多少時間就能決定你是否喜歡這部電影，請看一下你的手錶。

十分鐘也就是十頁。你的讀者或觀眾不是盯著看下去，就是會心有旁騖了，你如何搭建、架構你的開端，將直接影響到讀者與觀眾的反應。

你有十頁的篇幅去確立三件事：(1)你的主要人物是誰？(2)你的戲劇前提是什麼？——也就是故事講的是什麼？(3)你電影劇本中的戲劇情境是什麼？——也就是圍繞著你的故事的戲劇性環境是什麼？

《大國民》的劇本最能說明這些。電影一開始，查爾斯·福斯特·肯恩（奧森·威爾斯 Orson Welles 飾）（譯註13）在他那名為「仙納度」的巨大宮殿中孤獨地死去，手裏拿著一個玻璃鎮紙，它從手中滑落到地上，這時攝影機跟拍玻璃球，顯示出一個男孩和雪橇，同時我們聽到肯恩臨死的話：「玫瑰蓓蕾……玫瑰蓓蕾。」

誰是玫瑰蓓蕾？什麼是玫瑰蓓蕾？這些問題的答案就是這部電影的主題。這部電影堪稱是部「感情偵探片」，於是在記者企圖尋找玫瑰蓓蕾的眞正含意的過程中，將肯恩本人的生涯呈現出來。

這電影的最後一個鏡頭是：男孩玩的雪橇正在大鍋爐內燃燒，當火焰吞沒雪橇時，我們看見「玫瑰蓓蕾」的字樣再度出現，這就象徵著肯恩失去的童年，他將童年拋棄，而造成現在這個樣子。

你有十頁的篇幅去「抓住」你的讀者，而用三十頁的篇幅為你的故事佈局。

對一部結構良好的電影而言，結尾和開端是很重要的條件，電影劇本如何開場最好？

先知道你的結尾！

習題：爲你的電影劇本先決定一個結尾，然後再設計一個開端。開端部分的基本原則是：它是否具有效用？在情緒上能爲你的故事佈局嗎？它確立了主要人物嗎？它表現出戲劇前提嗎？它建立了戲劇的情境嗎？它提出了讓主要人物必須對抗和克服的難題嗎？它表明主要人物的需求嗎？

譯註：
1. 《北非諜影》是1942年出品的美國電影，得到當年奧斯卡最佳影片金像獎，幾十年來大家對影片的劇本寫作、導演手法及男女主角的演技讚譽不絕，研究不斷。劇本由朱力亞斯・艾普斯坦（Julius J. Epstein）、菲利普・艾普斯坦（Philip G. Epstein）和霍華・柯克（Howard Koch）三人合寫，也合得奧斯卡最佳編劇金像獎，導演的麥可・寇蒂斯（Michael Curtiz）亦得奧斯卡最佳導演金像獎，由亨佛萊・鮑嘉（Humphrey Bogart）與英格麗・褒曼（Ingrid Bergman）合演，電影的結尾是鮑嘉成人之美，把僅有的兩張機票給了褒曼和她的抗暴領袖丈夫，讓他們順利逃往自由世界。
2. 《大白鯊》是1975年出品的美國電影，由史蒂芬・史匹柏導演，彼德・班查利（Peter Benchley）與卡爾・戈提柏（Carl Gottlieb）編劇，勞勃・蕭（Robert Shaw）、洛・史奈德、李察・德瑞福斯等人合演，全片氣氛緊張，大白鯊道具的製作逼眞，從頭到尾令人緊繃著神經，亦是打破紀錄的賣座電影。
3. 雷蒙・陳德勒（1888—1959）是小說家兼電影編劇，三〇年代開始寫短篇小說，後來成爲極成功的神秘小說作家，他的小說被搬上銀幕很多，較著名的是《夜長夢多》（The Big Sleep, 1946）與《漫長的告別》（The Long Goodbye, 1973）。
4. 約翰・赫斯頓（1906—1987），美國著名的導演、編劇、演員，1977年曾獲坎城影展的「終生成就獎」，他的重要作品有《梟巢喋血戰》、《碧血金沙》（The Treasure of the Sierra Madre, 1948，編、導、演）、《非洲皇后》（1951，編、導）、《白鯨》（Moby Dick, 1956，編、導）、《巫山風雨夜》（The Night of Iguana, 1964，編、導）、《奪命判官》（Life and Times of Judge Roy Bean, 1972，導演）、《大戰巴墟卡》（The Man Who Would Be King, 1976，編、導）、《大勝利》（Escape to Victory, 1981）、《現代敎父》（1985）和《死者》（The Dead, 1987）。
5. 在《唐人街》這部電影裏，克勞斯曾與其女兒艾維琳亂倫，因而生下了那個名

叫「凱薩琳」的女孩，所以對艾維琳而言，凱薩琳既是她的女兒，卻也同時是她的妹妹，關係複雜，特此為未看電影的讀者先行說明。（克勞斯與凱薩琳之間，既是女兒，也是孫女的關係，也建立於此）。

6. 勞勃·伊文斯，1930年生於紐約，六〇年代以前演過不少電影，後來加入製片的行列，先在福斯公司做獨立製片，1966年轉往派拉蒙做副總裁，由他負責製片的重要電影有《裸足佳偶》(1967)、《失嬰記》(1968)、《愛的故事》、《教父》、《唐人街》、《霹靂鑽》(Marathon Man, 1976)、《大力水手》(Popeye, 1980)、《棉花俱樂部》(The Cotton Club, 1984) 等。

7. 羅曼·波蘭斯基，1933年出生於巴黎的波蘭導演，小時候進過集中營，少年時期拍短片、演話劇，他的第一部劇情長片《水中之刀》(Knife in the Water, 1962) 便令人耳目一新，且在威尼斯影展得獎，1973年歸化美國籍，重要作品有《冷血驚魂》(Repulsion, 1965)、《失嬰記》(1968)、《唐人街》、《黛絲姑娘》(Tess, 1979)、《驚狂記》(Frantic, 1988) 等。

8. 勞勃·托溫，1936年出生於美國加州，曾涉足編劇、導演、製片、表演多項工作，但以編劇最為傑出，是七〇年代好萊塢最重要的電影編劇之一，其代表有獲得奧斯卡最佳編劇的《唐人街》，獲得最佳編劇提名的《最後指令》(The Last Detail, 1973)、《洗髮精》，以及《高手》(The Yakuza, 1975)、《霹靂男兒》(Days of Thunder, 1990)、《兩個傑克》(The Two Jacks, 1990)……等，他同時也是著名的「劇本醫生」，在不掛名的狀況下，專門修改他人寫就的電影劇本。

9. 歌蒂·韓，1945年生於華盛頓的女演員，在歌舞、電視兩界一段時日以後，才進入電影界，不久即以《仙人掌花》(Cactus Flower, 1969) 得到奧斯卡最佳女配角金像獎，其他作品有《蝴蝶小姐》(Butterflies Are Free, 1972)、《橫衝直撞大逃亡》、《洗髮精》、《小迷糊闖七關》(Foul Play, 1978)、《小迷糊當大兵》(Private Bengamin, 1980)、《小迷糊回娘家》(Best Friends, 1983) 等。

10. 薛尼·波拉克，1934年生於印第安納州的美國導演，進入電影界之前曾任電視導演、紐約大學講師，其重要代表作有《孤注一擲》(1969)、《猛虎過山》(Jeremiah Johnson, 1972)、《往日情懷》(1973)、《英雄不流淚》、《惡意的缺席》(1981)、《窈窕淑男》(1982)、《遠離非洲》(1985) 等，終以《遠》片贏得一座奧斯卡最佳導演金像獎。

11. 原文裏還是用 reader 這個字，但是顯然別有所指，不是泛指一般讀書的人，而是特指以專門閱讀電影劇本為務的人，因此以後各章如果指的是後者，一律以加上引號的「讀者」加以區別。

12. 現在看電影的管道越來越多，尤其是在錄影帶裏去找老的電影，更是極為方便，只是不管條件變成如何，看完之後確實是非要討論不可，討論間彼此觸發激盪的收穫，往往是從未做過的人想像不到的，所以去做吧！

13. 奧森·威爾斯 (1915—1985) 是兼有編劇、導演、演員、製片人四種身分的「電影人」，他參加演出的電影片單就足可列一大串，但仍以導演成績最為世人讚

頌，代表作有《大國民》、《安伯遜大族》（The Magnificent Ambersons, 1942）、《上海小姐》（The Lady From Shanghai, 1948）、《馬克白》（Macbeth, 1948）、《奧賽羅》（Othello, 1952）、《歷劫佳人》（Touch of Evil, 1958）、《審判》（The Trail, 1962）……等。

第七章　佈局

討論電影劇本《唐人街》頭十頁的重要性

電影劇本中的所有事情都是相互關連的，所以絕對必要從一開始就介紹你故事的構成要素。你有十頁的篇幅去抓住或鉤住你的讀者，因此你必須立刻為你的故事佈局。（譯註1）

這表示從第一頁的第一個字開始，讀者應該立刻知道是怎麼回事，耍花招或搞噱頭是沒用的，你必須以映象把故事中的訊息加以佈局。讀者必須知道：誰是主要人物，故事的戲劇前提是什麼，也就是故事講的是什麼，以及戲劇性情境——也就是圍繞著故事的環境——又是什麼。

這三個要素必須在頭十頁中介紹清楚，或者像《法櫃奇兵》（Raiders of the Lost Ark）（譯註2）的開場那樣，緊跟在一個動作戲的段落後面展開。我跟我創作班或講習會的學生說，你們必須把你們電影劇本的頭十頁當成一個戲劇性動作的單元或整體來處理。在這個單元裏，要把以後所有的事都設定好，因此必須以有效、良好而堅實的戲劇價值為前提去加以設計及執行。

沒有比勞勃·托溫的電影劇本《唐人街》更能有效說明上述論點的了。托溫確實是位佈局故事與人物的好手。《唐人街》是以高度的技巧和精確性編織起來的，層層相疊，我讀這個劇本的次數越多，越覺得它的確是好。

依我看來，《唐人街》是七〇年代美國最好的電影劇本，這並不是說它比《敎父》、《現代啓示錄》（Apocalypse Now）（譯註3）、《大陰謀》、《第三類接觸》更好，而是說在閱讀方面，《唐人街》的故事、視覺動力、背景、內幕、副線編織在一起，從而創造出一個用畫面敍述故事的紮實戲劇性單元。

　　我第一次看這部電影時，只感到煩悶、疲乏，甚至打起瞌睡來。它看來像一部非常冷而遙不可及的電影。但再看一遍時，我感到它是一部好電影，但也沒什麼特別的。等到我在謝伍德·歐克斯學院上課時，讀到電影劇本，這回我完全服氣了，它的人物刻劃、寫作風格、運動以及故事的流程都是完美無瑕的。

　　最近，我應荷蘭文化部和比利時電影公會的邀請，前往布魯塞爾的一個電影編劇創作班授課，我攜帶了《唐人街》做爲敎學的範例。這個創作班的成員是由來自比利時、法國、荷蘭和英國的電影專業人員和學生組成的；我們一起看了這部電影，閱讀並分析了電影劇本的結構和故事。這是一次深入的學習經驗，我原以爲我對這個劇本非常瞭解，結果卻發覺我幾乎完全不瞭解這個電影劇本，這個電影劇本之所以如此優秀，是由於它各方面都具超水準的效用——故事、結構、人物刻劃、視覺效果等——而且我們必須知道的所有事情，在頭十頁裏全都設定好了，成爲一個戲劇動作的單元或整體。

　　《唐人街》講的是一個私家偵探受僱於一位名人的妻子，去調查這位名人的外遇對象，隨著事情的進展，他捲入了一連串的謀殺事件，並且揭發了一件重大的爭水醜聞。

　　頭十頁就要爲整個電影劇本佈局。下面就是《唐人街》電影劇本的頭十頁，請仔細、認眞地閱讀，注意一下托溫如何設定他的主要人物，如何介紹戲劇前提，如何呈現戲劇性情境。

（附註：有關電影劇本形式的所有問題，我們將在第十二章中討論。）

唐人街 (譯註4)
（電影劇本的第一頁）

勞勃・托溫　編劇

淡入

整個畫面是一張相片。

雖然顆粒粗糙，仍能清楚無誤地看出是一對男女在做愛。相片抖動，傳來一個男人極度痛苦的**呻吟聲**。這張相片掉落下來，又**露出**一張更不堪入目的相片，一張接著一張，不斷的呻吟聲。

柯利　（叫喊了出來）(譯註5)：噢，不！

內景　吉德的辦公室

柯利將相片摔在吉德的辦公桌上，他高高地站在**吉德**面前，汗水滲透了他的工作服，呼吸越來越急促，一滴汗珠滴在吉德光亮的桌面上。

吉德注意到汗珠。天花板上電扇在轉動，吉德抬頭瞄了一眼電扇，儘管天氣炎熱，吉德那身白色亞麻西裝仍然使他看來涼爽舒適，他兩眼盯著柯利，一面抓起打火機點燃了一根香煙。

柯利又發出一聲痛苦的啜泣，轉過身向牆上猛擊一拳，同時用腳踢著字紙簍。他又開始啜泣，貼著牆往下滑，我們看到他那一拳在牆上留下了一個小坑洞，並且把掛在牆上的幾張明星簽名相片也震歪了。

柯利沿著牆滑靠在百葉窗上，跪倒在地，痛哭失聲，而且痛苦得咬起百葉窗來。

吉德坐在椅子上，紋風不動。

吉德：好了！夠了！夠了！柯利！你不能吃我的活動百葉窗，我星期三才剛安裝好。

柯利反應緩慢地站了起來，還在哭著；吉德從桌子抽屜裏取出一只酒杯，又從一排價格不菲的威士忌酒中，迅速地挑出一瓶較為便宜的波本酒來。

吉德倒了一大杯酒，把酒杯推向柯利。

(電影劇本的第二頁)

吉德：喝了它吧！

柯利呆呆地望著酒，然後舉杯一飲而盡，跌坐回吉德對面的椅子裏，開始輕聲地哭泣。

柯利（酒使他放鬆了一些）：她不是好東西。

吉德：我能怎麼說呢？小伙子，你說得對。對，對了，就是對了。你說對了。

柯利：——不值得再想了。

吉德把整瓶酒給了柯利。

吉德：你完全對，我根本不會再理她。

柯利（自己倒起酒來）：你知道，你真好，吉德先生，我知道這是你的工作，可是你真好。

吉德（往後靠，鬆了一口氣）：謝謝，柯利，你叫我傑克好了。

柯利：謝謝，傑克，你猜怎麼着？

吉德：怎麼樣？柯利。

柯利：我想我要宰了她！

（電影劇本的第三頁）

內景　戴夫和華許的辦公室

他們的辦公室顯然不如吉德的來得華麗，一個衣著講究的黑髮**女人**緊張不安地坐在他們兩張辦公桌之間，玩弄著她那頂無緣女帽上的面紗。

女人：——我原希望吉德先生能親自受理這件事，……

華許（幾乎是安慰未亡人的口吻）：如果你讓我們先完成初步詢問，那時吉德先生就有空了。

吉德的辦公室**又**傳來**一聲聲響**——一件玻璃製品打碎的聲音，那女人更加不安起來。

內景　吉德辦公室　吉德和柯利

吉德和柯利站在辦公桌前，吉德蔑視地望著那氣喘如牛的大個子，他拿出手帕抹去滴在辦公桌上的汗珠。

柯利（喊叫）：他們不會爲了這樣的事槍斃一個人的。

吉德：噢，不會嗎？

柯利：不會爲了殺死自己的老婆，這是不成文法。

吉德將用力拍著桌上那疊相片，喊道——

吉德：我來告訴你什麼是不成文法，你這狗娘養的笨蛋！你得很有錢才能在殺了人之後還可以逍遙法外，你有錢嗎？你有那麼高級嗎？

（電影劇本的第四頁）

柯利稍微退縮。

柯利：……沒有……

吉德：你連個屁也沒有，你甚至沒錢付我的帳。

這句話使柯利更加沮喪。

柯利：下次出海回來我一定付清——我們這次在聖‧貝納迪克只捕到六十噸的飛魚，我們也捕到一些鮭魚，但是你知道這些魚的價錢比不上鮪魚或青花魚——

吉德（慢慢把柯利推出辦公室）：算了吧！我這樣說，只是說明一個重點……

內景　辦公室接待處

吉德陪著柯利經過**蘇菲**，蘇菲蓄意地移開目光。吉德打開門，門上的花玻璃寫著「**J.J.吉德及合夥人——私人調查事務所**」。

吉德：我不會摳你最後一分錢的。

他用一隻手臂摟著柯利，露出個耀眼的笑臉。

吉德（繼續說下去）：你把我當成什麼人了？

柯利：謝謝，吉德先生。

吉德：叫我傑克就行，開車回家小心點！柯利。

吉德把門關上，笑容立即消失。

（電影劇本的第五頁）

他直搖頭，開始低聲的咒罵。

蘇菲：有一位毛瑞太太在等你，她正在和華許先生、戴夫先生談話。

吉德點點頭，走了進去。

內景　戴夫和華許的辦公室

吉德走進門，華許站了起來。

華許：毛瑞太太！我來介紹一下，這位是吉德先生。

吉德向她走去，臉上又閃現出溫暖和誠懇的微笑。

吉德：你好！毛瑞太太。

毛瑞太太：吉德先生……

吉德：毛瑞太太，有什麼問題？

她摒住呼吸，讓家醜外揚終究不是容易的。

毛瑞太太：我想我丈夫另外有女人。

吉德似乎微吃一驚，轉身看著他的兩個合夥人，希望得到他們的證實。

吉德（嚴肅地）：不會吧？真的嗎？

毛瑞太太：恐怕是真的。

吉德：真遺憾。

吉德拉過一張椅子，坐在毛瑞太太旁邊——在戴夫和華許之間。戴夫大聲地嚼口香糖。

（電影劇本的第六頁）

吉德不高興地瞄了戴夫一眼，戴夫停止咀嚼。

毛瑞太太：吉德先生，我們不能單獨談這件事嗎？

吉德：我想不行，毛瑞太太。這兩個人是我的手下，有些地方要他們協助，我沒辦法全部一手包辦的。

毛瑞太太：那當然。

吉德：那我說——你根據什麼確定你丈夫和別人有染？

毛瑞太太遲疑了一下，看來這問題使她相當不安。

毛瑞太太：──做妻子的直覺。

吉德嘆了口氣。

吉德：你愛你丈夫嗎？毛瑞太太。

毛瑞太太（震動了一下）：愛，當然愛。

吉德（故意地）：那就回家去，忘了這件事吧！

毛瑞太太：──可是……

吉德（注視著她）：我相信你丈夫也愛你。你知道「不要吵醒睡著的狗」那句俗話吧？你最好睜一隻眼閉一隻眼。

（電影劇本的第七頁）

毛瑞太太（真的著急了）：可是我非知道不可。

她是真的著急，吉德看看他兩個夥伴。

吉德：好吧！你丈夫叫什麼名字？

毛瑞太太：哈里斯。哈里斯・毛瑞。

吉德（明顯吃驚地）：──在水力部？

毛瑞太太有些害羞地點點頭。吉德不動聲色地開始打量毛瑞太太的衣著──她的皮包、皮鞋等等。

毛瑞太太：──他是總工程師。

戴夫（有些好奇地）：呃──總工程師？

吉德的眼光暗示戴夫他要親自來問問題。毛瑞太太點頭。

吉德（懇切地）：這種調查的費用很高的，毛瑞太太，也很費時。

毛瑞太太：吉德先生，錢的事沒問題。

吉德嘆了口氣。

吉德：那很好，那就看看該怎麼辦。

外景　市政廳──早晨

已經是熱氣騰騰了。

<div align="center">（電影劇本的第八頁）</div>

一個醉漢把鼻涕蛇進台階前的噴水池裏。

衣著光鮮的吉德從醉漢身邊走過，上了台階。

內景　市議會會議室

前任市長山姆·巴格比正在發言，他後面是一張大地圖，上面有些附圖和一行大字：

計劃修建的阿爾發口大水壩

巴格比發言時，有些議員在看漫畫和花邊新聞。

巴格比：──各位先生，今天你可以跨出大門向右轉，跳上街車在二十五分鐘內到太平洋岸邊，你可以在太平洋裏游泳、釣魚、划船──但是你不能喝太平洋的水，不能澆你的草坪，也不能灌溉你的橘子園。請記住──我們與海洋為鄰，但我們也生活在沙漠的邊緣，洛杉磯是一座沙漠中的城市，在這棟建築物的底下，任何一條街道的底下都是一片沙漠；只要一沒有水，灰塵就會飛揚起來埋掉我們，就像我們從來不曾存在過一樣！

（巴格比暫停了一下，以便讓大家深思。）

近景　吉德

吉德坐在幾個衣著邋遢的農夫旁邊，十分無聊。他打了個哈欠──順勢從一個髒兮兮的農夫身邊移開一些。

巴格比（畫外音，繼續講下去）：阿爾發口大水壩可以解救我們，因此我鄭重建議：為使沙漠遠離我們的街道，不讓沙漠覆蓋我們的街道，花八百五十萬元是公道的價錢。

（電影劇本的第九頁）

聽眾──市議會會議室

混合了農夫、商人和政府機關工作人員在內的聽眾，聚精會神地聽著，有幾個農夫鼓掌喝采起來，有人噓他們。

市議會

低頭商議。

一個市議員（提醒巴格比）：──巴格比市長……讓我們再聽取各部門的意見──我想我們最好從水力部開始，毛瑞先生。

吉德的反應

原先埋頭看賽馬消息的吉德，感興趣地抬起頭來。

毛瑞

他走向有附圖的大地圖，他是一個六十多歲、高瘦的人，戴著眼鏡，行動敏捷得令人吃驚。他轉向一個較矮、較年輕的人點了一下頭，那人就將地圖上的附圖翻開。

毛瑞：可能大家已經忘了，先生們，在范·德·利普水壩崩潰的時候，損失了五百條人命──地質取樣顯示出這裏的頁岩和范·德·利普的頁岩同屬砂石層，所以較鬆軟，承受不住這麼大的壓力。（指著另一張附圖）而現在你又建議另造一座一百二十呎高、一萬二千英畝的儲水區，坡度是二點五比一的水壩。嗯，它是撐不住的，我絕不建它，

就這麼簡單——我不會再犯相同的錯誤，謝謝各位。

（電影劇本的第十頁）

毛瑞離開地圖回去坐下。突然從會議室後座傳來一陣吆喝聲，一個滿臉通紅的農夫，趕著幾隻骨瘦如柴、咩咩叫的山羊進入會場，這自然引起騷動。

議長（向農夫咆哮）：這是搞什麼？

（當此之時，羊羣咩咩叫著，沿通道向前走來。）

議長：把這些鬼東西弄出去！

農夫（在後面）：告訴我弄哪兒去呀！你一下子也沒了答案，對吧？

法警和警衛們對議長的咒罵做出反應，試圖去捉那羣山羊和農夫，並且攔住了看來要向毛瑞動粗的農夫。

農夫（高聲地對毛瑞叫道）：——你偷了溪谷的水，毀壞牧地，餓死牲口——毛瑞先生，我倒想知道是誰收買你這樣幹的？

（下略）

這場戲到此結束，接著跳切到洛杉磯河的河床，吉德用望遠鏡在觀察毛瑞的行動。(譯註6)

*　　*　　*

讓我們來研究一下這頭十頁：

主要人物傑克・吉德（傑克・尼柯遜飾）在他的辦公室出場，他正在給柯利看一些他妻子不貞的相片。

我們對吉德有些認識：例如在第一頁我們發現「儘管天氣炎熱，吉德那身白色亞麻西裝使人感到還是涼爽舒適」。他一看就知道是個

小心翼翼的人，他「拿出手帕擦去滴在辦公桌上的汗珠」。他步上市政廳的台階時「衣著光鮮」。這些視覺描述傳達了性格的特徵，反映了他的個性。要注意的是全然沒有對吉德作外表描繪：沒有提到高矮胖瘦。他看來像是個好人，「我不會摳你最後一分錢的。」「你把我當成什麼人了？」但他卻又「從一排價格不菲的威士忌酒中，迅速地挑出一瓶較為便宜的波本酒來」，倒了一杯給柯利喝。他是個粗俗的人，但散發出某種魅力且老於世故。他是這樣的一種人：穿著繡了姓名縮寫字母的襯衫，帶著絲質手帕，皮鞋光亮，至少每星期理髮一次。

在第四頁，托溫視覺化地說明場景：「門上的花玻璃寫著：『J.J.吉德及合夥人──私人調查事務所』」。吉德是個私家偵探，專門追查離婚的事，或者像警察洛契說他那樣管「別人的髒牀單」的事。隨後我們知道吉德曾當過警察，他離開了警察行列，且至今對警察有種複雜的感情，當阿斯凱巴告訴吉德說，吉德離開唐人街後，他已晉升了副隊長了，吉德對此感到一種嫉妒的隱痛。

戲劇前提在第五頁（電影開始的第五分鐘）就確立了，當那位冒充的毛瑞太太（戴安娜·賴德飾）告訴傑克·吉德說：「我相信我丈夫另外有女人」時，這句話引發一切接著發生的事情：吉德，這位離職警察「不動聲色地開始打量毛瑞太太的衣著──她的皮包、皮鞋等等」，這是他的工作，而且他十分在行。

吉德跟蹤毛瑞，而且拍了幾張那個據說與毛瑞先生有染的「小妞兒」的相片，這樣對他來說這個案子已經結束了。第二天，他驚奇地發現，他拍得的那些相片刊登在報紙的第一版，標題是：「水力部長金屋藏嬌／愛巢私會捉姦成雙」。吉德不知道為什麼他拍的照片會上了報紙，當他回到辦公室時，他更加驚奇地發現了真正的毛瑞太太（費·唐娜薇飾）正在等他，這就是第一幕結尾時的轉折點。

「你認識我嗎？」她問道。

「不認識，」吉德回答，「否則我應該會記得起來的。」

「既然你承認我們從來沒見過面，你也一定承認我沒僱用過你去做任何事情——更沒有要你去刺探我的丈夫。」她說。當她離開時，她的律師遞給吉德一張訴狀，這東西會使他的執照被吊銷，而且名譽掃地。

吉德不知道發生了什麼事，如果費‧唐娜薇是真正的毛瑞太太，那麼那個僱用他的女人又是誰？又為什麼要僱用他？更重要的是，又是誰僱用了她來僱用他呢？一定有那麼個人，只是吉德不知道是誰？也不知道為什麼要如此大費周章來陷害他，應該沒有人敢陷害傑克‧吉德！他要弄清楚是誰在主使此事，及目的何在。這就是傑克‧吉德的戲劇性的需求，此一需求在整個故事中驅使著他，直到最後他解開謎底。

戲劇前提——「我相信我丈夫另外有女人」——確立了電影劇本的方向，切記：方向就是「一條發展線」。

吉德接受了這個案件，他在市議會會議室找到了哈里斯‧毛瑞，他正在會議室內與人討論有關建設阿爾發口大水壩的提案。

我曾在謝伍德‧歐克斯學院時訪問過勞勃‧托溫，他說他處理《唐人街》是從這種觀點出發的：「犯某些罪會受到懲罰，因為那些罪是能夠懲罰的。如果你殺人、搶劫或強姦，你就會被捕，送進監獄。但如果是對整個社會犯的罪，你就不會被罰，反過頭來還要讚揚他們，你知道那些人的名字被用做街道名字，並且銘刻在市政大廳的榮譽榜上，這就是整個故事的基本觀點。」

「你猜怎麼著？傑克，」在電影劇本的第二頁柯利告訴吉德：「我想我要宰了她！（指他的妻子）。」

吉德那番先知預言式的反應，說明了托溫的觀點：「你得很有錢

才能在殺了人之後還可以逍遙法外，你有錢嗎？你有那麼高級嗎？」

（非常諷刺的是，當這部電影在電視播映時，這場戲是被修剪掉的幾場戲之一。）

柯利如果殺了人一定逃脫不了懲罰，但是諾亞‧克勞斯（約翰‧赫斯頓飾）——他是艾維琳‧毛瑞的父親，又與哈里斯‧毛瑞同為水力部的首長——卻可以做壞事而不受懲罰。在電影結尾時，費‧唐娜薇企圖逃跑而被殺死後，約翰‧赫斯頓擁著自己的女兒（孫女）進入夜幕。這正是托溫的觀點：「你得很有錢才能在殺了人之後還可以逍遙法外。」

這就把我們帶進《唐人街》的「罪惡」之中，也就是拿像「強暴歐文斯溪谷」那樣的爭水醜聞做前提來寫的，這就是《唐人街》的背景。

一九〇〇年的洛杉磯城——誠如前市長巴格比告訴我們的那樣，是座「荒漠城市」，由於過分快速地成長與擴充而造成了水荒。這個城市如果要繼續生存下去的話，那就需要另外尋找一個水源，洛杉磯是緊鄰著太平洋，「你可以在太平洋裏游泳、釣魚、划船——但你不能喝太平洋的水，不能澆你的草坪，也不能灌溉你的橘子園。」巴格比爭論著。

離洛杉磯最近的水源是歐文斯河，它處在歐文斯溪谷——在洛杉磯東北約二百五十英里遠的一片綠色肥沃的區域。一羣生意人、社會領袖和政客——有人稱他們是「有見識的人」——看到了民眾對水的迫切需要，於是想出了一個非凡的計謀：他們可以把歐文斯河的主權買到手（必要時甚至可使用武力），然後把距離洛杉磯二十多英里遠的聖‧佛南度山谷那片不值錢的土地全買下來。隨後他們發行一種有獎證券來籌募資金，修建一條由歐文斯溪谷跨越二百五十英里的乾亮沙漠和崎嶇山地，直到聖‧佛南度山谷的水道。最後他們再以一筆可觀的數

字，把這片變成「肥沃土地」的聖·佛南度山谷的土地，轉手賣給洛杉磯城，大約三億美元。

這就是整個計劃，政府知道這個計劃，報紙知道，地方政客們也知道。只要時機對了，這些權威人士就會向洛杉磯的市民加以「影響」，以便通過發行計劃中的有獎證券。

在一九〇六年，一場大旱降臨洛杉磯，情況很糟，越來越壞。人們被禁止洗汽車或澆草坪，每天只能沖幾次廁所，城市乾旱，花都死了，草坪變成褐色，報紙標題驚恐地寫著：「洛杉磯將要乾死！救救我們的城市！」

爲了強調乾旱期間對水的迫切需要，以及確保市民能順利通過發行證券，水力部竟把數千加侖的淡水倒進大海！

當投票的日子來臨時，有獎證券很容易就通過了。歐文斯溪谷水道花了幾年的時間才完成，完成之後，威廉·墨爾霍蘭德（William Mulholland）——水力部的首腦，把水送到城裏，「這就是水了，」他說：「請用吧！」

洛杉磯如春風野火般地繁盛、成長起來，但是歐文斯溪谷卻枯萎了，難怪這件事被稱做「強暴歐文斯溪谷」。

勞勃·托溫把一九〇六年發生的此一醜聞，拿來做爲《唐人街》的背景。他把時間由本世紀初葉變成一九三七年，這時洛杉磯的視覺元素較有典型且鮮明的南加州特色。

爭水醜聞被編織進電影劇本之中，而且吉德是逐步地把它揭開來，這就是使這部電影成爲傑出作品的原因。《唐人街》是一個發現的歷程，我們和吉德同時瞭解了某些事情，觀眾與劇中人物是聯結在一起的，把情報一點一滴地拼湊組合起來，它畢竟是個偵探故事。

當我在布魯塞爾主持那個編劇創作班時，我對《唐人街》有了驚

人的深入瞭解，我讀劇本和看電影至少有六遍以上，但始終還有些東西使我困惑，我總覺得我漏失了某些無法用文字表達出來的重要的東西。當我在布魯塞爾時，我去參觀過幾家優秀的比利時藝術博物館，並且對一批十五、十六世紀的畫家產生了興趣，他們被稱為「佛萊明藝術家」（Flemish Primitives）：波修（Bosch）、楊·凡·艾克（Jan van Eyck）和布列格爾（Breughel），這些畫家另闢蹊徑，並且為現代藝術奠定了基礎。（譯註7）

有一個週末，我去參觀布魯吉斯（Bruges）——一個到處都是美妙建築和運河的十五世紀美麗城市。我被帶到一個以早期佛萊明藝術為特色的博物館，我的朋友隨意指給我看了一幅畫，它明亮、色彩豐富，前景站著兩個人（也就是要求作畫的顧客），背後是山巒起伏和大海的風景，真是美極了。她告訴我，我所欣賞的背景，實際上是義大利的景色；我很訝異並且問她何以見得，她解釋說：早期的佛萊明藝術家有個習慣，到義大利去旅行以增進技藝，研究色彩和質感，改進自己的技巧，他們畫了很多義大利的素描和風景畫，然後回到布魯塞爾或安特衛普（Antwerp）。當他們為顧客作畫時，就把這些風景畫當成背景，這些畫的風格和內容全是傑出的。

我長時間注視著那幅奇異的畫，看著前景的兩個顧客，讚賞著背景的義大利風景。這時靈光一閃，茅塞頓開，我突然理解了《唐人街》！我終於明白了這部電影一直使我不解的東西，那就是勞勃·托溫把本世紀初葉發生的爭水醜聞做為故事發生在一九三七年的電影劇本之背景，這種做法正是當年佛萊明藝術家所做的事！

這就是電影！這是一個豐富故事的電影化過程。

此刻我知道我應再瞭解更多歐文斯溪谷的事情，於是我又追查了勞勃·托溫的調查研究。我瞭解了原始材料、背景，以及歐文斯溪谷醜

聞的真相，等到我再度讀劇本和看電影時，就好像是我第一次見到它一樣。

諾亞‧克勞斯策劃和執行的爭水醜聞，導至哈里斯‧毛瑞、醉鬼李洛埃、伊達‧歇遜斯，最後還有艾維琳‧毛瑞等人的慘死，亦即吉德所揭發的醜聞，是極其精緻細膩地、技藝高超地編織在電影劇本之中，它就像一幅十五世紀比利時的掛毯。

而諾亞‧克勞斯儘管殺人無數，卻還是逍遙法外。

所有這些都在電影劇本的第八頁，也就是當吉德抵達市議會會議室時交代和佈局。我們聽到巴格比辯說：「為使沙漠遠離我們的街道，不讓沙漠覆蓋我們的街道，花八百五十萬元是公道的價錢。」

毛瑞，這個以威廉‧墨爾霍蘭德為依據創造的人物回答說，建水壩的地方不安全，過去的范‧德‧利普水壩坍塌慘案已清楚地證明了這一點，他說：「我不想建它，就這麼簡單，──我不會再犯相同的錯誤。」由於哈里斯‧毛瑞拒建水壩，他是必須消除的阻礙，因而成為謀殺的對象。

在第十頁，電影劇本的戲劇性問題再度被提出：「你偷了溪谷的水，毀壞牧地，餓死牲口──」這個闖進市議會的農夫嚷道：「毛瑞先生，我倒想知道是誰收買你這樣幹的？」

這也是吉德想要知道的。

正是這個問題將故事推展到最後的結局，而它是在劇本的頭十頁就完成佈局，並且以線狀向結尾的方向移動。

透過介紹主要人物、說明戲劇前提、創造戲劇情境，這個電影劇本極其精確和技藝高超地朝結局發展。

「要不就是把水弄到洛杉磯，要不就把洛杉磯弄到水那裏。」諾亞‧克勞斯這樣告訴吉德。

這就是整個故事的基礎，也是使故事成就非凡的原因。

就這麼簡單。

　　習題：重讀《唐人街》的頭十頁，看一看怎麼介紹動作的背景以及爭水醜聞；看一看你自己是否也能這樣來設計你的電影劇本的頭十頁，也就是以最電影化的手法來介紹你的主要人物、說明戲劇的前提並描繪出戲劇性情境。

譯註

1. 本章原文標題是 Setup，這個語詞其實在第一章便已出現，翻譯成中文大費周章，因為它的意義是裝備、組織、結構、裝置、計劃……等；如果是 set up 的話則有豎立、擺起來、揭起、設立……等意義（意義用法參見《大陸簡明英漢辭典》）。但做為電影劇本的開端部分，取其意義沿用俗稱的「佈局」反而更加明白，容易突顯此一階段工作的基本任務，就是把線索全部撒開的意思。但把 setup 譯為「佈局」也有個麻煩，只怕大部分讀者習慣把它當名詞用，事實上在本書裏，「佈局」有許多時候也當動詞用，這是懇請讀者瞭解、配合的地方。

2. 《法櫃奇兵》是1981年出品的美國電影，由史蒂芬・史匹柏導演，勞倫斯・卡斯丹（Laurence Kasdan）編劇、喬治・盧卡斯製片，哈里遜・福特、卡倫・艾蓮（Karen Allen）、保羅・佛烈曼（Paul Fredman）等人主演，是一部充滿驚險刺激的電影，也是史匹柏的諸多賣座電影中，獲得奧斯卡最佳影片金像獎提名的第一部。

3. 《現代啟示錄》是1979年出品的美國電影，為表現越戰題材最深入的電影之一，由約翰・米遼士（John Milius）編劇，法蘭西斯・福特・柯波拉導演，主要演員有馬龍・白蘭度、馬丁・辛（Martin Sheen）、勞勃・杜瓦……等，也是製作費最龐大的幾部電影之一。

4. 由於英文電影劇本形式的特殊，例如對話的部分，要將上下留出相當空間，使之成為獨立的塊狀（詳細解說見第十二章〈電影劇本的形式〉）；對中文電影劇本寫作的實況來講，完全沒有必要，不合國人的習慣，因此譯者從俗，將之改寫成中文電影劇本的形式，以利閱讀。

5. 《唐人街》劇本中頭十頁提及的人物，譯者依照錄影帶所見人名加以引用，唯恐其他版本譯名或有不同，特檢附劇中人原名於後：（按人名出現先後順序）
　　Curly——柯利
　　Gittes——吉德

Duffy——戴夫

Walsh——華許

Sophie——蘇菲

Mrs. Mulwary——毛瑞太太

Hollis Mulwary——哈里斯・毛瑞

Sam Bagby——山姆・巴格比

6. 電影劇本是構想階段的紙上作業，往往到真正拍攝時會略有更動，或者大爲改變。例如真正電影中的毛瑞先生，還是高瘦、戴著眼鏡，但不是一個六十多歲的人，顯得年輕得多，由此擴張，整個《唐人街》的頭十頁，拍成電影以後簡化了許多，無法在此逐一說明，但要聲明的是仍無損於其「佈局」的功能。

7. 關於佛萊明藝術的形成，及其分佈地區，對後世影響等，在民國七十七年七月二十日《聯合報》的「文化・藝術」版，有王育德的〈蔚然有成的法蘭德斯〉一文，可供參考。楊・凡・艾克等佛萊明藝術家的作品亦曾於台中省立美術館特別展出。

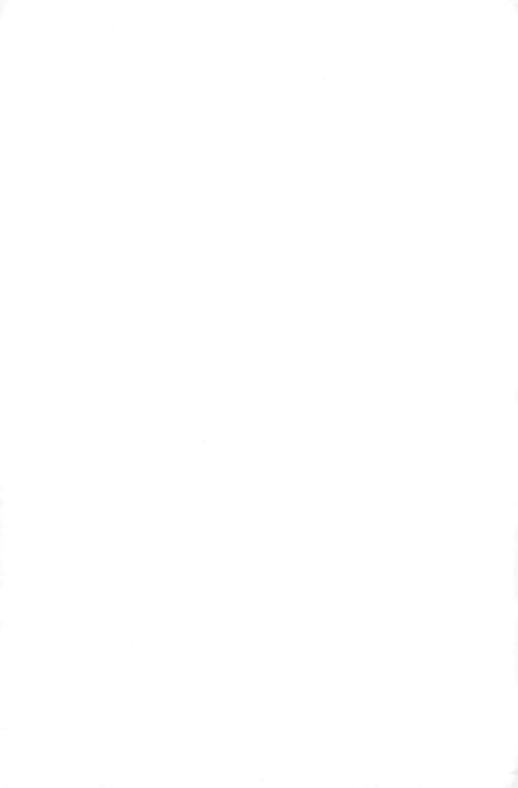

第八章　段落

本章討論段落的動力學

「協同作用學」（Synergy）是一種對系統的研究，它研究「系統」做爲整體以及獨立時發生作用的情形。著名的科學家、人道主義者，同時也是測地學的創始人布克敏斯特·富勒（R. Buckminster Fuller）指出：「協同作用學」的概念是研究整體及其組成部分之間的關係，也就是一個系統。

電影劇本是由一系列的元素組成的，可以把它比作一個「系統」；也就是很多相互關連的獨立部分有秩序地安排成一個單元或整體；太陽系是由九個圍繞太陽運轉的行星組成的；人體的循環系統是由人體各個器官結合起來發生作用的。而身歷聲系統則是由放大器、前置增幅器、調整器、轉盤、揚聲器、唱頭、唱針或卡帶所組成。把這些部分放在一起，按特殊的方式排列成一個系統，視爲一個整體來運作；我們從不去判斷身歷聲音響系統的各個獨立部分，而是透過「聲音」、「質地」和「效率」等方面來判斷整個系統。

電影劇本也像一個系統；它由若干特定的部分組成，這些部分是由動作、人物和戲劇前提聯結和整合起來的。我們通過它們是不是能夠發揮作用，或發揮作用到什麼程度，來衡量、評估劇本的優劣。

電影劇本做爲一個「系統」，是由結尾、開端、轉折點、鏡頭與效果、場面以及段落所構成的。這些故事的元素由動作和人物的戲劇性

動力整合在一起，按照特殊的方式加以「安排」，然後視覺化地顯露出來，從而創造一個眾所皆知的整體：電影劇本，用畫面講述的故事。

就我的觀點來說，段落（sequence）是電影劇本最重要的組成部分。它是電影劇本的骨架或脊樑，它把所有的東西撐在一起。

段落是用單一的想法把一系列的場面聯結在一起。

它是整合在單一想法下的戲劇性動作單元或整體。記得《警網鐵金剛》中的追逐段落嗎？《教父》中開場的婚禮段落？《洛基》中的拳擊段落？《嘉莉》（Carrie）（譯註1）中的舞會段落？《安妮•霍爾》中伍迪•艾倫與黛安•基頓相遇的打網球段落？《第三類接觸》中魔鬼山不明飛行物的段落？《星際大戰》中的死星毀滅的段落嗎？

用單一的想法把一系列的場面聯結在一起，如婚禮、葬禮、追逐、競賽、選舉、團聚、抵達與出發，加冕典禮、搶劫銀行……等等。段落是用幾句話就能表明的一個特殊的想法。這特殊的想法，像「競賽」吧——例如印地安納州明尼亞波利市的五百公里汽車賽——是在此一特殊想法中的戲劇性動作之單元或整體；它是背景，是容納內容的空間，像一只空的咖啡杯。只要我們確定了這一段落的背景，我們就可以賦予內容，或創造這個段落所需要的特殊細節。

段落是電影劇本的骨架，因為它把一切都支撐起來；你可以直接把一些場面「串」起來或「掛」起來，從而創造一大段戲劇性動作。

你知道中國的「七巧板」遊戲嗎？你手拿一個大方塊，把它拆開，許多小塊就紛紛散落在地，它們原先全是套在你手中那個大塊上的。

段落也正是如此：用單一的想法把一系列的場面聯結在一起。

每一段落都有明確的開端、中段和結尾。記得《外科醫生》（M＊A＊S＊H）（譯註2）中橄欖球賽的段落嗎？兩個球隊上場，穿上隊服，做熱身運動，互相喊叫，然後猜幣挑選場地；這是開端。他們開始賽

球，前後來回地跑著，一會兒這裏開球，一會兒邪裏開球，觸底線得分，有人受傷……等等。在第四小節激烈的比賽過後，陸軍醫院隊大勝，對手輸得哇哇叫，這是此一段落的中段。結尾時是比賽完畢，隊員到更衣室去換上便服，這就是《外科醫生》中橄欖球賽段落的結尾。

用單一的想法把一系列的場面聯結在一起，而且有明確的開端、中段和結尾，它就是一個電影劇本的縮影；就好比一個單細胞亦包含著一個宇宙的基本條件一樣。

它是瞭解如何寫電影劇本的重要概念，也是電影劇本組織的框架，是形式，是基礎，也是藍圖。

當代的電影劇本，像「現代」電影編劇約翰·米遼士（John Milius）（譯註3）、保羅·許瑞德、勞勃·托溫、史丹利·庫柏力克（Stanley Kubrick）（譯註4）、史蒂芬·史匹柏（Steven Spielberg）（譯註5）的劇作——只舉這幾個人為例——所採取的形式，可以說是由一條戲劇性故事線聯繫起來的一系列段落所組成的。米遼士的《大賊龍虎榜》（Dillinger，又譯《火拼罪惡城》）在結構上是插話式的，庫柏力克的《亂世兒女》（Barry Lyndon）（譯註6）或史匹柏的《第三類接觸》也是如此。

一個段落是一個全面、一個單元、一個整體的戲劇性動作，它自身是完整的。

為什麼段落如此重要呢？

請看這個應用範例：

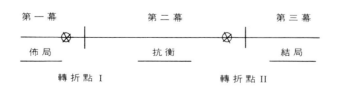

在你動手寫電影劇本之前，你必須瞭解四件事：開端、第一幕結尾的轉折點 I、第二幕結尾的轉折點 II 和結尾；只有在你知道自己要怎樣處理這些特殊部分，並且完成有關動作和人物的準備工作後，你才可以著手去寫。

　　有時——當然不是經常，這四個故事點就是段落，也就是幾個由單一想法聯結起來的一系列的場面；你可以像《教父》那樣用一個婚禮段落來開場；也可以像《英雄不流淚》中的勞勃·瑞福那樣，將發現同伴屍體的段落做為第一幕結尾的轉折點 I，也可以像保羅·莫索斯基（Paul Mazursky）（譯註7）在《不結婚的女人》中那樣，用一個聚會的段落做為第二幕結尾的轉折點 II，聚會中姬兒·克萊寶和亞倫·貝茲（Alan Bates）一起離開，你還可以用拳擊段落來結束影片，像席維斯·史特龍（Sylvester Stallone）（譯註8）在《洛基》中所做的那樣。

　　建立有關段落的知識是寫電影劇本的必要條件，法蘭克·皮亞遜（Frank Pierson）寫《熱天午後》只用了十二個段落。需要說明的是，在電影劇本中段落的多寡並無定則，不一定是十二、十八或二十個段落湊成一個電影劇本。你的故事會告訴你需要多少個段落的。法蘭克·皮亞遜最初只寫了四個段落：開端、第一幕結尾的轉折點 I、第二幕結尾的轉折點 II、結尾，後來他又加了八個段落，從而構成一個完整的電影劇本。

　　請詳加考慮吧！

　　假設你想以一個婚禮段落來開場，讓我們用背景和內容的概念來考慮一下，背景就是婚禮，讓我們來創造內容。

　　我們以婚禮這一天做為開始。新娘在她的房間裏醒來，新郎也在他的房間裏醒來，也許他們是同時醒來的，他們梳粧打扮，緊張而興奮，家人鬧成一團，攝影師來拍了照片，然後他們到天主教堂或猶太

教堂，這是此一段落的開端部分，它可由五到八個獨立的場面所組成。

中段是抵達教堂（這也可以做為開端）以及婚禮本身，親戚、朋友都來了，牧師也到了。新娘新郎舉行儀式，禮成後眾人陸續步出教堂。一件事總有它的開端、中段和結尾。想一想！結尾時這對新婚夫婦離開了教堂，新娘按傳統把花束給拋了，然後他們出席婚宴，你可以用任何方式來結束這個段落。

我們是以婚禮這個想法開始，做為背景，然後去創造內容，這個段落可用電影劇本的五到八頁去完成。

你可以按照自己的願望多寫或少寫幾個段落，數量多寡並無定則。你必須知道的是：隱藏在段落後面的想法，這是背景；而要創造出一系列的場面（scenes），這是內容。

讓我們來創作一個段落；假設我們要寫的是一個關於「返鄉」的段落。

首先確立背景：假設我們返鄉的主人翁在北越戰俘營待了多年後，正和其他幾個戰俘同乘一駕飛機在歸途中。

他的家人——父親、母親、妻子或女友要來迎接；在機場還有軍方人員、軍樂隊、電視攝影機及工作人員，還記得第一批戰俘返鄉的情景嗎？

現在該想內容了，我們需要為這個段落找個開端。假設開場是在夏威夷飛往舊金山的飛機上，機上有幾位軍事顧問正在為戰俘下機做好心理準備，這些戰俘已經離家很多年了，情況改變了，他們擔心、焦急、畏懼、憂愁，做好心理建設，他們才能定下心來。

我們還可以將飛機上和其家人早起的情景間進行交叉剪接。（Crosscutting，交叉剪接是一個電影術語，表示同時發生的兩件事；你可以在兩個時間使用交錯剪接或插入鏡頭，《霹靂鑽》Marathon

Man的開端說明此一技巧，艾德溫‧波特Edwin S. Porter在一九○三年的《火車大劫案》The Great Train Robbery中首先使用了它。）

當他的家人準備出發時，他們十分肅靜，明顯地表現出他們高度緊張的期待心情，這是他們祈求多年的時刻，他們離家驅車前往機場。

我們再插入飛機裏戰俘的鏡頭，描述我們的主人翁，他神色緊張，不知道該期待什麼才好。

家人抵達機場，停好汽車。軍樂隊奏樂，軍方人員準備歡迎戰俘，大眾傳播媒體準備好各式攝影器材，這是「返鄉」段落開端部分的結尾。

然後是等待。

飛機著陸，滑行到停機坪，停了下來。艙門打開了，在震耳欲聾的軍樂聲中，戰俘離開機場，他們終於再度回到家了。

你看到它是如何逐漸形成的嗎？

在這個段落中，與家人、朋友重逢是最富有戲劇性的時刻，全家人擁抱，父親沉默不語，也許眼裏含著淚珠，母親無視於兒子減輕了三、四十磅又哭又笑地說他看起來多麼健壯，團圓既尷尬又動情，新聞記者可能會問些問題。

他們離開機場，我們的主人翁找到幾個朋友，他們向他說再見，然後和家人進入汽車，離開機場。

開端、中段、結尾全都由一個單一的想法——返鄉——聯結在一起，這一段落的篇幅可能有十到十二頁。

記得《午夜牛郎》中聚會的那個段落嗎？達斯汀‧霍夫曼與強‧沃特決定前去參加一個聚會，他們找到那棟公寓，上樓，進門。這個聚會酒氣薰天，充滿怪異和不真實的氣氛，他們混入人羣之中，和幾個人扯淡了幾句，強‧沃特遇見了布連達‧瓦卡洛（Brenda Vaccavo），

達斯汀‧霍夫曼離去，而強‧沃特和布連達‧瓦卡洛一起回家。

開端、中段和結尾。

由威廉‧高曼（William Goldman）（譯註9）根據伯恩斯坦（Bernstein）和伍德華德（Woodward）原著改編的電影劇本《大陰謀》中，有一個有關「百人名單」的段落，也就是被稱為CREEP的「總統再度競選委員」。「深喉嚨」叫勞勃‧瑞福去「追查那筆錢」，而獲得CREEP的名單正是第一步，現在該怎麼辦呢？

這個段落的開始是勞勃‧瑞福和達斯汀‧霍夫曼在弄清名單上每一個人的身分，然後找到這些人的地址。他們去接觸那些為CREEP委員會工作的人，但沒有一個人願意和他們交談，更別說透露任何事情，此一情境就這樣一個場面接一個場面地舖架起來，並加以戲劇化，直到伍德華德和伯恩斯坦打算放棄不幹了為止。

這時發生了一件事，霍夫曼遇到了一位願意和他交談的圖書管理員，他們終於得到追查已久的情報：那是賄賂專用基金中的一筆錢，有五個人負責使用這筆錢，這個CREEP的段落長達十五頁。

《唐人街》的「水庫」段落是另一個例子。在第二幕開始，傑克‧尼柯遜正在尋找毛瑞先生，費‧唐娜薇告訴他，也許毛瑞正在橡樹關水庫，於是尼柯遜開車前往那裏。

在這個段落的開始，他來到水庫，在大門口被警察擋住，他向警官撒了謊，並且把他從水力部偷來的一張名片遞給警察，於是他獲准入內。他駕車向水庫駛去。

在這一段落的中段，他抵達水庫，看見一輛救護車和一輛拖吊救援車。他遇到阿斯凱巴副隊長，傑克還在當警察時，曾和他一起在唐人街工作過，他倆彼此並不融洽。阿斯凱巴問他來幹什麼，尼柯遜答說來找毛瑞先生，阿斯凱巴指給他看，我們看見毛瑞的屍體正從輸水

管道中被撈了出來，驗屍官莫爾堤說：「真有意思啊？在大旱災期間，管水的負責人却淹死了——只在洛杉磯才有這種事！」

　　一個段落就是用單一的想法把一系列的場面聯結在一起，並且有明確的開端、中段和結尾。

　　下面是派迪‧柴耶夫斯基（Paddy Chayefsky）（譯註10）所寫的《螢光幕後》中的「媽的，我瘋了」段落，它可算是一個完善的段落範例。由彼得‧芬治（Peter Finch）（譯註11）飾演的霍華‧比爾，就在他按流程表預備上電視之前，突然從威廉‧荷頓的公寓中神秘失蹤了，荷頓和電視台的其他人都拚命到處找他；外面下著大雨，芬治披著雨衣，裏面穿著睡衣在滂沱大雨中徘徊。注意這個段落的結構，它有明確的開端、中段和結尾，留心看它是如何搭建起來的，由費‧唐娜薇飾演的黛安娜如何戲劇性的擴大了這個動作，並且達到了高潮。

（電影劇本第七十八頁）

外景　美國UBS公司大廈

第六街——夜——午後六點四十分

　　雷聲隆隆——大雨沖洗著街道，**步行者**迎著大雨狼狽地走著，水淋淋的路面閃爍發光，朝著住宅區行駛的車輛，擁擠地向前開著，喇叭聲不絕於耳，零亂的車燈亮光在雨中黑暗的街道上一閃一閃——

　　用**較近的角度**拍UBS公司大廈的入口。霍華‧比爾在睡衣外穿了件雨衣，雨水濕透全身，紛亂的灰白頭髮緊貼在前額，他弓著身體迎向大雨，登上台階推開入口處的玻璃門，走了進去——

內景　美國UBS公司大廈——大廳

　　兩名安全警衛坐在桌子旁，看見**霍華**走過——

安全警衛：你好嗎？比爾先生。

霍華停下來，轉身，形容憔悴，瞪了**安全警衛**一眼。

霍華（像瘋子一樣）：我必須親自上場。

安全警衛（一個隨和的人）：那當然，比爾先生。

霍華拖著腳步走向電梯。

內景　電視網新聞主控室

低聲細語、高效率的活動，一如前面幾場。**黛安娜**站在背後陰影之中，在**監看的顯像器上**，**傑克·斯諾登**——暫時頂替**霍華·比爾**的人，正規規矩矩地在播報新聞——

斯諾登（在顯像器上）：……副總統候選人洛克斐勒今天在旅途中的猶他州普洛佛市停留，並且在楊百翰大學的籃球場發表演說——

製作助理：五秒——

（電影劇本第七十九頁）

技術指導：普洛佛市用二十五秒——

導播：好！……二——

斯諾登（在顯像器上）：洛克斐勒對阿拉伯產油國發表措詞強硬的談話。愛德華·道格拉斯將繼續報導這項消息——

上面所有這些都被**哈利·杭特**打電話時高時低的嗡嗡聲所**掩蓋**——

杭特（對著電話）：嗄？……好——

掛上電話，轉向**黛安娜**。

杭特：五分鐘前他進了大廈。

導播：準備拍她了——

製作助理：十秒——

黛安娜：告訴斯諾登，如果他進了攝影棚，就讓他上。

杭特（對導播）：你聽清楚了嗎？吉尼？

導播 點點頭，他把指示傳達給播放現場的 助理導播。我們從 顯像器上 看見洛克斐勒邁步穿過擁擠的人羣、步上講台的資料影片，同時聽見了在猶他州普洛佛市的愛德華‧道格拉斯的聲音——

道格拉斯（在電話裏）：這是洛克斐勒被提名爲副總統候選人以來的第一次公開露面，他對通貨膨脹及阿拉伯抬高油價發表了尖銳的批評——

在顯像器上，洛克斐勒閃現在螢光幕上說——

（電影劇本第八十頁）

洛克斐勒（在顯像器上）：也許在通貨膨脹的政治沖擊中最富戲劇性的見證，就是石油輸出國和阿拉伯產油國的行動，他們隨意把油價提高百分之四百——

在主控室中沒有人特別注意洛克斐勒，他們都在盯著那雙排黑白監視器，從幕上顯示霍華‧比爾正走進攝影棚，渾身給雨淋得濕透，弓著身體，木然地呆望著前方，跨過攝影棚現場，經過攝影機、電纜，以及緊張的 攝影師、錄音師、電工、助理導播、助理製作人，專心一意地向他的桌子走去，傑克‧斯諾登已騰出來，把位子讓給他，在顯像器上，洛克斐勒的那段影片已臨結束。

導播：一——

——突然間，霍華‧比爾著了魔般的面孔充滿了螢光幕，這是張明顯瘋狂的臉，形容枯槁、憔悴、兩眼通紅，頭髮一綹一綹地緊貼前額。

霍華（在顯像器上）：我不必告訴你們情況很糟，大家都知道情況很糟，這是經濟大蕭條，每個人不是失業就是怕丟掉差事；一塊美金現在只值五分鎳幣；銀行破產了；店主在櫃台下放把手槍；小流氓在

街上橫行，無論在哪兒，似乎誰也不知道該怎麼辦，而且沒完沒了！我們知道空氣已不適合於呼吸，食物也不適合於食用，而當我們坐下來看電視時，那位當地的新聞播報員則說，今天我們這兒有十五起殺人事件和三十六起暴力罪行，好像這一切就該是這樣的。我們全都知道情況很糟，壞上加壞，他們瘋了！看來一切都瘋了！所以我們不再出門，我們坐在家裏，慢慢地我們居住的世界就越變越小，而我們所要求的，上天見憐，也就是讓我們平靜地待在自己的房間裏，只要——

(電影劇本第八十一頁)

有自己的烤麵包機、自己的電視、自己的吹風機和鋼架盆景，我不想再說什麼，只要讓我們平靜一會兒！可是我偏不讓你們平靜，我要讓你們發瘋——

從另一角度顯示主控室中的**人們**，尤其是**黛安娜**，全都聚精會神地傾聽著——

霍華（繼續說道）：我不是要你們暴動，也不是要你們抗議，不是要你們寫信給議員，因為我不知道該叫你們寫什麼，我不知道對經濟蕭條、通貨膨脹、國防預算、俄國人以及街上的罪行該怎麼辦。我所知道的就是首先你們該發瘋，你們應該說：「媽的，我瘋了！我再也不能忍受了，我是個人，媽的，我的生活是有價值的。」所以我要你們現在就站起來，我要你們從椅子上站起來，走到窗邊去，就是現在！我要你們走到窗前，打開窗戶，並且把頭伸到窗外，大聲吶喊，我要你們大聲喊：「媽的，我瘋了！我再也不能忍受了。」

黛安娜（抓緊杭特的肩膀）：有多少電視台正在直播？

杭特：六十七個。我知道亞特蘭大和路易斯威爾正在直播，我想——

霍華（在顯像器上）：從椅子上站起來，走到窗邊，打開窗戶，把頭伸到窗外，一直大聲喊——

但是**黛安娜**早已離開主控室，匆匆忙忙走了出去——

內景　走廊

——她猛地拉開門，四下尋找電話，後來找到了——

（電影劇本第八十二頁）

內景　一間辦公室

黛安娜（緊握電話）：給我接分台聯絡部——

（電話接通）

黛安娜：赫勃，我是黛安娜·狄克遜，你正在收看嗎？因為我要你通知所有的分台直播這個節目……我立刻過來——

內景　電梯區——第十五層樓

黛安娜從剛停住的電梯裏衝了出來，大步走到一個門前，一大羣**行政人員**和**辦公室人員**擠在門口，**黛安娜**擠了過去——

內景　薩克雷的辦公室——分台聯絡部

赫勃·薩克雷正在打電話，他同時注視著牆上顯像器裏的**霍華·比爾**——

霍華（在顯像器上）：——首先，你們該發瘋，當你夠瘋的時候——

薩克雷的**秘書**辦公室和他自己的辦公室裏都擠滿了**工作人員**。分台事務聯絡助理，一個三十二歲名叫**雷·彼托夫斯基**的人坐在秘書辦公桌前，正在打電話，另一個助理站在他身後，也在用**秘書**的另一只電話。

黛安娜（對薩克雷大喊）：你在跟誰講話？

薩克雷：亞特蘭大的ＷＣＧＧ──

黛安娜：赫勃，亞特蘭大那邊的人也在大聲喊叫嗎？

霍華（在螢光幕上）：我們得對經濟大蕭條想點法子。

薩克雷（對著電話）：泰德，亞特蘭大那邊的人也在大聲喊叫嗎？

內景　總經理辦公室──亞特蘭大分台

亞特蘭大的ＷＣＧＧ**分台總經理**，是位魁梧的五十八歲的人──

（電影劇本的第八十三頁）

他站在自己辦公室業已打開的窗前，向外看著那朦朧暮色，手裏拿著電話，這個分台座落在亞特蘭大的市郊，但透過分台四周，隱約可聽到那遠遠傳來的喧鬧聲響。在他辦公室的監視器上，**霍華**正說到──

霍華（在螢光幕上）：──對通貨膨脹和石油危機──

總經理（對電話）：赫勃，老天！我看他們是正在大喊大叫──

內景　薩克雷的辦公室

彼托夫斯基（坐在秘書辦公室桌前，正在打電話）：巴頓‧羅格的人正在大喊大叫──

黛安娜從他手中搶過電話，傾聽巴頓‧羅格的人們在街上大喊大叫的聲音──

霍華（在螢光幕上）：──事情應該有所改變了，但是只有在你們發瘋之後才能改變，你們應該發瘋，到窗邊去──

黛安娜（把電話還給**彼托夫斯基**；她的眼睛裏發出興奮的光芒）：下次有人要你解釋節目受歡迎的程度，你告訴他們：這就是節目受歡迎的程度！（狂喜）狗娘養的，這下子我們命中目標了！

內景　麥克斯的公寓──起居室

麥克斯‧舒曼契太太和他們十七歲的女兒**卡洛琳**正在看電視網的新聞節目。

　　霍華（在電視裏）：——把你的頭伸出窗外，我要你們大聲喊：「媽的，我瘋了！我再也不能忍受了！」

<div align="center">（電影劇本第八十四頁）</div>

　　卡洛琳推開椅子站了起來，朝起居室的窗戶走去。

　　路薏絲‧舒曼契：你要到哪兒去？

　　卡洛琳：我想看看是不是有人在喊？

　　霍華（在電視裏）：就是現在，起來！走到你的窗邊去——

　　卡洛琳打開窗戶向外張望，紐約東區被雨水洗刷的街道，一棟棟龐大的、無名的公寓大樓，和那偶而夾雜其中的高級住宅；這是漆黑一片的雷雨之夜，遠處**雷聲**隆隆！**閃電**劃破陰濕的暗夜。雷聲過後，突然一片寂靜，片刻，隔街傳傳隱約可聞的微弱喊聲：

　　微弱的聲音（畫外音）：媽的，我瘋了！我再也不能忍受了！

　　霍華（在電視裏）：——打開你的窗戶——

　　麥克斯走到窗邊女兒的身旁，水濺到他的臉上。

　　麥克斯的主觀鏡頭。他看見一扇扇窗戶打開了，在他公寓的對面，一個**男人**打開高級住宅的前門——

　　男人（喊叫）：媽的，我瘋了！我再也不能忍受了。

　　傳來**另外一些喊叫聲**。麥克斯從他二十三層樓的有利視野可以看到曼哈頓的幾條街區參差不齊的都市輪廓，一棟棟巨大的建築物，窗戶一扇接一扇地打開了，又是這兒又是那兒的，看來像是所有的地方都這樣，**叫喊聲**充斥在這黑暗的雨中街道——

　　聲音：媽的，我瘋了！我再也不能忍受了。

一聲巨大嚇人的**隆隆雷聲**，接著是一陣**眩目的閃電**；現在由零亂喊叫聲組成的合唱，看似來自——

(電影劇本第八十五頁)

這整個城市的擁擠的黑壓壓一片的人潮：他們齊聲憤怒地**吶喊**，形成狂怒的人所發出的令人難辨的**怒濤聲**，像巨雷一樣令人膽戰心驚。在上空，**怒吼聲**、**雷聲**一再隆隆作響，聽來像是紐倫堡大審，漆重的黑夜隨著它發抖——

麥克斯的全景，他和**女兒**站在打開的通往陽台的落地窗前，**雨水濺**濕了他們，傾聽著從四面八方圍攏過來的**怒吼聲**和**雷聲**。他閉上眼睛，嘆了口氣，他對此已無可奈何，他已控制不住情勢了。

開端是霍華•比爾走進美國ＵＢＳ公司大廈和安全警衛打招呼，然後準備「親自上場」，他朝電視台的新聞控制室走去。

中段是電視播出和演講，從中我們看到他的講話引起的反應，裏裏外外，到處的人都「抓狂」，而且向窗外大聲喊叫。

這個段落的結尾是：威廉•荷頓突然意識到霍華•比爾的情緒感染力，「他對此已無可奈何，他已控制不住情勢了。」

這是個經典的段落——是一個戲劇性動作的完美單元；是一個用單一想法把一系列的場面聯結在一起，並且有其開端、中段和結尾的段落。

習題：為你的電影劇本草擬一個段落，找出這個段落的想法，創造出它的背景，再加進其內容，然後好好設計開端、中段和結尾，列出你電影劇本中必須寫的四個段落：開端、第一幕與第二幕結尾的轉折

點，以及結尾，這些全都需要設計一下。

譯註：

1. 《嘉莉》是1976年出品的美國電影，由布萊恩‧狄‧帕瑪導演，勞倫斯‧柯漢 （Laurence D. Cohen）編劇，西西‧史派克（Sissy Spacek）與匹柏‧勞瑞主演。 本片的「舞會」段落相當奇特：其貌不揚的嘉莉參加舞會，同學們故意捉狹她， 選她做「舞后」，等到上台頒獎戴冠時，再從頭頂上的橫樑倒下整桶的豬血、 狗血，弄得嘉莉全身是血，骯髒、羞恥至極，嘉莉終於脾氣大發，眼露兇光， 她的超人異能開始猛烈殺人，舞會現場立時充滿死亡、驚叫、混亂……。

2. 《外科醫生》是1970年出品的美國電影，形式特殊，是以喜劇型態處理的戰爭 電影，獲當年奧斯卡最佳影片金像獎提名，由勞勃‧阿特曼導演，擔任編劇的 小倫‧拉德納（Ring Lardner Jr.）得到奧斯卡最佳編劇金像獎，參加演出的有 唐納‧蘇德蘭（Donald Sutherland）、伊利奧‧高特（Elliott Gould）、勞勃‧杜 瓦、莎莉‧凱勒曼（Sally Kellerman）……等人。

3. 約翰‧米遠士，1944年生於美國的編劇、導演，畢業於南加大電影系，其作品 計有《奪命判官》（1972，編）、《猛虎過山》（1972，編）、《大賊龍虎榜》（1973， 編、導）、《辣手追魂槍》（Magnum Force，1973，編）、《黑獅震雄風》（1975， 編、導）、《現代啟示錄》、《王者之劍》（Canon the Barbarian，1982，編、導）、 《天狐入侵》（Red Dawn，1984，編、導）……等。

4. 史丹利‧庫柏力克，1926年生於紐約的著名導演、編劇，其導演聲名猶勝編劇， 作品深具多樣性，代表作計有《光榮之路》（Path of Glory，1957，編、導）、 《萬夫莫敵》（Spartacus，1960，導）、《奇愛博士》（Dr. Strangelove or How I Learned to Stop Worrying and Love the Bomb，1964，編、導）、《二〇〇 一年：太空漫遊》（2001：A Space Odyssey，1968，編、導）、《發條桔子》（A Clockwork Orange，1971，編、導）、《亂世兒女》、《鬼店》（The Shining，1979， 編、導）、《金甲部隊》（Full Metal Jacket，1987，編、導）等。

5. 史蒂芬‧史匹柏，是1947年生於加州的「電影頑童」，自幼即已著迷、摸索電影， 進入影壇也極富傳奇性，他所導演的影片幾乎無一不賣座，是現階段最受觀眾 歡迎的電影導演，其代表作有《橫衝直撞大逃亡》、《大白鯊》、《第三類接 觸》、《法櫃奇兵》、《外星人》（E.T.，1982）、《魔宮傳奇》（Indiana Jones and the Temple of Doom，1984）、《紫色姐妹花》（The Color Purple，1985）、《太 陽帝國》（Empire of the Sun，1987）、《直到永遠》（Always，1989）、《聖戰 奇兵》（Indiana Jones and the Last Crusade，1989）等。

6. 《亂世兒女》是1975年出品的英國電影，由史丹利‧庫柏力克編劇、導演、雷 恩‧歐尼爾與瑪莉莎‧比倫遜（Marisa Berenson）主演，片長187分鐘，儘管提 名奧斯卡最佳影片、編劇、導演三項金像獎，倫敦的影評人參可‧比林頓 （Michael Billington）還是批評本片「全然藝術而沒有事件，只是一連串否定

戲劇渴求，但求滿足網脈的靜態照片」。

7. 保羅‧莫索斯基，1930年生於紐約市的美國導演，曾在電視與百老匯當演員，首部執導作品《兩對駕鴦一張床》（Bob & Carol & Ted & Alice，1969）即引人注目，其他重要作品有《老人與貓》（Harry and Tonto，1975）、《不結婚的女人》、《暴風驟雨》（The Tempest，1983）、《莫斯科先生》（Moscow on the Hudson，1985）等。

8. 席維斯‧史特龍是崛起於七〇年代的銀幕新英雄，1946年生於紐約市，成長在破碎的家庭，中學十一年間換了十四所學校，後來總算拿到體育獎學金一展所長，由他主演的《洛基》（Rocky）和《藍波》（Rambo）兩套系列電影，直到如今都還在繼續製作、發行之中。

9. 威廉‧高曼原是知名的小說家，改任電影編劇後，以能顧及商業要求之外，仍維持一定風格而見稱，其代表作有《虎豹小霸王》、《驚與鷹》(The Great Waldo Pepper，1975）、《大陰謀》、《霹靂鑽》（1976）、《傀儡兇手》（Magic，1978）、《熱力》（Heat, 1987）、《戰慄遊戲》（Misery, 1990）等。

10. 派迪‧柴耶夫斯基（1923—1981）是美國最富社會意識的重要劇作家之一，1955年即以《馬蒂》（Marty）得到奧斯卡最佳編劇金像獎，隨後迭有佳作，如：《長征萬寶山》（Paint Your Wagon，1969）、《醫生故事》（The Hospital，1971）、《螢光幕後》等都是。

11. 彼得‧芬治（1916—1977），是英、澳混血的男演員，代表作有《修女傳》（The Nun's Story，1959）、《太太的苦悶》（1964）、《激情風雨夜》（10：30 P.M. Summer，1966）、《惘然記》（Sunday Bloody Sunday，1971，又譯《血腥的星期天》）、《納爾遜情史》（The Nelson Affair，1973）、1976年以最後一部作品《螢光幕後》贏得奧斯卡最佳男主角金像獎。

第九章　轉折點

闡明轉折點的概念和性質

　　當你寫劇本時，你根本無法保持客觀——沒有立場超然的觀察。除了你正在寫的場面、已經寫完的場面以及將要寫的場面之外，其實你什麼也看不見，有時甚至連前述的場面也看不見。

　　這就像爬山一樣，當你向山頂爬時，你所能看見的，只是你面前的和頭上的岩石，只有當你爬到山頂之後，你才能看到下面的全景。

　　關於寫作最困難的事是知道要寫些什麼？當你寫一個電影劇本時，你必須知道你欲往何處去；你必須有一個方向——一條導至結局、結尾的發展線。

　　如果你不這樣做，你會陷入困局，你很容易迷失在自己創作的迷宮之中。

　　這就是應用範例之所以重要的原因——它像地圖一樣替你指出方向，當你上路出發去旅行，經過了亞歷桑納州、新墨西哥州，接著穿越幅員廣大的德州，跨過奧克拉荷馬州的高原，但你並不知道自己身在何處，更不知道走過了什麼地方，你所能看見的就是那平坦荒蕪的風景線，它被那銀光閃爍的陽光所劃破。

　　當你處在應用範例裏時，你是看不見應用範例的，所以轉折點是相當重要的。**轉折點**是一個事件或事變，它鉤住故事，並把它引至另一個方向。

它把故事向前推進。

在第一幕和第二幕結尾的兩個轉折點，正好把應用範例支撐住了。它們是故事線的錨。在你動筆之前，你必須知道四件事：結尾、開端、第一幕結尾的轉折點，以及第二幕結尾的轉折點。

讓我們再重看一下這個應用範例。

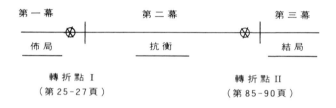

```
第 一 幕              第 二 幕              第 三 幕
      ⊗    |                          ⊗  | |
  佈 局                 抗 衡                結 局

   轉 折 點 I                    轉 折 點 II
  （第 25-27 頁）                （第 85-90 頁）
```

我在本書中再三強調第一幕結尾和第二幕結尾的兩個轉折點的重要。在你動筆之前，你必須清楚每一幕結尾的轉折點。而你的電影劇本最後完成時，它可能包含多達十五個轉折點。究竟需要多少個轉折點，老話一句，取決於你的故事。每一個轉折點都把你的故事向前推進，朝向結局而去。

《唐人街》就是從轉折點到轉折點的結構；每一個轉折點都仔細地把動作向前推進。

正如我們所見，這個劇本的開場是吉德被一位假冒的毛瑞太太僱用去調查她的丈夫正在和誰亂搞。吉德從市議會會議廳到水庫一路跟蹤毛瑞，隨後發現他與一名年輕女子在一起。他拍了照片，回到自己的辦公室，對他來講，這個案子已經結束。

但當他去理髮時，發現有人把這件事連同那些照片一起登在報上了。

是誰幹的？為的是什麼？

吉德回到辦公室時，一個年輕婦女正在等著見他，她問他從前見過她嗎？他答沒有，否則他會記得起來的。

她告訴他：既然他不認識她，那她怎麼能僱用他呢？她是艾維琳·毛瑞，真正的毛瑞太太（費·唐娜薇飾）；既然她從未僱用過他，所以她要控告他誹謗，並且吊銷他的偵探執照，然後她就走了。

吉德一下子不知所措了，如果她是真正的毛瑞太太，那又是誰僱用了他？所為何來？報紙上「愛情醜聞」的頭條新聞，使他得知自己被人擺佈——被人陷害了。總有那麼個人，只是他不知道是誰，要來「撂倒」他，可是傑克·吉德是不會被任何人撂倒的，他已經捲入其中，他必須找出那個陷害他的人，並且知道原因。

第一幕到此結束。

在這一戲劇動作的整體中，「鉤住」動作並把它引至另一個方向去是什麼時刻呢？是那個假毛瑞太太僱用他的時候？還是報上揭發了這個故事的時候？還是真正的毛瑞太太出現的時候呢？

當費·唐娜薇進入畫面，動作突然地就由業已完成任務，變成了可能被控誹謗並被吊銷執照，吉德必須找出是誰在陷害他——然後他也就會知道原因。

第一幕結尾的轉折點 I 就是真正的毛瑞太太出現的時刻。此一事件使動作有了轉變，突然把它引至另一個方向。方向，請記住，就是發展線。

第二幕的開端是尼柯遜千里迢迢開車來到毛瑞家，毛瑞先生不在，但毛瑞太太在家。他們談了幾句話，她告訴他，她丈夫可能在橡樹關水庫。

尼柯遜趕到橡樹關水庫，在那裏遇到阿斯凱巴副隊長（他們曾一

起在唐人街當警察，尼柯遜離了職，而阿斯凱巴已調升副隊長），並得知毛瑞先生死了，顯然是死於意外事故。

毛瑞先生的死亡對吉德而言是另一個難題或阻礙。在應用範例中，第二幕戲劇的背景是抗衡。

吉德的戲劇性需求是弄清楚究竟是誰在陷害他及其理由。所以勞勃·托溫就針對此一需求製造了一些阻礙。毛瑞死了，吉德隨後發現是被謀害的，到底是誰幹了這事？這是個轉折點，但不是第一幕結尾的那個轉折點，它單純地只是第二幕結構中的一個轉折點。在《唐人街》的第二幕裏，至少有十個諸如此類的轉折點。

毛瑞的死亡是一個「鈎住」故事、並把它引至另一個方向的事件或事變，因而故事向前推進。不管吉德是否願意，他已被捲入其中。

後來，他接到那個叫「艾達·莎遜」的神秘女人打來的電話，原來她就是那個在電影開場時僱用他的假毛瑞太太。她告訴吉德別管是什麼意思，要注意報紙訃聞欄「那些人當中的一個」，就掛上了電話；不久，她也遭謀殺，阿斯凱巴認定吉德牽涉此事。

「水」的主題出現了許多次，而且吉德始終緊隨其後，他到檔案室去查西北聖·佛南度峽谷土地的地主是誰，發現那裏大部分土地在最近幾個月內賣掉了。回憶一下電影劇本的第十頁，那個農夫問的問題：「誰收買了你（讓你從溪谷偷水），毛瑞先生？」

當吉德開車到一個橘樹園去調查時，一個農夫和他的兒子偷襲了他，把他打暈過去，他們認為吉德就是那個在他們水裏下毒的人。

當他恢復神志的時候，費·唐娜薇已在他身旁——農夫們把她叫來了。

在開車回洛杉磯的半路上，尼柯遜發現艾達·莎遜提到的那個訃聞上的一個名字，他是這峽谷中一大片土地的地主，奇怪的是，他死在

一個叫瑪‧維斯塔安老院裏。

吉德和艾維琳一起駕車來到瑪‧維斯塔安老院。吉德發現那一大片土地的大多數新地主就住在這裏，他們並不知道自己購買了土地，這又是個騙局——整個事件完全是個騙局！他的懷疑很快證實了，他被幾個歹徒攻擊，但吉德和艾維琳設法逃走了。

他們開車來到她的住處。

這些事件或者事變全是轉折點，它們把故事向前推進。

在她家中，尼柯遜問她有沒有雙氧水可以清洗他那受傷的鼻子；她帶他進了浴室，一面談到他的傷勢有多嚴重，一面替他塗藥。他注意到她眼中有什麼東西，好像眼珠的顏色有斑點，他趁勢向前傾身，吻了她，這是一個美好的場面，他們做愛了。

完事之後，他們躺在床上聊天。

電話鈴響了，她看著他，他也看著她。電話鈴繼續響著，最後她接了電話，突然她激動起來，掛上電話；她告訴吉德，要他立刻就走，雖然在一起很快樂，但現在發生重大事故，她必須要離開。

發生的重大事故是什麼呢？吉德想知道個究竟，所以他打碎了她汽車的尾燈，一直尾隨她到了洛杉磯回聲公園區的一幢房子。

這是第二幕的結尾。

故事發展到這裏，我們還有兩件事沒弄清楚：(1)毛瑞先生被謀殺前，跟他在一起的那個女孩是誰？(2)是誰在擺佈尼柯遜？為什麼？雖然謎底尚未揭曉，吉德卻知道這兩個問題的答案是相互關連的。

第二幕結尾的轉折點到底是什麼？

吉德在毛瑞家的水池中發現一副眼鏡，這就是第二幕的轉折點；它是「一個事件或事變鈎住故事，並把它引至另一個方向」。

第三幕是結局，尼柯遜所瞭解的一切，解決了整個故事中所有的

疑點。

　　吉德知道了那個女孩是費‧唐娜薇的女兒（妹妹），因爲是她父親（約翰‧赫斯頓飾）在她身上下的種。這也是爲什麼費‧唐娜薇不和她父親講話，以及約翰‧赫斯頓一直急於尋找那個女孩的原因；我們還知道赫斯頓應該對三起謀殺案及一切事情負責，他說過：「要不就是你把水弄到洛杉磯來，要不就是你把洛杉磯弄進水裏去！」

　　這就是整部電影的戲劇「鈎子」，而且發揮作用，是相當美妙的。這正如在電影劇本第三頁中，吉德對柯利說：「你得很有錢才能在殺了人之後還可以逍遙法外。」如果你有足夠的金錢和勢力，托溫好像是這樣說的，那你就可以幹任何壞事──甚至是謀殺，而不會受到懲罰。

　　當費‧唐娜薇在電影結尾時死了以後，約翰‧赫斯頓把他的女兒（孫女）也弄走了，並且從所有的事情中「脫身」。諷刺的是，迫使吉德離開唐人街警察局的事件又重演了，他稍早曾告訴過費‧唐娜薇：「我想幫助別人，可是到頭來我卻傷害了他們。」

　　這是一個周而復始的大圈子，吉德無法對付它。他的兩個伙伴制止了他，劇本的最後一句話是：「算了吧！傑克！──這裏是唐人街。」

　　你看清楚第一幕和第二幕結尾的轉折點如何「鈎住」動作，並且把它引至另一個方向去嗎？它們把故事向前推進，朝結局而去。

　　《唐人街》是一步接一步，一個場面接一個場面，一個轉折點接一個轉折點地向結局移動，諸如此類的轉折點在第二幕裏有十個，在第三幕裏有兩個。

　　下次再去看電影時，看看你是否能找到第一幕結尾和第二幕結尾的兩個轉折點；你所看的每部電影都有明確的轉折點，你必須做的就是把它們找出來。在一部電影開始大約二十五分鐘時，就會出現一件

事件或事變，弄清楚它是什麼事情，何時出現的；剛開始也許有困難，但是做得越多就越感容易，記住看錶。

第二幕也這樣做：在電影開始大約八十五分鐘到九十分鐘時再看手錶，這是個很具效用的練習。

讓我們看看下面這幾部電影的轉折點：《英雄不流淚》、《洛基》、《螢光幕後》、《納許維爾》（Nashville）（譯註1）、《不結婚的女人》和《第三類接觸》。

這是那個應用範例：

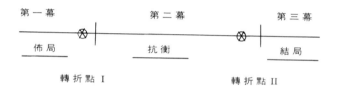

我們要尋找的是第一幕結尾和第二幕結尾的轉折點。

在《英雄不流淚》中，勞勃‧瑞福在「美國文學歷史協會」——美國中央情報局的一個「閱讀單位」工作，那些聘僱人員的工作就是閱讀各類有關的書籍。當電影開始時，瑞福上班遲到了，他處理了一些日常事務，然後被派去為同仁們買午餐，他回來時發現辦公室所有的人全死了，都被殘暴地殺害了。

是誰幹的？為的是什麼？

瑞福沒有時間多想，他本也該死——只因為他「出去買午餐」才倖免於難。過了好一陣子他才弄清楚狀況，等到他弄清楚狀況的同時，他知道一定有人會來殺他，他不知道是誰，也不知道原因何在——他所知道的就是他將會被殺。

第一幕結束。

小勞倫佐‧山姆波和大衛‧雷菲爾，這兩位電影劇作家用下列的方式為故事佈局：在第一幕中，瑞福發現在中央情報局內部有一個陰謀，他不知道是什麼陰謀，只知道他的朋友和同事全死了。

而他正是名單上的下一個。

第一幕結尾的轉折點，是當他買了午餐回來而且發現所有的人全死光的時候，就是瑞福對這一事件/事變的反應，把動作引至另一個方向。

在第二幕，戲劇的背景是抗衡，瑞福到處遇到阻礙。他最好的朋友──也在中央情報局工作──被派來和他見面，但也被殺了，而且他的死因嫁禍在瑞福身上。出於戲劇的需要（你不能讓電影裏的人物自言自語──獨白是行不通的），他綁架了費‧唐娜薇。在整個第二幕之中，瑞福是受害者，他在六十分鐘之內（六十頁之內），一直被一個刺客（麥斯‧馮‧席度飾）追蹤，他對這種情境不斷做出反應。

當他在費‧唐娜薇的公寓中被那個偽裝成郵差的刺客攻擊時，他不得不採取行動。他必須扭轉局勢，從受害者變成攻擊者、反抗者。

你當過受害者嗎？我們都有過一、兩次經驗，這可一點都不好玩。你必須「掌握」住局勢，萬萬不能被它輾壓。瑞福確實扭轉了局勢，而費‧唐娜薇幫了他的忙，她混進中央情報局的總部，假裝要找工作，「意外地」闖進了克里夫‧勞勃遜的辦公室──他是負責「禿鷹事件」的主管──看到了他的模樣，瑞福從來沒見過他，唐娜薇道了個歉，然後離去。

在一家餐館吃午飯時，瑞福和唐娜薇綁架了克里夫‧勞勃遜，瑞福仔細地盤問了他，並且向這個中央情報局的人員透露了一些情報，促使他去發現真相──在中央情報局內部還有一個中央情報局。

第二章結尾的轉折點是，當瑞福改變了動作：從一個受害者變成反擊者；從獵物變成獵人，他綁架了克里夫‧勞勃遜時，他就把「動作引至另一個方向」。

在第三幕中，瑞福沿著這條線索找到了那負責策劃陰謀的人——里昂尼‧亞特維爾。瑞福在亞特維爾家中和他面對面了。他發現亞特維爾設立了一個中央情報局內的中央情報局，同時他就是那些謀殺事件的幕後策劃者，理由是——油田之爭。這時麥斯‧馮‧席度進來，他立即殺死亞特維爾這位中情局的高級官員，但是卻放過了瑞福，至少暫時是這樣的。這個刺客仍然是受「公司」，也就是中央情報局所僱用的。

當你寫電影劇本時，轉折點變成路標，它把故事支撐起來，並把它向前推進。

有沒有不合這個規則的例外呢？所有的電影都得有轉折點嗎？或許你能想到有些電影是沒有轉折點吧？

《納許維爾》這部電影怎樣呢？它算不算是個例外？

讓我們來看一下吧！首先，誰是這部電影的主要人物？是莉莉‧湯姆琳（Lily Tomlin）？還是羅尼‧布萊克里（Ronee Blakelery）？還是奈德‧比提（Ned Beatty）？凱斯‧卡拉定（Keith Caradine）？

我有機會聽到這個劇本的作者瓊‧泰維克斯貝利（Joan Tewksbury），在謝伍德‧歐克斯學院的創作班，談到她創作《納許維爾》的種種，她談到同時寫幾個人物的困難，還提到如何在電影劇本中找到幾個能把電影支撐起來的主題。在寫電影劇本之前，她曾經兩次到納許維爾去進行調查研究——每次都待上幾個星期。她察覺到電影中的主要人物——亦即是電影要講的那個人——就是納許維爾這個城市！它確實是主要人物。當她講到這些時，我也突然察覺：轉折點就是主

要人物發生的作用之一，只要追隨故事中的主要人物，你就會找到第一幕結尾和第二幕結尾的轉折點。

納許維爾是主要人物，因為它把一切東西全串起來了，就像背景；每件事都發生在這個城市之中，這部電影有幾個重要人物，他們全都使動作向前推進。

電影是從幾個重要人物到達納許維爾機場開始的。我們認識了他們，驚鴻一瞥地捕捉了他們的性格和個性，他們的希望與夢想。等到羅尼‧布萊克里來了以後，他們同時分乘幾輛汽車離開機場，這幾輛汽車像奇士動警伯（Keystone Kops）（譯註2）一樣互相碰撞著，加入了高速公路上那擠成一團的車陣之中。

第一幕結尾的轉折點就是他們離開機場。動作改變了方向，從機場上了高速公路，如此就使故事的動作按這些人物的需要而向前移動了。

第二幕細緻地表現了他們的性格及其相互關係；每個人物的戲劇戲劇性需求都確定了，衝突產生了，行程也設計好了。在第二幕結尾時，邁可‧墨菲（Michael Murphy）這位前進政治家說服了亞倫‧加菲爾（Allan Garfield），讓羅尼‧布萊克里在政治集會上演唱。

這是第二幕結尾的轉折點，它是「一個事件或事變，把故事引至另一方向」，並且把我們帶到第三幕和結尾。

第一幕發生在機場，第二幕在幾個不同的地方，第三幕則在鄰近納許維爾的「帕德龍神殿」（Parthnon）露天劇場，我們隨著重要人物來到帕德龍神殿，政治集會開始了，它以一場暗殺做為結束，羅尼‧布萊克里受了重傷，也許會死亡。

在最後的混亂行動中，群眾的反應充滿恐懼，巴巴拉‧哈里斯（Barbara Harris）拿起麥克風帶領大家唱歌。當警笛鳴響，恐怖籠

罩一切的時候，人們和諧地同聲高唱，納許維爾終究是一座音樂之城！

導演勞勃·阿特曼（譯註3）是一位戲劇結構的巨匠，他的電影看來像是隨意構成，實則卻是精心雕琢的，《納許維爾》這部電影精確地符合於應用範例。

《螢光幕後》又如何呢？它是不是個例外呢？不！它也是完全遵循應用範例的。許多人在試圖確定誰是主要人物時卡住了，那麼誰是主要人物呢？是威廉·荷頓？還是費·唐娜薇？還是彼得·芬治或是勞勃·杜瓦（Robert Duvall）（譯註4）呢？

都不是，「電視網」本身才是主要人物。它像個系統般地飼養一切，那些人都是整體的一部分，可以替換的一部分，唯有電視網繼續運轉下去，始終不滅，人們進進出出，就像生活一樣。

就像納許維爾可以成為電影的主要人物，電視網也能成為電影的主要人物，如果你把握這個要點，一切事情自然迎刃而解。

當電影開始時，敘述者說明這是個關於霍華·比爾（彼得·芬治飾）的故事，接著我們看見了威廉·荷頓與彼得·芬治在酒吧喝得爛醉。他們是好朋友，但是荷頓是新聞部主管，現在因為收視率太差，他必須把工作了十五年的播報員芬治開除。芬治在播報新聞時，宣佈他已經被開除，「我是收視率的犧牲品」，芬治做了一項戲劇性的聲明，他將在節目播出時自殺！

這成了頭條新聞而且引起暴亂，收視率上升了。「電視網」的行政負責人勞勃·杜瓦認為芬治的聲明是妄想症，杜瓦要立即停止芬治的播報工作。

但電視節目的主管費·唐娜薇認為這是絕佳的良機，她勸勞勃·杜瓦讓芬治繼續播報，把他當做一名瘋狂的先知，他能夠有一大堆我們刻薄地稱之為「生活方式」或「生活標準」的「狗屎」道理。

芬治繼續播報新聞，節目收視率越來越好。不久霍華‧比爾的新聞成了排名第一的電視節目；後來他做得過火了，他揭發沙烏地阿拉伯人對「電視網」索求的資產越來越多。

芬治遭到了ＣＣＡ電視網股份公司總裁的「臭罵」。在一個傑出的場面裏，奈德‧比提大罵芬治是「和事物的自然秩序搗亂」；他告訴芬治：阿拉伯人從這個國家拿走了很多錢，現在他們不得不把錢再投進來，這是自然秩序，像地心引力或海洋的潮汐一樣。

奈德‧比提說服彼得‧芬治去散播ＣＣＡ總裁發現的福音——個人死亡，但公司永存！觀眾並不買賬，芬治節目的收視率又下降了。就像在開場時那樣，「電視網」要芬治停止播報新聞，但被總裁奈德‧比提拒絕了；勞勃‧杜瓦、費‧唐娜薇和其他人也碰到難題：要怎樣他們才能把芬治轟下台去？電影以芬治在播報新聞時被暗殺做為結束——這不過是芬治在電影開始時揚言要做的事情之變型，結尾和開端相互呼應，對吧？

第一幕和第二幕結尾的轉折點是什麼？

霍華‧比爾差一點被開除，但費‧唐娜薇說服勞勃‧杜瓦讓他繼續播報，使他得到另一次機會，這就是第一幕結尾的轉折點，它大約出現在電影開始二十五分鐘時，它「鉤住」故事並把它引至另一個方向。由於費‧唐娜薇，彼得‧芬治有了最高收視率的節目，直到他做得過分了，發表了「接管演說」為止，這個演說就是第二幕結尾的轉折點。

此一「事件」使奈德‧比提叫彼得‧芬治改變談話內容，按照他的意思去傳播福音；這就導至了結局，由於收視率太差必須把芬治撤換下來，而唯一的方法就是殺死他，而且他們真這樣做了，這是痛楚的諷刺，同時非常滑稽。

建立有關轉折點的知識，是寫電影劇本的必要條件。要留心轉折

點，在你所看的電影中把它們找出來，讀劇本時更要討論。

每部電影都有轉折點的。

《基洛》的轉折點是什麼呢？在第一幕裏，洛基是一個落魄潦倒的拳擊手，他「要成為大人物」，事實上他是一個「無業遊民」，在一個幼時朋友那兒，用肌肉賣藝，賺幾個零錢。

完全出於巧合，洛基得到了和世界重量級拳王對打的機會，它是轉折點嗎？它當然是轉折點！它出現在電影開始大約二十五分鐘的時候。

洛基克服了懶散和惰性的阻礙，努力進行鍛鍊，雖然自始至終他都知道自己打不贏對方，因為阿波羅·克雷太厲害了；但是如果他能和世界冠軍打完十五回合仍不倒下去，那就是他個人的勝利。於是這就成了他的「目標」，他的戲劇性「需求」——我們都能從洛基身上學到教訓。

第二幕結尾的轉折點是洛基跑上博物館的階梯，隨著「戈納，現在飛吧！」（Gonna Fly, Now）的曲調，勝利似地起舞。劇本顯示的是：他已準備好要和阿波羅·克雷奮戰一場，他已竭盡所能——以後該是什麼就算什麼了。

第三幕是拳賽的段落，它有一個明確的開端、中段和結局，洛基以激昂的力量和勇氣，和阿波羅·克雷對打了十五個回合，這是他個人的勝利。

當你看這部電影時，你會發現洛基在電影開始大約二十五分鐘時，被選中去和阿波羅·克雷對打；大約八十分鐘的時候，洛基「準備好」可以出戰；電影的其餘部分就是拳賽。

檢查一遍看是不是這樣！

《不結婚的女人》是另一個例子。第一幕是佈局，戲劇性地表現

了姬兒・克萊寶和邁可・墨菲的婚姻生活，他們的關係看起來諸事美好，但是如果你仔細看，會清楚地發現她的丈夫有些彆扭。電影大約進行了二十五分鐘的時候，邁可・墨菲突然向姬兒・克萊寶聲明：他愛上了另外一個女人，他要和她一起生活，可能還要跟她結婚，因此他要離婚。

這是個轉折點嗎？

第二幕處理的是，姬兒・克萊寶如何試圖適應她的新局勢：原先她是個結婚的女人，現在卻是個離婚的女人，同時是一個單親媽媽。

後來她遇到了藝術家亞倫・貝茲，並且有過一夜纏綿，他希望再與她見面，她卻拒絕了，她已經漸漸習慣於單身生活的一些想法。就在他倆發生關係之後不久，他們又在一次宴會上碰面了。

在這個宴會上，貝茲和另一個藝術家為了爭奪姬兒・克萊寶而扭打了起來。後來貝茲和姬兒一起離開宴會，他們彼此喜歡對方，並決定再相見，不久他們就建立了關係。

宴會是在電影第八十五分鐘出現的，這是個轉折點嗎？當然是。第一幕處理的是她「婚姻」的情況，第二幕講的是姬兒・克萊寶對「沒有婚姻」的適應，而第三幕則是她的「單身」生活，和亞倫・貝茲建立了關係，並且對自我有了新的認識。

當你看一部電影時，確定它的轉折點，看一看那個應用範例是否有效。

做為一種形式，電影劇本是經常在變化的。由電視培養出來的新一代電影作家——重視畫面而不是對話——重新確定並擴大了電影劇本這門藝術。從風格和手法來講，今天有效的，明天未必有效。

當然，從歷史上看，美國電影前前後後出現了幾次重大的變化：從三〇年代的浪漫喜劇和社會劇，發展到四〇年代的戰爭片和浪漫的

偵探故事，五〇年代的台詞結巴的電影，六〇年代的暴力電影，最後發展到七〇年代的揭露政治內幕的電影，以及擴張女性自覺運動的電影，美國電影在形式和內容上是一直不斷向前發展的。(譯註5)

我認爲從六〇年代的早期——也就是《原野鐵漢》（Hud）(譯註6)和《江湖浪子》這兩部電影的時期開始，對現代電影劇本的影響最爲重大，這時戲劇的結構採用完善的三幕劇形式——電影劇本變得更加精鍊和緊湊，風格和手法更加視覺化了。

目前好萊塢處於過度時期。片廠正在試驗新的音響系統、新的設備、新的視覺技術和設計，這迫使電影創作者不得不擴展和改進自己的技藝。電影，像現在其他的藝術形式一樣，不斷地發展、進化，它是科學成就與藝術貢獻的融和。

於是出現了《第三類接觸》。

《第三類接觸》是一部關於未來的電影。無論從風格、形式或手法來看，它都改變了電影的結構，而且向我們預示了明天的電影會是什麼樣的。

再看一遍應用範例：

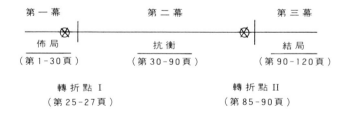

大約在電影開始二十五分鐘時，出現了一個轉折點把第一幕與第二幕聯結起來；而在八十五分鐘到九十分鐘之間，另一個轉折點出現

了，它導向戲劇性的結局。第一幕約三十頁，第二幕約六十頁，第三幕約三十頁。

《第三類接觸》符合這個應用範例，但它更緊湊，更富視覺效果，在形式和結構上更趨於插話式。這部電影的廣告說：所謂「第一類接觸」是對幽浮（UFO，俗稱「飛碟」或「不明飛行物」）的視覺的發現；「第二類接觸」是對幽浮的具體存在的證明；「第三類接觸」則是與幽浮的直接接觸。

從視覺的發現到具體存在的證明，到直接接觸，這部電影視覺化且戲劇化地表現了這些概念：第一幕是幽浮的視覺的發現，第二幕是具體存在的證明，第三幕是直接接觸。

下面是《第三類接觸》的應用範例：

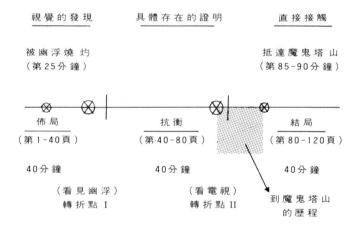

第一幕是四十頁，第二幕是四十頁，第三幕也是四十頁。（實際上的片長是一百三十五分鐘，而大部分時間用來表現第二幕結尾的轉折點II，與第三幕的開端之間，所加上去的一段到魔鬼塔山的歷程。）

　　在電影開始的二十五分鐘時，李察‧德瑞福斯坐在自己的小貨車裏，停在一處平交道上，他突然被幽浮發出的耀眼強光衝擊到，這個體驗是如此強烈，以至他確確實實從座椅上「飛了起來」，這相當於第一幕結尾的轉折點Ⅰ。

　　他莫名其妙地被「吸引」到一條山林邊的公路上，看見一臺幽浮從夜空橫掃而過，且看見有人手持「停下來，友好些」的牌子，這是很美妙的一筆。他努力試著讓妻子（泰瑞‧嘉爾Teri Garr飾）相信自己的經歷是真的，但她不相信，沒有人肯相信。他回到山邊去等待，當亮光出現時，竟是一批軍用直昇機佈滿天際，這是第一幕的結尾：視覺的發現，它大約出現在電影開始四十二分鐘的時候。

　　第二幕處理的是具體存在的證明。在第一幕結尾，李察‧德瑞福斯和梅琳達‧德倫（Melinda Dillon飾）站在一起，我們還看見她的孩子（卡萊‧高菲Cary Guffey飾）正在搭那座神秘的山的模型，這座山的形象在第二幕開始糾纏他們。

　　這一幕開始時，德瑞福斯把枕頭做成那座山的形狀，並且很快就像著魔了一樣。從幽浮收到的密碼被譯析出來了，是懷俄明州魔鬼塔山的地理座標。當德瑞福斯在電視上看見那座山的時候（此時他正在起居室裏搭一座和它一模一樣的山），便是第二幕結尾的轉折點Ⅱ；它大約出現在電影開始後的第七十五分鐘到八十分鐘之間，那座山是他必須去的地方。

　　他丟下了妻小，克服了重重阻礙，終於到達魔鬼塔山，這相當於第八十五頁到九十頁之間的第二幕結尾的轉折點。德瑞福斯和梅琳達被軍隊「逮捕」，但他們設法逃跑、奔向那座神秘的山，結局由此開始。

　　第三幕是直接接觸，它表現了李察‧德瑞福斯和梅琳達‧德倫爬上

山，來到指定的會合點，他們漸漸走向那個著陸點，就像生物進化的階段一樣，自然「選擇」了優勝的生物，李察‧德瑞福斯單獨一人繼續前進。在一種設計得絕頂精彩的特技所造成的壯麗和奇妙的效果之中（由道格拉斯‧楚恩布爾Douglas Trumbull擔任設計），地球人和外星人相互問候，並且用音樂這個宇宙語言進行精神上的溝通，音樂的確是第七奇蹟。

在《第三類接觸》的結構中，應用範例支撐了全局，同時它變成在電影背景中，創造了出一個四十分鐘的戲劇動作單元或整體，其中包括：第一幕：視覺的發現，第二幕：具體存在的證明，第三幕：直接接觸。我認為這種結構在可見的將來會盛行，現在正唸小學的未來年輕電影創造者，會把它付諸實現。

這種形式就是將來的形式。

瞭解和掌握轉折點是寫電影劇本的基本要求。每一幕結尾的轉折點是戲劇動作的環節，它們把一切都串在一起，它們是每一幕的路標、目的地或指定目標——是戲劇性動作鏈條中的鏈環。

習題：去看一部電影，找出第一幕和第二幕結尾的轉折點，注意看你的錶，計算時間，看那個應用範例是否有效；如果你找不出轉折點，那就再看一遍，它們該在裏邊的。

你知道自己寫的電影劇本中的第一幕與第二幕結尾的轉折點嗎？

譯註：
1. 《納許維爾》是1975年出品的美國電影，由勞勃‧阿特曼導演，瓊‧泰維克斯貝利編劇，裘拉汀‧卓別林（Geraldine Chaplin）、莉莉‧湯姆琳等近十位影歌星合演，曾獲最佳奧斯卡最佳影片、最佳導演、最佳歌曲等多項金像獎提名，結果得獎的僅最佳歌曲I'm Easy一項。

2. 奇士動警伯的原文是Keystone Kops（或Cops），「奇士動」是1912年成立的一家電影公司，在該公司著名喜劇導演麥克·仙涅特（Mack Sennett）的導演下，一連串以表現警伯荒謬的動作追逐、一團混亂的動作鬧劇大受歡迎，卓別林也曾參加這個系列的演出，因此「奇士動警伯」是無聲電影時期很重要的一個專門術語。

3. 勞勃·阿特曼，1925年生於密蘇里州的美國導演，重要作品有《外科醫生》、《花村》（1971）、《納許維爾》、《三女性》（Three Women，1977）、《天生一對》（A Perfect Couple，1979）、《大力水手》（1980），《愛情傻子》（Fool For Love，1985）等。

4. 勞勃·杜瓦1931年生於加州，在百老匯琢磨演技多時才進電影圈，型格特殊且常有令人難忘的演出，代表作有《梅崗城故事》（To Kill a Mockingbird，1963）、《雨族》（The Rain People，1969）、《教父續集》（The Godfather Part II，1974），《螢光幕後》、《現代啟示錄》、《霹靂上校》（The Great Santini，1979）、《溫柔的慈悲》（Tender Mercies，1983）等，《溫》片使他得到奧斯卡最佳男主角金像獎。

5. 這一大段美國電影的歷史，有被過分簡化的嫌疑，顯示了作者這方面知識的不足或者偏差，讀者如有興趣知道得更詳盡，可以參考《美國電影史》（杜雲之著/文星書店）、《好萊塢之星》（江南、東平合譯/奧斯卡出版社）、《世界電影史》（陳衛平譯/電影圖書館）、《細說電影》（曾西霸編譯/志文出版社）等書。

6. 《原野鐵漢》是1963年出品的美國電影，由馬丁·瑞特（Martin Ritt）導演、黃宗霑（James Wong Howe）擔任攝影，並得奧斯卡最佳黑白攝影金像獎，保羅·紐曼、派翠西亞·妮兒（Patricia Neal），茂文·道格拉斯（Melvyn Douglas）主演，是部評價頗高的電影。

7. 這佔《第三類接觸》最大比例的部分，也就是圖解的應用範例中的方塊陰影部分。

第十章　場面

本章研討的是場面

　　場面是你電影劇本中最重要的元素。它是發生事情的所在——某些特殊的事情發生了；它是一個動作的特殊單位——是你講故事的地方。

　　好的場面造就好的電影，當你想到一部好的電影時，你記住的是場面，而不是整部電影。試想一下《驚魂記》(Psycho)（譯註1），你能回想起哪個場面呢？當然是浴室謀殺的場面，那麼《虎豹小霸王》、《星際大戰》、《大國民》、《北非諜影》又如何呢？

　　你在稿紙上表現場面的方式徹底地影響了整個電影劇本。電影劇本是一個閱讀的經驗。

　　場面的目的是推動故事前進。

　　場面的長短隨你的需要而定。它可以是長達三頁的對話場面，也可以短到只是一個鏡頭——如一輛汽車在高速公路上飛馳。場面可以如你所要的那樣。

　　故事決定了場面的長短。只有一個原則需要遵守，那就是相信你的故事，它會告訴你必須知道的一切事情。我留意到許多人有喜歡凡事定一規則的傾向。只要他們在某個電影劇本或某部電影裏發現前三十頁中有兩個段落和十八個場面，那麼他們便覺得他們電影劇本的前三十頁裏也應該有兩個段落和十八個場面。你可不能像畫格子畫那樣

依照數目來寫你的電影劇本。

那是行不通的——相信你的故事，它會告訴你必須知道的一切。

我們將從兩個方面來研討場面：我們要探究場面的共性（generalities），亦即它的形式，然後再檢驗場面的特性（specifics），也就是怎樣運用場面裏所包含的元素或成分來創造場面。

每個場面都包含兩樣東西——**地點**和**時間**。

你的場面發生在什麼地方？是在一間辦公室？一輛汽車裏？在海灘上？在山上？抑或在城市擁擠的街道上呢？場面的所在（location）是什麼？

另一個元素是時間。你的場面發生在白天或是晚上？是早晨、下午或是深夜？

任何場面都發生在一個特定的地點（place）和特定的時間（time）裏。你所需要指出的，就是**白天（日）**或**夜晚（夜）**。（譯註2）

你的的場面發生在什麼地方？室內或室外；也可用**內景(INT)**表示室內，用**外景(EXT)**表示室外。（譯註3）如此一來場面的形式就變成：

<div align="center">

內景　起居室——夜

或者是：

外景　街道——日

</div>

地點和**時間**是你在設計和建立一個場面之前，必須知道的兩件事情。

只要你變更了地點或時間，那就變成一個新的場面了。

我們在《唐人街》的頭十頁中看到柯利在傑克的辦公室裏為他妻子的事而煩燥，吉德給了他一杯廉價的波本酒，他們走出辦公室來到接待室。

當他們從尼柯遜的辦公室走進接待室，就是一個新的場面，因為地點改變了。

吉德被叫進合夥人的辦公室，而假冒的毛瑞太太僱用了他。在合夥人辦公室的場面又是一個新的場面。因為場面的地點又改變了——一個在吉德的辦公室，一個在接待室，另一個則是在合夥人的辦公室。這是辦公室段落中的三個場面。

如果你的場面發生在一間屋子裏，而且你是從臥室走進廚房再到起居室，這該算三個個別的場面。你的場面可以發生在臥室中的一對男女，他們熱情地擁吻，然後走到床邊。當**攝影機搖**（pan）到窗口，天色由黑夜變成了白天，然後再**搖**回來拍那對男女醒來。這又是個新場面，你改變了場面的時間。(譯註4)

如果你的人物是晚上開車在山路上行駛，而你又要表現他是在不同的幾個所在，那你就必須這樣來變更場面：「**外景　山路——夜**」到「**外景　更遠的山路——夜**」。

這裏頭是有道理的：新所在的每一個場面或鏡頭都需要具體地變換**攝影機**的位置。每個場面都要求**攝影機**的位置有所變化（注意：在電影劇本中**攝影機**這個字永遠大寫），因而也要求燈光的變化。這就是為什麼電影工作人員的組成如此龐大，影片攝製成本如此昂貴，將近每分鐘需要一萬美元的理由。由於工資不斷上漲，每分鐘的成本也在增加，結果是觀眾支付了更多的票價。

場面的變換在電影劇本的發展過程中是絕對必要的。一切都發生在場面中——是你用活動畫面（moving pictures）講述故事的地方。

正如電影劇本一般，場面也是由開端、中段和結尾構成的。它也可以表現整體的一部分，例如只表現此一場面的結尾。再說一遍，沒有一定的規則——這是你的故事，所以由你來定規則。

每個場面至少要向讀者或觀眾顯露一個跟故事有關的情報（information），絕少提供多於一個的情報，觀眾所接受的情報是場面的核心或目的。

　　大體來說，有兩類不同的場面：一類是發生了某些視覺性的事情，例如動作場面——《星際大戰》開場的追逐，或《洛基》裏的拳擊場面；另一類是人物間的對話場面。大多數的場面都是這兩者的混合，在對話場面中，通常有一些動作在進行，而在動作場面通常也有對話。一個對話場面通常大約是三頁左右的篇幅，也就是三分鐘的放映時間，有時還更長些，但不太多見。《銀線號大血案》中「功虧一簣」的愛情場面長達九頁，《螢光幕後》裏有幾個場面長達七頁。如果你寫的是兩人之間的對話，盡量不要超過三頁，你的電影劇本裏沒有多餘的空間讓你逗笑、耍小聰明或玩花招。如有必要，你得用三分鐘就要說完你一生的故事；大部分現代電影劇本中的場面都只有幾頁長。

　　在你的場面裏，某些特殊的事情發生了——你的人物從A點移動到B點，或你的故事從A點發展到B點。你的故事始終是向前推進的，甚至在「倒敍」(flashback)中亦復如此。在《茱莉亞》、《安妮‧霍爾》和《午夜牛郎》這幾部電影裏，倒敍是故事不可或缺的部分。倒敍是一種用來擴展觀眾對故事、人物和情境理解的技巧，從許多方面來說也是一種過時的技巧。同時是製片人、導演和演員的湯尼‧比爾說：「當我在劇本中看到倒敍時，我知道這個故事碰到麻煩了，這是初為編劇者擺脫困境最簡便的方法。」你的故事應該用動作去表達，而不是倒敍，除非你真是很富有創造性的運用，像伍迪‧艾倫在《安妮‧霍爾》或艾爾文‧撒金特(Alvin Sargent)（譯註5）在《茱莉亞》中那樣，否則避免用倒敍。

　　它們立即使你的素材變得「過時」。

你怎樣去創造一個場面呢？

首先創造背景，然後決定內容。

在場面裏發生了什麼？這個場面的目的是什麼？為什麼這個場面在那裏？它怎樣推動故事前進？發生了什麼事？

有時演員在處理一個場面時，是找出他在這個場面裏做什麼？他在這個場面之前和之後都在哪裏？他在這個場面裏的目的是什麼？他為什麼出現在這個場面裏？

做為編劇，你有義務知道你的人物為何出現在這個場面裏，以及他們的動作和對話如何推動故事前進；你必須知道你的人物在場面裏碰到了什麼，也要知道他們在場面與場面之間碰到了什麼。從星期一下午在辦公室到星期四晚飯間，究竟發生了什麼事？如果連你都不知道，又有誰會知道呢？

通過創作背景，你決定了戲劇性目的，並可一行接一行，一個動作接一個動作來建構你的場面，透過創造背景，你就確立了內容。

好了，你該怎麼做呢？

首先，要找出場面裏的成分（components）和元素（elements），你要呈現的是你的人物的職業的生活、個人的生活或是私生活的哪一面呢？

讓我們回到三個傢伙打算搶劫蔡斯・曼哈頓銀行的那個故事。假設我們要寫的是劇中人下定決心去搶銀行的場面，截至目前為止，他們僅止於說說而已，現在他們真要動手去幹了，這是背景，現在該是內容了。

你的場面發生在哪裏呢？

在銀行裏？家裏？酒吧？車中？或是在公園裏散步呢？顯然地點應該是安靜、隱蔽的場所，也許是在公路上一輛租來的汽車裏，對這

個場面而言顯然是個好地點，它行得通，但也可能還有我們可用的更加視覺化的東西，電影就是這樣子的。

演員常會以場面的「反襯法」（against the grain）進行表演，也就是說他們不以明顯的態度，而是以不明顯的態度來處理此一場面；例如他們在演「憤怒」的場面時溫柔地微笑，把激怒或氣惱隱藏在和善的面孔底下，馬龍・白蘭度就擅於此道。

在《銀線號大血案》中，柯林・希金斯寫了一個姬兒・克萊寶和金・懷德(Gene Wilder)（譯註6）之間的戀愛場面，他倆談的卻是花！真是漂亮的一手。奧森・威爾斯在《上海小姐》(The Lady From Shanghai)中，有一個與麗泰・海華絲(Rita Hayworth)的變愛場面，他倆是在水族館裏，站在鯊魚和梭魚前面談情說愛。

當你寫一個場面時，設法尋找一種「不按牌理出牌」、卻可以戲劇化場面的方法。

假設我們用晚上一間擁擠的彈子房做為「下定決心」搶蔡斯・曼哈頓銀行的場景。我們可以在場面裏加進懸宕的元素，當我們的人物一面撞球，一面討論他們搶銀行的決定時，一個警察走進來，巡邏了一圈，這就是增加戲劇張力的筆觸，希區考克(Alfred Hitchcock)（譯註7）永遠會這麼做。在視覺上我們可從撞開八個球開始，然後拉出來顯示我們的人物靠著球檯在談他們要幹的事。

只要背景——目的、地點與時間——確定了，然後內容就會隨之而來。

假定我們要寫「分手」的場面，該怎麼做呢？

首先要確定這個場面的目的。於此而言就是「分手」；其次找出場面發生的地點，以及時間究係白天或是晚上，它可能發生在汽車裏、散步的途中、戲院裏或者是餐廳。就假定是餐廳吧，餐廳是個分手的

好地方。

　　然後是背景：他們在一起很久了嗎？有多久？通常在分手時，都是其中一人想要如此，另一人則希望能夠不要，我們姑且說是他想與她分手吧，而他又不想傷害她，他想盡量做得「友善」和「文明」些。

　　當然通常都是事與願違的。回憶一下《不結婚的女人》中的分手場面，邁可•墨菲和姬兒•克萊寶一起吃午飯，但他無法讓自己開口說話，一直等到飯後兩人走到街上，他才突然開口供認了一切。

　　首先，你要找到場面裏的成分。在餐廳裏有什麼東西可讓我們做戲劇性的運用呢？是侍者？食物？坐在附近的客人，還是一個老朋友？

　　場面的內容現在變成背景的一部分了。

　　他不想「傷害」她，因此他保持沉默又不自在。利用那些不自在吧！喋喋不休的談話，呆望著遠處，看鄰近吃飯的人，也可能無意間聽到幾句侍者的談話，他是個脾氣古怪的法國人，也可能是個同性戀者，你必須要做個選擇！

　　這是讓你駕馭故事的方法，而不是讓故事來駕馭你。做為一個編劇，你必須在設計和建立你的場面時，練習進行選擇和承擔責任。

　　尋找衝突，製造難題，再製造更多的困難，這是能增加張力的。

　　還記得《安妮•霍爾》中露天餐廳的場面嗎？安妮告訴伍迪•艾倫說，她只想跟做他個「普通朋友」，而不再繼續他倆的關係，兩人都很不自在，這時透過喜劇性的手法，而給此一場面增加了許多張力：離開餐廳後他連撞了好幾部汽車，又當著警察的面撕掉駕駛執照，如此歇斯底里！伍迪•艾倫利用情境造成最強烈的戲劇效果。

　　靈光的喜劇就是創造一個情境，然後讓人物對這個情境，或兩者相互間做出動作和反應。在喜劇裏你不能讓你的人物故意去逗笑，他

們必須相信自己所做的事，否則就會遷強造作，那就不好笑了。

記得馬斯楚安尼(Marcello Mastroianni)(譯註8)主演的義大利電影《義大利式離婚》(Divorce, Italian Style)(譯註9)嗎？那是一部經典的喜劇，與經典的悲劇只是一線之隔。喜劇與悲劇是一枚錢幣的兩面。馬斯楚安尼娶的那個女人性需求強烈，使他疲於應付，尤其是當他遇到了狂戀著他的艷麗年輕表妹時，他想到離婚，但是要命的是教會卻不允許離婚，這個義大利人如何是好呢？教會唯一承認的結束婚姻的情況是妻子死亡，偏偏她又健康得很！

他決定要殺死她，義大利法律的規定是，只有妻子不貞才能使他冠冕堂皇地殺她而不被判刑，因此他必須給自己戴上綠帽子，所以他開始到處為他的妻子尋找情夫。

這就是情境！

經過了許多許多滑稽的時刻，她果真對他不貞了，於是他的義大利式的榮譽心要求他採取行動，他跟蹤她和她的情夫來到愛琴海的一個島嶼，把槍拿在手上去尋找他們。

人物被環境的大蛛網捉住了，而且誇張地用嚴肅態度去扮演他們的角色，結果是最佳的喜劇電影。

伍迪·艾倫總能想出美妙的情境，在《安妮·霍爾》、《傻瓜大鬧科學城》(Sleeper)(譯註10)和《呆頭鵝》(Play It Again, Sam)裏，他先創造了情境，再讓他的劇中人對情境做出反應。伍迪·艾倫說，在喜劇裏「演得好笑是你所能做的最糟的事」。

喜劇跟一般戲劇一樣，靠的是「真實情境中的真實人物」。

尼爾·賽門創造了不少處於天人交戰中的美妙人物，然後讓他們在遇到接踵而來的阻礙時「閃現火花」。他先建構一個強烈的情境，再把有力的、真實可信的人物置於其中。在《再見女郎》裏，李察·德瑞福

斯從朋友那裏轉租了一間公寓，當他冒著大雨在凌晨三點抵達公寓準備搬進去時，發現公寓住著瑪莎‧梅遜和她的女兒，她因為知道「佔住，在法律上有九成勝算」而拒絕搬走。

接著而來是一個又一個語言幽默的場面，他們彼此仇視，彼此容忍，最後彼此相愛。

當你著手寫一個場面時，先找出這個場面的目的，然後定好地點和時間，然後再找出場面裏的元素或成分，來建構場面並且使它具有效用。

《唐人街》裏我最喜愛的場面之一是瑪‧維斯塔安老院那個段落過後，傑克‧尼柯遜和費‧唐娜薇在她家裏的那個場面。在此之前的十八個小時，吉德幾乎淹死，遭到兩次毆打，鼻子被割破，丟了一隻皮鞋，而且一直沒有睡覺，他疲憊不堪，渾身是傷。

他的鼻子受傷了，他問她是否有雙氧水可以給他清洗鼻子的傷口，她把他帶到浴室、幫他塗藥，而他注意到她眼睛裏有什麼東西，是個淺顏色的斑點，他們的眼光相遇，然後他傾身去吻她。

下個場面出現在他們做愛完畢以後。這對你設計場面時應該尋找什麼是個絕佳的說明。找到場面裏的成分，並且使它具有效用，對這個情況而言，它就是浴室裏的雙氧水。

每一個場面跟一個段落、一個動作，甚至整個電影劇本一樣，都該具有明確的開端、中段和結尾。但你只需要表現場面的一部分，可以只選擇表現開端、中段或結尾。

舉例來說，在三個傢伙搶劫蔡斯‧曼哈頓銀行的那個故事裏，你可以從他們在打彈子的中段開始。這個場面的開端部分，包括他們的到來，找球檯，練習，然後開始比賽，除非你選定要表現這些，否則都毋需表現。而他們離開彈子房的場面結尾，也沒有必要表現。(譯註11)

一個場面全部表現出來的情況是絕無僅有的。較常見的是表現整體中的片斷。威廉‧高曼——《虎豹小霸王》和《大陰謀》及其他劇本的編劇——曾指出：他不到最後一刻是不進入他的場面的，換言之，是在場面中某一特殊動作即將結束時才進入。

在《唐人街》的浴室場面中，托溫表現了愛情場面的開端，然後切到床戲場面的結尾。

做為一個編劇，你怎樣創造一個場面來推動故事前進，完全由你自己控制，你選擇了要表現場面中的哪個部分。

柯林‧希金斯是個獨特的喜劇電影編劇（《小迷糊闖七關》Foul Play 之後，他也成為電影導演），《哈洛與茂德》是個充滿奇想的喜劇情境——一個二十歲的年輕人和八十歲的女人共同創造了特殊的關係。《哈洛與茂德》的情況是觀眾慢慢逐漸知道有這部電影，經過幾年以後它更成為美國地下電影的「經典之作」。

在《銀線號大血案》中，希金斯創造了一個「不按牌理出牌」的出色愛情場面。金‧懷德所飾的喬治和姬兒‧克萊寶所飾的希莉在餐車上相遇，彼此喜歡對方，而且一起喝醉了酒，他們決定一起消遣一個晚上，她弄到了一個房間，他則弄到了香檳。這個場面開始於喬治回到他的個別車室，被酒精和期望搞得滿臉通紅。

<center>（電影劇本的第十九頁）</center>

內景　通道——夜

喬治顧自格格地笑，一面哼哈著：「愛奇遜，托佩卡，聖他‧菲。」他走在通道裏，突然在通道盡頭的一個個別車室一個胖子向他走來，喬治停下來緊靠在門上好讓他過去，讓胖子通過是非常緊迫且困難的，在擠的時候，喬治的手扶在門把上，門突然開了，喬治跟蹌地倒

退摔進房間裏，他轉過身來看見一個又粗大又醜陋的**墨西哥婦人**穿著睡衣跪在床邊祈禱，她看了他一眼，然後用激烈的西班牙話驚慌失措地唸起祈禱文來，想藉以阻擋即將到來的暴行。

喬治縮成一團，一面鞠躬，一面嘟嘟噥噥地道歉，急忙退回到安全的通道上，關上身後的門。他稍停了片刻，定了定神，打了個酒嗝，然後再度昂首闊步；立刻又有一個胖子從個人車室走出來，向喬治走來，喬治嘆了口氣，但不想再重演剛才的戲，於是他離開墨西哥婦人的門，並在隔壁的門上敲了敲，隨後打開門走進去待了一會兒，好讓胖子通過，他轉過身來對著房裏的人，那是個衣冠楚楚的紳士，他正在讀報，抬起頭來看了看喬治，他是**羅傑·德維羅**。

喬治：對不起！

不等回答，喬治就笑著迅速地關上了門，他繼續沿著通道走去。

內景　喬治門口的通道

喬治來到自己的房門口，敲了敲門。

希莉的聲音：請進！

喬治走了進去。

內景　喬治的個人車室

希莉實現諾言，設法讓服務員收起隔板，把兩人的房間合併為一，房間顯得很寬敞——而且由於兩個長沙發變成了床，而有了相當羅曼蒂克的氣息，喬治四下打量並且微笑。

喬治：這很棒啊！

希莉穿著鞋子躺在她的床上，她正把一卷卡帶放進手提收錄音機中。

希莉：等一下，我還在安排燈光和音樂呢！他們提供的節目只能選擇古典或流行音樂，這是古典的。

她按下床邊的一個按鈕，我們**聽到**柴可夫斯基（Tchaikovsky）「一八一二年」序曲中炮聲的結尾。

希莉：呃——這是流行音樂。

她按下另一個按鈕，我們聽到蓋‧倫巴度（Guy Lombardo）演奏的「驢子小夜曲」（The Donkey Serenade）。

喬治：這是流行音樂嗎？我看我們進入一個扭曲的時代。

喬治已經脫掉外衣拿掉領帶，到浴室去拿了條毛巾來包香檳；希莉把收錄音機放在床邊，開了收錄音機。

希莉：所以我就一心聽這個。

從收錄音機，我們聽到做為「希莉的主題」的活潑輕快之愛情歌曲。

喬治：眞好聽！

他從浴室走出來，挨著她坐在床上。

喬治：我喜歡這首歌，從今以後只要我聽到這首歌就會想到你。

他傾下身去溫柔地吻了她的面頰，希莉喜歡這樣。

希莉：你做得眞好。

喬治：謝謝，要來點香檳嗎？

希莉：好吧！

喬治動手去開一瓶香檳。

喬治：我不習慣放下隔板這種格局的房間。

希莉：本來都是小小的個別房間……可是變戲法挺好的。

喬治：做什麼挺好的？

希莉：變戲法呀！當你玩球的時候，球總在幾面牆之間彈來彈去。

她用想像中的三個球比劃說明著，喬治笑著「碰——」的一聲打開瓶蓋，他把酒倒進玻璃杯裏。

喬治：你常變戲法嗎？

希莉（調皮地）：我知道怎麼變——還有為什麼。

喬治停下來，看著她的眼睛，她天真地報以微笑，他咧嘴笑了起來，他們開始帶著異樣的感覺格格地笑起來，他遞給她一杯香檳。

喬治：這是你的。

希莉：謝謝！

喬治：這是我的。

他倚回床上，兩人面對著面。

喬治：敬我們，還有鐵路上的羅曼史。

希莉：敬夜行列車。

他們喝了一口酒。

希莉：你為什麼不脫掉鞋子呢？

(電影劇本的第二十二頁)

希莉：你可以把鞋子放進那個小櫃子裏，一早服務員就會拿去幫你擦亮的。

喬治：真的？那太棒了。

當他脫鞋的時候，他瞥見放在椅子上一本林布蘭的書。

喬治：這是大師的作品嗎？

希莉：嗯，他們給我的是容易安全保存的版本，你想看看嗎？

喬治把他的鞋子放進靠近門口的一個小櫃子裏。

喬治：等一下吧！

他關掉頭上的大燈，留下藍色的夜燈，還有橘色的閱讀小燈，這是羅曼蒂克的組合，希莉微笑著表示了她的認可。

希莉：拿你的枕頭來，我們可以看看月光下的沙漠。

喬治：好主意。

喬治從他那與窗戶平行的床上拿了枕頭，衝到希莉那與窗戶垂直的床上。

喬治：滑壘成功！

他們在床上擁抱，喬治用手臂摟著希莉的肩膀，片刻之後，他們開始盯著窗外看，看星光照耀下飛馳而過的仙人掌和沙漠中的山丘。

希莉：好漂亮的，嗯？

喬治：非常漂亮。

他放下酒杯，吻著她的頭髮，她動了一下看著他。

（電影劇本的第二十三頁）

希莉：喬治！

喬治：啊？

希莉：你真的在編性愛指南嗎？

喬治：我真的在編，不過我告解過了。

希莉：哦？

喬治：事實上我編園藝的書編得更好。

希莉（微笑）：真的？

喬治：是啊！那是我的專業。

希莉：算得上權威嗎？

喬治：絕對的權威。

希莉開始解開他的襯衫。

希莉：那麼，你有什麼想要傳授給我的嗎？

喬治：你是指一些園藝技巧的秘訣？

希莉：對！一些對初學者有用的提示。

喬治：好，當你種植時有一條規則要切記，那就是——對金蓮花要污穢粗暴。

希莉吻著他赤裸的胸膛，格格地笑著。

希莉：真是這樣嗎？

(電影劇本的第二十四頁)

喬治：哦，是的。

希莉：它們喜歡粗暴，嗯？

喬治：越粗暴越好。

她吻了他的下巴。

希莉：好極了，還有什麼是我該知道的？

喬治：我還有個對待杜鵑花的秘訣。

希莉：告訴我，我很想聽呢！

她在他脖子鑽進鑽出，後來開始咬他的耳朵。

喬治：像對待秋海棠一樣對待杜鵑花。

希莉：不是開玩笑吧？

喬治：這是真理。

希莉 (想要伸直身體)：所以你才說「對杜鵑花有益的也必定對秋海棠有益」。

喬治：我自己都沒辦法表達得更好了。

希莉用一隻手肘撐直身體。

希莉：喬治，這真叫人銷魂。

喬治：我告訴過你的。

希莉：我還想再深入一點。

喬治：請便。

(電影劇本的第二十五頁)

她又倒下去吻他的胸膛，而且開始向下朝著他的肚臍而去。

希莉：那好，如果把杜鵑花當做金蓮花一樣來對待，又會怎樣呢？

喬治向窗口瞥了一眼——整個人呆住了。

新角度——猛然切入

窗外一具屍體突然撞入**畫面**（frame），怪誕地在那裏幌來幌去，衣服被一個突出物鉤住了，喬治倒抽了一口氣，火車拉著尖銳的**汽笛**。

我們清楚地看到死者的臉孔——一個蓄著山羊鬍子的老紳士，他挨過打，頭部挨了一槍，血從他一邊的臉上流了下來。

喬治跳下床，那具屍體幌了兩下之後就掉下去了。**汽笛**聲停了，一切又歸於平靜。

內景　喬治的個人車室——另一個角度

希莉什麼也沒看見，只見喬治呆若木雞地盯著那扇空無一物的窗戶。

希莉：喬治，怎麼了？抱歉我問了那種問題。

喬治：你看到了嗎？有個人。

喬治打開燈，衝到窗邊，想往後看下面的鐵軌。

希莉：什麼人？

喬治：剛剛在窗外有個人，他的頭部挨了一槍。

希莉：什麼？

喬治（非常激動地）：希莉，我不是在開玩笑。

（電影劇本的第二十六頁）

喬治：⋯⋯一個死人從車頂上掉下來，他的衣服掛住了，我看見了，我該怎麼辦呢？我必須去報案，也許他們會停車。

希莉：嘿！嘿！！你清醒一點。

她從床上起來抓住他。

希莉：來！來坐下，你需要再喝一點香檳。

喬治：我不是在開玩笑，希莉，我親眼看見的。

希莉：好了，來。

喬治坐下來，希莉給他倒了些香檳，喬治一飲而盡。

喬治：哇！我真沒辦法相信。

希莉：我也不信。

喬治：可是我看見了，我真的看見了。

希莉：當然你看見了，你看見某樣東西，但是誰知道那是什麼呢？一張舊報紙，小孩子的風箏，萬聖節的假面具，什麼都有可能。

喬治：不，我確定是一具屍體──一個死人，他的眼睛很清楚的。

希莉：比你的頭腦還清楚，喬治，那是你的幻想。

喬治：不會的，我肯定不是幻想。

希莉：那好吧！你把列車長叫來，把你的故事講給他聽，我們還有一瓶香檳呢！

喬治：他會認為我喝醉了。

希莉：他怎麼會那樣想呢？

喬治：可是，希莉，事情這麼明顯。

希莉：過來！

希莉拍鬆了他的枕頭，讓他把腿放在床上，喬治擦擦自己的額頭。

喬治：啊！我覺得頭昏眼花。

希莉：躺下來吧！

喬治歎了口氣躺回床上，希莉撿起收錄音機，剛才喬治撞倒它時停住了，希莉想找個安全的地方放下來，她開始放音樂（還是「希莉主題」），並把收錄音機放在靠窗上面的行李架上。

喬治：好傢伙！如果這就是發酒瘋，那我就一輩子都要戒酒了。

希莉：腦子任何時候都會開玩笑的，你知道的嘛！放輕鬆一些，忘了它吧！

希莉關掉燈，躺到喬治的身邊，他注視著她許久。

喬治：這真是首很美的歌。

希莉：是啊！

他輕輕地吻著她的嘴唇，然後用非常溫柔的眼光注視著她。

喬治：希莉，你非常漂亮。

儘管希莉飽經世故，但還是不習慣於這種溫柔，她的眼裏湧出了眼淚。

希莉：我也喜歡你。

他又向前挪動了一些，兩個人長時間又熱烈地吻著，這是他們第

一次表現出他們真正的需要和共同的慾望。當這個長吻結束以後，他們彼此相視，並知道彼此間的感覺確實是有些特別的。

喬治：你確定我不是在做夢嗎？

希莉：也許我們兩人都在做夢。

她倒進他的懷裏，他饞渴地擁抱她。

注意看這個場面是如何結合了開端、中段和結尾的，這還是第一幕結尾的轉折點，所以還要找到那個把我們帶進第二幕的「事件或事變」。再注意一下兩個人物間溫情的細膩表達。在銀幕上，由於懷德與克萊寶注入了生命，使它成為一段可愛的時刻。

這是一個具有效用的場面之完美範例！

習題：經由創造背景，然後確立內容來建立一個場面。找出場面的目的，然後為場面選定地點和時間。找出場面裏的成分或元素，來創造衝突，從而產生戲劇。要記住，戲劇就是衝突，把它找出來。

你的故事始終向前推進，一步接一步，一個場面接一個場面地朝結尾而去。

譯註：

1. 《驚魂記》是1960年出品的美國電影，由約瑟夫·史迭法諾(Joseph Stefano)編劇，希區考克導演，安東尼·柏金斯(Anthony Perkins)、維拉·密爾斯(Vera Miles)、約翰·蓋文(John Gavin)、珍納·李(Jant Leigh)主演，是公認的驚悚片(thrillers)的經典之一，其中的浴室的謀殺更是經典場面。

2. 根據譯者的教學經驗，初學者容易過於講究時間的準確性，例如「早晨九點」之類的，實在殊無必要，因為除非「早晨九點」要發生關鍵性的作用（其實就算如此，那就更該在場面裏去設法特別交代清楚了），否則變成「十點」或「八點」又有何不可呢？因此只要大分為「日」與「夜」應已足夠，別人看你的電影劇本也就能明白了。

3. 關於內景與外景的區分，在中文寫作的電影劇本裏是沒有這個習慣的，這項工作在真正拍攝時才會區分為「內實景」、「外搭景」……等不同的項目，以利進行拍攝。

4. 對「場面」完全沒有概念的人，地點的改變算是新的場面，這點不太難瞭解；時間改變也算是新的場面，這點較難理解，但是「原則就是原則」，姑且把它牢記下來就是了，像背歷史、地理一樣——其實比歷史、地理簡單得多，不是麼？

5. 艾文·撒金特，六〇年代中期加入電影編劇的行列，原任電視編劇多年，代表作有《月落大地》(The Stalking Moon, 1968)、《何日卿再來》(The Sterile Cuckoo, 1969)、《雛鳳吟》、《紙月亮》(Paper Moon, 1973)、《茱莉亞》、《突圍者》(The Electric Horseman, 1979)、《凡夫俗子》(1980)……等。

6. 金·懷德是1935年生於美國密爾瓦基的男演員，係俄籍移民後裔，活躍百老匯多年，他的第一部電影是《我倆沒有明天》裏的一個小角色，第二部電影《製片人》(The Producers, 1968)即獲奧斯卡提名，其他片集尚有《閃亮的馬鞍》(Blazing Saddles, 1974)、《新科學怪人》(Young Frankenstein, 1974，編、演)、《新福爾摩斯》(The Adventure of Sherlock Holmer's Smarter Brother, 1975，編、導、演)、《銀線號大血案》、《大情人》(The Greatest Lover, 1977, 編、導、演)、《油腔滑調》(Stir Crazy, 1980)……等，可謂是多才多藝的喜劇演員。

7. 希區考克(1899—1980)人稱「緊張大師」，是因拍電影而由英國女皇授予「爵士」榮銜的世界級名導演，對電影發展的影響既深且達，他廣為人知的代表作有《國防大秘密》(The Thirty-Nine Steps, 1935)、《蝴蝶夢》(Rebecca, 1940)、《意亂情迷》(Spellbound, 1945)、《後窗》(Rear Window, 1954)、《擒兇記》(The Man Who Knew Too Much, 1956)《北西北》(North by Northwest)、《驚魂記》、《大巧局》(Family Plot, 1976)等。

8. 馬斯楚安尼是生於1924年的義大利男演員，1947年即以義大利版的《孤星淚》(Les Miserables)走紅，次年加入大導演維斯康堤(Luchino Visconti)的劇團，其卓越的演技足可勝任各式各樣的電影，幾乎無法界定他是何種類型的演員，有人甚至以「世紀性的演員」來形容他。其代表作有《甜蜜生活》(The Sweet Life, 1960)、《義大利式離婚》、《八又二分之一》(1963)、《昨日、今日、明日》(Yesterday, Today and Tomorrow, 1963)、《異鄉人》(The Stranger, 1967)、《卡薩諾瓦》(Casanova, 1976)、《特別的一天》(A Special Day, 1977)、《女人城》(City of Women, 1980)、《舞國》(Ginger and Fred, 1985)等。

9. 《義大利式離婚》是1961年出品的義大利電影，由皮特洛·傑米(Pietro Germi)導演，並與晏尼歐·狄·康西尼(Ennio De Concini)聯合編劇，馬斯楚安尼主演，本片的編、導、演都得到奧斯卡金像獎的提名。

10. 《傻瓜大鬧科學城》是1973年出品的美國電影，由伍迪·艾倫自編、自導、自演，共同編劇的另一人是馬歇爾·布瑞克曼(Marshall Brickman)，參加演出的

尚有黛安・基頓、約翰・貝克(John Beck)等，片長88分鐘，影評說本片「動作和言詞的笑料像冰雹一樣傾盆而下！」

11. 這裏連續兩段的論說與舉例是要確實體會把握的，因為一個場面的長短，取決於你選擇了哪一部分來表現。場面本身是一個「有限量」，因此我們就要慎重決定如何最有效的去設計、表達這個場面，也千萬不要忘了各個場面的長短要求其變化，電影劇本才有節奏可言。

第十一章　改編

本章探討改編的藝術

　　把一部小說、一本書、一齣舞台劇或一篇文章改編成電影劇本，和寫一個原創電影劇本是沒有兩樣的。「進行改編」指的是從一種媒介轉變成另一種媒介。改編可以界定為「通過改變或調整，使之更加合宜或適應」的能力──也就是把某些事情加以修飾，從而造成在結構、功能和形式上的改變，以便調整得更為適宜。

　　換言之，小說是小說，舞台劇是舞台劇，電影劇本是電影劇本。把一本書改編成電影劇本，意味著將此（書）變成彼（電影劇本），而不是把這一個重疊在另一個之上。它不是拍成電影的小說，或者拍成電影的舞台劇，它們是兩種不同的形式，一個是蘋果，一個是橘子。

　　當你把一部小說、一齣舞台劇、一篇文章，甚至是一首歌曲改編成電影劇本時，你是在把一種形式改變成另一種形式，你是根據別的材料來寫電影劇本。

　　從實質上講，終究你還是在原創一個電影劇本。因此必須以同樣的方式來探討。

　　小說處理的通常是一個人的內在生活，是在戲劇性動作的心智景象（mindscape）中發生的人物思想、感覺、感情和回憶。在小說裏，你可以用一個句子、一個段落、一頁甚或一章來寫同樣的一個場面，藉以描寫人物的內心對白、思想、感覺和印象，小說通常發生在人物

的腦海裏。

另一方面，舞台劇是用對話說出來的，是在舞台方面的範圍內，把思想、感覺和事件統統描述出來，舞台劇處理的是戲劇性動作的語言。

電影劇本是用細節處理的一些外在情況——時鐘的嘀答聲，小孩在空曠的街道上遊玩，汽車彎進街角等。電影劇本是在戲劇結構的背景裏，用畫面講述的故事。

尚-盧•高達(Jean-Luc Godard) (譯註1) 這位執導過《斷了氣》(Breathless) (譯註2)、《周末》(Weekend)和《賴活》(Vivre sa Vie)等片的先鋒派導演曾說，電影正在發展自身的語言，所以我們必須學習如何去閱讀畫面。

改編的電影劇本必須視同原創的電影劇本。只是它由小說、書籍、舞台劇、文章或歌曲出發，這些是材料來源，是起點，如此而已。

當你改編一部小說時，你沒有必要對原始材料保持忠實的態度。

《大陰謀》就是個好例子，它是由威廉•高曼根據伯恩斯坦和伍德華德的書籍改編而成（可別忘記是關於水門事件的）。其中有幾個必須立即決定的戲劇性選擇，在謝伍德•歐克斯學院的一次訪談中，高曼表示那是一次困難的改編：「我必須用一個簡單的方式來處理這個非常複雜的素材，又不能看來變得頭腦簡單，我必須無中生有編出個故事來，想要編出一個合情合理的故事，總是個問題。」

「譬如說，電影是在原著一半的地方結束的，我們決定就在哈德曼犯錯的地方結束，那樣會好過表現伍德華德和伯恩斯坦的大獲全勝，觀眾已經知道他們證實自己是正確的，而且名利雙收，成為媒體的寵兒，企圖以這樣的高調來結束電影會是個錯誤。因此我們決定在哈德曼犯錯的地方，也就是原著一半多一點兒的地方結束。寫電影劇

本最重要的工作就是確定結構，我必須確信我們已找到我們想要的東西，如果觀眾被搞迷糊了，那我們就失去了他們。」

高曼以闖入水門大樓那個既緊張又充滿懸疑的段落開場，然後在那些人被捕後的預審法庭上介紹了伍德華德（勞勃·瑞福飾），他在法庭上看到了那位高級律師，感到可疑並捲入其中。當伯恩斯坦（達斯汀·霍夫曼飾）參與了這件事時（這裏是轉折點Ⅰ），他們成功地揭發了導至美國總統下台的秘密與陰謀。

原始素材是材料的來源。如何使之形成電影劇本的形式則取決於你。你可以加進一些人物、場面、事件或事變等，但千萬不要把小說原本照抄地搬進電影劇本裏去，一定要使之視覺化，變成用畫面講述的的故事。

高曼在《霹靂鑽》裏就是這樣做的，他改編了自己的小說：「有人問我是不是先寫了電影劇本？我告訴他們不是的，完全不是！事實是小說在先，它被買下來拍電影純粹是機緣巧合。」

「《霹靂鑽》是一部很複雜的電影劇本，它是一部內心世界的小說，大多數的動作全發生在一個小伙子的腦海裏。在原著和電影中，唯一一個直接表現的場面，就是奧立佛站在鑽石區的那個場面，那是一個外景的場面。我不需要改動太多，因為它原本就蠻好的，它在小說中就很有效，在電影劇本裏也很有效，在電影裏同樣也很有效。」

當你把一部小說改編成電影劇本時，沒必要對原始材料保持忠實的態度。不久前我把一部小說改編成電影劇本，我不得不依照新構想重新來過。這是一部災難小說，寫的是一位氣象學家發現一個新的冰河時期即將來臨，當然沒人相信他，但當氣候開始變化時一切都來不及了；新的冰河時期開始了，這位氣象學家和一批科學家被派往冰島去考察冰河，但是船被冰封住，小說結束在主要人物被活活凍死。

就是這麼一本書，長達六百五十頁的災難小說，這是夠誘人的。

　　我決定保留這個主要人物，但爲了追求更多的戲劇價值，我要把他擺進感情的衝突之中，所以我把他塑造成一個在政治問題上直言不諱的教授，他正被考慮授予紐約大學的終身職；而他的關於冰河即將來臨的「不負責任」的聲明，可能危及他的任命。

　　然後我必須把故事構想出來。我需要把結尾改變成「高調的」或者正面的，我要讓他們都活下來，而不是被凍死在冰雪之中。所以我必須在小說的基礎上加進新的元素，我開始知道我需要個令人激動的開場。我略讀了全書，在二八七頁找到主要人物旅行到冰島，去測量冰河的移動。我決定就從這裏開始，開始於遼闊的冰原上，很富視覺化的元素。當他們下降到冰河的心臟時，發生了地震，引起雪崩，他們總算死裏逃生。這是一個強烈的、視覺化的段落，而且恰當地佈局了整個故事。

　　當教授回到紐約，把他的發現呈交給上級時，沒人相信他，那年發生的第一場暴風雪就是一個警告訊號，成爲第一幕結尾的轉折點，這場暴風雪發生在萬聖節（我的主意），因爲這時可能下雪，同時是一個良好的視覺化段落。

　　這是即將到來事情的樣子。

　　第二幕是另一個難題，我把大部分動作變成三個主要段落：一、主要人物組織了一個世界性的科學家隊，試圖解決問題；二、紐約市開始結冰；三、人們終於接受事實，並且試圖制定出一個計劃。我從原著中挑選一些事件，把這幾場戲串起來，我知道我必須避免重彈災難片的濫調，因爲當時災難片已沒有市場了。一如前述，原著的結尾不適用，必須改變一下，我就以一個未來的倖存者的故事做爲結束。

　　我把動作做了這樣的改變：當科學家的船被冰封（第二幕結尾的

轉折點）後，我讓主要人物和他的科學家女友以及其他七個人離船而去，嘗試著去適應冰天雪地的生活，就像近千年來的愛斯基摩人那樣。

然後就是全新的第三幕，這個九人小組一起流浪，狩獵馴鹿，拋棄二十世紀的一切作風。我以氣象學家的女友生下他們的孩子來結束整個電影劇本。

這個電影劇本效果很好。

當你把一部小說改編成電影劇本時，必定是一次視覺的經驗。那是你做電影編劇的工作，你只要忠實於原始材料的整體性也就可以了。

當然少不得有些例外。也許最獨特的例外就是約翰‧赫斯頓爲《梟巢喋血戰》(The Maltese Falcon)（譯註3）寫的劇本，那時赫斯頓剛剛根據伯納特(W.R. Burnett)的原著，改編完成一部由亨佛萊‧鮑嘉(Humphrey Bogart)（譯註4）與伊達‧露匹諾(Ida Lupino)合演的《崇山峻嶺》(High Sierra)的電影劇本。電影非常的成功，赫斯頓因而得到編寫並剪輯他第一部劇情片的機會，他決定把漢密特(Dashiell Hammett)（譯註5）的《梟巢喋血戰》重新搬上銀幕。這個偵探山姆‧史佩德(Sam Spade)的故事曾由華納公司兩度拍成電影，一次是一九三一年拍成喜劇，由雷卡度‧寇蒂斯(Ricardo Cortez)與貝比‧丹尼爾斯(Bebe Daniels)合演，另一次是一九三六年以《貴婦撞到魔鬼》(Satan Met a Lady)爲片名，由華倫‧威廉(Warren William)與蓓蒂‧戴維絲(Bette Davis)（譯註6）合演，這兩部電影全都失敗了。

赫斯頓喜歡原著的感覺，他認爲他有辦法在整部電影裏捕捉那種感覺，把它拍成一部具有冷酷漢密特風格的硬漢偵探故事。就在他度假前夕，他把書交給秘書，叫她略讀這本書，再把文字的敍述變成電影劇本的形式，標示各個場面是內景或外景，並靠原書的對話來說明

基本動作，然後他就去了墨西哥。

在赫斯頓離開的日子裏，劇本輾轉到了傑克‧華納(Jack L. Warner)（譯註7）手中，「我喜歡它，你們真正抓到這本書的味道，」他對這位吃驚的編劇兼導演說：「就照這樣開拍──我由衷祝福！」

赫斯頓果真就那樣去做了，結果是拍成了美國電影的經典之作。

威廉‧高曼談及他寫《虎豹小霸王》的困難時說：「首先是因為大部分材料不準確，西部片的研究相當乏味枯燥，那些寫西部片的編劇們搞的都是不朽的神話，這本身就是虛假的，很難弄清楚真相。」

高曼花了八年的時間去研究布契‧凱西迪，他偶而會找到「一本書、幾篇文章，或一段關於布契的資料；但山丹小子獨付闕如，因為在與布契去南美之前，他是不為人知的。」

高曼發現他必須歪曲歷史，才能讓布契和山丹小子逃離美國到南美去。這兩個不法之徒是他們同類中的最後兩個，時代已經變了，西部片的不法之徒無法再像南北戰爭結束以來那樣，去幹他們以往所幹的事情。

「在電影裏，」高曼說：「布契和山丹小子搶劫了幾次火車，然後就有一個超大的民防團組織起來，冷酷無情地追蹤他們。當他們發現無法擺脫民防團時，跳下了懸崖，並且到南美去。但是現實生活裏的布契，當他得知超大民防團的消息以後，他就走了，靜悄悄地走了，他知道是結束的時候，他鬥不過他們的……。」

「我覺得我有必要說明我的主要人物為何離開、逃跑，所以我盡量把超大民防團寫成毫不寬容，這樣觀眾就會聲援他們逃出地獄。」

「大部分是編造出來的，我運用了某些事實。他們確實搶劫過幾次火車，他們確實帶了許多炸藥把車箱炸成碎片。而每次伍德柯克這個傢伙都在車上，他們確實去了紐約，確實去了南美，也確實是在玻

利維亞的槍戰中喪生。除此之外，全是斷簡殘篇，全都是編造出來的。」

詩人T.S.艾略特(T.S. Eliot)曾經指陳：「歷史不過是編造的通道。」如果你要寫一個歷史電影劇本，對其中有關的人物你不必追求精確無誤，只求歷史事件及其結果精確就可以了。

如果你必須增加新的場面，那就增加吧！如有需要仍可加進段落式的事件，使故事更為個性化，只要能導至準確的歷史結果就行。法國電影導演亞伯‧岡斯(Abel Gance)拍攝於一九二七年的《拿破崙》(Napoleon)（譯註8），最近由凱文‧布朗羅(Kevin Brownlow)挖掘出來，由法蘭西斯‧福特‧柯波拉(Francis Ford Coppola)（譯註9）發行，就是說明利用歷史做為跳板的傑出範例。電影追述了拿破崙的早年生活（岡斯在小孩打雪仗中，便把童年時代拿破崙的軍事才能戲劇化的表現出來，切記：行為即人物！）然後跳到一七八九年，展現了法國大革命的六年，並以拿破崙被任命為法軍統帥做為結束，電影的結尾是一個三面銀幕的段落場面（三塊銀幕同時放映），表現拿破崙率領法軍進攻義大利的情景。

但是，對待歷史終究不能太過自由。

在最近一個歐洲的電影劇本創作班上，有個法國學生寫了一個關於拿破崙由滑鐵盧到聖‧赫倫納島的劇本，他把它處理成浪漫空洞的動作冒險故事，充滿了不精確的歷史事件以及純屬虛構的事件，他沒有為這個故事進行充分的準備或研究工作，因此除了做為寫作的反面教材之外，一無用處。

把一齣舞台劇改編成電影劇本也必須用同樣的態度處理。你是在處理不同的形式，但使用的卻是相同的原則。

舞台劇是通過對話來說故事，處理的是戲劇性動作的語言，劇中人物講述他們的感覺、回憶、感情和事件。對話是主腦，至於舞台、

佈景、背景等永遠被局限在舞台面之內。

在莎士比亞的戲劇生涯中，也曾有一段時間詛咒過這種舞台的限制，他稱之為「沒有價值的台架」和「木製的零蛋」，從而請求觀眾「用你的腦袋去彌補表演的不足」。他知道舞台無法表現在青空下、在英格蘭連綿起伏的曠野上兩軍對峙的壯觀場面，直到他完成了《王子復仇記》(Hamlet)，他才超越了舞台的限制，創造了偉大的舞台藝術。

當你把舞台劇改編成電影劇本時，你必須把劇中提到或說出的事件予以視覺化，戲劇處理的是語言和戲劇性的對話。在田納西·威廉斯(Tennessee Williams)（譯註10）的《慾望街車》(A Streetcar Named Desire)（譯註11）或《朱門巧婦》(Cat on a Hot Tin Roof)（譯註12）、亞瑟·米勒(Arthur Miller)（譯註13）的《推銷員之死》(Death of a Salesman)（譯註14），或是尤金·奧尼爾的《長夜漫漫路迢迢》(Long Day's Journey Into Night)（譯註15）中，動作全發生在舞台上，演員們在佈景中喃喃自語或相互對話。隨便拿一本舞台劇本來看，不管是現代戲劇家山姆·謝柏(Sam Shepard)（譯註16）的《飢餓階級的咒罵》(Curse of the Starving Class)，或是愛德華·艾爾比(Edward Albee)（譯註17）的《靈慾春宵》(Who's Afraid of Virginia Woolf，又譯《誰怕吳爾芙》)（譯註18）都可以。

因為舞台劇的動作是說出來的，所以你必須加入視覺的條件來表明。你應該為劇中提到的事情加入場面和對話，然後進行安排、設計並且寫下來，使它們能引導你進入發生在舞台劇的主要場景，切記：要從對話中尋找把動作視覺化的方法。

澳洲電影《馴馬師莫連特》(Breaker Morant)是個好例子，原來的舞台劇作者是肯尼斯·羅斯(Kenneth Ross，他還寫過《豺狼之日》Days of the Jackal)，後來由澳洲電影導演布魯斯·波列斯福(Bruce

Beresford) (譯註19) 改編並導演成電影。這部電影是關於一九○○年的波爾戰爭中，一名澳洲軍隊的司令官的故事，他因為以「非正統和不文明的方式」（意即游擊戰）殺死敵人而被控、受審，最後被處死刑，他變成政治的受害者、戰爭賭博中的籌碼、本世紀初英國殖民主義制度下的一個澳洲犧牲品。舞台劇發生在法庭上，但電影把動作擴展開來，包括戰爭情況的倒敘以及士兵個人生活的場面，結果它成了一部絕妙的、令人深思的電影。

舞台劇和電影各有擅場，這歸功於戲劇作家和電影作者。

處理人的電影劇本，不論活人或死人──也就是傳記體的劇本──必須篩選與集中，方能使之具有效果。以卡爾・福曼(Carl Foreman) (譯註20) 編寫的《戰爭與冒險》(Young Winston)為例，它只處理了溫斯頓・邱吉爾當選首相前的少許幾個生活事件。

你的人物生活只是個寫作的開始，必須經過篩選。只要從你的人物生活選出幾個事件或事變，然後將之建構成一條戲劇性的故事線。湯姆・雷克門(Tom Rickman)的《礦工的女兒》(Coal Miner's Daughter) (譯註21)、勞勃・柏特(Robert Bolt) (譯註22) 的《阿拉伯的勞倫斯》(Lawrence of Arabia) (譯註23) 和奧森・威爾斯、霍門・曼柯維滋(Herman Mankowitz)合編的《大國民》（鬆散地改編報業鉅子赫斯特William Randolph Hearst的生涯），都是把主要人物生活中的幾個事件加以安排、建構成戲劇性形式的好例子。

你如何處理你對象的生活；決定了基本的故事線，沒有故事線就沒有故事，沒有故事你就寫不了電影劇本。

不久前，我有個女學生獲得了授權，可以把一家重要大城市報紙的第一位女主編的生活搬上銀幕；她企圖把女主編的一切事情都寫進故事裏去──要寫早年生活是「因為它們非常有趣」；要寫她的婚姻和

兒女是「因為她具有非凡的處世態度」；要寫她報導過幾件重大新聞的早年記者生涯，是「因為它們太令人興奮」；又要寫她獲得主編職位與其他幾段故事，那又是「因為這是她成名的原委」……。

我試著說服她只寫這個女主編生活中的幾個事件，但是她被自己的對象緊緊綑住，以至無法客觀地看清事情。因此我給她一個習題，我要她用幾頁稿紙寫出她的故事線，她交回給我二十六頁的稿紙，而她的主要人物的一生只寫了一半！她根本沒寫出故事，有的只是年表，而且乏味得很；我告訴她這樣是行不通的，接著建議她把故事集中在女主編生涯中的一、兩件事，一個禮拜以後她回來對我說，她沒有辦法選出哪些事情是該寫的，這種懸而不決席捲了她，她變得沮喪、消沉，最後缺乏信心而放棄了！有一天她哭著打電話給我，我鼓勵她重新再看看那些材料，找出這個女人生活中最有趣的三件事（記住：寫作就是選擇和截取），如有必要還可以找那個女人談談，問她自己覺得她的生活和事業中，哪些方面的事情是最有趣的。她照做了，而且利用主要人物所報導的那個新聞故事，也就是促使她成為第一個女主編的故事做為基礎，創造出一條故事線，它成為這個電影劇本的「鈎子」或基礎。

你只有一百二十頁的篇幅來講你的故事，要仔細地挑選你的事件，使它能成為好的視覺效果和戲劇性成分，以使你的劇本醒目、有力。電影劇本必須以你故事的戲劇性需求為基礎，原始材料畢竟只是原始材料，它是個起點，但不是自身的終點。

新聞記者似乎很難學習到這一點，讓他們以一篇報導為基礎寫電影劇本時，通常都很容易遇到困難。我不知道為什麼，只有一個可能就是：在電影中架構戲劇性故事線的方法，恰好與新聞報導的架構方法相反。

一個新聞記者靠研讀書本的和訪談有關人員，從而獲知事實、收集情報來完成他/她的任務。只要他們掌握了事實，就可構想出故事來。一個新聞記者收集到的事實越多，他就擁有越多的情報，這樣他可以運用一些，運用全部，甚或完全不用，只要他收集到事實，他可以開始尋找「鉤子」或「角度」，然後僅僅使用其中那些醒目和具說服力的材料來寫故事。

　　這是好的新聞報導。

　　但是寫電影劇本正好相反。你帶著一種想法、一個主要題材、一個動作與人物來處理劇本，然後編織一個能使之戲劇化的故事線。只要你有了基本的故事線——例如三個傢伙搶劫蔡斯•曼哈頓銀行——你就可以擴張它：進行調查、創造人物、寫人物小傳，如有必要訪談一些人，收集那些對建立、支撐故事有用、卻尚欠缺的事實和情報，如果故事還需要些什麼東西，那就把它補足。

　　在電影劇本中事實支撐著故事；你甚至可以說是事實創造了故事。

　　對電影劇本的寫作而言，你是從一般到特殊，你先找到故事，然後才收集事實；對新聞報導而言，你是從特殊到一般，你先收集事實，然後才找到故事。

　　有位知名的新聞記者根據他發表在全國性雜誌上一篇有爭議的文章來改編一個電影劇本。全部的事實都在他的控制之中，但他發現極不容易擺脫文章，把一個好的電影劇本所需要的那些元素加以戲劇化，他在尋找「合適」的事實和「合適」的細節時碰了釘子，電影劇本寫了三十頁就無以為繼，他陷入困境，驚慌失措，然後就把這個可能成為很好的電影劇本的東西擱置了。

　　他無法讓文章歸文章，電影劇本歸電影劇本，而想要忠實其他材

料，偏偏那是行不通的。

許多人想根據雜誌或報紙上的文章來編寫一個電影劇本或電視劇本。如果你想把一篇文章改編成電影劇本的話，你必須從劇作家的觀點去處理它：這個故事說的是什麼？主要人物是誰？結局是什麼？是關於一個男人被指控謀殺而被捕、受審、宣判無罪、直到公開審判後才發現他真正有罪的故事？還是關於一個年輕人設計、製作了賽車，並參加競賽成為冠軍的故事？還是關於一個醫生發現治療糖尿病方法的故事？還是關於亂倫的故事？關於誰的故事？關於什麼的故事？當你能回答這些問題時，你就可以把它們安排到戲劇性的結構中去了。

當你把一篇文章或故事改編成電影劇本或電視劇本時，其中會有不少的法律問題。首先你應該獲得同意授權你寫這個劇本，這表示你必須要從有關人員那裏取得改編權，要和原作者，或許還得和雜誌或報紙談判，大多數人都願意與你合作把他們的故事搬上銀幕或電視的，如果你認真的話，還需要諮詢專門處理這類事務的法律顧問或經紀人。(譯註24)

但是無論如何不要被法律事務搞得陷入困境，如果你不想現在就處理，那就不要處理。首先寫個初稿或大綱，材料中有一些東西吸引了你，到底是什麼呢？要探究一下，你可以決定要根據文章或故事來寫個初稿，然後看看結果如何，如果它是好的，你再把它拿給有關的人員看看。如果你不這樣做的話，你永遠不會知道結果如何，這就是你所要做的一切。

我們討論過了把小說、舞台劇和文章改編成電影劇本的問題，但是還是有個問題尚待解答：什麼是最佳的改編藝術？

答案是：**不要**忠於原始材料。書本是書本，舞台劇是舞台劇，文章是文章，電影劇本是電影劇本。一個改編的電影劇本永遠是一個原

創的電影劇本，它們是不同的兩種形式。

就像蘋果和橘子一樣。

習題：隨便打開一本小說讀上幾頁，注意一下小說如何描寫敍述性的動作，是發生在人物的腦海裏？還是用對話說了出來？描繪的部分又如何？再拿一個舞台劇的劇本，同樣做一遍，注意看人物如何談到他們自己或戲劇的動作，應該是對話掛帥的。然後讀幾頁電影劇本（任何本書中的電影劇本片斷皆可），注意看電影劇本如何處理外在的細節和事件，以及人物所見的事物。

譯註：

1. 尚-盧·高達,1930年生於巴黎的法國名導演,是法國「新潮電影」運動的健將,也是少數始終保持前衛實驗精神的電影導演,1959年的首部作品《斷了氣》就得柏林影展最佳導演獎,爾後廣泛引起討論的作品源源而出,重要代表作有《輕蔑》(Contempt, 1963)、《狂人彼埃洛》(Pierrot le Fou, 1965)、《週末》、《賴活》、《激情》(Passion, 1982)、《萬福瑪麗亞》(Hail, Maria, 1984)等。

2. 《斷了氣》是1959年出品的法國電影,由楚浮編劇,高達導演,楊-波·貝蒙(Jean-Paul Belmondo)與珍·西寶(Jean Seberg)合演,不但塑造主角性格一新耳目,全片的導演手法更是突破傳統,開創了電影技巧方面不少新領域。

3. 《梟巢喋血戰》是1941年出品的美國電影,由約翰·赫斯頓編劇、導演,主要演員有亨佛萊·鮑嘉、薛尼·格倫史翠特(Sidney Greenstreet)、瑪麗·奧斯托(Mary Astor)等,本片推出極獲好評,被認為是非常出色的犯罪電影,而且充滿生氣,歷久彌新。

4. 亨佛萊·鮑嘉(1899—1957),是氣質特殊的美國男演員,扮演的角色多半有著冷酷堅硬的表情,實具勇敢溫熱的行為,所以成為四、五〇年代最受歡迎的男明星,拍片極多,代表作有《梟巢喋血戰》、《北非諜影》、《碧血金沙》(1948)、《非洲皇后》(1952)、《龍鳳配》(Sabrina, 1954)、《凱恩艦事變》(The Caine Mutiny, 1954)……等,多次提名奧斯卡最佳男主角,唯一得到金像獎的是《非洲皇后》的演出。

5. 漢密特(1894—1961)是小說家兼電影劇作家,他在二〇年代末期、三〇年代初期所寫的小說,後來便有三部搬上銀幕,1931年起開始專任派拉蒙的編劇,是寫犯罪偵探類型的好手。

6. 蓓蒂・戴維絲，1905年生於麻省的美國資深女演員，有「美國銀幕第一夫人」的雅號，三、四〇年代其聲名如日中天，得利於舞台劇不少。曾經七度提名奧斯卡最佳女主角金像獎，分別是《女人，女人》(Dangerous, 1935，得獎)《紅杉淚痕》(Jezebel, 1938, 得獎)、《黑暗的勝利》(Dark Victory, 1939)、《信件》(The Letter, 1940)、《小狐狸》(The Little Foxes, 1941)、《揚帆》(Now, Voyage, 1942)、《彗星美人》(All about Eve, 1950)、《情歸何處》(What Ever Happened to Baby Jane? 1962)，1962年出版自傳《孤獨一生》(The Lonely Life)，1977年美國電影學院頒給終生成就獎，她是獲此殊榮的第一位女性。

7. 傑克・華納(1892—1978)是開發美國電影的先驅人物，為華納兄弟公司的四兄弟之老么，1927年的首部有聲電影《爵士歌手》(The Jazz Singer, 1927)獲利極大，又網羅不少當時重要演員至旗下，1967年把華納轉賣給七藝公司(Seven Arts)，變成獨立製片人，出版有自傳《我在好萊塢的頭一百年》(My First Hundred Years in Hollywood)。

8. 《拿破崙》是1927年出品的法國電影，片長130分鐘，由亞伯・岡斯(Abel Gance)編劇、導演、剪接，原是部分彩色的默片，1934年岡斯把它做成聲片，如今仍是備受重視與討論的重要作品。

9. 法蘭西斯・福特・柯波拉，1939年生於底特律的美國重要導演、編劇，加州大學洛杉磯分校電影碩士，是美國電影的「當權派」，不斷地有各式各樣的影片開拍，其才華促使他成為領袖人物，其重要作品有《蓬門碧玉紅顏淚》(The Property is Condemned, 1966，編)、《巴黎戰火》(Is Paris Burn?, 1966，編)、《艷侶迷春》(You're a Big Boy Now, 1967，編、導)、《巴頓將軍》(Patton，編)、《教父》(編、導)、《大亨小傳》(編)、《教父續集》(1974，編、導)、《現代啟示錄》(編、導)、《舊愛新歡》(One From the Heart, 1982，編、導)、《小教父》(The Outsiders, 1983，導)、《鬥魚》(Rumble Fish, 1984，導)、《棉花俱樂部》(1985，編、導)、《佩姬蘇要出嫁》(Peggy Sue Got Married, 1987，導)等，當然得過奧斯卡最佳導演、最佳編劇的金像獎。

10. 田納西・威廉斯(1914—1983)，得過多次普立茲戲劇獎，其舞台劇本大部分均搬上銀幕，是最具有影響力的美國電影劇作家之一，作品特色鮮明，深入剖析人性，著名代表作有《玻璃動物園》(The Glass Menagerie, 1950, 1987)、《慾望街車》、《玫瑰夢》(The Rose Tatto, 1953)、《娃娃新娘》(Baby Doll, 1956)、《朱門巧婦》、《夏日癡魂》(Suddenly Last Summer, 1959)、《春濃滿樓情癡狂》(Sweet Bird of Youth, 1962)、《濤海春曉》(Boom! 1968)等。

11. 《慾望街車》是1951年出品的美國電影，由伊力・卡山導演，田納西・威廉斯編劇，費雯・麗、馬龍・白蘭度、金姆・杭特(Kim Hunter)、卡爾・馬登(Karl Malden)合演，影片及以上人員均獲奧斯卡提名，結果順利得到金像獎的是馬龍・白蘭度以外的三個演員。

12. 《朱門巧婦》是1958年出品的美國電影，由李察・布魯克斯導演，並與詹姆斯・坡(James Poe)聯合改編田納西・威廉斯的舞台劇，保羅・紐曼、布爾・艾維斯

(Burl Ives)、伊麗莎白‧泰勒(Elizabeth Taylor)合演。

13. 亞瑟‧米勒，1915年生於紐約的劇作家、小說家、散文作家，《推銷員之死》是他得到普立茲戲劇獎的百老匯舞台名劇，也是他終生聲譽最卓著的代表作。米勒的其他重要作品尚有《兒子們》(All My Sons, 1947)、《熔爐》(The Crucible, 1953)、《橋上風光》(A View from the Bridge, 1956)、《墮落之後》(After the Fall, 1964)等；他的另一聲名是性感女星瑪麗蓮‧夢露(Marilyn Monroe)曾是他的第二任妻子。

14. 《推銷員之死》是亞瑟‧米勒在1949年所寫的舞台劇本，在海峽兩岸均曾有劇團將此名劇搬上舞台；電影則有1952年與1985年兩個版本，前者由佛烈‧馬區(Fredric March)主演，後者由達斯汀‧霍夫曼主演，兩人均屬演技派，故甚獲好評。

15. 《長夜漫漫路迢迢》1961年搬上銀幕，用尤金‧奧尼爾的原著為劇本，薛尼‧盧梅導演，雷夫‧李察遜、凱薩琳‧赫本、傑森‧羅巴茲、狄恩‧史托克威爾(Dean Stockwell)主演，片長長達174分鐘，約翰‧賽門(John Simon)批評本片是「只是很虔敬地把一部偉大的戲劇放在玻璃框之後，而沒有好好轉移上銀幕。」

16. 山姆‧謝柏，1943年生於伊利諾州的美國演員、劇作家、舞台導演，他曾得過普立茲戲劇獎，由他所編寫的電影劇本以《巴黎‧德州》(Paris, Texas, 1984)最為有名，他參加演出的片子則有《天堂之日》(Days of Heaven, 1978)、《法蘭西絲》(Frances, 1982)、《家園》(Country, 1984)、《芳心之罪》(Crimes of the Heart, 1986)、《嬰兒炸彈》(1987)、《鋼木蘭》(Steal Magnolias, 1989)等。他的舞台劇較著名的有《牛仔們》(Cowboys, 1963)、《罪之齒》(The Tooth of Crime, 1972)、《飢餓階級的咒罵》(1976)、《被埋掉的孩子》(Buried Child, 1979)、《西部實況》(Ture West, 1982)、《愛情傻子》(1983)，是前程似錦的一個影劇人物。

17. 愛德華‧艾爾比，1928年出生在美國華盛頓，他的第一個舞台劇《動物園的故事》(The Zoo Story, 1958)以及1962年的《靈慾春宵》，均以荒謬劇場特色而贏得盛名，因而得以躋身為美國最年輕的一流劇作家行列，他另一重要代表作《微妙的平衡》(A Delicate Balance, 1966)榮獲普立茲戲劇獎。

18. 《靈慾春宵》在1966年搬上銀幕，由麥克‧尼柯斯(Mike Nichols)導演，李察‧波頓(Richard Burton)、伊麗莎白‧泰勒、喬治‧席格(George Segal)、珊蒂‧丹尼斯(Sandy Dennis)合演，電影仍保持原劇對性的大膽描述，以及粗鄙下流的台詞。

19. 布魯斯‧布列斯福是1940年出生在澳洲的電影導演，堪稱是澳洲新電影的旗手，以《馴馬師莫連特》(1980)贏得國際聲望以後，便開始在美、澳兩地穿梭拍片，其重要作品有《溫柔的慈悲》(1982)、《大衛王》(King David, 1985)、《芳心之罪》(1986)、《溫馨接送情》(Driving Miss Daisy, 1989)等。

20. 卡爾‧福曼(1914—1984)是生於芝加哥的編劇、導演、製片人，代表作有《日正當中》(High Noon, 1952, 編)、《桂河大橋》(The Bridge on the River Kwai,

1957, 編)、《獅子與我》(Born Free, 1966, 製)、《參坎納淘金記》(Mackenna's Gold, 1969, 編、製)、《戰爭與冒險》(Young Wiston, 1972, 編、製)……等。

21.《礦工的女兒》是1980年出品的美國電影,由西西·史派克演出鄉村歌后羅麗塔·蘭(Loretta Lynn)的傳記,而得到奧斯卡的最佳女主角金像獎。

22. 勞勃·柏特,是1924年出生在英國的舞台、電影劇作家,代表作有《阿拉伯的勞倫斯》、《齊瓦哥醫生》(Dr. Zhivago, 1965)、《良相佐國》(A Man For All Seasons, 1966)、《雷恩的女兒》(Ryan's Daughter, 1970)、《教會》(The Mission, 1986)……等,《齊瓦哥醫生》與《良相佐國》讓他連續兩年拿下奧斯卡最佳編劇金像獎。

23.《阿拉伯的勞倫斯》是1962年出品的英國電影,片長221分鐘,由嗜拍「史詩電影」的大衛·連(David Lean)導演,勞勃·柏特編劇,彼德·奧圖(Peter O' toole)、奧瑪·雪瑞夫(Omar Sharif)、亞瑟·甘迺迪(Arthur Kennedy)合演,片名已強烈標示是傳記片,得到當年的奧斯卡最佳影片金像獎。

24. 關於法律顧問和經紀人的問題,在第十六章〈寫完劇本以後〉裏將有更深入討論。

第十二章　電影劇本的形式

本章說明電影劇本形式的單純性

　　當我在新藝莫比爾公司主管劇本部門時，平均每天看三個劇本，我能看完第一段就說出這個劇本是專業編劇或是業餘編劇所寫的。一大堆的**攝影機**角度，像遠景、近景或變焦、搖和推等指示，立刻顯示出編劇是個不知自己在幹什麼的新手。

　　做為一個「讀者」，我總在尋找不讀劇本的籍口，所以當我看到某種情況——例如過多**攝影機**指示——我就拿它當做藉口。我也不必讀上十頁了，在好萊塢沒有了「讀者」的幫忙，你就無法賣出劇本。

　　不要給「讀者」找到不讀你的電影劇本的藉口。

　　這就是電影劇本形式的問題——專業的電影劇本是什麼樣子，不專業的又是什麼樣子。

　　看來每個人都對電影劇本的形式有某些錯誤的概念。有人說只要你寫電影劇本，你就「必須」寫出**攝影機角度**；如果你追問理由，他們就低聲含糊地說：「好讓導演知道拍些什麼！」他們因而創造出一種既累人又無意義的做法，叫做「按**攝影機角度**來寫」。

　　那是行不通的。

　　電影劇本的形式是簡單的；實際上非常簡單，以至大多數人都想再把它弄得複雜一些。諾貝爾獎得主、來自加州技術研究所的物理學家李察·費恩曼(Richard Feynman)指出：「自然法則是如此簡單，以

至於我們必須提高到科學思想的複雜層次上去認識它們。」每一個動作都有個等量、相對的反作用力，還有什麼能比這更簡單呢！

史考特·費滋傑羅是個絕佳的例子。他可能是二十世紀最有天賦的小說家，曾到好萊塢寫過電影劇本，結果慘敗——因為他試著「學習」**攝影機角度**和其他複雜的電影技術，結果讓這些東西妨礙了他的電影劇本寫作；他寫的電影劇本大都需要大幅度重寫，唯一有成就的一個電影劇本卻是尚未完成的，早在三〇年代為瓊·克勞馥(Joan Crawford)所寫名叫《無神論者》(Infidelity)的劇本，它是個漂亮的劇本，採用視覺的賦格的模式，可惜第三幕都沒寫完，就躺在片廠的保險櫃裏蒙塵發霉。

大多數想寫電影劇本的人都有點兒費滋傑羅情況。

電影編劇沒有義務用**攝影機角度**和精細的鏡頭術語來寫作，那不是編劇的任務。告訴導演拍些什麼和怎樣去拍都不是編劇的任務，如果你具體寫明每個場面該怎樣去拍，導演極可能就把這個劇本扔掉，那是很合理的事情。

編劇的工作是寫劇本。導演的工作是把劇本拍成電影；把稿紙上的文字轉換成影片上的映象，攝影機操作員的作用是給場面打上燈光以及擺攝影機的位置，以便能電影化地抓住故事。

我曾到過由珍·芳達、強·沃特和布魯斯·登(Bruce Dern)合演的《返鄉》拍片現場，該片導演哈爾·艾須比(Hal Ashby) （譯註1）正在給珍·芳達和潘納洛普·米爾福特(Penelope Milford)排演一場戲，攝影指導哈斯凱爾·衛克斯勒(Haskell Wexler) （譯註2）正在準備安排**攝影機**。

以下就是工作的情況：哈爾·艾須比和珍·芳達、潘納洛普·米爾福特坐在角落查看這場戲的背景，哈斯凱爾·衛克斯勒正在指揮攝影組人

員如何架燈佈光。艾須比、芳達和米爾福特開始為這個場面排演，珍・芳達講到某句話時開始移動，米爾福特在某個時刻進來，穿過場景走到床邊，打開電視……等等。等到排演一經確定，哈斯凱爾・衛克斯勒便在(觀景窗的)「接目器」(eyepiece)中跟著他們走一遍，從而設計第一個攝影機角度，當艾須比、芳達和米爾福特排演完畢，哈斯凱爾就告訴艾須比他預定擺攝影機的位置，艾須比同意了，於是他們架設攝影機，讓演員在場面中走一遍，經過幾次排演，做了些小規模的調整，然後就等著開拍。

這就是拍電影的方法，電影是一種羣體合作的媒介，人們一起工作，創造了電影，所以不要擔心**攝影機角度**！在寫場面時，千萬不要想去描述在查普門升降機上裝有五十釐米鏡頭的派納維馨七〇（Panavision 70）型的攝影機的複雜運動！

雖然曾在一九二〇年代和三〇年代的某個時期，指導演員是導演的工作，為攝影機操作員寫下**攝影機角度**是編劇的工作，但如今不再是這樣了，那不是你的工作。(譯註3)

你的工作就是一個場面接一個場面，一個鏡頭接一個鏡頭地去寫劇本。

什麼是鏡頭（shot）呢？

鏡頭就是**攝影機**所看到的一切。

場面都是由鏡頭組成的，無論是一個鏡頭或一組鏡頭，多少個或是什麼種類，都沒什麼差別。鏡頭有無數的種類。你可以寫一個像「太陽從山後升起」的描繪性場面，而導演可能用一個、三個、五個或者十個不同的鏡頭，視覺化地獲得「太陽從山後升起」的感覺。(譯註4)

場面是用主鏡頭(master shot)或特殊鏡頭(specific shot)寫成的。主鏡頭涵蓋一個全面的區域，一個房間、一條街道或一間大廳；

特殊鏡頭焦點擺在房間的一個特殊部分，比如說在房門，或者是街道上某一家特定商店的前面，或某一座建築物。《唐人街》和《銀線號大血案》裏的場面，都是用主鏡頭來表現的；《螢光幕後》則同時用上了特殊鏡頭和主鏡頭。如果你要用主鏡頭寫一個對話場面，你只要寫上**內景　餐廳——夜**，直接讓你的人物說話就可以了，與**攝影機**或鏡頭無關。

你可以依你的需要寫成全面的或是特殊的。一個場面可以只是一個鏡頭——一輛汽車飛馳過街道——或者是兩個人在街角爭吵的一組鏡頭。

鏡頭就是**攝影機**所看到的一切。

讓我們再來看看電影劇本的形式：

(1)**外景　亞利桑納的沙漠——日**

(2)閃亮的太陽照在大地上，一切那麼平坦、貧瘠。遠處一輛吉普車穿過沙漠，捲起一團飛塵。

(3)**運動攝影**
　　吉普車在鼠尾草叢和仙人掌間飛馳。

(4)**內景　吉普車裏——主要表現喬・查科**

喬魯莽地開著車，**姬兒**坐在他旁邊，她是個二十歲的迷人女孩。

(6)**姬兒**

(7)（喊道）

(8)還有多遠啊？

喬：

大約兩小時，你沒事吧？

(9)她有氣無力地微笑著。

姬兒：

我撐得到。

(10)

突然，馬達**嘮嘮啪啪響**，他們擔心地互望著。

(11)**切至——**

簡單，正確！（譯註5）

這是適當的、現代的而且專業的電影劇本形式。這種形式只有少數幾條規則，就是下列要點：

第(1)行——是一般的或特殊的故事發生地點。我們是在戶外便是**外景**，且是在**亞利桑納的沙漠**；時間是**日**（白天）。

第(2)行——空兩行之後，開始敍述你的人物、地點或動作，每行都空一格，從上緣寫到下端，敍述人物或地點不宜超過太多行。

第(3)行——空兩行，「運動攝影」這個術語特指攝影機焦點的改變。(這可不是對攝影的指示，而只是「建議」)

第(4)行——空兩行，從吉普車外面變成在吉普車裏面。我們的焦點集中到喬·查科這個人物。

第(5)行——新出現的人物永遠大寫（或用粗黑體）。

第(6)行——說話者的名字用大寫，並且擺在稿紙中央。

第(7)行——對演員的表演說明，寫在說話者下面的括號內，切勿濫用，只在必要的時候使用。

第(8)行——對話擺在稿紙的中央，好讓人物的說話居中形成塊狀，不與從上到下的敍述部分混在一起。好幾行的對話每行要留出空間來。

第(9)行——表演說明還包括人物在場面裏所做的事：反應、沉默及其他。

第(10)行——音響效果或音樂效果都要用粗黑體字。效果不要做得太過火，電影製作的最後一步程序是把影片交給音樂和效果的剪接師。影片的畫面是「固定了的」，所以畫面不能再更換或改變，剪接師要從劇本中尋找音樂和音響效果的提示，由於你用粗黑體字來說明音樂或音響效果，便對他們有所幫助。

電影處理了兩個系統的東西：畫面是我們所看見的；而聲音是我們所聽見的。畫面部分先於聲音部分完成，然後再把兩者同步化，這是一個又漫長又複雜的過程。

第(11)行——如果你想標明場面的結束，你可以寫「**切至**」（cut to）或「**溶至**」（dissolve to）（溶是指兩個畫面相疊，當一個畫面淡出時，另一個畫面同時淡入），或在漸隱到全黑的情況時用「**淡出**」（fade out）。這裏必須提醒的是，像「淡」或「溶」之類的光學效果，應由導演或剪接師做決定，那不是編劇的事。

這就是最基本的電影劇本形式的一切，簡單得很。

對大多數想寫劇本的人而言，這是個新的形式，所以你要花些時

間去「學習」寫它。不要怕犯錯誤，給點時間你就習慣了，你做得越多就越覺容易。我有時候讓學生們只簡單地寫出或打出十頁的電影劇本，只為讓他們「感覺」一下這種形式。

我有個學生是哥倫比亞廣播公司的電視記者。他想寫電影劇本，卻拒絕學習電影劇本的形式，他按照新聞報導的方式來寫劇本，甚至用新聞稿紙來寫。當我要他注意這件事時，他說等寫完初稿後再改回來，他解釋那是他寫作的方式，用別的形式寫總覺得不順暢，事實上他也沒改回來，結果這個電影劇本始終沒完成。

如果你要寫電影劇本，就要寫得正確無誤！從一開始就要按照電影劇本的形式來寫，這才對你有利。

攝影機這個字眼在現代的電影劇本中是很少用的。如果你寫一百二十頁長度的劇本，提及有關**攝影機**的地方只有很少幾個，也許十個吧！「但是，」人們會說：「如果你不用**攝影機**這個字眼，而鏡頭偏偏是**攝影機**所看到的一切，那要怎麼寫鏡頭說明呢？」

規則是：**找出你鏡頭中的主體！**

攝影機或者你前額中央那隻眼睛看到了什麼？在每個鏡頭的景框裏發生了什麼事？

如果比爾走出公寓，走向他的汽車，這個鏡頭的主體是什麼呢？

是比爾？公寓？還是汽車？

這個鏡頭的主體是比爾。

如果是比爾進到他車裏，沿街開去，那什麼是這個鏡頭的主體呢？比爾？汽車？還是街道？

若是你想讓這一個場面發生在汽車裏面，汽車就是主體：**內景汽車——日**，運動或不運動的攝影皆可。

只要決定了鏡頭的主體，你就可以開始敍述鏡頭內發生的視覺動

作。

我現在表列出一些可在電影劇本中取代**攝影機**一詞的術語，假如你懷疑能否使用**攝影機**這個語詞，那千萬別用！找出別的術語來取代它，這些在鏡頭說明中的一般性術語會使你的電影劇本寫起來更為簡單，更具效果，更加視覺化。

電影劇本術語（用以取代**攝影機**一詞的部分）
規則：**找出你鏡頭中的主體。**

術　　　語	意　　　義
1. **角度對準**（鏡頭的主體） ANGLE ON	一個人、地點或事物——**角度對準比爾**，拍他走出他的公寓大樓。
2. **主要表現**（鏡頭的主體） FAVORING	也是對人、地點或事物——**主要表現比爾**離開他的公寓。
3. **另一個角度** ANOTHER ANGLE	**鏡頭**的變化——從**另一個角度**拍比爾走出他的公寓。
4. **更廣的角度** WILDER ANGLE	一個場面中焦點的改變——你從**角度對準**比爾到**更廣的角度**，如此便包括比爾及其身處的環境。
5. **新角度** NEW ANGLE	另一種鏡頭的變化，經常用來力求突破以達更「電影化的傾向」——從**一個新角度**表現比爾和珍在舞會上跳舞。

6. 觀點 　　POV(Point of View)	一個人的**觀點**，他看到的東西是怎樣的 ——**角度對準**比爾，拍他與珍跳舞，再從**珍** **的觀點**看比爾正在微笑，他很愉快，這也可 以看做是**攝影機的觀點**。
7. 相反角度 　　REVERSE ANGLE	視角的變化，通常是與**觀點**鏡頭相反的 ——例如：從比爾的**觀點**看珍，然後是珍的 **相反角度**，也就是她所看到的對象。
8. 過肩鏡頭 　　OVER THE SHOUL- 　　DER SHOT	通常用於**觀點**和**相反角度**鏡頭，這種鏡頭經 常把一個人物的後腦杓擺在景框前景，而他 所看到的景物是景框背景。景框便是**攝影機** 所見的界限——有時稱爲「景框線」。
9. 運動鏡頭 　　MOVING SHOT	重點在鏡頭的運動——**運動鏡頭**拍吉普車急 馳過沙漠、比爾與珍走向門口、泰德走去接 電話等等。你必須標示的只是**運動鏡頭**，毋 須再細分什麼軌道上的移動鏡頭、搖、上下 移動、推、變焦還是升降機移動等。
10. 雙人鏡頭 　　TWO SHOT	鏡頭的主體是兩個人——比爾和珍在門口說 話的**雙人鏡頭**。還有**三人鏡頭**：珍的同居 人，一個六呎二吋的高大**男人**打開了前門。

11.近景 CLOSE SHOT	一如字面意思，就是「近」，要少用，只有強調時才用。一個比爾盯著珍的同居人的**近景**。在《唐人街》裏，當吉德的鼻子挨了一刀時，勞勃·托溫標示了一次**近景**，這是他在整個電影劇本極少用到的術語之一。
12.插入鏡頭（某些東西） INSERT	「某些東西」的近景，將一張照片、報紙報導、標題、鐘面、手錶或電話號碼等鏡頭「插入」到場面之中。

　　瞭解了這些術語，會幫你在寫電影劇本時，找到一個更有選擇性、更為安全的位置——如此你就知道在毋需使用特殊**攝影機**指示的情況下，你應該怎麼做了。

　　我們來看一個現代電影劇本的形式。這是我的電影劇本《競賽》的頭九頁，這是部一直沒有攝製的動作片。開端是一個動作的段落。這是關於一個人想要駕火箭船打破水上競速紀錄的故事。

　　檢驗一下這個形式；找出每個鏡頭的主體，再看每個鏡頭在段落的整體圖樣裏，怎樣表現出個別的花樣。

　　「第一回合」是這一個段落的標題；這是想要打破水上競速紀錄的第一次嘗試。

<div align="center">

競賽

（電影劇本的第一頁）

</div>

淡入

　　「第一回合」

外景　華盛頓的班克斯湖——黎明前

一系列不同的角度

黎明前的幾小時，一輪滿月和一些星星掛在清晨的天空上。

班克斯湖是緊靠大克力水壩水泥牆的一條狹長水域，月亮的倒影在水中微微閃爍著，一片寂靜、祥和、靜止。

然後，我們**聽到**一輛卡車高聲的**轟鳴**。於是，我們：

切至一

靠近卡車的前車燈——運動鏡頭

一輛加速的卡車**駛入景框，拉遠**後顯示出卡車掛著一輛大拖車，上面裝運著一個蒙著帆布、形狀古怪的東西。它什麼都可能是——一件現代雕刻，一枚飛彈，一艘太空艙，事實上它兼有這三種東西。

另一個角度

七輛車組成的車隊，沿著兩旁種著樹木的彎曲公路緩緩前進，那輛加速的卡車和一輛旅行車帶頭，另一輛旅行車後面跟的是一輛拖車，最後是兩輛巨型露營拖車和一輛工具車，車上都印著「英雄家族古龍水」的徽章。

內景　帶頭的那輛旅行車

有三個人在車裏，收音機正輕柔地播放著一首西部鄉村歌曲。

斯壯特·鮑曼開著車，他是個瘦長、表情豐富的德州人，是密西西比西部最好的板金工和機械鬼才。

傑克·雷恩靠窗坐著，憂鬱地注視著黎明前的黑暗。

（電影劇本的第二頁）

他意志堅強又有些頑固，許多人認為他是一名顯赫的賽艇設計

師，一個異想天開的天才，也是個膽大無比的賽艇駕駛員，這三點都是事實。

羅傑‧道爾頓坐在後面的座位上。他是個沉默寡言的人，戴著眼鏡，很符合他的火箭系統分析專家的身分。

車隊

車隊沿著兩旁種著樹木的彎曲公路駛向大克力水壩和那被稱做「班克斯湖」的狹長水域。（它的舊稱是「富蘭克林‧D‧羅斯福湖」）。

外景　班克斯湖——黎明

車隊駛向遠方時天漸亮，車隊看來就像黎明前飛舞著的一排螢火蟲。

角度對準船塢區

汽車慢了下來，停住。帶頭的卡車停在定點，幾個**工作人員**從車上跳了下來，其他的人也跟著跳下來，然後展開工作。

靠水的地方架起一間長型的活動房子。被稱做「**船塢**」的大房子是個工作場地，裏面設備齊全，有工作檯、燈具和工具。兩輛露營拖車停在附近。

另一個角度

幾個工作人員跳下車來，開始卸下各種裝備，帶著裝備進入工作場地。

在旅行車上

斯壯特把車停靠妥當，雷恩最先下車，隨後是羅傑，他走進船塢。

新角度

一輛「運動世界」的大型**電視轉播車**，幾名西雅圖地區的體育播報員開始架設他們的設備。

更廣的角度

不同的**辦事人員**和**計時員**，都穿著印上FIA縮寫字樣的襯衫，在架設電子計時器、計時牌、數字控制台和計時浮標……等，從電視顯像器上看到的是組合而成的工作活動之錄影畫面，此一段落的「感覺」開始時是緩慢的，像人剛醒過來那樣，然後逐漸進入緊張、興奮的火箭艇下水段落的節奏。

<div align="center">（電影劇本的第三頁）</div>

內景　露營拖車活動區──天剛亮

傑克・雷恩穿上他那石棉競賽服，斯壯特幫他繫好帶子，他接著穿上罩在外頭的衣服，衣服上清楚地有「英雄家族古龍水」的字樣，斯壯特在雷恩衣服上安裝了一樣東西，兩個人交換了個眼色。

在這一段，我們**聽到**這樣的聲音：

<div align="center">

電視播報員（畫外音）：

這是傑克・雷恩。大部分觀眾已經知道這個故事
──雷恩，這個最富創新精神的高速競賽船設計
者，他是工業鉅子提摩西・雷恩的兒子，他接受了「英
雄家族古龍水」公司委託，建造了一艘賽艇，想打
破由李・泰勒所保持的每小時二百八十六英里的水
面速度紀錄。同時雷恩還更進一步，設計並建造了
世界上第一艘火箭艇──是的，火箭艇──這在觀
念和做法上都是革命性的創舉──

</div>

角度對準船塢

　　從船塢移了出來，架在兩個專用船架上的就是火箭艇「原型一號」，一艘閃閃發亮、看來像導體飛彈的船，又像一架三角翼的飛機，它設計得很漂亮，是件雕塑品。工作人員把賽艇引導到伸入水中的發射架上。在這一段，電視播報員的聲音繼續著。

　　　　　　　　電視播報員（畫外音繼續著）：

　　　　只是這艘賽艇究竟有多快尚未揭曉——有人認為它
　　　　根本行不通！但傑克•雷恩說這艘賽艇能夠輕而易
　　　　舉地打破每小時四百英里的大關。嗯，雷恩設計並
　　　　建造了「原型一號」這艘賽艇，把它交給了贊助人，
　　　　但是相當諷刺的——「英雄家族」找不到人來開這艘
　　　　火箭艇——沒有人願意用它來創紀錄，因為它太急
　　　　進，太不安全了。就在這時，當過水上飛機競賽員
　　　　的雷恩出來說：「讓我來！」

內景　電視轉播車的播音間裏

　　我們看到一整排的電視顯像器，**推進到一塊螢光幕上**，**電視播報員**正在記者招待會上訪問傑克•雷恩。

　　　　　　　　（電影劇本的第四頁）

　　　　　　　　雷恩（在電視螢光幕上）：

　　　　你知道的，我一塊接一塊地建造了這條船——我對
　　　　它瞭若指掌，假如我認為它有絲毫失敗的可能，或
　　　　者它可能會傷了我自己，或者害死我自己——假如
　　　　我不認為它百分之百安全的話，我就不會幹了！總

要有人來幹，那還不如我自己來！我是說，生活就是這樣，不是麼？總得冒點兒險的，呃？

電視播報員（在螢光幕上）：

你害怕嗎？

雷恩（在螢光幕上）：

當然！不過我知道我能勝任，要不然我就不在這裏了。這是我的選擇，我深信我將創造一個新的水面速度紀錄，並且活得夠久，好在完事之後，還有機會讓你再訪問我。

他笑了起來。

角度對準奧麗薇亞

雷恩的妻子，神情緊張地獨自站在一旁，她咬著嘴唇，她很害怕，而且表現了出來。

外景　電視轉播車——清晨

電視播報員訪問完雷恩，站在轉播車旁，背景是湖。

電視播報員：

幾年以前，傑克·雷恩是位極有成就的水上飛機競賽員，他在一次意外事件以後，放棄了比賽——你們之中一定還有人記得這件事——

角度對準出發區

一個手指形的長長碼頭伸入水中，一艘拖船繫在一旁。

（電影劇本的第五頁）

原型一號

賽艇浮在水面上裝燃料，兩個裝著長聚乙烯管的氧氣桶裝進引擎裏，傑克監督著裝燃料。

角度對準雷恩

傑克・雷恩走出露營拖車，向火箭艇走去，斯壯特與他同行。

電視播報員（畫外音）：

現在，我們是在華盛頓東部的班克斯湖，緊靠著大克力水壩，——傑克・雷恩將在這裏成為第一個嘗試駕火箭艇來打破水面速度紀錄的人。

在出發地點

雷恩走下碼頭，跨進他的賽艇。

在計時控制中心

各種數字計時器急促地動起來，橫掃過後全部歸零。

內景　電視轉播車中的控制台

導播坐在電視控制台前，準備轉播。他面前排著八個螢光幕，每個幕上的畫面都不一樣：有工作人員、終點線、湖面、計時浮標、人羣……等等，其中有一個螢光幕始終跟著雷恩，他在做賽前的準備工作。

電視播報員（畫外音）：

和雷恩一起工作的是他的兩個伙伴：機械工程師斯壯特——

角度對準斯壯特

他站在拖船裏，手中拿著手提對講機，仔細地看著雷恩。

還有火箭系統專家羅傑・道爾頓，他是負責把人類送

往月球的噴氣動力實驗室的科學家——

角度對準羅傑

他檢查了燃料儀表以及其他的細節，一切準備就緒。

（電影劇本的第六頁）

雷恩

他彎身進入駕駛員的艙座，斯壯特在他附近的拖船裏。

內景　火箭艇內的駕駛員艙座

雷恩檢查他面前控制台上的三個儀表，他扳動標示「燃料流量」
的開關，指針跳到開動位置上停住，他又扳動另一個標示「水流量」
的開關，指針也動了起來。一個紅色按鈕亮起來，我們看到按鈕上標
示著「準備」的字樣，雷恩的手把著方向盤，手指擺在「彈射」的按
鈕旁。

雷恩

他檢查了所有儀表，深呼吸了幾次。他準備好了。

電視播報員（畫外音）：

看來雷恩已經準備好了——

一系列的角度

倒數計時，工作人員、計時員、觀眾都肅靜下來。電子設備全都
停在零，電視攝影機工作人員焦點全集中在「原型一號」，它的姿態就
像一隻準備起飛的鳥。

斯壯特

看著雷恩，等著他給個「豎起大姆指」的信號。

雷恩——近景

我們所看到的只是從頭盔向外盯著的一雙眼睛，極度專心，極度緊張。

在計時中心

計時員們在等待，所有的眼睛都來回看著計時器和湖上的賽艇。

湖面

湖面是平靜的，三個計時浮標標示出航道上公定的英里單位。

在終點線上

羅傑和兩個工作人員站在那兒看著湖面上的航道，盯著那個小點狀的賽艇。

電視工作人員

等待，空氣中充滿緊張的期待。

（電影劇本的第七頁）

雷恩的觀點

他盯著航道，「準備」的按鈕在前景中清晰可見。

斯壯特

對最後的細節檢查了又檢查，雷恩準備好了，他檢查了計時器——都準備好了，可以「出發」了。他給了雷恩一個「豎起大姆指」的信號，然後等待雷恩的回音。

雷恩

回了一個「豎起大姆指」的信號。

斯壯特

對手提對講機說話。

中<center>斯壯特：</center>

計時準備──（他開始倒數計時）十、九、八……五、

四、三、二、一、零──

計時浮標

依次閃了三種光：紅、黃、然後是綠。

雷恩

扳動「啓動」開關，然後突然──

火箭艇

爆炸似地動了起來，當它猛地向前衝時，細長的火焰噴在水面上。

賽艇

像飛彈般朝著湖的盡頭直飛而去，以每小時三百英里以上的速度

像水翼船般在離水面幾英寸的空中飛掠。

同時插入

斯壯特、奧麗薇亞、計時員、終點線上的羅傑、轉播車中控制台

上的螢光幕……等等。

雷恩的觀點

外面的景象都變了。當世界突然陷入沉靜，只見高速掠過的圖像

都扁平掉了。

賽艇

像流星般閃過——

<p align="center">（電影劇本的第八頁）</p>

計時器的數字

計時器指針朝無限跳進。

各種角度

賽艇衝向終點線。工作人員、計時員、觀眾全屏息凝神地看著。

雷恩

手緊握著方向盤，我們忽然看到他的手隨著賽艇的顫動而輕輕地扭動起來。

<p align="center">**電視播報員**（畫外音）：</p>
<p align="center">這是一次硬碰硬的競賽——</p>

計時控制台上

計時數字以瘋狂的速度打轉。

雷恩的觀點

賽艇在擺動，轉變成明顯的顫動，使景色都看不清楚了。出了什麼可怕的差錯？

從岸邊看

我們看到尾浪變得不規則，波浪起伏不定。

斯壯特和奧麗薇亞

看著賽艇劇烈地抖動著。

一系列快切

在觀眾和賽艇間交錯,「原型一號」偏離航道,雷恩雙手定在方向盤上,一動也不動。

<div align="center">

電視播報員 (畫外音):

</div>

等等,好像——有些不對勁,賽艇抖動得太厲害——

原型一號

向一邊傾斜。

雷恩

按下彈射按鈕。

<div align="center">

電視播報員 (畫外音,歇斯底里地):

</div>

雷恩控制不了了!我的天哪!他要粉碎了——雷恩就要粉碎了——天哪!——

<div align="center">

(電影劇本的第九頁)

</div>

駕駛員座艙

彈射出來,高高地拋向天空,成一孤線,後面拖著降落傘。

火箭艇的船艙

直向水面衝去

斯壯特、工作人員、計時員、奧麗薇亞

驚恐地、不敢置信地看著。

賽艇

艇底朝天地衝入水裏，失去控制地翻過來，然後一再地橫滾，我們眼睜睜地看著它解體。

電視播報員（畫外音）：

雷恩彈出來了──可是，等等──降落傘並沒有打開──哎呀！我的天哪！這怎麼可能呢！──好慘哪！

各種不同的角度

繫在彈射艙後的降落傘張不開來，雷恩被困在塑膠的駕駛員座艙裏，以每小時超過三百英里的速度衝入水中。

彈射艙像丟在池塘上的石頭一樣掠過水面向前彈跳，我們只能猜想雷恩在裏面會怎樣了，彈射艙在水面上滑行了一英里多，才終於停了下來。

沉寂，好像整個世界突然都凝結了。然後──

救護車的**警報器**打破了沉寂。當人們朝那毫無生氣、漂浮在水上的傑克•雷恩跑過去時，現場像地獄裏所有的惡魔都逃出來了一樣混亂。停格，然後──

切至──

注意一下每個鏡頭是怎樣描述動作的，又是如何運用前面表列的術語來造成「電影化」的觀感，不要做太多的**攝影機**運用的指示。

習題：用電影劇本的形式寫點東西，記住找出鏡頭的「主體」。多寫幾遍會有助於你寫電影劇本，只要簡單地打出或寫出十頁就行，隨便十頁什麼都行，這只是要你簡要地「感覺」一下電影劇本的形式。

　　你要花點時間學習電影劇本的形式，剛開始可能不太順暢，但是會越來越容易的。

譯註：

1. 哈爾·艾須比(1929—1988)是生於猶他州的美國導演，係剪接師出身，尤其是諾曼·傑威遜的《龍蛇爭霸》(The Cincinnati Kid, 1965)、《天羅地網》(The Thomas Crown Affair, 1968)、《惡夜追緝令》(In the Heat of the Night, 1967)等名片均由他剪接，《惡》片還為他贏得奧斯卡最佳剪接金像獎。他導演的影片有《地主》(The Landlord, 1970)、《最後指令》(1973)、《洗髮精》、《邁向光榮》(Bound for Glory, 1976)、《返鄉》、《無為而治》(Being There, 1979)、《嬌妻難纏》(The Slugger's Wife 1984)、《英雄膽》(Eight Million Ways to Die, 1986)等。

2. 哈斯凱爾·衛克斯勒，1926年生於芝加哥的攝影指導，也曾任導演、編劇、製片，十幾歲時就開始搞電影，由他擔任攝影指導的作品有《苦戀》(The Loved One, 1965)、《靈慾春宵》、《惡夜追緝令》(1967)、《冷媒體》(Medium Cool, 1969, 兼製、編、導)、《飛越杜鵑窩》(1975)、《邁向光榮》、《返鄉》、《天堂之日》(1978)、《愛的大風暴》(Blaze, 1989)等。

3. 在這裏所述敘的時期裏，電影的「作者」被認為是劇作家，由於這個不正常現象的存在，才有「作者論」的興起，把電影的「作者」確定為導演，編劇和攝影師列為同一等級，是配合導演的工作人員之一，就毋需再踰越範圍去管攝影機角度了。

4. 寫電影本的場面，千萬切記一個原則：必須是能夠具體呈現的，書中所舉的「太陽從山後升起」沒有問題。如果再接一句「人們勤奮工作」，那便是屬於抽象而無法呈現的，你所要做的是如何將「人們勤奮工作」在腦海中加以呈現，如此一來便該改寫成「送報生挨家挨戶投送報紙」、「果菜市場交易熱絡」……等場面，以往一般編劇書籍從未提及此一電影劇本的特殊要求，譯者特予提出，提供讀者做為創作時自我要求、自我檢查的一個重要依據。

5. 這一段作者稱讚為「簡單正確」的劇本形式，在國內完全不適用，所以譯者特別摘引《恐怖分子》(小野編劇)的一場戲給讀者做為參考：

場：10
景：沈辦公室內外

時：中午

人：沈維彬、周郁芬

△亞細亞通商大樓外街道，郁芬下計程車，抬頭看，似乎下雨了。

△原來是吊在大樓上的洗玻璃工人。

△郁芬站在會議室玻璃櫃前，玻璃映著沈維彬的模樣。

小沈：你變了，變得很多，變好看了。

郁芬：越來越俗氣了，高不成低不就。

小沈：怎麼樣，來我們公司上班吧？

郁芬：我這個樣子行嗎？

△小沈面鏡而站，玻璃窗中反映著郁芬的樣子。

小沈：你問我？我告訴你不行也得行。我腦子裏一直是你那一副精明能幹的樣子，不找你找誰？

郁芬：那是很久以前的事了，我都幾年沒出來工作了。

小沈：這些年你一直在寫這些東西嗎？

郁芬：混了那麼久，就只湊了那麼一本。

小沈：（看著手中那本印有郁芬拷貝影象為封面的「周郁芬小說選」）我知道這本書，我還知道這裏面有一個短篇的男主角是我。

△小沈翻書，書的特寫。

△郁芬背著站在門前，走向大窗。

△從窗口望見玻璃中反映洗窗的工人。

第十三章　搭建電影劇本

本章介紹架構電影劇本的方法

　　截至目前爲止，我們已經討論了寫電影劇本所需的四個基本組成部分——結尾、開端、第一幕結尾的轉折點和第二幕結尾的轉折點；這是你在稿紙上開始寫字之前必須弄清楚的四樣東西。

　　現在怎麼辦？

　　怎樣把上述這些東西擺在一起，來搭建一個電影劇本呢？

　　你如何構成一個電影劇本？

　　再看一次應用範例：

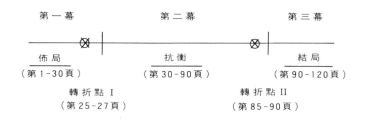

　　第一幕、第二幕、第三幕，開端、中段和結尾。每一幕都是一個單元，或是戲劇性動作的整體。

　　請看第一幕：

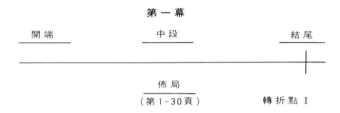

第 一 幕

開端　　　　　　中段　　　　　　結尾

佈局
（第1-30頁）　　　　　　　　　　轉折點 I

　　第一幕從電影劇本的開端，延伸到第一幕結尾的轉折點，因此這裏有一個開端的開端、開端的中段和開端的結尾，它本身就是一個自足的單元，一個戲劇性動作的整體。它大約有三十頁的篇幅，並且在二十五頁到二十七頁左右出現一個轉折點，一個能「鈎住」故事並把它引至另一個方向的事件或事變。在第一幕中發生的戲劇內容稱之為佈局。你大約有三十頁的篇幅來進行故事的佈局；視覺化地、戲劇化地介紹主要人物，說明戲劇前提和確立戲劇性情境。

　　接著是第二幕：

第 二 幕

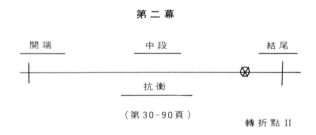

開端　　　　　　中段　　　　　　結尾

抗衡

（第30-90頁）　　　　　　　　　　轉折點 II

　　第二幕是你的電影劇本的中段，它包括動作的最大部分。它從第二幕的開端直到第二幕結尾的轉折點，所以我們有著一個中段的開端、中段的中段和中段的結尾。

　　第二幕也是一個戲劇性動作的單元或整體，它大約有六十頁的篇幅，在八十五頁到九十頁左右出現另一個轉折點，把故事「引至」第

三幕。第二幕的戲劇內容是抗衡，你的人物將遇到種種阻礙，使他無法達到目的。(只要你決定了你的人物的「需求」，就該爲這些需求製造阻礙、衝突！你的故事因而成爲你的人物克服阻礙、達成其「需求」的過程。)

第三幕是你的電影劇本的結尾或結局。

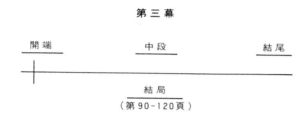

第 三 幕

開端　　　　　　中 段　　　　　　結 尾

結 局

(第90-120頁)

就像第一幕和第二幕，它也有一個結尾的開端、結尾的中段和結尾的結尾。它的篇幅大約有三十頁，其戲劇內容是你的故事的結局。

在每一幕裏，你都是從此幕的開端出發，朝著此幕結尾的轉折點移動。這表示每一幕都有一個方向，一條從開端到轉折點的發展線。而第一幕與第二幕結尾的兩個轉折點是你的目的地，它們就是你在搭建或建構你的電影劇本時，將要去的地方。

你要透過幾個單元──第一幕、第二幕和第三幕──來搭建你的電影劇本。

如何搭建你的電影劇本？

用一些三乘五英寸(3×5)的卡片。

拿一疊三乘五英寸的卡片，在卡片上寫下你對場面或段落的構想，或者簡要地寫上說明，以幫助你寫作。舉例來說，你要寫你的人物在醫院裏的段落，你可以寫成幾個場面，每個場面用一張卡片：你的人物抵達醫院；他/她在住院處辦理手續；醫生們爲他做檢查，做化

驗，做各式各樣的醫學檢驗：X光、心電圖、腦部斷層超音波……等等；家人或朋友來看他；他可能不喜歡同病房的室友；醫生可能與家屬談論他的病情；你的人物也許住進加護病房……這些都可用幾個字標示在卡片上，每一段說明都可以寫成一個場面，全都納入註明「醫院」的段落之中。

你想要用多少張卡片都可以：愛德華•安哈特(Edward Anhalt) (譯註1) 改編《百戰狂獅》(The Young Lions) (譯註2) 和《雄霸天下》(Becket) (譯註3) 用了五十二張卡片去搭建他的電影劇本；恩涅斯特•列曼(Ernest Lehman) (譯註4) 在寫《北西北》(North by Northwest) (譯註5)、《真善美》(The Sound of Music) (譯註6) 和《大巧局》(Family Plot)等電影劇本時，按自己需要使用了五十到一百張卡片；法蘭克•皮亞遜用十二張卡片寫《熱天午後》，他用十二個基本段落把故事編織起來。再說一遍：需要用多少張卡片去搭建你的電影劇本是沒有定則的，你要用多少張就用多少張，你也可以使用不同顏色的卡片：第一幕用藍色卡片，第二幕用綠色卡片，第三幕用黃色卡片。

你的故事決定了你需要用多少卡片，信任你的故事！讓它告訴你到底需要多少張卡片，不管它是十二張、四十八張、五十二張、八十張、九十六張、一百一十八張，都沒關係的，信任你的故事。

用卡片是個不可思議的好方法，你可以用你想用的任何方法去安排場面，再重新安排場面，增加幾張，抽掉幾張。它是既簡單、方便而又有效的方法，它可以給你最大的靈活性去搭建你的電影劇本。

讓我們利用創造每一幕的戲劇性背景開始來搭建電影劇本，如此一來我們自然能找到內容。

回憶一下物理學的牛頓第三運動定律（Third Law of Motion）——「對於每一個作用力，都有一個力量相等和方向相反的反作用

力」。這個原則在搭建電影劇本時也發生作用。首先,你必須瞭解你的主要人物的需求,你的人物的需求是什麼呢?在你的電影劇本中,他/她希望達到、取得、滿足或贏得什麼呢?只要你確立了主要人物的需求,你就能針對這些需求去製造阻礙。

戲劇就是衝突。

而人物的實質就是行為——行為即人物。

我們生活在一個動作—反應動作的世界。假設你正在開車(動作),有人開車攔阻了你或橫阻在你面前,你會怎樣做(反應動作)?通常是咒罵、憤怒地按喇叭、試著也去攔阻別人、揮舞拳頭、喃喃自語、猛踩油門……等等,這就是對攔阻你的司機之動作的一個反應動作。

動作—反應動作是宇宙的法則。如果你的人物在電影劇本裏有所動作,而其他人或事會做出反應動作,此一反應動作能讓你的人物再做出反應動作;如此一來,他通常會再創造一個新的動作,而這新動作又能再產生另一個反應動作。

你的人物做了動作,有人做出反應動作。動作—反應動作,反應動作—動作——你的故事始終朝著每一幕結尾的轉折點推進。

很多新手或沒有經驗的編劇讓事情降臨到他們的人物身上時,總是讓他們的人物對情境做出反應動作,而不是透過他們的戲劇性需求去做動作。人物的實質既然是行為,你的人物必須有所動作,而不是反應動作。

《英雄不流淚》第一幕的佈局交代了勞勃·瑞福的辦公室例行公事。當他吃完中飯回來,所有的人都死了,這是第一幕結尾的轉折點。瑞福對此做出了反應動作:他打電話給中央情報局,他們要他躲開他熟悉的地方,特別是不要回家。他又發現那個沒上班的同事也死在床

上，此時他不知何去何從，也不知道誰能信賴。他又對這個情勢做出了反應動作，他做出了這個動作：打電話給克里夫‧勞勃遜，要他讓他的朋友山姆來和他見面，並且帶他去總部。當這一切失敗以後，瑞福再採取的動作是用槍頂住費‧唐娜薇，逼她帶他去她的公寓：他想休息一下，理清思緒，找出前進路線。

動作是做某件事，而反應動作是等待某件事的發生。

在《再見愛麗絲》裏，愛麗絲在丈夫死後前往加州的蒙特利爾，想成為歌手，實現童年的夢想。為了與她年幼的兒子在一起，她在各種酒吧尋找唱歌的工作，起初根本沒人給她機會，她因此而絕望沮喪，期待有所突破。她對情勢——她周圍的環境——做出反應動作，使她變成一個被動的、不是非常令人同情的人物，當她真得到機會唱歌時，那已完全不是她所期望的了。

許多欠缺經驗的編劇讓事情降臨到人物頭上，他們做出的是反應動作而不是動作，偏偏人物的實質是行為，也就是動作。

你有三十頁的篇幅來做佈局，而頭十頁是最具關鍵性的。

在頭十頁裏，你必須確定主要人物，建立戲劇前提，並且確立戲劇性情境。

你要知道開端是什麼，也要知道這一幕結尾的轉折點是什麼。它既可以是一個場面，也可以是一個段落，它必須是個「事變」或「事件」。

如果你思考過這個問題，那麼你就發現用這兩個因素寫出五到十頁的劇本，因此你還剩二十頁來完成第一幕，這算不錯了，尤其當你一直沒寫出什麼東西來的時候。

現在你已經做好搭建電影劇本的準備工作了，從第一幕開始。

它是一個戲劇動作的完整單元，它從開端的場面或段落開始，一

直到這一幕結尾的轉折點。

利用三乘五英寸的卡片，在每張卡片上寫幾個說明性的字句，如果是辦公室的段落，就寫上「辦公室」，以及在那裏發生的事情；例如「發現挪用公款二十五萬美元」，另一張是「高級主管的緊急會議」，下一張是「介紹本案主角喬的出場」，再下一張是「新聞界得知此事」。

再下一張是：「喬精神緊張，坐立不安」。依你所需的卡片張數去把「辦公室段落」完整地寫出來。

然後呢？

再拿另一張卡片，寫下下一個場面：「喬被警方偵訊」。

然後呢？

一張卡片是「喬和家人在家」，另一張是「喬接了一通電話，他是嫌犯」。

下一張卡片是「喬開車去上班」，再下一張是「喬抵達辦公室，氣氛緊張」。

接著呢？

「警方更深入調查喬」，也可以加進關於「新聞界向喬打探」的場面，另一張卡片是「喬的家人知道他是清白的，因而支持他」，另一張是「喬與律師會商，情況看來不妙」。（譯註7）

一步接一步，一個場面接一個場面，一直把你的故事搭建到這一幕結尾的轉折點，「喬被起訴挪用公款」是第一幕結尾的轉折點，這就像玩拼圖遊戲一樣。

你可以在第一幕裏用掉八張、十張、十四張或者更多的卡片，但必須指出向轉折點而去的戲劇性動作之流程。當你寫完第一幕的卡片後，回頭看一下你有些什麼了；一場接一場地瀏覽你的卡片，像在洗牌那樣，來回做幾遍，很快你就找出明確的動作流程，你可以東改改

西改改的，使它讀來更容易，必須要有清楚的故事線，自己向自己說第一幕的故事：佈局。

如果你發現你的故事有些漏洞，因而想多寫幾張卡片，那就做吧！卡片是讓你用的，利用卡片來搭建你的故事，這樣你就能明白自己要往何處去。

當你寫完第一幕的卡片之後，按照段落的順序將它釘在佈告欄、牆上或者鋪在地上，自自己講述從開端到第一幕結尾轉折點的故事，一而再，再而三地反覆去做，很快你就能把這段故事編進創作過程的結構中去。

第二幕還是同樣這樣做，用第二幕結尾的轉折點引導你，列出你為這一幕安排的所有段落。

記住，第二幕的戲劇內容是抗衡，你的人物是否用明確的「需求」在貫穿故事呢？你必須隨時把那些阻礙牢記在心頭，以便引起戲劇衝突。

當你處理完這些卡片之後，再重複第一幕的那個過程，從第二幕的開端到第二幕結尾的轉折點，把卡片瀏覽一下，要發揮自由聯想，讓新的主意湧現，把它們全寫在卡片上，一遍又一遍仔細地看。

把卡片擺開來研究一下，安排你的故事過程，看它發生什麼樣的作用，不要怕修改。有個我訪談過的電影剪接師告訴我一個重要的創作原則：在故事的內容裏，「那些經過嘗試行不通的段落，正好相對地告訴你怎樣做才行得通。」

這是電影的金科玉律。許多絕佳的電影場面是偶然產生的，起先經過嘗試行不通的場面，到頭來終會告訴你怎樣才行得通。

不要怕犯錯。

究竟在卡片上要花多少時間？

大約一個星期。我用四天時間列出這些卡片,第一幕用整天的時間,大約是四小時;第二幕用兩天,第一天對付這一幕的前半段,第二天對付後半段;第三幕用一天。

然後我把它們攤在地板上或釘在公佈欄上,準備開始工作了。

我花了幾個星期的時間一遍又一遍地研究這些卡片,盡量熟悉故事、過程和人物,直到感覺滿意爲止。也就是說,我每天花二到四個小時在卡片上。我一幕接一幕,一個場面接一個場面地去貫穿整個故事,把卡片混合弄亂,在各處試試看,把一個場面從第一幕挪到第二幕,把另一個場面從第二幕搬到第一幕。這種運用卡片的方法相當靈活,你可以隨心所欲去做,而且確實有效!

卡片系統讓你在架構電影劇本時享有最大限度的機動性,你要反覆研究這些卡片,直到你覺得已準備就緒,可以開始動筆去寫爲止,你怎麼知道可以開始寫了呢?放心,你會知道的,那是你所得到的一種感覺,當你準備好可以開始寫時,你就可以開始寫了,那時你會對故事覺得有把握,你知道自己需要做什麼,而且對某些場面已有視覺映象了。

卡片系統是架構故事的唯一方法嗎?

不是的,有許多方法可以架構故事。有些編劇只在紙上簡單列出一系列的場面,給它們編妥號碼:(1)比爾在辦公室;(2)比爾和約翰在酒吧;(3)比爾發現了珍;(4)比爾去赴宴會;(5)比爾碰到了珍;(6)他倆彼此喜歡,決定一起離去。

另外一種方法是寫一個概述(treatment),對故事中發生的事情做梗概性的敍述(narrative synopsis),加上少許的對話、一個概述大約是四至二十頁。也有用大綱(outline)的,尤其是電視劇,你用較具細節的情節流程來講故事,對話是大綱的一個基本部分,大綱大

約是二十八頁到六十頁的長度。(譯註8) 大部分的概述或大綱，都不會超過三十頁的長度，你知道為什麼嗎？

製片人的嘴唇會讀乾了的！

這是好萊塢的一個老笑話，但它確實有很多的真實性存在。

不論你用什麼方法，你已經準備就緒，可由用卡片講故事進展到在稿紙上寫故事了。

你從頭到尾瞭解你的故事了，它應該平滑流暢地從開端推向結尾。你必須在心中清楚地把握情節發展過程，如此你所需要做的就是瀏覽卡片、閉上眼睛，於是你看見那個故事浮現了出來。

你所要做的就是把它寫下來！

習題：決定好你的結尾、開端，第一幕和第二幕結尾的兩個轉折點。拿一些三乘五英寸的卡片，如果你喜歡也可選用不同顏色的卡片，從你的電影劇本的開端部分開始自由聯想。不論你對一個場面想到什麼，都把它寫在卡片上，一直朝著這一幕結尾的轉折點前進。

用這個來做實驗，卡片是讓你用的——找出自己的方法，使它對你的故事發生作用。也許你想寫一個概述或大綱，那就寫吧！

譯註：

1. 愛德華・安哈特，1914年生於紐約的美國電影編劇，哥倫比亞大學畢業後，曾先投入廣播、電視界，他的代表作有《街頭圍獵》(Panic in the Street, 1950)、《百戰狂獅》、《雄霸天下》、《猛虎過山》(1972)、《雅典大逃亡》(Escape to Athena, 1979)、等，《雄霸天下》為他贏得一座奧斯卡最佳編劇金像獎。

2. 《百戰狂獅》是1958年出品的美國電影，片長167分鐘，是關於二次世界大戰美、德間的故事，由愛德華・安哈特編劇，愛德華・狄米屈克(Edward Dmytryk)導演，馬龍・白蘭度、蒙哥馬利・克里夫(Montgomery Clift)、狄恩・馬丁(Dean Martin)、麥斯米倫・雪兒、賀・蘭芝(Hope Lange)等當時大明星合演。

3. 《雄霸天下》是1964年出品的英國電影，由彼德・格林威爾(Peter Glenville)導

演，愛德華・安哈特根據尚・阿努義(Jean Anouilh)的舞台劇改編成電影劇本，李察・波頓、彼德・奧圖、約翰・吉爾德(John Gielgud)等舞台劇出身的名演員合演，包括影片以及上述人員都獲得奧斯卡提名，但僅劇本一項獲獎，影評人約翰・賽門批評這部片長149分鐘的影片是：「漂亮、壯觀、沉悶。」

4. 恩涅斯特・列曼，1920年生於紐約的美國老牌編劇，對通俗的懸疑動作片和嚴肅的文字性劇本都有不凡表現，六〇年代中期曾兼任製片、導演，仍以編劇成績最爲出色，代表作有《龍鳳配》(1954)、《國王與我》(The King and I, 1956)、《北西北》、《西城故事》(1961)、《獎》(The Prize, 1963)、《眞善美》、《靈慾春宵》、《我愛紅娘》(Hello, Dolly! 1969)、《大巧局》(1976)、《最長的星期天》(Black Sunday, 1977)等。

5. 《北西北》是1959年出品的美國電影，是導演希區考克的驚慄片經典，由恩涅斯特・列曼編劇，卡萊・葛倫(Cary Grant)、伊娃・瑪麗・仙(Eva Marie Saint)、詹姆斯・梅遜合演，片長136分鐘，片中的麥田飛機追殺是值得研究的段落。

6. 《眞善美》是1965年出品的美國電影，由恩涅斯特・列曼根據眞人眞事的傳記改編成劇本，勞勃・懷斯(Robert Wise)導演，茱麗・安德魯絲(Julie Andrews)、克里斯多夫・普瑪(Christopher Plummer)主演，得到當年的奧斯卡最佳影片、最佳導演等五項金像獎，本片雅俗共賞的歌舞片形式，讓觀眾趨之若鶩，也曾一度高踞世界賣座冠軍。

7. 這些卡片上所記載的是「場面」的大要，如果換成國內的術語，大約等於「分場大綱」，是對某一場面最粗略的構想，經過混合、篩選，決定要留用之後，就要更進一步把全場發展成完整場面，如第十二章譯註5所列的《恐怖分子》那樣，既要設計動作（劇本中的△部分），又要撰寫對白（注意：劇本是以對白爲主，所以毋需再加引號），同時決定這場戲的長短。以譯者多年來的教學經驗，認爲這是一部電影劇本好壞最具關鍵性的一段作業過程，整部電影的劇情變化是否順暢，場面與場面間的結合是否緊密，故事分配的比例（輕重緩急）是否恰切，全在卡片運用——亦即「分場大綱」——時底定，非要謹慎從事、反覆研究不可！

8. 提供給製片人（片商）、導演看的故事大綱當然不宜太長，因此除非是極關緊要的對話，否則故事大綱裏不宜大量出現對話，最簡單地說，設法把「直接敍述」改變成「間接敍述」，也就可以讓故事大綱看來更加清爽。

第十四章　寫電影劇本

討論關於「真正去寫」的問題

有關寫作最難的地方在於知道要寫些什麼。

讓我們回過頭看一下我們的起點，也就是那個應用範例：（譯註1）

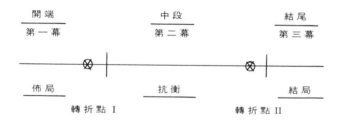

我們討論過主要題材，像三個傢伙搶劫蔡斯‧曼哈頓銀行，並且把它區分成動作和人物；我們討論過如何選擇一個主要人物，和兩個重要人物，把他們的動作引導到搶劫銀行之上；我們也討論過如何安排結尾、開端以及第一、二幕結尾的轉折點；我們還談到用三乘五英寸的卡片架構電影劇本，以及如何熟悉故事的方向。

再看一下應用範例：**我們知道要寫些什麼！**

我們完成了適用於一般寫作、尤其適用於電影劇本的準備工作，那就是形式與結構。現在你已能選擇你的電影故事中適合電影劇本應用範例裏的元素了，換言之：你已經知道要寫什麼，你需要做的就是

把它寫下來！

寫電影劇本是件令人驚異、幾乎略帶神秘色彩的事。今天你下筆如神到了頂峰，明天你又跌到谷底，陷入混亂與舉棋不定之中，今天很有成效，明天就不行了，沒人知道是怎麼回事和何以如此。寫作是個創造的過程，它不容分析，它是魔術與奇蹟。

儘管有史以來，已有許多人談過或寫過創作經驗，但終究還要歸結爲一句話——寫作是你自己個人的經驗，與旁人無關。

很多人對一部電影的製作有所貢獻，但是編劇是唯一一個需要坐下來面對空白稿紙的人。

寫作是件很艱苦的工作，是日復一日的勞動，要經年累月地面對稿紙或打字機，把子句寫在紙上，你必須投注時間。

在你開始寫作之前，你必須先找到寫作的時間。

一天當中你需要花幾小時去寫作呢？

這由你自己決定。我自己的情況是一個星期工作五天，每天四小時。約翰·米遼士一星期工作七天，每天一小時，在下午的五、六點之間；寫了《火燒摩天樓》(The Towering Inferno) (譯註2) 的史特靈·席利芬特(Stirling Silliphant) (譯註3) 有時一天工作達十二小時；而保羅·許瑞德在腦海裏構想故事好幾個月，向人們試講故事，直到他完全瞭解了那個故事，然後他「跳進去」，用兩個星期左右的時間寫出來，隨後再花幾個星期推敲和調整劇本。

你一天必須花二到三小時來寫電影劇本。

看一下你的日常作息表，檢查一下你的時間。如果你上的是全天班，或者必須照料家庭，那你的時間就受到限制了，因而你更必須找出寫作的最佳時間，你是那種清晨工作效率最好的人嗎？或者是要到午後才能清醒、活躍？深夜也許才是最佳時刻？務必要弄清楚。

你可以在起床後上班前工作幾個小時，也可以在下班之後輕鬆一下，再寫上幾個小時，也許你想在晚上工作，比如說晚上十到十一點，也可能你有辦法早睡，然後清晨四點就起來寫，假如你是個有家累的主婦，你可能希望利用家人外出時來寫，不管它是上午或是下午。你自己判斷什麼時間（白天或是晚上）你能有二到三小時可以單獨工作。

這幾個小時要必須是能真正單獨工作的，沒有電話、沒有朋友來喝咖啡、沒有聊談、不做家務事，不要讓你丈夫、妻子、愛人或兒女的要求打擾你，你需要二到三小時，完全沒有干擾地單獨工作。

也許你要費些時間才能找到「恰當的」時間，這無所謂，去試試看，再確定哪一段才是適合你工作的最佳時間。

寫作是件日復一日的勞動，你要一個鏡頭接一個鏡頭，一個場面接一個場面，一頁接一頁，一天接一天地去寫你的電影劇本。為自己定下目標，每天寫三頁大概是合情合理的，這情形將近每天一千字，假設一部電影劇本是一百二十頁的篇幅，那麼你每星期工作五天，每天寫三頁，需要多久才能完成第一稿呢？

要四十個工作天。如果你一個星期工作五天，那表示你大約六個星期可以完成第一稿。只要開始寫了，你有時可能一天寫十頁，有時一天寫六頁等等，要確保每天不少於三頁。

如果你已婚，或者正在談情說愛，那就困難了——你需要一些空間和私人的時間，以及支持和鼓勵。

家庭主婦通常又較他人更為困難，丈夫和兒女們並非十分瞭解和支持，不管你解釋多少遍說你「正在寫作」，都無濟於事，家人向你提出的要求讓你很難不予理會。有很多已婚的學生告訴我，他們的丈夫說除非她們停止寫作，否則便以離開她們來威脅，她們的兒女們變成了「野獸」，丈夫和兒女們知道他們家庭的日常生活受到干擾，他們可

不願意；他們往往（當然不是故意的）會聯合起來反抗「母親」，而她只單純地想要有一點時間、空間和自由。這是個不易處理的問題，愧疚感、憤怒或挫折都會妨礙你，你一不留意就會輕易地成爲自己感情的犧牲品。

當你在寫作的時候，雖然你的軀體與你所愛的人們接近，但你的神智和注意力已在千里之外，你的家人不會關心、或者無法瞭解你的劇中人正處在高度的戲劇性情境中，你不能將注意力分散去處理點心、正餐、洗衣和逛街等日常事務。

不要期待什麼，假如你正在談戀愛，你的情人會告訴你：他瞭解並且支持你，但事實上他們不會——不是眞會那樣做的，並不是他們不想那樣做，而是他們不瞭解寫作的經驗。

當你需要花些時間來寫你的電影劇本時，不必感到「內疚」。如果你寫作時便已預料到妻子、丈夫或愛人會「生氣」或「不諒解」，而事情萬一眞正得發生了，也不至於對你造成困擾；假如你確實感到內疚，當你寫作時就必須「有所準備」，等候「艱難時刻」的出現，到時候可能比較好受。

在此對所有的丈夫、妻子、情人、朋友和兒女們進一言：如果你的丈夫、妻子、情人或雙親正在寫一個電影劇本，他們需要你的愛與支持。

給他們機會去探索寫作電影劇本的願望。在他們進行寫作期間，大約是三到六個月，他們會悶悶不樂、易於發怒、出神和冷漠，你的例行日常生活將被攪亂，你不會喜歡這種狀況，它令人不舒暢。

你願意給他們空間和機會去寫他們想寫的東西嗎？即便會攪亂你的生活，你對他們的愛足使你支持他們去進行創作嗎？

如果答案是個「不」字，討論一下對策，找出個途徑好讓雙方都

不受損失，還可以彼此互相支持。寫作是寂寞又孤獨的工作，對正在談變愛的人而言，它又變成一種共同、連帶的經驗。

制定個寫作日程表：上午十點半到十二點，或是晚上八點到十點，或是晚上九點到半夜，一有了日程表，有關規律的「難題」就易於掌握了。

決定好你要用多少日子來寫電影劇本。如果你是全天候工作、上學、已婚或正在談戀愛，那你就不能期望只靠每個星期用一、兩天，就可以寫出個電影劇本來，創作精力就是這樣喪失掉的，你必須聚精會神、專心一意地去寫你的劇本，一個星期至少需要四個工作天。

有了你制定的日程表，就可以開始工作了，選個好日子坐下來寫。

首先出現的事情是什麼呢？

阻力，就是阻力！

當你寫下**淡入：外景　街道──日**之後，你會突然被一種不可思議的「願望」包圍，促使你去削鉛筆或清理你的工作檯，你要找個理由或藉口不寫，那就是阻力。

寫作是一種體驗的過程，也是個需要技巧與協調的學習過程；就像學騎腳踏車、游泳、跳舞或打網球一樣。

沒有人被丟進水裏就學會游泳的，你先學會漂浮求生，再學會改善姿勢來游泳，而且你只能從游泳中學會游泳；你練得越多，游得越好。

寫作也一樣，你會遭到某些阻力，這種阻力以各種情況出現，而且在大部分時間裏，我們甚至察覺不到它的存在。

例如：當你第一次坐下來開始寫作時，你可能想去清洗冰箱或廚房的地板，你也許想去慢跑、換牀單、開車兜風、吃東西或做愛，有人出去花五百美元買他根本不想穿的衣服，或者無緣無故地生氣、不

耐煩、對別人叫囂。

這些就是各式各樣的阻力。

有個算得上是我喜愛的阻力是：當我坐下來開始寫作時，會突然跑出另一個電影劇本的構想，是比手上這個好得多的構想，這構想如此具有原創性、如此令人振奮，以至你懷疑你寫現在「這個」電影劇本所做的一切，你真的會這樣想。

你也許會得到兩個或三個「更好」的念頭，這種情況經常發生，它可能是個了不起的構想，但它卻是阻力的一種形式！如果它真是個好構想的話，它就能保得住，只要用一兩頁把它簡要地寫下來，也就可以存檔備用了。如果你決定追求那個「新的」構想，而擱置原來方案的話，你會發現相同的情況再度發生：當你坐下來寫的時候，又會出現另一個新的構想，一直反覆下去。它是阻力，是一種意志開小差，是一種逃避寫作的途徑。

我們全都是這樣的；我們都擅於編造理由和藉口不去寫作，它純然是創作過程中的「障礙」。

你該如何處理呢？

簡單得很，如果你知道會發生這樣的事，當它來臨時承認它就是了。當你在清洗冰箱、削鉛筆或者吃東西的時候，要明白自己正在做些什麼。體驗一下阻力！不是什麼不得了的事情，不要洩氣、覺得內疚或者自責，只要承認它們是阻力——然後你可以撥亂返正，步上坦途，不要假裝沒有事情發生，事實上它發生了！只要你處理掉阻力，你就已準備好要開始寫作了。

頭十頁是最困難的，你寫的東西可能變得彆扭，也可能不夠好，沒關係的，有些人無法處理這些事情，他們會論定自己的作品不好，就此停止，並且認為自己是正確、有理的，因為他們「知道自己確實

辦不到」。

寫作是一個學習協調的過程；你做得越多，它就越顯得容易。

開頭的時候，你的對話可能寫得不夠理想。

記住，對話是人物的一種功能，讓我們複習一下對話的作用：

——推動故事向前進；

——向讀者傳達事實和情報；

——呈現人物；

——建立人物間的關係；

——使你的人物真實、自然、不做作；

——呈現故事和人物的衝突；

——呈現人物的情感狀態；

——對動作的評價。

你的初次嘗試可能是矯揉造作、陳腔濫調、支離破碎和牽強附會，寫對話正如學習游泳，你必得折騰一陣，但你做得越多就越容易。

要一直寫到二十五頁到五十頁之間，你的人物才能開始和你交談。他們會確實和你交談，所以不必擔心對話，只要繼續寫下去，對話是可以調整改善的。

那些想尋找「靈感」來引導自己寫作的人會大失所望，因為靈感是稍縱即逝的，它發生在幾分鐘或者幾小時之內，而寫電影劇本卻要花上幾個星期、幾個月。假設你要花一百天寫一個電影劇本，而其中有十天「獲得靈感」，你真算幸運了，要想讓二十五天甚或一百天都獲得靈感，門兒都沒有！也許你聽說過這回事，但是事實上那是彩虹盡頭無法追逐的夢幻。

「可是——」你會說。

可是什麼呢？

寫作是日復一日的勞動，每天兩、三個小時，每星期三、四天，每天三頁，一星期十頁。一個鏡頭接一個鏡頭，一個場面接一個場面，一頁接一頁，一個段落接一個段落，一幕接一幕地寫下去。

　　當你進入了那個應用範例，你就看不見那個應用範例了。

　　卡片系統是你的地圖和指南，轉折點是你途中的檢查站，是你進入沙漠的最後一個加油機會，結尾則是你的目的地。卡片系統的妙處在於你可以忘掉它們，卡片已達到了它們的目的。當你坐在打字機或稿紙前，你會突然「發現」一個效果更好的新場面，或者從未想過的新場面，就把它用上吧！

　　你如果想刪掉或增加一些場面，沒關係，儘管去做，你的創作思想已經吸收了這些卡片，所以你可以刪掉一些場面，依然能保持你故事的方向。

　　當你做卡片時，你是在做卡片；當你寫作時，你是在寫作，不要因為卡片而墨守成規，讓卡片來引導你，不要變成卡片的奴隸。如果在打字機前，你感覺到舒暢的時刻，它給你一個更好、更流暢的故事，那就把它寫下來。

　　堅持寫下去，一天接一天，一頁接一頁。而在此一寫作過程中，你會發現一些原先你不瞭解的有關自己的事情；舉例來說：如果你寫到以往發生在你身上的事，你可能得以重新經驗那舊日的感覺和情緒，你會變得「古怪」、焦躁不安，而且每天都像生活在情緒的雲霄飛車上，不用操心，只要堅持寫下去。

　　你在寫電影劇本初稿時，要經歷三個階段。

　　第一階段是「把字寫在紙上」，你這時只管把一切全寫下來。如果你有點疑慮是否該把某一場面寫下來時，那就寫下來，只要稍有疑慮，那就寫，這是一條規則。如果你開始自我檢查，那你很可能寫成一個

只有九十頁的電影劇本，那可太短了，於是你必得在緊湊的結構中，硬加進一些場面來把它拉長，那是很困難的，從已經結構得很好的電影劇本中，刪掉一些場面比增加一些場面要容易得多。（譯註4）

讓你的故事一直向前發展，如果你每寫好一個場面，就要回過頭去調整，把它修飾到「對勁」為止，那你會發現大約寫到六十頁時就彈盡援絕，甚至可能把它束之高閣。我認識許多作家都想要用這種方式來寫初稿，結果都沒能完成，任何你所需要的重大改變，都到第二稿時再做。

有時候，你不知道該如何開始一個場面，或者是接著該寫什麼。你明白卡片上的這個場面，但不知道該如何使之視覺化。

自己問一下自己：「隨後會發生什麼事？」那你就會得到答案！它經常是首先掠過你腦海的第一個想法，捉住它，把它寫在紙上，我稱之為「創作的捕捉」，因為你必須足夠迅速地把它「捉住」，並且寫下來。

很多時候，你會想去改進那首先出現的想法，把它「弄得更好」。如果你首先出現的想法是把場面安排在高速公路上飛馳的汽車裏，然後你決定把它改成在鄉間或者海邊散步，結果你會喪失某種創作能量，這種情形一多，你的電影劇本就會反映出一種「設計的」、不自然的性質，這是沒有效果的。

支配你寫作的只有一條規則；問題不在於它是「好」或「壞」，而在於它是否有效？你的場面有效嗎？只要它有效，那就寫下來，不管別人說什麼。

如果它有效，就用它；如果它不具效用，就別用它。

假如你不知道怎樣開始或結束一個場面，那就自由聯想，讓你的心智遊邊一下，再問自己：什麼是進入此一場面的最佳方式，要相信

自己，你會找到答案的。

如果你製造了一個問題，你應該能夠找到解決那問題的方法，你所要做的事就是找到它。

電影劇本中的問題總是能解決的，只要你能製造它，你就能解決。如果你動彈不得，那就回到你的人物中去，看一下人物小傳，問問你的人物，當他/她在此情境中會怎麼做，你會得到答案的，這也許要花一分鐘、一個小時、一天、好幾天甚至一個星期，但是你會得到答案的。可能在你殊少預料的時刻，或者極不尋常的地方，只要不斷地自問：「為了解決這個問題，我需要做什麼？」讓它經常在腦際奔馳，尤其是臨睡前，讓它佔據你的思想，你總會得到答案的。

寫劇本是一種向自己提問題、從而找到答案的能力。

有時你進入一個場面，却不知道要往何處去，或者不知該如何使之有效。你知道的是背景，不是內容，所以你要從五種不同的觀點寫五次同一個場面，而從這些嘗試中，你會找到一條線索，這條線索將給你一把鑰匙去找到你要的東西。

你用這條線索做為思想力量來重寫這個場面，如此一來自然就能創造出具有活力又不造作的東西來，你必須找到自己的途徑。

要相信你自己。

在八十頁到九十頁之間，故事的結局就已形成，而且你會發現真的是電影劇本自己在寫了；你就像一個媒介，只是用時間將它們寫成劇本，你不需要做任何事，它自己在寫。

在把書籍或小說改編成電影劇本時，這種方法也有效嗎？

是的。

當你把一本書或小說改編成電影劇本時，你必須把它看成是以其他材料為基礎的原創電影劇本，你不能一五一十地逐字改編而希望它

有效，就像柯波拉從改編費滋傑羅的《大亨小傳》(*The Great Gatsby*)（譯註5）中得到的教訓一樣，柯波拉——《巴頓將軍》(Patton)（譯註6）、《教父》、《現代啓示錄》等片的編劇——是好萊塢最引人注目、具有活力的編導之一，在改編《大亨小傳》時，他寫的電影劇本絕對忠於原著小說，其結果從視覺性來說是一次輝煌的失敗，從戲劇性來說則是毫無效果。

這就是蘋果和橘子的情況。

當你把一本書改編爲電影劇本時，你需要的是使用其中的主要人物、情境以及故事的一部分而不是全部；你可以增刪一些人物，創造新的事件或事變，也許要打亂原書的結構。艾爾文・撒金特在《茱莉亞》中所做的，是用莉莉安・海曼(Lillian Hellman)（譯註7）所寫的《自白》(*Pentimento*)中的一個段落，創造出一個完整的電影劇本來。

寫電影劇本就是寫電影劇本，沒有捷徑的。

也許需要花上六到八個星期的時間，你才能完成「把字寫在紙上」的第一稿。然後你可以進入寫第一稿的第二階段，那就是對你所寫的東西做一次冷靜、認眞且客觀的檢查。

這是寫電影劇本中最機械化、最無靈感可言的階段。你可能要把一個長達一百八十頁到二百頁的初稿，壓縮重組成一百三十頁到一百四十頁。你要刪掉一些場面，增加一些新的場面，重寫其他的場面，爲了使之成爲有效的形式，你必須做任何必要的改變，這工作大約要花三個星期的時間。當你完成這些工作以後，你可以準備進入初稿的第三階段；此一階段你要檢查你所有的東西，眞得把故事寫出來，你要修飾、強調、琢磨和重寫一些，讓它長短勻稱而且有活力。現在你已經脫離那個應用範例了，所以你可以看清應該怎樣來使之更好。在這個階段，有時一個場面需要寫上十遍才能完全對勁。

其中總會有一、兩個場面，不管你改寫多少遍，都無法達到你預期的效果，你知道這些場面不具效果，但是「讀者」絕不會知道，他只讀故事和處理手法，而不是內容。我一向用四十分鐘讀一個劇本，在腦海中的銀幕看，而不是從文學風格或內容的角度去看。不要擔心那少數你明知不具效果的場面，讓它們去吧！

當你把劇本壓縮到一個有效的長度時，你會發現你不得不將你最喜歡的那些聰明、機智和光華四射的動作和對話場面刪除掉。你想盡辦法要保留——畢竟它是你最好的作品——但從遠處來看，你必須考慮什麼對整個劇本最有利，我有一個「最佳場面」的檔案，裏面專門存放我曾寫過的「最佳」作品，但我必須砍掉它們以使劇本更加緊湊。

要寫電影劇本就必須學會忍痛割捨，有時你不得不砍掉你寫得最好的東西，只要它不具效用，那它就真的不具效用；如果你的那些場面特別突出引人，它們可能會妨礙動作的流暢，只有那些突出且有效用的場面才是會令觀眾回憶的場面。每一部好電影都會有一個或兩個令觀眾長記在心的場面，這些場面在整個故事的戲劇內容中仍是具有效用的，它們隨後也變成立即能夠辨認的商標場面。梅爾·布魯克斯(Mel Brooks)（譯註8）的《緊張大師》(High Anxiety)（譯註9）這部電影就是借用希區考克的著名場面弄出來的。做為一個「讀者」，我經常會發現那些以往電影「著名場面」的變體，它們通常是不具效用的。

如果你不知道自己「選擇」的場面是否有效，那它們極可能是不具效用的。如果你必須考慮，或者有所懷疑，這就表示那個場面不具效用。當一個場面具有效用時，你會知道的，要相信你自己。

堅持寫下去。一天接一天，一頁接一頁，你寫得越多，就越覺得容易。等到你幾乎要完成時，也許就在倒數十到十五頁，你會發現你在「拖拖拉拉」，你會用四天的時間才寫一個場面或一頁稿紙，並且覺

得疲倦和散漫，這是一種自然現象，純粹是你不想結束它，不想完成它。

別去管它，只要知道你是在「拖拖拉拉」就行，隨後就別去管它，終有一天你會寫下「淡出，劇終」──你全做完了。

它全部完成了。

是慶祝和輕鬆的時刻了。當它結束後，你會體驗到各式各樣的情緒反應。首先是滿足和輕鬆，幾天以後你會消沉、壓抑，不知如何運用時間，你可能會很愛睡覺、無精打采，我稱之為「產後憂鬱」時期；這就像生孩子一樣，你花費相當一段時間致力於某件事，它成為你的一部分，它使你一早就醒來，晚上睡不著，現在一切都過去了，所以消沉和壓抑是挺自然的。一件事情的結束，往往是另一件事情的開始，結尾與開端，對吧？

這就是寫電影劇本的全部體驗。

譯註：

1. 這個應用範例，從第一章開始，我們一路不斷地碰見它，從而再三地思考它，可能有部分讀者會對它的公式化表示懷疑（特別是像轉折點在頁數上的缺乏彈性）。筆者個人的意見是：這個應用範例歸結了好萊塢黃金時代（一九三〇到一九五〇年代）古典電影的基本模式，它具有高度的可靠性與實用性，電影劇本的應用範例終究不必像物理、化學那樣一成不變，創作者還享有相當大幅度求變的自由；相信對大多數的初學者以及希望劇本講究故事性的編劇而言，這個應用範例仍是極為值得學習的。

2. 《火燒摩天樓》是1974年出品的美國電影，由史特靈・席利芬特把《高塔》（The Tower）和《玻璃地獄》（The Glass Inferno）兩部小說的內容，合編成《高聳的地獄》（The Towering Inferno），即《火燒摩天樓》原英文片名，約翰・基拉敏（John Guillerman）與艾文・艾倫（Irwin Allen）聯合導演，保羅・紐曼、史蒂夫・麥昆、威廉・荷頓、費・唐娜薇……等人合演，是標準「大堆頭」的電影，賣座極佳，分別晉入合作攝製本片的華納與聯美兩公司賣座前十名之列。

3. 史特靈・席利芬特，1918年生於底特律的美國編劇、製片人，南加大畢業後在五〇年代製作了不少電影，爾後以編劇聞名，其代表作有《惡夜追緝令》(1967)、

《落花流水春去》(Charly, 1968)、《春雨行》(Walking in the Spring Rain, 1969)、《決心》(Murphy's War, 1971)、《海神號》(The Poseidon Adventure, 1972)、《火燒摩天樓》等,《惡》片使他得到奧斯卡最佳編劇金像獎。

4. 中文寫作的電影劇本大約在八十到一百場之間,但是必須強調的是:你的故事內容能讓你「出於自然」地分出八十到一百場才是對的,因為場次不足,生吞活剝再加進來的場次只是湊數,一定會違反「場面」那章所講的許多原則(例如沒有目的或作用太小);當此之時,真正的解決之道,是重新考慮增加人物及故事,而不是直接去增加場面。

5.《大亨小傳》是1974年出品的美國電影,片長146分鐘,由柯波拉編劇,英國籍的傑克·克萊頓(Jack Clayton)導演,勞勃·瑞福、米亞·法蘿主演,大致說來編、導、演都是優秀人選,整體成績卻是不佳的。

6.《巴頓將軍》是1969年出品的美國電影,片長171分鐘,由柯波拉編劇,富蘭克林·雪夫納(Franklin Schaffner)導演,由喬治·史考特飾演巴頓將軍,因為註釋人物得當,上述人員及影片本身都得到奧斯卡金像獎。

7. 莉莉安·海曼(1905—1984)是生於新奧爾良的舞台、電影編劇,她的舞台劇被搬上銀幕的為數不少,例如《守望萊茵河》(Watch on the Rhine, 1943)、《雙妹怨》(1962)等,她親自編寫的電影劇本,如《小狐狸》(1941)、《凱達警長》(The Chase, 1966)等,在電影《茱莉亞》中,由珍·芳達飾演她。

8. 梅爾·布魯克斯,1926年生於紐約的喜劇演員、編劇、導演,重要作品有《製片人》(The Producers, 1968,編、導)、《閃亮的馬鞍》(1974,編、導、演)、《新科學怪人》(1974,編、導)、《無聲電影》(Silent Movie, 1976,編、導、演)、《緊張大師》、《世界史第一集》(History of the World Part I, 1981,編、導、演)、《你逃我也逃》(To Be or Not to Be, 1983,演)等。

9. 在這部1977年出品、片長94分鐘的《緊張大師》裏,主要運用模仿的希區考克之著名場面,出自《意亂情迷》、《北西北》和《鳥》(The Birds, 1963)等三部電影。

第十五章　論合作
本章探討合作的途徑

　　當我在加州大學柏克萊分校講學時，有幸跟偉大的法國電影導演尚・雷諾一起工作，這是個不尋常的經驗，他是法國著名畫家奧古斯特・雷諾亞(Auguste Renoir)的兒子，是有史以來兩部偉大作品《大幻影》(Grand Illusion)（譯註1）和《遊戲規則》(Rules of the Game)的創作者，也是一個以宗教般的熱情來愛電影的人。

　　他很健談，我們也樂於聽他繼續不停地談上幾個小時，他談及藝術與電影間的關係。由於他的背景和傳統，雷諾覺得電影雖然是一門偉大的藝術，但它並不像寫作、繪畫或音樂那樣，是一種「真正的」(true) 藝術，因為直接參與電影創作的人太多了。雷諾曾說：電影創作者可以編寫、執導、製作自己的影片，但他無法扮演所有的角色，他可以成為攝影機操作員 (雷諾喜歡用光影去繪畫)，但他無法沖洗底片，他必得把底片交付特殊的沖印廠去沖洗，有時沖回來還無法達到他所預期的效果。

　　「一個人不可能凡事親躬，」雷諾向來這樣說：「而真正的藝術是要去做它的。」

　　雷諾說得很對，電影是一種合作性質的媒介。影片創作者要依靠他人把他的觀點帶上銀幕，製作電影所需要的技巧是極其專門的，這門藝術的狀態日新月異，經常在改進。

於是唯一可以單獨去做的事情就是寫電影劇本了，你需要的就是筆和稿紙或打字機，以及特定的一些時間。你可以一個人獨寫，或者跟別人合寫。

那是你的選擇。

電影編劇始終在和別人合作。如果製片人有了構想並且委託你把它寫出來，那你就是和製片人、導演進行合作，以《法櫃奇兵》為例，劇作家勞倫斯·卡斯丹(Lawrence Kasdan，譯註2，他也是《帝國大反擊》The Empire Strikes Back 的編劇、《體熱》Body Heat 的編劇兼導演)和喬治·盧卡斯(George Lucas)（譯註3）、史蒂芬·史匹柏碰了面，盧卡斯要用他的狗的名字印地安納·瓊斯來做片中英雄（哈里遜·福特 Harrison Ford 飾)(譯註4)的名字，而且他已經想好電影的最後一個場面會是這樣的：一個巨大的軍用地下倉庫裏，擺滿了數以千計沒收來的、裝著秘密用品的條板箱，情形非常像《大國民》裏的地下室，擺滿了裝著藝術品的大條板箱；這就是盧卡斯那時所知道的關於《法》片的全部內容，史匹柏想要給影片增加一些神秘色彩。他們在一間辦公室裏關了兩個星期，當他們三人再露面時，已經整理出一條大致的故事線，然後盧卡斯和史匹柏去忙其他的案子，卡斯丹則走進辦公室去寫《法櫃奇兵》。

這就是典型的好萊塢合作方式，每個人都為最後的成品工作。

編劇為了不同的理由而合作；有人認為和別人一起工作會輕鬆些，容易些。大多數的喜劇編劇是集體合作，尤其是電視劇作家們，像《週末夜現場》(Saturday Night Live)這樣的節目，每一個段落都有五到十個編劇的工作組來寫，一個喜劇編劇必須同時是笑料編撰者和觀眾——笑話就是笑話。只有少數的天才如伍迪·艾倫或尼爾·賽門，才有辦法獨自坐在家裏，而又知道什麼是好笑的，什麼是不好笑

的。

在合作過程中有三個階段：第一、確定合作的基本規則；第二、寫電影劇本必要的準備工作；第三、實際寫作本身；這三個都是絕對必要的。如果你決定合作，就必須睜大眼睛，例如你喜歡你可能合作的對象嗎？你要和這個人每天幾小時地共同工作幾個月，所以你最好能愉快地與他／她一起工作，否則你從一開始就會碰到難題的。

合作是一種關係，是一種對半處理的工作。兩個或更多的人共同工作去創作一個最後產品──電影劇本，這就是你們合作的目的、目標和意圖所在；你們的精力理當直接用在這上頭，合作者卻常常很快就看不見了這個目的。

他們會因為「自認正確」和各種自我掙扎而陷入困境，所以最好一開始就先問自己幾個問題，例如：為什麼你要合作？為什麼你的夥伴要合作？你選擇和別人一起工作的原因是什麼？因為輕鬆容易些？更加保險？還是不那麼孤單？

你認為和別人合作寫電影劇本看來像什麼呢？許多人會浮現這樣的畫面：一個人坐在書桌前，面對著打字機瘋狂地打字，這時他的夥伴在房裏快速踱步，口中唸唸有詞，像個廚師在準備餐食一樣，你知道這是個「寫作小組」，一個人負責說，一個人負責打字。

你是這樣想的嗎？也許有一段時期，像在二〇年代和三〇年代的摩斯‧哈特(Moss Hart)和喬治‧考夫曼(George S. Kaufman)（譯註5）的寫作小組便是如此，然而現在不再是那個樣子了。

每個人用不同的方式工作。我們都有各自的風格、步調和好惡。我認為合作的最佳範例是艾爾頓‧強(Elton　John)和伯尼‧陶屏(Bernie Taupen)（譯註6）間的音樂合作，在他們聲譽最高的顛峰時期，伯尼‧陶屏寫下一堆歌詞，然後寄給在世界某地的艾爾頓‧強，由他來譜

曲、配樂，最後錄音。

這是個例外，而不是常規。

如果你想合作，你必須願意尋求合適的工作方式——合適的風格，合適的方法，合適的工作程序，試試不同的狀況，犯些錯誤，通過嘗試錯誤把整個合作程序走一遍，直到為你和你的夥伴找出最佳方式為止；「那些經過嘗試行不通的段落，」我的剪接朋友曾說：「就是告訴你什麼才是行得通的。」

合作問題上並無規則可循，你必須創造規則，在進行合作的同時拿捏出來；這正像婚姻一樣，你必須創造關係、保持關係並維繫關係，合作是對半處理的工作，是平等的勞動分工。

在合作方面有四個基本的職務：編劇、研究者、打字者和編輯，沒有任何一個職務特別突出，一律平等。

你和你的夥伴怎麼看待你們的合作呢？你們的目標是什麼？你們的期望是什麼？你認為自己在合作中該做些什麼？你的夥伴又預計要做些什麼？

打開天窗說亮話，誰負責打字？在哪兒工作？什麼時候？每個人都該做些什麼？

談一下這個問題，討論一下這個問題。

訂出基本規則來。怎樣分工？你該列出所有該做的事情，到圖書館去兩三次，進行三次或者更多的訪談，組織並區分所有的任務；我喜歡做這個，我就做這個，你來做那個，……等等，去做你喜歡做的事。如果你喜歡去圖書館，那就去；如果你的夥伴喜歡訪談，那就讓他去做，這就是全部的寫作過程。

工作日程表情形如何？你們都有全天候的工作嗎？你們預定什麼時候一起工作？在哪兒工作？要確定彼此方便才好，如果你有工作、

家庭或者正在談戀愛，有時就會困難一點，得要處理一下。

你是早晨工作的人？還是下午、晚上工作的人呢？意思是說，你是早晨、下午或是晚上工作效果最好呢？如果你不知道，先試一種方法看情形如何，只要可行就那樣定案，情況不佳就再試別的方法，弄清楚怎樣做對彼此最有效；要互相支持，你們是在合力做相同的事情——完成一個電影劇本。

光是尋求和制定一個彼此方便的工作日程表，你們也要花上幾個星期的時間。

不要怕嘗試做一些沒用的事，姑且試一試，犯點錯誤。在嘗試錯誤中創造你們的合作關係，在沒有確定基本規則前，不要計劃做任何認真的寫作。

你要做的最後一件事才是寫作。

在你動筆寫作之前，你必須要準備好材料。

你要寫的是哪一類故事？是帶有濃厚愛情趣味的冒險動作故事？還是有濃厚冒險動作趣味的愛情故事呢？你最好先弄清楚，是個現代故事還是歷史故事？是某一時代的作品？你必須調查研究些什麼？在圖書館花上一兩天就可以，還是要好幾天？你必須去訪問一些人嗎？或者出席一次法律訴訟？還有——誰負責打字？

合作是對半的勞動分工。

誰來做一些什麼？

討論一下，擬訂計劃。你喜歡做什麼呢？你做什麼做得最好？你喜歡搜集事實和參考資料，隨後把它組織成背景材料嗎？你是善談還是善寫？弄清楚，如果你不喜歡這樣，可以一直更改。

對故事也一樣。你們一起編故事，用幾句話表明故事線。你們故事的主要題材是什麼？動作是什麼？主要人物是誰？是個關於什麼的

故事？是關於第二次世界大戰前夕，有個考古學家被指派去找回失去的法櫃的故事嗎？誰是你們的主要人物？你們的人物的戲劇性需求是什麼？

寫下人物小傳，也許你得跟你的合作者逐一討論你們的人物，然後當你的夥伴在寫某一個人物小傳時，你去寫另一個人物小傳，或者也可以你寫人物小傳，你的合作者進行編輯，要瞭解、討論你們的人物，他們究竟是誰？來自何處？裝滿你的鍋子，你裝進去的越多，你能取出來的也就越多。

做完人物方面的工作，接著就要架構故事線了。你們故事的結尾是什麼？結局如何？知道開端了嗎？知道第一幕和第二幕結尾的轉折點了嗎？

如果你們都不知道，那還有誰會知道呢？

把你們的故事擺出來，如此便可瞭解你們前進的路線。當你們清楚了結局、開端和兩個轉折點，就可準備用三乘五英寸的卡片，將故事線擴張成場面，研討、談論，甚至爭議都可以，只要確定你們弄清楚了你們的故事！你可以同意或不同意這個故事，你也許想讓它這樣，而你的夥伴想讓它那樣，如果你們無法解決，就把兩種情況都寫下來，到時候再看那個效果最好，要針對著這個完成品——電影劇本而工作。

你可能要花三到六個星期，或者更多的時間去準備你的材料——調查研究、人物、架構故事線以及創造出你們合作的技術，那將是一種很有意思的經驗；因為你們正在建立另一重關係，有時神奇美妙，有時痛苦難熬。

當你們準備就緒要開始寫的時候，有時事情往往會變得令人瘋狂，必須有心理準備。你預定在稿紙上寫些什麼？要用些什麼技巧？

誰說了些什麼？為什麼那個字句比這個好？誰這樣講的？有一個觀點是：我是對的，你是錯的；當然另外有一個觀點是：你是錯的，我是對的！

合作就表示一起工作。

合作或任何相互關係的關鍵就在於溝通。你們必須互相討論，沒有溝通也就沒有合作，只剩下誤解和不同意。你們兩個人是要一起工作去寫作、完成一個電影劇本，有些時候你會想丟掉劇本，一走了之，你也許會想這件事情不值得。你可能是對的，通常這只是你心理上「無謂的念頭」的浮現。你知道每天我們都必須和這些無謂的念頭交戰：恐懼、不安全感、罪惡感、判斷……等等，必須要加以處理！寫作是增加自我瞭解，要敢於犯錯，彼此互相學習，學會弄清什麼是有效的，什麼是無效的。

有很多種工作的方式，你必須設法找到自己的一種。你們可以一起工作，其中一人坐在打字機或稿紙前面，然後兩人一起把字句和想法寫下來，這對某些人來說效果很好。在部分事情上你們意見一致，另一部分事情上不一致；你這邊贏來一些，那邊又輸掉一些，這是個在工作關係中學習磋商和妥協的好機會。

另一個方法是每三十頁一單位的工作；你寫第一幕，你的夥伴進行編輯；你的夥伴寫第二幕，由你來編輯；你寫第三幕，由你的夥伴來編輯，這種方式可以看出你的夥伴寫些什麼，而且你還能當編輯。

當我和別人合作時，我們共同決定了故事和人物，做好了預備工作，我們用三十頁一單位的方式工作，我的夥伴寫出第一幕，我們在電話裏討論，處理任何可能出現的問題。

當第一幕寫完後，就由我來閱讀、編輯一個相當緊湊且字跡清楚的「把字寫在紙上」的初稿，它有效嗎？這裏我們需要另一個場面嗎？

對話是否要更清晰一些？更擴張一些？更尖銳一些？戲劇前提安排得夠清楚嗎？是用言語和畫面表達的嗎？我們的佈局恰當嗎？也許我會在這兒和那兒增加幾句話或一個場面，偶而在某些視覺方面加以描繪。

有時你必須批評你夥伴的作品。你準備如何告訴他作品寫得很糟，最好是把它丟掉重新來過！你理當先想一下你要說什麼。你要明白你是依據你的判斷去處理他的感覺，「要判斷別人，首先要判斷自己」，你必須尊重和支持對方。首先決定你要說些什麼，然後決定怎麼說，最好把你預定要告訴對方的話先對自己說一遍，假如你的夥伴說出了你想向他說的那番話，你會有什麼感覺？

合作是一次學習的經驗。

在著手進行第二幕之前，有時還要對第一幕做些修改。過程完全一樣，寫作就是寫作，在把材料弄成半成品的狀態，就繼續下去吧！你隨時可以推敲、修飾它，不要擔心你的作品不夠完美，遲早你還是得改，所以不必擔心它目前有多好，也許它不夠好，那又怎麼樣呢？儘管把它寫下來，隨後再來加工，使它變得更好一點。

只要你完成了「把字寫在紙上」的階段，回過頭去讀一遍，看你寫了些什麼，你應該把它當做一個整體來看，將材料用眺望或透視的方法來看。你可能需要增加一些新的場面，創造一個新的人物，可能要把兩個場面合成一個，那就做吧！

這就是寫作過程的全部。

如果你已婚，又想和你的配偶合作編劇，那又得加入其他的因素，例如說事情搞到很僵的時候，你不能乾脆從合作關係中一走了之；這是婚姻的一部分了，如果你們的婚姻出了狀況，合作只會擴大種種的不對勁，你不能當一隻鴕鳥，假裝什麼都不存在，你必須解決它。

舉例來說，我有兩個已婚的朋友，夫妻都是專業記者，他倆決定要一起寫一個電影劇本，那時女的正好休假待命，而男的有一個任務在身。

她有的是時間，因此決定先開始進行調查研究的工作。她到圖書館閱讀書籍，訪談一些人，然後把材料打成文字，她毫不介意，因為「總得有人去做！」

在他完成任務之前，調查研究工作已經做完了。他們休息了幾天，然後開始工作，他談到的第一件事是「讓我們看看你做了些什麼」，然後就對材料進行鑑定，好像這就是他的任務似的，而且好像這作品出自一個調查研究人員，而不是他的合作者，他的妻子！她很生氣，但不說半句話，她做了全部的工作，現在他插進來拯救這個劇本。

事情就是這樣開始的，而且情況越來越糟。他們沒有討論應該如何在一起工作，只談到他們要一起工作。沒有建立基本規則，沒有決定誰在什麼時候做什麼，也沒有制定出工作日程表。

她在早晨工作而且寫得很快，字句源源而出，留下許多空白，然後回過頭來，重寫三、四遍，直到一切順當為止。而他在夜間工作，寫得又慢，一字一句都詳加斟酌，精確細膩，初稿幾乎也就是最後的定稿。

當他們開始一起工作時，他們不知道期待對方做什麼，她有過一次與別人合作的經驗，而他從來沒有，他們都期待著對方應該做一些事，卻不曾彼此溝通過。

他們制定了日程表，由她寫第一幕——也就是她研究調查過的材料——而他將寫第二幕。

她開始著手工作了。她不太有把握——這是她頭一個電影劇本——因而她努力工作去克服形式問題和種種阻力。她寫好了頭十頁，

就請他讀一讀，她不知道自己是否步入正軌，故事佈局得正確嗎？這是否就是他們所討論、研究的那些東西？人物是否是真實環境中的真實人物？她的顧慮是很自然的。

當她給他這頭十頁時，他才在寫第二幕的第二個場面。他不想看她寫的東西，因為他也有自己的難題，而且剛好正要找到自己的風格。這一個場面是屬於困難的場面，他已經為此工作好幾天了。

他接過稿子，把它擺在一旁，回過頭又去工作，沒對他的妻子說半句話，她給了他幾天時間去讀那些材料，結果他沒有讀，她就生氣了，因而他承諾當天晚上就讀，這可令她滿意了，至少暫時滿意了。

翌日早晨她一早就起床，前一天晚上工作到深夜的他還在睡覺，她煮好咖啡，並且設法工作了一陣子。但是這都沒用，她實在想知道她的丈夫、她的「合作者」對她所寫的稿子的看法，為什麼這件事會花掉他這麼長的時間呢？

她想得越多就越不耐煩。她一定要弄清楚，最後她做了個決定：只要他不知道也就不會傷害他，於是她悄悄走進他的書房，輕輕地關上門。

她走到他的書桌，開始翻找她的稿子，想看看如果對她的頭十頁有所評語，那會是些什麼，她終於找到了稿子，但是上面一無所有——沒有註記、沒有評語，什麼都沒有，他根本就沒有讀這些稿子！憤怒的她開始讀他的稿子，她想知道究竟是什麼纏住了他。

這時她聽到樓梯上傳來一陣雜音，門突然打開了，她的丈夫迎面站在門口，大聲喊叫：「離開那張書桌！」她想要解釋，但他根本不聽，他責怪她偷看他的東西，干涉他，侵犯了他的隱私權；她也爆發了，憤怒、緊張和壓抑著未曾溝通的東西，全一口氣說了出來，他們糾纏下去，甚至拳打腳踢，什麼也不顧了。一切都傾巢而出：怨恨、

挫折、恐懼、焦急、不安全感，他們變成尖聲嘶叫的一對，甚至連狗也開始狂吠起來。在他們「合作」的最高峯，他把她抱了起來，拖過房間，不客氣地把她扔出書房，當著她的面砰然關上房門，她脫下鞋子站在那裏敲打房門，直到如今她的鞋印仍然留在門上。

現在他們能夠一笑置之。

然而當時一點也不好玩，他們有好幾天都不講話。

他們從這次經驗學到不少東西，明白了爭鬥在合作中毫無用處，因而學會了一起工作以及在親密的和專業的基礎上進行溝通。他們學會在沒有恐懼和克制的情況下，以積極、支持的方式相互提出批評，他們學會了彼此尊重，也明白每個人都有權利擁有他/她自己的寫作風格，你無法改變它，只能支持它。她學會了尊重他那種斟酌字句的風格和形式；他也學會了欽佩並尊重她的工作方式——快速、乾淨、準確、一氣呵成。碰到他倆都感到困難的事，他們學會如何求得對方的幫助，他們彼此互相學習。

當他們完成了這個電影劇本後，他們對自己所實現的事，有了滿意和大功告成的感覺。

合作意指的是「一起工作」。

以上就是全部的道理。

習題：如果你決定要合作，要把寫作過程設計成三個階段：基本規則、準備工作以及寫作材料的技術。

譯註：

1. 《大幻影》是1937年出品的法國電影，描寫第一次世界大戰期間，三個法國戰俘與德國軍官間的故事，由尚‧雷諾導演，尚‧雷諾與查爾斯‧史帕克(Charles Spaak)合編劇本，皮爾‧佛烈尼(Pierre Fresnay)、馮‧史卓漢(Erich von Stro-

heim)、尚·嘉賓(Jean Cabin)合演，已經是影史上地位確定的傑作。

2. 勞倫斯·卡斯丹，1949年生於美國邁阿密，是八〇年代崛起的編劇、導演，由他編、導的作品有《法櫃奇兵》(編)、《帝國大反擊》(The Empire Strikes Back, 1980，編)、《絕地大反攻》(Return of the Jedi, 1981，編)、《體熱》(Body Heat, 1981, 編、導)、《大寒》(The Big Chill, 1983, 編、導)、《四大漢》(Silverado, 1985, 導)、《意外的旅客》(The Accidental Tourist, 1988, 編、導)等。

3. 喬治·盧卡斯，1945年生於加州的著名導演，製片人，1965年以《五百年後》(THX-1138)獲得國際學生影展首獎，六〇年代即經常與柯波拉合作，在其代表作《美國風情畫》(American Graffiti, 1973)、《星際大戰》相繼問世後，即被視爲新一代電影的代表人物，近年由他擔任製片的電影有越來越多的趨勢。

4. 哈里遜·福特，1942年生於芝加哥的男演員，在演過舞台劇、電視，甚至當過專業的木匠之後，被喬治·盧卡斯挖掘而搖身一變，成爲八〇年代最重要的美國男性形象之一，重要作品有《美國風情畫》(1973)、《星際大戰》、《漢諾瓦街》(Hanover Street, 1979)、《法櫃奇兵》、《魔宮傳奇》(1984)、《證人》(Witness, 1985)、《蚊子海岸》(1986)、《驚狂記》(1987)、《上班女郎》(Working Girl, 1988)、《聖戰奇兵》、《無罪的罪人》(Presumed Innocent, 1990)……等。

5. 摩斯·哈特(1904—1961)是美國重要的舞台劇作家、電影編劇，十七歲就開始寫劇本，喬治·考夫曼與他是經常合作編劇的夥伴，哈特在1957年還因在百老匯導演《窈窕淑女》(My Fair Lady)的舞台劇而獲東尼獎，他的舞台劇搬上銀幕的有《浮生若夢》(You Can't Take It With You 1938)等，原創電影劇本有《君子協定》(Gentleman's Agreement, 1947)、《安徒生傳》(Hans Christian Andersen, 1952)、《星海浮沉錄》(A Star Is Born, 1954)……等，均頗獲好評。

6. 艾爾頓·強，1947年生於英國的熱門歌手，公認是七〇年代初、中期把搖滾樂朝「視覺性/戲劇性」邁進的重要人物，他震撼人心的鋼琴節奏橫掃樂壇；他與伯尼·陶屏的搭檔合作，被視爲藍儂與麥卡尼之後的最佳詞曲搭檔，其冠軍專輯與冠軍單曲均不計其數，1971年曾爲電影《小駕鴦》(Friend)寫曲，1975年更在英國導演肯·羅素(Ken Russell)的《衝破黑暗谷》(Tommy)中演出。

第十六章 寫完劇本以後

本章討論完成劇本以後的工作

在你完成電影劇本以後，你還該對它做些什麼呢？

首先你必須確定它是否「有效」，那決定了你的劇本將銘刻於石上，抑或拿來當糊牆紙，你需要某些反饋來看你是否把預定要寫的東西都寫出來了。

這時你不知道它是否有效，因為你和它太過於接近，所以你看不清楚。

希望你的稿子是謄寫得很清楚的，這樣你就能影印一份，保存原稿，絕對不要、絕對不要、絕對不要把原稿給任何人。

把你的劇本交給這種人：親密的朋友、你能信任的朋友、願意告訴你事情真相的朋友、不怕這樣告訴你的朋友：「我討厭這個劇本。你寫得既薄弱又不真實，人物扁平不立體，故事造作而且又都是預料得到的。」他們都是不怕傷害你的感覺的人。

你會發現大多數人不會告訴你劇本的真實情況，他們會說些他們認為你想聽的話：「劇本真好，我很喜歡！我真的很喜歡，你的劇本裏有些不錯的東西，我想它『會有生意眼』的。」這是什麼話嘛！人們是一番好意，可惜他們不明白不講實話對你造成的傷害更大。

在好萊塢，沒有人會告訴你他們真正的看法的，他們跟你說他們喜歡這個劇本，但是「這不是我們目前想做的東西」，或者是「我們也

正在處理一個類似的東西。」

這對你沒有幫助，你需要有人告訴你他們對這個劇本的真正看法，所以要慎重選擇你將交劇本給他看的人。

當他們讀完劇本以後，傾聽他們所說的話，不要對你所寫的東西過分防衛，不要假裝在傾聽他們的談話，心中的感覺卻是自以為是、憤慨或者傷心。

看看他們是否捕捉到你寫作所想表達的「意圖」，你要從他們可能是對的、而不是從他們就是對的觀點去聽取他們的意見。他們會有很多意見、批評、建議、看法和判斷，它們全部都是對的嗎？提出問題、追問下去，他們的建議或想法有意義嗎？他們為劇本增加了些什麼？提高了什麼？和他們一起檢討那個故事，找出他們喜歡什麼？不喜歡什麼？哪兒感動了他們？哪兒沒有？

你要的是寫出能力所及的最佳劇本。所以只要你覺得他們的建議對你的劇本能夠有所改善，那就採納這些建議。所有的更動都來自選擇，你必須對那些更動感到舒暢，這是你的故事，你會明白這些更動是否有用。

只要你想做任何的更動，那就做吧！你已經在這個電影劇本上花了好幾月的時間了，所以一定要把它做好。如果你已把材料賣出去了，那你更是遲早都要改的，為製片人、導演和明星而更改，更改就是更改，沒有人喜歡，但是我們全都那麼做。

到這個地步，你還是無法客觀地看你自己的電影劇本。「萬一」你還需要他人的意見，那你就準備陷入混亂吧；比如你把劇本給四個人看，他們的意見會很不一致，一個人喜歡搶劫蔡斯‧曼哈頓銀行，另一個人不喜歡，一個人說他喜歡搶劫，卻不喜歡搶劫的結局（他們不是全逃走了，就是全沒逃成）；而另一個人則對你為什麼不寫個愛情故事

感到奇怪。

這是行不通的，只有前述的那種朋友可以信賴。

當你對你的電影劇本滿意了，接著就該去打字。你的劇本必須清楚、整潔，看來專業化；你可以親自打字，也可以讓專業的打字員打，如果可能，最好讓專業打字員代打定稿本，因為一旦你自己打，就發現會有「再整一下」的慾望，而更改了某些不該更改的地方。

你電影劇本的形式必須正確無誤。不要指望打字員替你處理這件事，那不是他的責任。你交給打字員的稿件必須清楚易認，勾劃重點，在邊上用鉛筆做註，或者在稿上再貼字條……全都沒關係，只要確定打字員能夠辨認；打字的花費大約每頁美金九角五分到一元二角五分（至少本書寫作時是這種價格）。

預定花一百元來打這份主要稿本（它大抵都要比你的原稿還長些，不要為了省一點點錢，讓打字員把稿子打得很擠）。比起你花在寫作上的時間，這只是小意思，寫作的歡愉、痛楚和全然辛苦的勞動，你所付出的遠遠超過了這個數目。

你的場面不要編號，最後的分鏡劇本在左邊有一欄數字，這些分鏡號碼是由製片經理（production manager），而不是編劇編的。每次一買下劇本，簽妥導演、演員之後，就要僱一名製片經理，製片經理會和導演一個場面接一個場面、一個鏡頭接一個鏡頭地研究劇本，只要拍攝場地一確定，製片經理和他的秘書就會制定製作進度表，在這張可以對摺的大表上，每一個場面、內景或外景，都有特別的註明。製作進度表做好後，所有場面都經導演簽註，製片秘書就把每個場面的號碼打在每一頁上，以便一個鏡頭一個鏡頭的分鏡，這些號碼是用來確認每個鏡頭的，所以當電影拍完（可能是三十到五十萬英尺）去洗印、整理時，還能夠確認每一段底片，可見給場面編號不是編劇的

任務。

關於封面我還要再進一言，許多新手或沒有經驗的編劇，他們覺得在封面上應該包括說明、註冊號碼、著作權資料、各種引述、日期等等；他們想要獻出「抬頭」(The Title, 也就是俗稱的「片名」)，例如，一部約翰‧唐編寫的原創劇本，由「全體明星合演的史詩巨片」。

不需如此，封面就是封面，它應當既簡單又一目了然，片名要寫在正中央，「約翰‧唐編劇」直接寫在下面，在較低的右下角寫上你的地址和電話號碼。我做劇本部門主管的時候，有好幾次接到新編劇的劇本，卻沒有任何可以讓我與之聯絡的資料，這種劇本留了兩個月，就只好丟進垃圾桶去了。

你不需要把著作權或註冊資料寫在封面上，但這對保護你的材料來講卻是必要的。

這裏有三條法律途徑，可聲明你的電影劇本的所有權：（譯註1）

1.為你的電影劇本取得著作權：要做這件事，先從國會圖書館取得著作權表格，寫信到：

華盛頓特區　20540　　　　Registrar of Copyright
國會圖書館　　　　　　　　Library of Congress
著作權登記處　　　　　　　Washington, D. C. 20540

或者從地方政府機構取得著作權表格。

這項服務是不須付費的。

2.把一份電影劇本的影印本裝在信封裏，用特別專送寄給你自己，記得拿回執收據，要確定郵戳蓋得很清楚。當你收到信封以後，把它存檔，**千萬不要打開！**

3.也許最簡便又最有效的方法，是把你的材料向美西或美東作家協會（Writers Guide）註冊，該會提供一種註冊服務，「對作家的文學材料及完成日期予以證明，確保其作者權的優先聲明。」

此一手續非會員要花美金十元，會員花美金四元向美國作家協會註冊材料，他們會抽取你一份清楚的電影劇本稿本，把它做成微卷縮影膠片，擺在安全的地方保存十年。

你的收據是「證據」或「證明」，表示你已經寫好了你說要寫的東西，將來如果有人剽竊你的東西，你的律師可以開傳票給美國作家協會記錄保管處，他們保障你的利益。

你可以用郵寄的方式註冊你的劇本，把一份劇本的清楚稿本連同適額的支票，寄到該會註冊處：

加州90048 洛杉磯	Writers Guild of America, West
比佛利大道8955	8955 Beverly Blvd.
美西作家協會	Los Angeles, CA 90048
電話：(213)550-1000	(213)550-1000

或者是——

紐約10036 紐約市	Writers Guild of America, East
四十八街二十二西	22 West 48th St.
美東作家協會	New York, N. Y. 10036
電話：(212)575-5060	(212)575-5060

幾年前，我有一個朋友寫了個關於滑雪選手的故事大綱，寄給勞

勃‧瑞福的公司，公司退還了稿件並附了一封「十分感謝，可惜愛莫能助」的信。

大約一年左右以後，她去看了一部由勞勃‧瑞福主演、片名叫《雪地輕舟》(Downhill Racer)（譯註2）的電影，她揚言那是她的故事。

她告到法院而且贏得大筆的調解費，因為她能夠證明自己「優先」；她的故事已在美國作家協會註冊，而且她持有瑞福公司給她的「十分感謝，可惜愛莫能助」的那封信。

在這個情況下，是沒有人「蓄意的」去做什麼事，他們總是為了某些理由才拒絕了她的構想；而後當他們在尋找電影題材的時候，有人想到了關於「滑雪選手」的「構想」。

他們把詹姆斯‧撒爾特(James Salter)找來，寫出了一個出色的電影劇本，電影也拍攝、發行了，對導演麥可‧瑞契(Michael Ritchie)（譯註3）而言，也稱得上是部好電影，遺憾的是被發行者和觀眾忽視了。

你的「主要稿本」要影印十份，許多人都不會退還稿件，尤其在郵費上漲的時候（也許你會附上寫好本人地址、貼足郵票的信封，簡要地向製片人或故事編輯說明你是寫電影劇本的新人，可別這樣做，機會是永不復返的）。所以要有十份影印本，你用一份去註冊，留下九份，假如你很幸運有經紀人回你消息，他會立刻向你要五份影印本，那麼你就剩下四份了。

要確定你的電影劇本裝訂好了，不要使它鬆掉，再弄個簡單卻適合你電影劇本的封面，千萬不要搞個怪異浮雕的假皮封面。務使你的劇本是用八又二分之一吋乘以十一吋的紙張規格，而不是英國通用的那種八又二分之一吋乘以十四吋的規格。

你必須讓你的電影劇本進行「一試」，所以就算是工作的一部分，「一試」指的是：在新藝莫比爾公司，每一件被接受的申請案件都記

入日誌、登記卡片，還有片名與作者的參照索引，這些劇本都經過閱讀、評估，且已寫成故事大綱的形式，「讀者」的意見很清楚地登錄在上面，然後再存檔。

如果你提交你的電影劇本給片廠或是製片公司，而他們看完以後回絕了，於是你決定重寫再重寫，那註定沒有機會再被重看一遍，「讀者」會重讀到那個原始故事大綱，然後把它退還給你。沒有人會把相同的劇本看兩遍，所以一定要換個片名，或者是用筆名。

不要把故事大綱連劇本一起送去，故事大綱通常不會有人看，就算看了，對你也不利。我們所有的決定通常是根據「讀者」的意見，如果故事大綱中有個有趣的前提，我們便快速看完頭十頁，然後做成決定。

有些在片廠、電視台或是製片公司的故事編輯要求你簽署許可他們看你的材料，他們才願意接受非正式申請的劇本。大部分的片廠都原封不動就退還了你的電影劇本，其情形就像保險公司，他們被過多的剽竊控訴搞得焦頭爛額，因而他們不想處理，我不怪他們。

那麼你怎樣讓人們「知道」你呢？因為大多數的好萊塢人士不接受非正式申請的劇本——也就是說，除非劇本是由權威的寫作經紀人出面提交，而這個經紀人得是美國作家協會簽署下的藝術家經理聯盟（Artists-Managers Agreement）的一份子，否則他們不會接受——於是問題變成：你如何找到一個經紀人？(譯註4)

我一而再、再而三的被問到這個問題，如果你預定以二十五萬美元的價格出售你的劇本，而且是由勞勃‧瑞福和費‧唐娜薇參加演出的話，你就需要一個寫作經紀人，那麼，你如何找到經紀人呢？

首先，你必須有個完整的電影劇本；概述或大綱是不管用的，然後聯絡美西或美東的美國作家協會，用郵件或電話請求他們給一份與

藝術家經理聯盟簽約的經紀人名單，他們會給你許多經紀人名單，他們都是願意接受新人所寫的電影劇本之經紀人。

列出其中的幾位，以郵件或電話和他們聯絡，問問他們是否有興趣看看新人寫的電影劇本，把你的背景告訴他們，推銷你自己。

他們之中的多數人會說：「不了！」再試試其他人，他們也會說「不了！」再試試其他人。

許多人經常在尋找劇本，那是既諷刺又真實的，好萊塢是在鬧劇本荒，所以對新的編劇來說機會是很多的。

很多時候你要和經紀人的秘書談談，有時候他們會看你的電影劇本；如果他們喜歡，便會向經紀人推薦，讓任何想看你劇本的人看吧！真正的好劇本是不會被埋沒的。

好的電影劇本是不會被好萊塢的「讀者」疏忽掉的，他們能在十頁之內就看出有潛力的電影劇本。如果你的劇本是好的，而且是值得拍攝的，它一定會被挖掘出來，「如何」被挖掘出來是另一回事。

這是一個求生的過程，你的電影劇本進入了好萊塢之河的狂流，而且就像鮭魚逆流而上去產卵一樣，只有很少數能夠做到。

去年大約有一萬五千八百四十部電影劇本，向位於洛杉磯的美西作家協會註冊，該會註冊處大約每天受理一百件左右的申請案，其中三分之二的作品是電影劇本，這表示每天將近有六十六個人註冊電影劇本，一個月就有一千三百二十部劇本——一年就是一萬五千八百四十部！

你知道片廠和獨立製片公司每年拍幾部電影嗎？在八十到九十部之間，而且片廠拍片的數字正在減少，但寫電影劇本的人卻在增加。

(譯註5)

認清這個事實，把你的夢想和現實分開，它們是兩個不同的世界。

就算有個經紀人喜歡你的劇本，他仍然未必能夠賣掉它；但是他能夠拿它作為樣本，來顯示你的寫作能力，如果有製片人或故事編輯喜歡你的作品，你也許能夠得到一個「發展計劃」的機會。從片廠或者製片人那兒，寫一個原創劇本，或者把他們的想法以及書籍改編成電影劇本。不管人們怎麼說，每個人都在尋找編劇。

給你的經紀人三到六個星期看你的劇本，如果在這個期限內你沒有得到他/她的答覆，打電話給他/她。

如果你把你的劇本提交給龐大而知名的經紀商，像威廉·莫瑞斯(William Morris)或者著名的經紀公司ICM，他們可能根本不會理會。但是因為他們擁有「讀者」和訓練機構，底下那些人還是可能會看你的劇本。

如果你夠幸運，你可能會發覺有人喜歡你的作品，而且願意代理你。

誰是最好的經紀人？

那就是喜歡你的作品、而且願意代理你的經紀人。

如果你聯絡了八個經紀人，你可能會幸運地碰到一個喜歡你作品的人；你可以同時向兩個以上的經紀人提交你的劇本。

一個寫作經紀人會從他/她所推銷的作品中抽取百分之十的佣金。

如果有人要買你的電影劇本，你希望用什麼樣的策略？

一部電影劇本的價格變化，從美國作家協會的最低限度到四十萬美元或更多一點。美國作家協會的最低限度區分成兩類：一類是超過一百萬美元的高成本製作，另一類則是低於一百萬美元的低成本製作，高成本製作電影劇本的最低價是二萬零八百二十一美元，低成本製作電影劇本的最低價是一萬一千兩百一十一美元，這些最低價每次

都會因協商的新合約而增加。

　　一部電影劇本的基本價格應該是製作成本的百分之五。如果你賣出了劇本，你會接到一份表列在紙上的「收益百分比」，你將可得到製片人純利的百分之二點五到百分之五，這就是你所能得到的一切。

　　如果有人要用二萬五千美元買你的劇本，他們會為這個劇本保留一年的自由買賣權；有了這個自由買賣權，有人會支付你一筆錢，爭取通常是為期一年的獨佔權，以便得到另一次交易或是金融上漲的機會。自由買賣權的價格，通常是財產收益的百分之五到百分之十，假設是二萬五千美元的財產收益，那你就會收到二千五百美元的自由買賣權。

　　讓我們暫定是一年的時間。

　　你擁有你劇本的二千五百美元之自由買賣權，留下二萬二千五百美元的差額——二萬五千美元的財產收益，減掉二千五百美元的自由買賣權。

　　如果是跟「金主」簽了製作發行（production-distribution）的協定，那你會收到全數的差額，製作發行協定是指金融贊助的金主——片廠，或者是製片基金公司——同意經濟支援並發行電影的情況，當製作發行協定完成，他們可能會準備一筆額外酬勞，或許就在「主要攝影首日」，也就是開鏡的第一天，就把財產收益的差額付清了。

　　那也可能是超過你收到自由買賣權一年以後的事，這是好萊塢「階段處理」的標準模式，金額可能會有變化，程序絕不會變。

　　如果你的劇本真的得到推薦，讓某些人來代理你吧！不管是找個經紀人或者律師。

　　你也可以像電影劇本的情形那樣，擁有一本書或者小說的自由買賣權，如果你要改編一本書或小說，你必須要擁有它們電影和戲劇的

改編權。

設法確定這個材料可用，查詢一下精裝版本的出版商，用郵件或電話去問附屬的版權部門，看看電影和戲劇的改編權是否都還保留；如果是這樣，他們會告訴你或者差人打聽代理作者的經紀人，去和他們聯絡，經紀人會告訴你改編權的實際情形。

如果你並未擁有電影改編權，而決定要改編某一材料，你會發現你在浪費時間，因為極可能已有人擁有改編權了；所以你要弄清楚是誰擁有改編權，也許他們願意看看你的電影劇本，也許他們不願意。

如果你想把改編某一材料單純地當成是自我磨練，那就做吧！只是要確定你自己在做什麼，你就不是在浪費時間了。

現在要花很多錢才能製作電影，因此所有的人都要減少冒險的成分，這就是付給編劇的錢會稱為「頭錢」（front money）或者「冒險錢」（risk money）的原因。

沒有人喜歡冒險的，電影事業是現今最大的賭博之一。沒有人知道這部電影是否會像《星際大戰》或《週末的狂熱》（Saturday Night Fever）那樣「爆棚」，人們都不甘願投資很多的「頭錢」，你知道有什麼人輕易花錢嗎？包括你自己也是這種人嗎？片廠、製片公司和獨立製片無一例外。

自由買賣權的錢來自製片人的口袋，他們要減少冒險的成分，第一次可別期望你的材料會有很多錢，那種期望是無法兌現的。

絕大多數人的第一個電影劇本是賣不出去的，許多年前約翰・米遼士寫了他第一部電影劇本，名叫《最後的樂園》（The Last Resort）。

這部劇本迄今尚未賣出，沒有人想買，而米遼士也不想重寫，儘管這個劇本清楚地顯示了米遼士用視覺效果講故事的獨特天賦。米遼士是個「天生的」電影作者，就像史匹柏或庫柏力克一樣是「為電影

而生」的人，《最後的樂園》雖然沒有賣出，卻開啓了他的電影生涯。

這裏有很少的幾個例外，鮑伯‧吉契爾(Bob Getchell)的《再見愛麗絲》是他第一個電影劇本，勞勃‧湯普遜(Rob Thompson)的《西部心》(Hearts of the West)（譯註6）是他交給湯尼‧比爾代理、使自己成爲久居新編劇冠軍的第一部作品，而且拍成電影了。

但這些都是例外，而不是常規。

當你眞正著迷想做的時候，爲你自己寫電影劇本是最要緊的，金錢還在其次。

只有一小撮在好萊塢享有盛名、地位確定的編劇的電影劇本才能獲得高酬勞。美西作家協會的會員超過四千六百人，其中只有兩百人被聘請去寫電影劇本，更少人能在一年內賺到六位數以上，因此這種錢可也眞是一個子兒一個子兒賺來的。

不要對你自己產生不眞實的期望。

只管好好去寫你的電影劇本。

然後再來操心你能賺多少錢。

譯註：

1. 在國內，似乎沒有什麼特別的方法可以有效保障你的電影劇本所有權；相反的，如果作品被你曾經接觸過的導演、製片剽竊搬上銀幕，編劇最好還是不要聲張，因爲既然死無對證，說了別人不會相信，自己找糗而已。截至目前爲止，關於劇本創作，在國內唯一可做的是優先登記片名，你可以花少許錢，透過製片同業公會，正式登記你認爲理想的片名，公會會發文告知各會員，不得使用與之完全相同的片名！（所謂「完全相同」的意思是：《史艷文傳》是「不完全相同」於《史艷文傳奇》或《雲州大儒俠史艷文》的，其餘依此類推）電影編劇在沒有良法的保護下，辛苦一至於此！（台灣也有「編劇協會」的民間團體組織，但屬聯誼性質，且會員對象不特別限定爲電影編劇，因而無法提供對電影劇本權益的法律保障）。

2. 《雪地輕舟》是1969年出品的美國電影，片長101分鐘，由詹姆斯‧撒爾特編劇，麥可‧瑞契導演，勞勃，瑞福、金‧哈克曼、提摩西‧寇克(Timothy Kirk)合演。

3. 麥可‧瑞契，1938年生於威斯康辛州的美國導演，畢業於哈佛大學，作品有《候

選人》(The Candidate 1972)、《少棒闖天下》(The Bad News Bears, 1976)、《匹夫之勇》(Semi-Tough, 1977)、《逃出殺人島》(The Island, 1980)……等。

4. 由於電影編劇的人口太少，國內根本沒有經紀人的制度，但筆者因曾化名擔任電影編劇，又在學校教電影編劇課程，多次代表編劇小組或初次寫作劇本卻才華橫溢的學生與片商洽談，有部分經紀人的成分在裏面，筆者代表出面時通常有雙重任務或作用，第一：是讓導演、製片知道編劇的這些人員也是在電影圈具有聲名的人物，防止對方存心惡搞；第二：如果對方看中這個電影劇本的構想，筆者便爭取三階段付款的方式，在這個電影劇本的故事、分場大綱、對白本經過討論、滿意認可後，各付三分之一的編劇費，這又可以防止對方拖欠劇本費與中途變卦等情事。

5. 這個統計數字是非常驚人的，八十部到九十部的年產量情況下，每年有一萬五千部電影劇本註冊，在這種比例之下出線的電影劇本，其平均水準總能猜想得到，也間接證明了這些人不畏艱難、奮戰到底的精神，可能比國內電影編劇的愛好者強烈得多！

6. 《西部心》是1975年出品的美國電影，本片在英國發行時，片名變成《好萊塢牛仔》(Hollywood Cowboy)，由霍華·齊福(Howard Zieff)導演，勞勃·湯普遜編劇，傑夫·布瑞吉(Jeff Bridges)、艾倫·亞堅(Alan Arkin)、安迪·葛雷菲斯(Andy Griffith)等人合演。

第十七章　作者附記

本章將進行評論

每一個人都是劇作家。

這是你會發現的事實，你向任何人談到你的電影劇本，對方都會提出建議、評價或是一個更好的想法，然後他們會告訴你他們想寫成電影劇本的偉大構想。

說要寫電影劇本是一回事，真正去寫則是另一回事。

不要對自己所寫的東西進行判斷。也許要花上幾年的時間，你才能客觀地去「看」自己的劇本，也許根本做不到。判斷是「好」是「壞」，或者在這個和那個之間做比較，在創作經驗中來講都是沒有意義的。

它是什麼樣子就是什麼樣子。

我在洛杉磯土生土長，一生和好萊塢的電影事業關係密切。童年時，我就在《亂世佳人》(Gone With the Wind)（譯註1）中扮演過一個角色，十二歲時在法蘭克‧凱普拉(Frank Capra)（譯註2）的《聯邦一州》(State of the Union)（譯註3）中，與史賓塞‧屈賽、凱薩琳‧赫本共同演出，我十幾二十歲時在好萊塢所組的「俱樂部」，正是《養子不教誰之過》(Rebel Without a Cause)（譯註4）中追隨詹姆斯‧狄恩(James Dean)（譯註5）那夥人的模範。

好萊塢是一個「夢幻工廠」，健談者的城市，在這城市裏只要你走到有人聚集的地方，就會聽到人們在談論他們將寫的劇本，他們將拍

的電影，以及他們將簽的合同……等等。

全是空談！

行為即人物，對吧？一個人的行為——而不是言談，決定了他是一個什麼樣的人。

每一個人都是劇作家。

好萊塢有對劇作家「放馬後炮」的傾向；片廠、製作人、導演和明星都要修改劇本，來「改善」它。在好萊塢的大多數人自以為他們比原始材料「更厲害」，「他們」懂得怎麼做「使它更好」，導演們就是始終這樣做的。

一個電影導演可以拿到一部偉大的電影劇本拍成一部偉大的電影；也許他也可以拿到一部偉大的電影劇本而拍成一部爛片；但是他絕不可能拿個很糟的電影劇本，卻把它拍成一部偉大的電影，絕不可能的。

只有少數的電影導演懂得如何利用視覺化使故事線更緊湊，從而改進了原來的電影劇本。他們可以把一個三或四頁的對話見長的場面，濃縮成一個緊湊且有戲劇性的三分鐘的場面，也許用五句對話、三個面部表情、有個人點燃香煙和牆上時鐘的插入鏡頭，就可以「奏效」了。薛尼·盧梅(Sidney Lumet) (譯註6) 在《螢光幕後》就是這樣做的，他拿到了長達一百六十頁的劇本，文筆優美、結構良好，他用視覺化效果，將它壓縮成一百二十分鐘的傑出電影，而又能捕捉住派迪·柴耶夫斯基劇本的原貌。

這是個例外，不是常規。

好萊塢大多數導演完全沒有故事感，他們只會對劇作家放馬後炮，修改故事線，結果削弱歪曲了劇本，自然就會花了大筆錢，拍出一部沒人想看的爛片。

當然長遠來看，大家都有所損失：片廠損失了錢財，導演在他的「競賽紀錄」上增加一次「失敗」的紀錄，而編劇因為寫了個爛劇本而遭人責罵。

每個人都是劇作家。

有些人可以把電影劇本寫完，有些人則沒法寫完。寫作是艱難的工作，是日復一日的勞動，職業編劇就是決定達到目標、然後促其實現的人。就像生活一樣，寫作完全是個人的事，你做或不做均請自便，然後就是關於物競天擇的那個古老「自然法則」了。

在好萊塢沒有「一夜成名」的故事，正如俗話所說的：「一夜成名要花費十五年才會發生」！

相信這句俗話吧，它是真的。

專業的成就是用堅持與決心衡量出來的。麥當勞公司(McDonald's Corporation)的座右銘概括在其「再接再厲」的海報上：

> 世界上沒有東西能夠代替堅持，
> 才華不能代替；最普遍的是具有才華，
> 却無法成功的人。
> 天才不能代替；沒有成果的天才，
> 只配當做笑料。
> 教育也不能代替；這世界充滿了
> 受過教育的廢物。
> 只有堅持和決心，
> 才是無上的權威。

當你完成了你的電影劇本，你已有了莫大的成就；你把一個想法擴張成一條戲劇的或喜劇的故事線，然後坐下來花幾個星期或幾個月

的時間寫作；從開端一直到完成，這是一次滿足與回報的體驗，你做到了你決心要做的事！

這是值得驕傲的。

才華是天賦的，有就有，沒有就沒有，但是這都不妨礙你寫作的體驗。

寫作本身會給你帶來回報，好好享受。

繼續前進吧！

譯註：

1. 《亂世佳人》是1939年出品的美國電影，片長220分鐘，由薛尼·霍華(Sidney Howard)等人根據瑪格麗特·密契爾(Margaret Mitchell)的原著改編成劇本，歷經喬治·庫克(George Cukor)、山姆·伍德(Sam Wood)、維多·佛萊明(Victor Fleming)三位導演，而在佛萊明手中完成，主要演員有克拉克·蓋博(Clark Gable)、費雯·麗、奧麗薇·哈馥蘭(Olivia de Havilland)、李思廉·霍華(Leslie Howard)等人，影片人物眾多，題材寬廣，場面壯闊、製作精良，故事動人，因此在當年的奧斯卡頒獎典禮上，一舉取得最佳影片、最佳女主角、最佳導演、最佳編劇、最佳美術設計、最佳彩色攝影、最佳女配角等多項金像獎，更要緊的是五十年來，《亂世佳人》成為影史上擁有最多觀眾的名片（也有人因而據以指稱本片是「真正的」賣座冠軍），可能是祖孫三代都看過的一部「傳奇性」的電影。

2. 法蘭克·凱普拉(1897—1992)出生於義大利，六歲移民美國，青年時代寫過小說、劇本，二〇年代到四〇年代為時屬二流的哥倫比亞公司拍攝許多優秀作品，例如《一夜風流》(It Happened One Night, 1934)、《富貴浮雲》(Mr. Deeds Goes to Town 1936)、《浮生若夢》(1938)等三部都為他贏得奧斯卡最佳導演金像獎，且成為好萊塢的早期名作，其作品以富社會意識、溫暖人心見長，他曾為我國的抗戰紀錄片《中國之怒吼》擔任剪接，從這部現在偶爾還能看到的紀錄片，仍可見出他非凡的功力。

3. 《聯邦一州》是1948年出品的美國電影，由安東尼·維勒(Anthony Veiller)與米勒斯·康納利(Myles Connelly)共同編劇，法蘭克·凱普拉導演，史賓塞·屈賽、凱薩琳·赫本、范·強生(Van Johnson)、亞道夫·緬裝(Adolphe Menjou)合演。

4. 《養子不教誰之過》是1955年出品的美國電影，片長111分鐘，史都華·史登(Stewart Stern)編劇，尼古拉斯·雷(Nicholas Ray)導演，詹姆斯·狄恩、娜妲麗·華(Natalie Wood)、丹尼斯·哈柏(Dennis Hopper)等人合演，整體成績良好，

詹姆斯‧狄恩的個人魅力更是再一次獲得肯定。

5. 詹姆斯‧狄恩(1931—1955)是出生於印第安納州、享年只有二十四歲的美國男演員，因為外型瀟灑、眉宇深鎖、氣質獨特，又專演叛逆、矛盾的角色，久而久之變成影迷心中揮之不去的恆久形象，他主演的電影總共只有三部：《天倫夢覺》(East of Eden, 1955)、《養子不教誰之過》、《巨人》(Giant, 1956發行)。

6. 薛尼‧盧梅，1924年生於費城，五〇年代活躍於電視台，首部電影《十二怒漢》(Twelve Angry Men, 1957)便展現其出色的戲劇處理手法，使他躋身名導演的行列，重要作品有《流浪者》(The Fugitive Kind, 1960)、《長夜漫漫路迢迢》、《衝突》(1973)、《東方快車謀殺案》(Murder on the Orient Express, 1974)、《熱天午後》、《螢光幕後》、《大審判》(1982)、《清晨以後》(1986)、《家族企業》(Family Business, 1989)……等。

片名索引

人名索引

國家圖書館出版品預行編目（CIP）資料

實用電影編劇技巧 / Syd Field 著；曾西霸譯 . -- 三版 . -- 臺北
　市：遠流出版事業股份有限公司 , 2023.04
　　面；　公分
　　譯自：Screenplay: the foundations of screenwriting.
　　ISBN 978-626-361-045-3（平裝）

　1. CST: 電影劇本

987.34　　　　　　　　　　　　　　112003346

實用電影編劇技巧

作者：Syd Field
譯者：曾西霸
編輯委員：焦雄屏、黃建業、張昌彥、詹宏志、陳雨航
封面設計：唐壽南
責任編輯：趙曼如

發行人：王榮文
出版發行：遠流出版事業股份有限公司
地址：台北市中山北路一段 11 號 13 樓
劃撥帳號：0189456-1
電話：(02) 25710297　傳真：(02) 25710197

著作權顧問：蕭雄淋律師
1993 年 5 月16日 初版一刷
2023 年 4 月 1 日 三版一刷
售價：新台幣 350 元
缺頁或破損的書，請寄回更換
有著作權‧侵害必究 Printed in Taiwan
ISBN 978-626-361-045-3（平裝）
遠流博識網 http://www.ylib.com　E-mail: ylib@ylib.com